上海市精品课程《影视剧艺术》（2014）配套教材
上海市2015年学校艺术科研项目《上海市中小学影视教育的现状分析及对策研究》（编号C3）结项成果之一
2016年上海市高校本科重点教学改革项目《"全媒体时代"综合性大学影视课程的教学改革》结项成果之一

光影之魅

电影鉴赏的方法与实践

龚金平 / 著

复旦大学出版社

目 录

代序：电影是关于细节的艺术 …………………………………………… 1

第一章　认识电影 …………………………………………………… 1
 第一节　摄影构图 ………………………………………………… 3
 第二节　景别 ……………………………………………………… 8
 第三节　机位和角度 ……………………………………………… 13
 第四节　镜头运动 ………………………………………………… 17
 第五节　色彩 ……………………………………………………… 19
 第六节　光线 ……………………………………………………… 25
 第七节　电影音乐 ………………………………………………… 29
 第八节　电影剪辑 ………………………………………………… 33

第二章　电影主题的概括方法 ……………………………………… 41

第三章　电影中人物的魅力与"弧光" ……………………………… 47

第四章　电影情节的结构方式 ……………………………………… 55
 一　因果式线性结构 ……………………………………………… 57
 二　叙述分层 ……………………………………………………… 58
 三　单元式结构 …………………………………………………… 61
 四　多线并进式交叉结构 ………………………………………… 62
 五　套层结构 ……………………………………………………… 63

第五章　电影的编剧特色分析 ……………………………………… 65

光影之魅
CONTENTS

第六章　电影精读（一） 71
　《旺角卡门》：江湖悲凉　命若琴弦 73
　　一　活在当下：黑道人物的生存状态 74
　　二　匮乏与寻找：黑道人物的情感状态 78
　　三　喋血街头：黑道人物的命运结局 82

第七章　电影精读（二） 87
　《蓝色》：体认自由之艰难 89
　　一　遗忘与铭记的双重主题 89
　　二　自由伦理中的自如与两难 93
　　三　身体的沉重与轻盈 97

第八章　电影精读（三） 101
　《看上去很美》：在僵化秩序中追求精神的自由 103
　　一　在僵化秩序中追求精神的自由 103
　　二　规训与惩罚中的顺从与反抗 107
　　三　儿童世界与成人世界的异质同构 111

第九章　电影精读（四） 115
　《末路狂花》：男性阴影下的女性挣扎 117
　　一　男性阴影下的女性挣扎 118
　　二　性格决定命运 125
　　三　被压抑或刻意掩饰的自我 130

第十章　电影精读（五） 137
　《阮玲玉》：艺术传奇　女性悲歌 139
　　一　男权社会中的柔弱女性 141

二　悲剧性格书写的悲剧命运 …………………………… 148
　　三　套层结构中的复调性对话 …………………………… 153
　　四　现实世界与艺术世界的互文关系 …………………… 157

第十一章　电影精读（六） ……………………………………… 163
《海角七号》：落魄人生的奇迹演出 ……………………… 165
　　一　落魄人生的奇迹演出 ………………………………… 165
　　二　两个时代的爱情传奇 ………………………………… 170
　　三　关于"乡镇"与"城市" …………………………… 175
　　四　精心设置的电影音乐 ………………………………… 180

第十二章　电影精读（七） ……………………………………… 189
《阳光灿烂的日子》：青春成长的阵痛与迷茫 …………… 191
　　一　对宏大叙事的颠覆与解构 …………………………… 192
　　二　弑父冲动与女性除魅 ………………………………… 199
　　三　青春成长的阵痛与迷茫 ……………………………… 206

第十三章　电影精读（八） ……………………………………… 211
《鬼子来了》：透视宏大叙事背后的生存真实与精神荒芜 … 213
　　一　景别与影调 …………………………………………… 213
　　二　机位与视点 …………………………………………… 219
　　三　颠覆与还原 …………………………………………… 224

第十四章　电影精读（九） ……………………………………… 233
《太阳照常升起》：在理想与现实的差距中终究意难平 …… 235
　　一　单元式结构中的希望与绝望 ………………………… 235

二　面对庸常俗世的终究意难平 ………………………… 242
　　三　信仰坍塌后的迷茫与失重 …………………………… 251

第十五章　电影精读（十） …………………………………… 257
　《让子弹飞》：恣意喧闹背后的寂寞苍凉 …………………… 259
　　一　理想主义者的孤独身影 ……………………………… 260
　　二　隐晦的政治寓意和现实指涉 ………………………… 265
　　三　电影配乐的意蕴空间 ………………………………… 269

附录（一）《小城之春》：废墟上的渴望与挣扎 ……………… 275

附录（二）《花木兰》：中国式英雄的成长与加冕 …………… 283

附录（三）《山楂树之恋》：张艺谋的华丽转身与沉静回归 … 293

附录（四）《我11》：时代阴影笼罩下的"纯真11岁" ……… 303

附录（五）《一九四二》：生非容易死非甘 …………………… 313

附录（六）《太极侠》：中美文化的碰撞与反思 ……………… 323

附录（七）《迈克的新车》：消费社会的癫狂与迷失 ………… 335

附录（八）《老爷车》：英雄暮年，壮心不已 ………………… 341

后记 …………………………………………………………… 349

代 序

电影是关于细节的艺术

我第一次写影评时，正在攻读中国现当代文学专业的硕士学位，分析的影片是《花样年华》（2000，导演王家卫）。其实，我当时并不喜欢这部影片，甚至没有完全看懂，但影片营造的那种淡淡的感伤氛围让我若有所失，看完之后觉得整个世界都变得柔软起来，尤其是张曼玉饰演的苏丽珍买宵夜时那冷漠忧伤的神情令我如此着迷，她在喧嚣的街头却走出了一种优雅和从容，一种孤高和冷艳，这立刻让我想起了戴望舒的诗歌《雨巷》，一种凄清、寂寥、哀怨、惆怅的情绪在我心中潜滋暗长。在那样一个时刻，我似乎突然读懂了影片中那幽幽的一声叹息，读懂了影片中两个主人公无可排遣的凄婉迷惘，以及现代人之间的疏离与孤独。于是，关于这部影片我写下了一些文字，主要内容就是对上述种种感觉的铺陈，以及两个主人公在庸常现实中的焦虑与渴望，突围与退却。

今天想来，当年的那个影评只能算"观后感"，抓住了观看影片之后的某一种感觉，进而大加发挥，堆砌一些唯美的文字，发泄一些不着边际的伤感情绪，至于影片如何通过电影的方式来传达那样一种感觉基本上不得要领，对于影片在叙事方式、情节结构、光线、色彩、镜头运动、表演等方面的特色几乎未加分析。说到底，我是在用文学的方式分析一部影片，将影片浓缩成一个故事，再对这个故事中的主题、人物性格和命运等要素进行论述。这种方法，有时当然也能切题，但损失的是"电影"的全部特性，忽略的是影片中画面、声音、剪辑等电影元素的独特魅力。

2003年，我开始攻读博士学位，虽然报考的专业仍然是中国现当代文学，但由于师从的导师主要从事影视文学的研究，我也由此开始进入一个新的研究领域：电影改编。当然，按照我当时的学术积累和知识结构，这种研究仍然是文学式的，主要关注改编影片相对于原作在情节结构、主题表达、人物塑造、叙述方式等方面所作的创造性加工，并由此折射出的特定的社会、历史、政治、经济、文化语境。因此，我的博士毕业论文并未体现出真正的电影专业素养，

对于影片的分析因为有原作的参照，出发点和落脚点仍然是文学式的。

2006年，我留在复旦大学艺术教育中心工作，将要为学生讲授《影视剧艺术》。我当时诚惶诚恐，甚至有些不知所措。在那个暑假，我像一个电影的初学者一样，找出《电影艺术词典》（中国电影出版社，1986年版），开始逐条逐条地阅读。这个工作大概持续了一个月之久，我似乎进入了一个新的境界，开始以专业的眼光"拉片子"，也就是一个镜头一个镜头，甚至一个画面一个画面地分析一部电影，这中间的收获与快乐让我无从言表。记得我当时有些癫狂和痴迷，花几天的时间去分析王家卫的《旺角卡门》（1988），去思考影片中光线、色彩、造型、场景、运动、剪辑的细腻处理，并得到了许多新的发现和领悟。我像是进入了一个艺术宝库，在里面流连忘返，为那些以前自己所忽略的内容而欣喜、陶醉。

即使准备得很充分，2006年9月开始上课时，我还是有些忐忑，因为有些概念自己还没有完全弄懂，有些讲解可能会让学生觉得过于琐碎或牵强。更重要的是，当我津津乐道于一部影片的电影元素分析时，我悲哀地发现许多影片并不适合进行这样细致的解剖和读解。此外，部分影片即使可以提醒学生注意它们在电影语言方面的匠心独运，但对于影片的整体把握依然非常重要，对于影片的主题分析、人物性格分析、情节结构分析依然是理解一部影片的前提。而且，对于大多数学生来说，相对于教师的宏观讲解与微观解剖，他们更感兴趣的是某些细节，常常发出诸如此类的疑问，"影片为什么要让主人公时刻带着那盆植物？"（《这个杀手不太冷》）"影片中为什么经常下雨？"（《七宗罪》）"主人公已经厌恶了江湖，为什么会去救自己的兄弟？"（《旺角卡门》）"影片中为什么经常出现红玫瑰？"（《美国美人》）"梁老师为什么要自杀？（《太阳照常升起》）……这些疑问，有些与电影元素有关，有些与剧情有关，有些与人物性格和主题有关，甚至解答了某个细节就获得了理解一部影片的核心密码。从此，我开始重新思考如何鉴赏一部影片。

确实，用文学的方法去解读一部影片会忽略电影作为视听艺术的特点，也会忽略电影最重要的一个特性：表现运动中的时间和空间。用"拉片子"的方式去细读一部影片，可能适合部分艺术电影，对于大多数商业电影来说就有些耗费精力。而且，画面、镜头、声音细读之后，还得将拆散的影片元素组合起来，概括出影片的主题内涵。或者反过来，观众先要懂得一部影片的主题内

涵，才能更加明晰地了解影片在光线、色彩、场景设置、镜头运动、景别、机位等方面的用意。更加极端的情况是，观众也许能一个镜头一个镜头地分析影片的电影元素，但最后却对影片想说什么不甚了了，或者不能从主题内涵的角度理解影片中某些细节的暗示、主人公的选择和行动。

在经历了十年的探索与思考之后，我认为电影不仅仅是讲述了一个故事（文学的方法），也不仅仅是用光影的方式讲述了一个故事（影像元素的方法），而是用文学和电影的方法在呈现一个个细节。也就是说，电影是关于细节的艺术。"电影是关于细节的艺术"，这个提法多少有些别扭，因为文学也是关于细节的艺术，话剧也是关于细节的艺术，甚至舞蹈、建筑、雕塑，都是关于细节的艺术，那"电影的特性"在哪里？

其实，我想说的是，任何艺术都是关于细节的艺术，先要懂得每一个细节的含义，才能分析这些细节中所凸显的某一门艺术的特性。例如，《花样年华》中苏丽珍去买宵夜的细节，观众能体会影片所欲传达的那种忧伤寂寥，但对于有专业素养的观众来说，应该进一步去分析影片是怎样达到这个目的的：高速摄影（慢镜头）将人物的忧伤放大，也在日常的行走中营造出一种优雅与从容；低沉感伤的音乐既是环境氛围的同步表达，又潜藏了主人公心中那如潮的心事；主人公暗色调的旗袍呼应着她灰暗的心情；镜头跟拍呈现一种流畅的时空感，也呈现主人公行走中的悠长与凄婉；平角度的机位避免了摄影机主观情绪的流露，让观众与主人公有一种平等的对视，也有一种平静的注视……我认为，这才是真正的电影分析，它将影片拆解成一个个的细节，感受并理解这些细节的用意，并细致分析在这些细节中导演是如何通过光影和声音的方式来实现这种用意。

借助理论来阐释和发挥一部影片的主要内涵是当前电影研究和电影评论的一条路径，本人的一些影评中也会借用一些理论来深化阐述，但我的理想状态是希望通过影片一个细节一个细节的解读就能明白导演的主要意图（当然，相关历史、文化、政治背景仍然是必不可少的），在此过程中不需援引任何理论，甚至某种理论需要通过影片来得到形象的证明，而不是影片要通过某种理论的援引才能得到意义的彰显。

因此，本书试图立足于影片的整体把握，专注于影片的细节解读，实现影片主题分析与光影、声音、剪辑分析的完美结合。

这本《光影之魅：电影鉴赏的方法与实践》有一个理想的蓝图：读者既能整体理解影片的主题内涵，又能一个细节一个细节地走进影片的光影世界，了解各个细节对于主题建构、人物性格塑造、氛围营造等方面的作用，更了解影片如何通过光影等电影的元素来实现这些意图，进而使读者不仅学会分析电影，撰写影评，更学会如何从一个宏观的视野来观照电影导演、电影类型和电影现象。当然，这只是本人追求的理想境界，最终效果如何，还有待读者批评指正。

第一章
认识电影[1]

电影是以电影技术为手段,以画面和音响为媒介,在银幕上运动的时间和空间里创造形象,再现和反映生活的一门艺术。这个定义强调了电影区别于其他艺术(文学、建筑、雕塑、绘画、音乐、戏剧、舞蹈)的本质属性:以视听综合形象直接诉诸观众的感官,是电影区别于文学(文字间接形象)、造型艺术(纯视觉形象)、音乐(纯听觉形象)的主要审美特征;而银幕视听语言的运动性和时空转换的自由,又使它突破了同为"综合艺术"的戏剧和舞蹈的舞台局限。同时,电影又综合了其他艺术门类的全部特点,它把"静的"艺术(建筑、雕塑和绘画)和"动的"艺术(音乐和舞蹈)、"时间"艺术(音乐和舞蹈)和"空间"艺术(建筑和雕塑)、"造型"艺术(雕塑)和"节奏"艺术(诗、音乐和舞蹈)全部包括在内,并将这些艺术元素相互融合,形成电影自身新的特性。

具体而言,电影的元素可以分为以下三大类:

1. 画面:包括构图、景别、机位、角度、镜头运动、色彩、光线等。
2. 声音:音响(动作音响、自然音响、背景音响、特殊音响等)、台词(对白、旁白、独白)、音乐(有源音乐、无源音乐)。
3. 剪辑:剪辑除了将影像、声音的素材组织成一部电影之外,还能创造出"1+1>2"的"蒙太奇效果"。

在类别上,电影可分为四类:故事片、纪录片、科教片、美术片(包括动画片、剪纸片、木偶片、折纸片等),本书的论述对象主要为故事片。而在故事片中,按其功能划分,又可以分为商业片(娱乐片)、艺术片(作者电影)、主旋律片(政治意识形态电影)。艺术片彰显电影的审美功能,它们往往在对历史与

[1] 为了保持定义的统一性和一致性,本章涉及的电影术语的定义全部来自于中国《电影艺术词典》(1986,中国电影出版社出版)的相关条目,特此致谢。同时,本章部分论述也参考了北京电影学院苏牧教授所开设的《影片分析》课程中的内容,还参考了互联网上对一些电影概念的讨论(如摄影构图),一并致谢。除此之外,本章对相关概念的例证和分析,概念之间的辨析全部由本人完成。

现实的独特思考中体现导演的艺术个性；商业片追求电影的娱乐功能，它们制造梦幻、投射欲望、化解焦虑，常常以"梦"的方式来关怀现实；"主旋律片"在某种程度上系中国独创，强调影片的认识和教育功能，它们以宣传和教育为目的，以先进人物和先进事迹为题材，弘扬高尚情操，树立时代典型，书写历史神话。当然，这三种艺术功能的界限并非泾渭分明，许多优秀影片可以在三者之间实现一种精妙的平衡与圆融。

在鉴赏不同功能类型的影片时，其切入角度和立足点是有所不同的：对于艺术片而言，我们需要通过对电影的情节内容及影片整体视听形象的理解，深化对自我、社会、人类的认识、态度、情感和审美观念，甚至上升到对人生、历史、生命的感悟与思考。此外，艺术片在视听元素的运用、叙述方式、情节结构方式等方面往往也会有鲜明的风格特色和积极的艺术探索。对于商业片而言，它们在主题上不追求深刻，而是满足观众的理想诉求：如正义战胜邪恶、有情人终成眷属、英雄的成长与加冕等，在艺术形式上中规中矩，不鼓励进行先锋性的艺术探索（不排除借用艺术片中已经实践过的艺术形式），而是致力于将一个常规故事讲得跌宕起伏，在视听效果上提供视听愉悦。至于"主旋律片"，这其实是一个界限模糊的概念，它们虽然追求政治意识形态的表达，但并不排斥娱乐性和艺术性。

第一节　摄影构图

所谓摄影构图，是指被摄对象在画面中占有的位置和空间所形成的画面分割形式，其中包括光、影、明暗、线条、色彩等在画面结构中的组合关系。摄影构图从不同角度可以分为不同类型：动态构图和静态构图；规则构图和不规则构图；封闭式构图和开放式构图等。

上述概念和类型划分针对的是静态的照片摄影，而电影是一种动态的摄影，摄影机常常在运动，被摄主体也经常处于动态之中，机械地分析某一剧照的摄影构图在电影鉴赏中似乎意义不大。但实际上，许多影片仍然有自己的摄影风格，这种风格是影片为了表达特定情绪，营造特定氛围，或者传达特定思想而作的艺术选择和加工。此外，一部影片在不同的场景中会选择不同的

摄影构图。例如，主人公心情平和，情绪稳定时，一般会选择规则构图或静态构图；主人公情绪激动，或处于某种未知的危险状态时，一般会用动态构图或者不规则构图。

摄影构图的最初目的是为了把构思中典型化了的人或景物加以强调、突出，从而舍弃那些一般的、表面的、繁琐的、次要的东西，并恰当地安排陪体，选择环境，使作品比现实生活更高、更强烈、更完善、更集中、更典型、更理想，以增强艺术效果。在电影中，摄影构图除了还原场景，交代情节，更多的是为了体现一定的艺术追求，完成情感表达或主题构建。因此，分析一部影片的摄影构图也是揭示影片主题、理解人物情绪的途径之一。

封闭式构图是把框架之内看成一个独立的天地，追求画面内部的统一、完整、和谐、均衡等视觉效果。封闭式构图比较适合于要求和谐、严谨等美感的抒情性风光、静物的拍摄题材，有利于表达严肃、庄重、优美、平静、稳健等感情色彩。

开放式构图在安排画面上的形象元素时，着重于向画面外部的冲击力，强调画面内外的联系。表现形式一是画面上人物视线和行为的落点常常在画面之外，暗示与画面外的某些事物有着呼应和联系；二是不讲究画面的均衡与严谨，不要求画面内的形象元素完成内容的表达，甚至有意排斥一些或许更能完整说明画面的其他元素，让观众获得更大的想像空间；三是有意在画面周围留下被切割的不完整形象，特别在近景、特写中进行大胆的不同于常规的切角处理，被切掉的那部分自然也就留下了悬念；四是显示出某种随意性，各种构成因素给人一种散乱而漫不经心的感觉，似乎蓦然回首的一瞥，强调现场的真实感。开放式构图适合表现以动作、情节、生活场景为主的题材内容，尤其在新闻摄影、纪实摄影中更能发挥其长处。在开放式构图中，观众由被动的接受者转化为主动的思考者，是对观众的创造力、想象力和参与能力的充分信任。

动态构图是指影视画面中的表现对象和画面结构不断发生变化的构图形式，这是区别于图片摄影构图的一种重要构图形式，也是影视构图最常用的构图形式。动态构图可以详尽地表现对象的运动过程以及对象在运动中所显示的含义，以及动态人物的表情。而且，动态构图在同一画面里，主体与陪体、主体和环境的关系是可变的，有时以人物为主，有时以环境为主，主体可变成陪

体,陪体也可变成主体。

在影视创作中,静态构图是用固定摄像的方法(机位固定、镜头光轴固定、镜头焦距固定)表现相对静止的对象和运动对象暂处的静止状态,是观者的视点、视线处于固定的情况下注视对象的一种心理体现,宜于把握对象体积、空间位置及对象和环境的关系。静态构图与绘画、照片构图有共同之处,不同之处在于影视可以表现其时间过程。

规则构图是为了使画面达到均衡、稳定,或者具有特殊美感等效果而约定俗成的一些构图方式,如九宫格构图、十字形构图、三角形构图、黄金分割法构图、对角线构图等。与之对应,不规则构图则体现为无章法、随意性的反构图规则和画面处理,经常表现为不是在每一个画面中有意识地利用造型因素突出主体或趣味中心,就是在电影中借助镜头承上启下流畅的连续性来表现主体对象,表现形式有倾斜构图,陪体占据突出位置,水平线不处于黄金分割点等等。不规则构图如果运用得当,可以用来表现主人公异常的精神状态或渲染某种情调气氛,在现代电影中使用较多。

下面几张剧照说明了不同类型的摄影构图的特点:

图1来自《阿甘正传》(1994,导演罗伯特·泽尼吉斯),场景是阿甘和珍妮在历经了多年的波折与苦痛之后,终于结婚。在整个场景中,摄影机的运动比较舒缓,构图也比较规则,甚至有许多封闭式构图。图1就是一种规则构图、静态构图,也是一种封闭式构图,渲染了一种宁静温馨的氛围,画面的信息量全部在框架之内,并用V字型的规则构图来引导观众视线的聚焦(新郎新娘)。

图2是阿甘在中国"文革"时期与中国运动员打乒乓球的场景,这同样是一种静态构图、封闭式构图和规则构图,强调了当时中国社会的刻板、僵化。画面内的元素对称分布,既是为了使画面均衡、稳定,也是为了在政治层面强调一种对等。此外,画面属于十字型构图,以横线为主,并让毛主席

图 1

图 2

像居于画面的中心点和最高点,形象地还原了当时的政治环境。

图3是阿甘在心灰意冷之后珍妮却突然回来,阿甘惊喜不已的场景。这个画面显然是开放式构图,因为珍妮只出现了头部的一部分,这样,阿甘的视觉重心就在画面边缘甚至画外,这种构图突出了珍妮对于阿甘的重要性,阿甘和观众的全部注意力都放在画面左边。同时,珍妮与阿甘没有分享同一个画面,也是两人最终不能分享一段完整人生的暗示。

图4是阿甘和布巴刚来到越南战场,遇到丹中尉,三人一边走一边谈的场景,这是动态构图,人物和摄影机都处于运动状态之中。

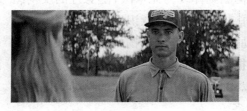 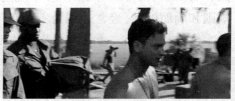

图3 图4

从上述几幅剧照可以看出,摄影构图并不仅仅是记录、还原场景那么简单,也不仅仅是为了突出主体,交代环境或动作,而是有一定的艺术构思,符合特定的情绪、氛围和主题表达需要。

此外,摄影构图还应尽可能地实现一定的形式美感,使观众得到审美的愉悦。例如,按照黄金分割的原则,主体一般不要居中,而应处于画面三分之一的地方。同理,在一个画面中,色调和布光也应在可能的条件下实现黄金分割点的分布,从而实现色调与光线的过渡与变化,使画面不显得单调或平淡。此外,当一个画面要处理不同景深的物体或者画面中物体数量比较多时,要尽量实现主体与陪体之间的主次分明、错落有致,并使画面的重量处于均衡的状态。

图5来自《十月围城》(2009,导演陈德森),画面中的人物没有居中,而是处于黄金分割点上,引导了观众的视线方向。此外,人物脸部与画格形成了一定的角度,从而避免了平淡。在色彩和光线的设置上,该画面也注意了变化,明亮部分和阴影部分,褐色、红色、灰色处理得较为均衡,褐色的主色调又与人物表情相呼应,强调了画面刚毅的整体情绪。同时,开放式构图的处理突破了画框的边界,使观众渴望知道画面之外的内容。

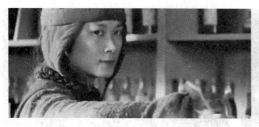

图5　　　　　　　　　　　　　　　　图6

图6的构图方式与图5类似，它来自《沉默的羔羊》(1991，导演乔纳森·戴米)，是史达琳去其中一个受害女性家中找线索时在拨打电话的场景。在这个画面中，黄金分割点的选择使画面左边成为留给观众的一个窗口，这个窗口放置的受害女性的照片不仅使画面达到了均衡，更为观众提供了丰富的剧情信息：照片上天真烂漫的女性已经成为野牛比尔的祭品，而另一个女性(史达琳)正在为照片上的女性(也是为自己)复仇。

因此，掌握摄影构图的一些常识，既可以从专业的角度细致地分析一幅幅剧照，了解摄影师在画面中想强调什么、暗示什么，也可以从一部影片整体的摄影风格中窥得影片的形式风格、主题内涵、情感基调。

在摄影构图中，景深也是一个需要考虑的艺术因素。所谓景深，有两个含义：一是指景深范围，即处在不同距离上的被摄对象在底片上能获得清晰影像的空间范围。在景深范围之内的景物影像清晰，超出景深范围之外的景物影像模糊不清。景深的大小与下列条件有关：光孔越小，景深越大；物距越远，景深越大；光孔与物距相同时，短焦距镜头的景深大于长焦距镜头；二是指电影画面中处在不同距离上的景物层次，是电影中纵深场面调度的一种方法。

在技术上，运用景深的形式有两种：一是全景深，运动对象在纵深空间中变化景别(走近或远离摄影机)或是人物有层次地被安排在画面的不同深处，都可获得清晰的影像(图7，图8)[1]；二是将画面空间划分为"清晰区"与"模糊区"去表现处在不同空间位置上的人物，形成如前景人物清晰，后景人物模

[1] 图7来自《公民凯恩》(1941，导演奥逊·威尔斯)，图8来自《堕落天使》(1995，导演王家卫)。

图7

图8

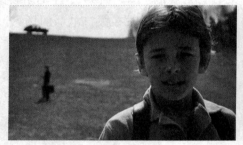

图9

图10

糊的影像，或交替地用焦点处理前景人物及后景人物（图9，图10）[1]。在后一种情况下，将焦点校正在某景物上，由这一景物向近处延伸至最近清晰景物的范围称为前景深，由这一景物向远处延伸至最远清晰景物的范围称为后景深。

　　景深在表现形式和审美价值上，都丰富了划分空间和时间的分切镜头的表现力和感染力，是电影艺术中一种富有创造性的表现手段。

第二节　景　别

　　景别，是指被摄主体在画面中呈现的范围，一般分为远景、全景、中景、近景和特写。在有些分镜头剧本中，也常出现中近景、中全景、大远景，以

[1]　图9来自《机遇之歌》（1987，导演基耶斯洛夫斯基），图10来自《雨季将至》（2007，导演斯万）。

及大特写等称呼。景别取决于摄影机与被摄主体之间的距离和所使用的镜头焦距的长短这两个因素。划分方法有两种：一种以被摄主体在画面中所占比例的大小为准，凡拍摄主体全貌为全景，凡拍摄其局部则为中景和近景；另一种以画框截取成年人身体部位多少为标准。我们一般采用后一种划分法。

远景，表现广阔场面的电影画面。远景提供的视野宽广，能包括广大的空间，以表现环境气势为主，人物在其中显得极小，常用来展示事件发生的环境和规模，并在抒发情感、渲染气氛方面发挥作用。

如图11（一直至图16，来自《我的父亲母亲》1999，导演张艺谋），就是一个大远景，意在营造一种牧歌情调，展示乡村的诗情画意，从而为父亲母亲的爱情定下舒展、奔放、浪漫、热烈的情感基调。在画面中，人物几乎不可见，而是成为环境中一个微不足道的部分，融入这个秋天的山林，达到了一种天人合一的境界。

全景，表现成年人的全身或场景全貌的电影画面，它可以使观众看清人物的形体动作以及人物和环境的关系。全景往往是拍摄一场戏的总角度，它制约着该场戏分切镜头中的光线、影调、色调、人物方向和位置，使之衔接。如图12，观众可以看清人物的动作，也能看到人物所处的环境，但人物更加细腻的情绪则很难得到表现。

中景，表现成年人体膝盖以上或场景局部的电影画面，可使观众看清人物半身的形体动作和情绪交流，有利于交代人与人、人与物之间的关系，是表演场面的常用镜头，常被用来作叙事性描写。在一部影片中，中景占有较大的比例。如图13，就是一个中景画面，观众能看清人物的动作，甚至也能看清人物的表情，但不容易得知人物所处的环境。

近景，表现成年人体胸部以上或物体局部的电影画面。运用近景时，可以

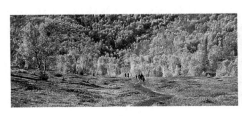

图 11

图 12

图13

图14

使观众看清演员展示人物心理活动的面部表情和细微动作，使观众仿佛置身于事件中，容易产生交流。如图14，观众可以近距离地观察演员的表情，像是在与她对话，仿佛身处演员所处的情境中。

特写，表现成年人体肩部以上的头像或某些被摄对象细部的电影画面，可把人或物从周围环境中强调出来。特写镜头往往能将演员细微的表情和某一瞬间的心灵信息传达给观众，常被用来细腻地刻画人物性格，表现其情绪。有时也用来突出某一物体细部的特征，揭示特定含义。特写是电影中刻画人物、描写细节的独特表现手段，是电影艺术区别于戏剧艺术的因素之一。如图15，在视觉上比较贴近观众，容易给观众以视觉上、心理上的强烈感染。当然，在特写中，人或物与环境基本上是隔绝的，观众被迫仔细地观察特写镜头中的细节。

图15

在一部影片中，景别是随时在变化的，影响景别变化的因素有三个：拍摄距离的变化、焦距的变化、被摄物的运动。具体而言，在焦距固定的情况下，摄影机与被摄物距离越远，所呈现的景别就越大，所展现的空间范围也就越广。被摄物与摄影机距离不变的情况下，通过改变摄影机的焦距，同样也能改变景别：焦距越长（望远镜头、长焦镜头），景别越小；焦距越短（广角镜头、短焦镜头），景别越大。在摄影机固定、焦距不变的情况下，如果被摄体靠近（小景别）或远离（大景别）摄影机，同样会改变景别。

不同的景别具有不同的功能，大致而言：远景能呈现一种气势、规模，有视觉冲击力；全景关注的是人或物的形状，从一个全局的视野展现人或物的动作、位置、关系；中景关注的是人或物的动作，能比较清晰地看到人或物动

作的形态、方向等要素，但与环境的关系展示有限；近景则是一种更加靠近的注视，能引导观众发现人或物的神韵，或者近距离地观察人物的表情、物体的特征；特写则是为了突出强调或者引人注意，是对观众视线和情绪的一种强势引导，有时也用特写来暗示情节的发展或人物情绪的变化。

景别的这些功能其实也与我们平时观察、描写事物的习惯有关。有时，景别的安排体现的正是一种视觉上的流畅和变化，使人能够循序渐进或者由近到远地完成一个视觉过程。例如，杜甫《兵车行》的前面几句就精妙地体现了有层次的景别变化，诗歌先由特写到远景，由局部到整体，由细节到全貌，完成一个逐步展示过程，然后又从远景过渡到全景和中近景，完成从整体到细节的关注：

车辚辚（特写），马萧萧（近景），行人弓箭各在腰（中景）。爷娘妻子走相送（全景），尘埃不见咸阳桥（远景）。牵衣顿足拦道哭（全景），哭声直上干云霄（全景）。道旁过者问行人（中景），行人但云点行频（近景）。

再看杜牧的《过华清宫绝句》，同样注意视野和关注重心的变化，有层次地介绍环境、交代动作和强调细节，既顺应了人们的视觉习惯，同时又有突出强调，深刻揭示等戏剧效果：

长安回望绣成堆（远景），山顶千门次第开（全景）。一骑红尘妃子笑（近景-特写），无人知是荔枝来（近景-特写）。

当然，景别的功能并非一成不变，而是具有相当的主观性，同样的景别在不同的情境中作用可以完全不一样。所以，景别的分析不能流于形式，也不能机械教条，而应联系影片具体的风格、情绪基调，特定情境的氛围等方面进行具体分析。

如果一部影片或者某一个场景中以某一景别为主，这也能决定影片的风格或者戏剧性的强弱。例如，《我的父亲母亲》中，回忆部分以大远景为主，就渲染了一种浪漫情怀，体现了一种辽阔、舒展的抒情意味，象征着父亲母亲恋

图 16

爱的那个年代里自由奔放的氛围,没有束缚和压迫之感,完全是一种心灵的自由飞翔,情感的随性而发。在影片的现实部分,则以中近景居多(图16),象征着现代的时空虽然物质上更加富足,但心灵的空间更加局促,情感的向度更加狭隘,远不似父亲母亲那个年代般轰轰烈烈。当然,由于现实部分主要是一场葬礼,人物心情比较压抑,也不适合用大远景来抒情,而主要用中近景来说明空间的狭小,心情的灰暗。

在影片《七宗罪》(1995,导演大卫·芬奇)中,两位警探身陷离奇谋杀案中无所适从时,影片的景别都比较小,以中近景为主,全景都不多,加上经常下雨,人物经常处于室内,整个氛围相当压抑、神秘(图17,图18),观众就像两个警探一样被一种灰色的情绪所包围,想突围但又找不到方向和出路。这样,观众就能理解米尔斯的郁闷和焦躁,也能找到他后来宁愿开枪坐牢也不愿接受凶手的嘲弄和侮辱,因为,他在那些近景中的内景中窒息了太久,需要一次释放和发泄。这样,观众也能理解影片在最后一个场景中难得地出现了远景和外景,其时是一个晴朗的下午,这种景别、光线、场景的变化,都意味着影片要走出之前的那种憋闷气氛,走向真相和释放(图19)。米尔斯开枪之后,影片又回复了那种灰暗的色调,呈现的是米尔斯被关在警车里的中近景画面(图20),观众和米尔斯一样,又陷入了灰暗和绝望之中。

可见,景别的功能远非介绍、展示、强调这么简单,对于电影分析而言,既要看到某一具体画面的景别特点和功能,更要从宏观上关注影片在景别选择上是否有某种统一的规划和风格,这样才能领会影片创作者运用景别的深层用意。

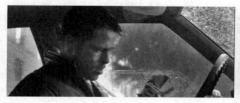

图 17

图 18

图 19

图 20

第三节 机位和角度

"机位"是电影创作者对摄影机拍摄位置的称呼,也是影片分析中对摄影机拍摄点的表述。机位的选择是影片导演风格中最为重要的语言形式,也是电影隐藏的叙事形式,不仅呈现了影片的叙述视点、叙述立场,也暗示了创作者的创作态度甚至影片的情感基调。

具体而言,电影中的机位有如下含义:

1. 机位就是视点,决定我们从一个什么样的角度看到影片叙事的发展。

2. 机位就是构图。由于机位的不同,会产生不同的画面效果和构图效果。

3. 机位就是调度,每一个机位反映了导演在空间上、在调度上是如何完成电影叙事的。

4. 机位体现了导演的叙事方式。有的导演在镜头转换中,镜头变化的幅度比较小。有的导演在镜头转换中,镜头变化的幅度比较大。有的导演机位变化比较有规律,有的导演则表现出更大随意性。

可见,机位是一个大的概念,具体到摄影机的拍摄位置,也抽象到影片的叙述视点和叙事方式。在分析影片时有必要分析该影片的机位特点,如有些影片中摄影机的位置比较低,形成一种平等的交流,平和的注视(《城南旧事》);而有些影片中摄影机的位置比较高,形成一种俯视众生的权威感,有时也有一种上帝般的悲悯感。

对于一些多叙事视点的影片来说,机位有时也代表了叙述者的视点,影片呈现的情节内容被认为是该叙事者所见证或经历。如影片《罗生门》(1950,导演黑泽明),对于一宗谋杀案,影片让四个叙述者来叙述,四人从各

光影之魅：电影鉴赏的方法与实践

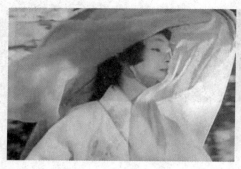

图 21

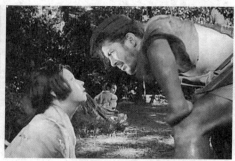

图 22

自的立场和利益出发，对武士被杀作出了不同的描述与还原。影片为了制造叙述者亲历或见证的假象，在叙述者讲述这一事件时尽量按照其视点来设置拍摄角度、场面调度，甚至构图方式（图21，图22）。这样，每一次叙述都显得有所不同，每一次呈现的视角和内容也有所不同，从而使每一次叙述都带上了主观情绪色彩，与客观真实有一定的差距。

再如影片《公民凯恩》，生前与凯恩关系密切的五个人在凯恩死后回忆并评价凯恩。五人身份、地位的不同，在凯恩不同的人生阶段与凯恩有接触，导致他们的评价各不相同，每人都只看到了凯恩性格的某一方面。他们作为观察者，不同的角度会有不同的视野和不同的认识。影片在选择了不同的叙述者之后，也基本确立了机位，观众只能拥有与叙述者一样的视域，只能与叙述者一样看到凯恩的某一方面（图23）。这样，部分机位也带上了叙述者的情感色彩，其构图方式、场面调度方式、角度，都在印证着叙述者的情感立场和道德立场。

图 23

对于普通观众来说，机位可能过于宏观或抽象，角度则显得具体和实际得多。因为，无论是纪录、还原场景，还是构图，第一步要考虑的往往是摄影机的角度，摄影机的角度有时隐含了创作者的情感态度。

摄影角度，指摄影机拍摄时的视点，即构图时运用摄影取景器观察、

选择而确定画面的拍摄位置,由拍摄距离、拍摄方向和拍摄高度三个因素决定。在这三个因素中,拍摄距离的变化往往会产生不同的景别;拍摄高度的变化则会产生仰角度、俯角度、平角度三种摄影角度。

仰角度,又称"仰拍",摄影机镜头视轴偏向视平线上方的拍摄方式。在仰角度中,景物的地平线在画面中处于下部或下部画外,仰拍地上景物时,近处景物高耸于地平线上,十分醒目突出,后景物被前景遮挡,得不到表现,有净化背景的作用。仰角镜头常被用于表现崇高、庄严、伟大的气势(图24),有时也用来过滤背景,产生类似"真空"的环境。

俯角度,又称"俯拍",摄影机镜头视轴偏向视平线下方的拍摄方式。俯角镜头常被用来描述环境特色,有时也用来营造压抑、低沉的气氛,处理群众场面时可产生壮观宏伟的气势。而且,由于"居高临下"的俯看,俯角镜头在呈现悲剧性场面时天然具有一种上帝般的视角(图25)[1],如果再加上高速摄影(慢镜头),会营造出一种强烈的悲悯气氛。

平角度,摄影机处于与人眼相等的高度。平角度镜头因接近人眼的平视而产生画面平稳的效果。一般来说,一部影片中平角度的镜头占大多数,这是因为摄影机要制造取代观众眼睛的假象,观众似乎通过摄影机真切地看到了银幕上的场景(图26)。而且,平角度代表一种平等、亲和的姿态,在呈现两个身份、地位相当的人物时,彼此的视线镜头一般用平角度。

图 24

从拍摄方向而言,拍摄角度还包括正面角度、侧面角度、斜侧角度和反拍。有时,不同的拍摄方向也流露了创作者不同的情感色彩。例如,正面角度:显得庄重、正规,易于较准确、较客观、较全面地表现人或物的本来面貌。侧面角度:显得活泼、自

图 25

[1] 图25来自《枪火》(1999,导演杜琪峰)。

图26

图27

图28

图29

然，它是一部影片中用得最多的角度。背面角度：显得含蓄、丰富、神秘，一些神秘人物出场时往往就用背面角度。

正面角度指摄影机处于被摄体的正面方向，表现被摄对象正面特征。正面角度均衡稳重，容易产生对称效果（图27）。侧面角度指摄影机处于被摄体侧面方向，主要表现被摄对象侧面特征，勾勒被摄对象侧面轮廓形状（图28）。斜侧角度，指摄影机处于被摄体的正面和侧面之间的位置，既表现被摄对象部分正面特征，也表现其侧面部分特征，可造成鲜明的立体感和较好的透视效果（图29）。

反拍，也称"反打"，处于前一个镜头拍摄方向的反面或反侧面的角度。以拍摄人物为例：前一镜头从正面拍摄，后一镜头从反面或反侧面拍摄，往往把后者称为反拍或反打镜头（图30，图31）[1]。由于反拍镜头可以拍摄对象的另一面，在一组镜头中可以起到对比、暗示、强调和渲染的作用。在拍摄人物的视点镜头时，前一个镜头从正面角度表现人物在注视画外，后一个镜头呈现人物注视的内容或对象，后一个镜头也称为前一个镜头的反打镜头。

[1] 图26至图31来自《杀人回忆》（2003，导演奉俊昊，韩国）。

第一章　认识电影

图 30

图 31

第四节　镜头运动

相对于摄影艺术而言，电影最大的突破就是"运动"，包括被摄物的运动，摄影机的运动。在摄影机越来越轻便的今天，摄影机运动的技术障碍已经解决，通过丰富多样的镜头运动来呈现不同的场景，表达不同的情绪越来越成为可能甚至必需。

一般而言，镜头运动方式包括：

升降镜头，简称"升降"，摄影机作上下运动拍摄的画面，其变化有垂直升降、弧形升降、斜向升降和不规则升降。升降镜头常用于展示事件的规模、气势，或表现处于上升或下降运动中人物的主观视象。通过升降镜头，可以在拍摄过程中不断改变摄影机的高度和仰俯角度，给观众提供丰富的视觉感受。

推镜头，简称"推"，有两种方式，一是摄影机沿光轴方向向前移动拍摄，其画面效果表现为同一对象由远至近或从一个对象到另一个对象的变化，使观众有视线前移的感觉，可以在一个镜头内了解到整体与局部的关系，主体与后景、环境的关系，并可增强画面的逼真性和可信性，使人如身临其境；二是采用变焦距镜头时，从短焦距逐渐调至长焦距部位，用这种方法拍摄也有推镜头的效果。

拉镜头，简称"拉"，摄影机沿光轴方向向后移动拍摄，可使画面产生逐渐远离被摄主体或从一个对象到更多对象的变化，使观众有视点向后移动的感觉，特点是不让观众开门见山，一览无余，而是渐次扩展视野范围，并可在同一镜头内，渐次了解到局部与整体的关系，造成悬念、对比、联想等艺术效果；采用变焦

17

距镜头时,从长焦距逐渐调至短焦距部位,用这种方法拍摄也有拉镜头的效果。

虽然通过摄影机沿光轴方向运动或者通过变焦距都可以产生推拉效果,但这两种方式在影像呈现上是有所不同的:变焦距镜头显得更为主观,摄影机沿光轴运动则显得更为客观一些;摄影机沿光轴运动时景深不变,变焦距的推拉会使景深产生变化(从短焦到长焦时景深会变浅,从长焦到短焦时景深会变深)。

摇镜头,也称"摇摄""摇拍",简称"摇",指拍摄一个镜头的过程中,摄影机位置不动,只有机身做上下、左右、旋转等运动。摇摄方向可与动体方向相同,也可相背,画面均呈现出动态构图,它逐一展示、逐渐扩展景物,产生巡视环境、展示规模、揭示动态中人物的精神面貌和内心世界、烘托情绪与气氛等多种艺术效果。

有时,垂直升降镜头与机身作上下运动的摇镜头似乎没有明显区别,都是镜头在上下扫视物体,但是,垂直升降镜头因为是摄影机在运动,所以运动范围和幅度都更大,而摄影机位置不动只有机身作上下运动时,运动幅度显然有限,所呈现的范围和空间也更为狭小。

移动镜头,又称"移动摄影",简称"移",指摄影机沿水平面作各个方向的移动(横向移动和纵深移动)所拍摄的画面。移动摄影多为动态构图,被摄对象呈静态时,摄影机移动,使景物从画面中依次划过,造成巡视或展示的视觉感受;被摄对象呈动态时,摄影机伴随移动,形成跟随的视觉效果;如逆动体方向移动,还可创造特定的情绪和气氛。

跟镜头,又称"跟拍""跟摄",简称"跟",指摄影机跟随运动的被摄体拍摄,有推、拉、摇、移、升降、旋转等跟拍形式。跟拍使处于动态中的主体在画面中位置基本不变,而前、后景则可能不断变换。它既可突出运动中的主体,又能交代动体的运动方向、速度、体态及其与环境的关系,使动体的运动保持连贯,有利于展示人物在动态中的精神面貌,为演员的表演提供一气呵成的可能性。

移动镜头中摄影机伴随被摄体运动时,也会产生跟拍的效果,两者的不同在于跟拍中被摄体在画面中的位置不变(景别也基本不变),移动镜头则没有这个要求,摄影机和被摄体虽然可能都在做同方向的运动,但两者的运动速度可能不一致,最终导致被摄体在画面中发生位置改变或景别变化。

升格（高速摄影、慢动作），提高摄影机运转频率的一种拍摄方法。频率可用胶片每秒通过的画幅格数来表示，正常频率为每秒24格，高于24格即为升格。格数升得越多，放映时（每秒24格不变）画面上运动物体的运动速度越慢，造成一种特殊缓慢的分解动作的效果，在故事片中能造成幻觉、迷离、抒情、腾越等艺术效果。

降格（低速摄影、快动作），降低摄影机运转频率的一种拍摄方法。频率可用胶片每秒通过的画幅格数来表示，正常频率为每秒24格，低于24格即为降格。格数降得越多，放映时（每秒24格不变）画面上运动物体的运动速度越快，在银幕上造成快速的视觉效果。

在电影中，升格与降格不仅是为了达到某一艺术效果，有时也是完成拍摄所必需的条件。例如，在拍摄风驰电掣的汽车追逐戏时，实际运动的汽车其实速度很慢，但摄影机用降格方式拍摄，放映时以每秒24格的速度放映，汽车的速度就会成倍增加。同理，在动作片或武侠片中表现打斗场面时，演员可以慢悠悠地完成动作，但经过降格的处理，在银幕上则显得凌厉有力。

此外，在拍一些爆破或灾难场景时，由于不可能实拍，一般要使用模型。如果摄影机用正常的运转频率，观众将清晰地看到模型操作的痕迹，会显得虚假。如果用升格方式拍摄，模型的爆破就会在略慢的镜头中有一种凝重大气的效果，从而使观众信以为真，以为是实景拍摄。

第五节 色　彩

我们一直有一个误区，觉得只有在彩色电影中才需要关注"色彩"。实际上，黑、白、灰也是三种色彩，在黑白电影中，色彩的问题同样是一个艺术问题。当然，在彩色电影中，色彩的作用得到了更加充分的呈现，它不仅在视觉上对影片的故事内容和人物性格的塑造是一种直观的表达，在情绪上也是视觉的心理暗示。

分析色彩，我们先要介绍色彩的三种属性，即色相（色别）、明度（亮度）、纯度（饱和度）。色相指色彩的相貌、长相，是色与色之间的主要区别，如红、橙、黄、绿、青、蓝、紫等。明度，指颜色的明暗、深浅，消色中的白色明度最大，

黑色明度最小,其他颜色中黄色明度最大,蓝紫色最小。饱和度指某一颜色与相同明度的消色(黑、白、灰)差别的程度,即颜色的鲜艳程度或纯净程度,一种颜色中黑、白、灰的成份越少,则该颜色越鲜艳,越饱和。

在一部影片中,常常会有一种色彩基调,即以一种颜色或几种邻近颜色为主导,使全片呈现某种和谐、统一的色彩倾向(或翠绿,或砖灰,或橙黄),从而赋予影片以或明快或压抑或庄重等总体气氛,这实际上也是定义影片色调的一种方式。也就是说,包括色相在内,如果一部影片在冷暖、明度(亮度)、纯度(饱和度)这几个要素中,某种因素起主导作用,我们就称之为某种色调。具体而言,按冷暖分为暖色调(红色、橙色、黄色)、冷色调(绿色、蓝色、黑色)、中间色调(灰色、紫色、白色),按明度分为亮调和暗调,按色相分为蓝色调、绿色调、红色调等,按饱和度分为饱和色调(高调)和不饱和色调(低调)。

在色调之外,我们还需要了解影调的概念。所谓影调,指画面的明暗层次、虚实对比和色彩的色相明暗等之间的关系,也就是在色调之外综合考虑画面的光线明暗、反差等因素,是造型处理、画面构图、烘托气氛、表达情感的重要表现手段。摄影画面由于影调亮暗和反差的不同,通常以亮暗分为亮调、暗调、中间调;以反差分为硬调、软调、中间调等多种形式。

按照人的视觉感受和文化习俗等因素影响,不同的色彩在影片中有着一些约定俗成的象征意义。例如,红色象征着生命、血、朝气蓬勃、爱情、暴力、革命等,黄色象征阳光、欢乐、温暖、享乐等,绿色象征着生长、生命、青春等,紫色象征着高贵、牺牲等,蓝色象征着冷静、平和、纯洁、高雅、忧郁、浪漫等。当然,这些色彩的象征意义在不同的文化语境,不同风格的影片、不同场景中都可以有变化和调整,不可一概而论。

在电影,色彩的运用主要有三种方式:第一种是色调,如影片《红高粱》(1987,导演张艺谋)以红色和黄色为主,使影片具有一种野性、狂欢、强悍的阳刚之气(图32);第二种是局部色相,即在画面中突出某一具体物象的颜色,以获得创作者的暗示、隐喻、象征意味。影片《蓝色》(1993,导演基耶斯洛夫斯基)就常在茱莉的生活中设置局部蓝色,尤其是那个蓝色的吊灯

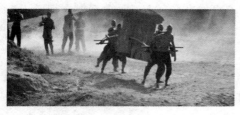

图32

20

(图33)，投射了茱莉对于过去的伤痛体验与痛苦回忆。同时，影片中蓝色的局部色相，也勾勒出茱莉如何体认自由之艰难的心路历程；第三种是黑白片、彩色片交替出现，影片《这里的黎明静悄悄》(1972导演斯·罗斯托茨基)、《辛德勒的名单》(1993导演斯皮尔伯格)、《我的父亲母亲》(1999)都有"现在——过去"的片段交替，两个时空不同的色彩设置，流露了导演不同的情感取向。

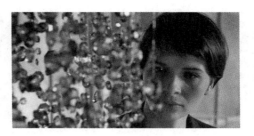

图 33

一般来说，当影片中出现"现在——过去"两个时空时，"现在"时空会用彩色，"过去"时空用黑白。因为，"过去"总是对应着"褪色的回忆"。如影片《辛德勒的名单》就有两个时空，一是和平时期，二是大屠杀时期。影片对大屠杀时期用了黑白，除了因为它是一段"历史"，更因为这段历史太过灰暗、冷酷、绝望，用彩色来表现像是对犹太人经受苦难

图 34

图 35

的一种亵渎（图34）。有了黑白的对照，和平时期的彩色才显得弥足珍贵，这是一种劫后余生的欣慰，是回归正常生活的喜悦，是心有余悸的感慨（图35）。

前苏联的著名电影《这里的黎明静悄悄》有三个时空：一是二战前五位女兵的爱情与婚姻生活；二是战争期间她们的战斗与牺牲；三是在片头片尾出现的战后和平时期。依照常理，影片对于战争期间的场景用了黑白，战前和战后的和平时期用了彩色。但是，战前战后两个时期的彩色是有差别的。女班长丽达回忆战前生活时，以白色为主色调，而且是一种非常饱和的白色，属于亮调（图36）。显然，这种白色经过了人物的主观加工，象征了战前生活的和平、宁静、纯洁、美好。依照这个原则，影片在呈现其他四位女兵回忆中的战

光影之魅：电影鉴赏的方法与实践

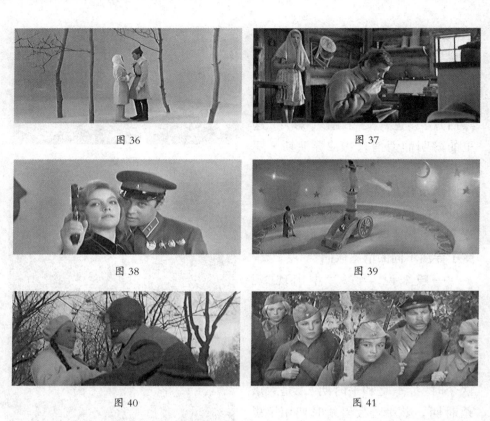

图36　　　　　　　　　　　　图37

图38　　　　　　　　　　　　图39

图40　　　　　　　　　　　　图41

图42

前生活时，都注意这种主观色彩的运用，按照人物的情绪来设置具体的色调（图37，图38，图39，图40）。有了战前和平时期的彩色作对比，战争期间的黑白就凸显了一种历史纪录片的真实感，以及一种冷峻残酷的历史感（图41）。至于战后和平时期的画面，从整体而言并不属于暖色调，也不属于亮调，但在局部色相上突出了饱和的红色和黄色，使整个画面的色调变暖了许多，而且这两块暖色调和周围形成了强烈的反差与对比，使画面具有绚丽多彩的意味（图42）。

可见，当影片中有现实时空和过去时空时，常常根据人物不同的情绪和主题表达的需要来设置色彩，但并非一成不变地将"过去"处理成黑白。如影

图 43

图 44

片《我的父亲母亲》也有两个时空，现实时空是儿子回家为父亲奔丧，回忆时空是儿子想起了父亲与母亲的那一段初恋。影片在现实部分用的是黑白，回忆部分用的是彩色。因为，现实部分是一场葬礼，加上又是冬天，天气阴冷，人物心情灰暗，黑白色正好符合这种心情（图43）。回忆部分是一场热烈、浪漫、坚贞的初恋，且是通过儿子的视角来回忆，过滤了"过去"的痛苦因素，只存留了美好的部分，暖色调的彩色恰到好处（图44）。而且，这样的色彩设置还体现了影片的主题表达：在一个功利、冷漠的年代里，再也没有父亲母亲那种热烈、浪漫、坚贞的爱情了，那种爱情只能是我们回忆中、心底里永恒的一抹暖色，值得我们永远回味和渴望。

通过色彩的设置和运用，电影艺术创作把主观情感、理念、意图灌注其中，色彩成为最具表现性和叙事功能的一种表现手段，创作者可以运用色彩进行交代、强调、暗示、提醒、评述。简而言之，色彩可以表情达意。此外，色彩也可以传递象征意蕴，如《辛德勒的名单》中的红衣小姑娘身上的那一抹红色，就象征了生命和希望，象征了人类的良知和正义（图45，图46）。

在影片《泰坦尼克号》（1997，导演詹姆斯·卡梅隆）中，色调也有一个变化过程：泰坦尼克号准备起航时，是暖色调，是亮调，烘托了当时其乐融融的

图 45

图 46

氛围,也是所有人物情绪高涨的一个具象化表达(图47)。接下来,在杰克和露丝相识相爱的大部分时间里,影片都是用暖色调,甚至是亮调,这种暖色调在他们站在船头迎风飞翔的时刻达到了最高点(图48)。在那个镜头里,他们沐浴在桔黄色的光线中,非常温馨和浪漫。但随着泰坦尼克号撞上冰山,画面的色调顿时变冷变暗,在灯光全部熄灭时画面被令人绝望的蓝色、黑色笼罩(图49)。通过对《泰坦尼克号》的分析,我们发现,色彩的运用可以非常自然地营造气氛,强化意境,这是色彩运用的第三个作用。

图47

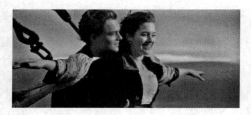

图48

图49

而且,有时色彩还不满足于这种配角的地位,它希望以更加强势的方式出现在影片中,参与影片的造型,甚至充当影片的一个角色。例如影片《黄土地》(1984,导演陈凯歌),其中的黄色就不仅是表情达意,或象征,或营造氛围,它根本就是一个角色。在许多画面中,人物不值一提,大块的黄褐色才是画面的主角,它演绎了中华民族生生不息的生命力,也呈现了在这块黄土地上生存的人们身上的因袭重负(图50)。因此,参与

图50

造型、充当角色,是色彩在电影中的第四个作用。

可见,在运用色彩时,创作者要尽可能地保持色彩的整体倾向,包括整部影片、部分场景的色调设置,也包括主要人物的造型选择等方面,不能使色彩

设置显得随意和混乱。同时,在分析电影中色彩的意蕴表达时,我们不能陷入过分机械或过分主观的陷阱。具体色彩的功能和作用有一定的规则,但所有的规则都可以被打破,关键要从影片的主题表达、人物塑造和情感氛围的需要出发。最后,电影中的色彩作为表情达意的工具,还需要光线、构图等元素的完美配合才能整体性地实现创作者的艺术追求。

第六节 光 线

在电影中,光线同样是一个值得关注和研究的元素。在一部影片拍摄之初,摄影师常常会有总体的光线设计,如主要光线的方向、色光的运用;人物主光和副光的亮度或照度之比;光线的性质(软光或硬光);表现的时间(日景或夜景);景物亮度的设置以及光线的分布,最高亮度、最低亮度和基准亮度的控制点。可以说,光线设计是摄影创作构思中的一个组成部分,也是影响摄影造型、画面影调和影片基调的重要因素。

对于大多数观众来说,一部影片中最引人注意的是光位,即构成被摄对象一定造型效果的光线角度(包括水平角与垂直角)。光位是在确定的拍摄方向条件下,围绕着被摄对象做不同位置的照明而变化的。在摄影的光线处理中按水平方向分为:顺光、顺侧光(斜侧光)、侧光、侧逆光、逆光;按垂直方向分为:顺顶光、顶光、顶逆光、脚光(前脚光、后脚光)。

顺光,亦称"正面光",光线投射方向和摄影机拍摄方向相一致的照明。顺光时,被摄体受到均匀照明,景物的阴影被景物自身遮挡住,影调比较柔和,能隐没被摄体的表面凹凸及褶皱,在画面的构成上没有明显的明暗光线关系,景物及被摄体的立体感完全依赖于自身轮廓形式(图51)[1]。因此,顺光易于较完整地交待一个平面形象或者细节,但处理不当会有平淡感,缺少变化。

侧顺光,又称"斜顺光",光线投射水平方向与摄影机镜头光轴成水平

[1] 图51、图54来自《我的父亲母亲》(1999,导演张艺谋),图52来自《看上去很美》(2006,导演张元),图53、图55、图56、图57来自《杀人回忆》(2003,导演奉俊昊),图58来自《新上海滩》(1996,导演潘文杰,中国香港)。

图 51

图 52

图 53

图 54

角45°左右时的照明。在摄影艺术创作中常用作主要的塑型光。这种光线照明能使被摄体产生明暗变化，很好地表现出被摄体的立体感、表面质感和轮廓，并能丰富画面的明暗层次。

侧光，光线投射方向与拍摄方向成水平角90°左右的照明（图52），受侧光照明的被摄体，有明显的明暗面和投影，对景物的立体形状和质感有较强的表现能力。

侧逆光，亦称"反侧光""后侧光"，光线投射方向与摄影机拍摄方向大约成水平角135°时的照明（图53）。被侧逆光照明的景物，大部分处在阴影之中，景物被照明的一侧往往有一条亮轮廓，能较好地表现景物的轮廓形式和立体感。

逆光，亦称"背面光"，来自被摄体后方的照明，由于光线从背面照明，只能照亮被摄体的轮廓，所以也称为轮廓光（图54）。逆光有正逆光、侧逆光和顶逆光三种形式。在逆光照明下的景物大部分处在阴影之中，只有被照明的景物亮轮廓，使这一景物区别于另一景物，并能层次分明。逆光能很好地表现大气透视效果，在拍摄全景和远景时，往往采用这种光线，使画面获得丰富的层次感。有时，强烈的逆光，会使被摄对象异常突出，显得可怕，柔弱的逆光则容易使被摄对象神秘动人。

顶光，来自被摄体上方的照明。在顶光照明下，景物的水平面照度大于垂

直面照度，因为景物的亮度间距大，缺乏中间层次（图55）。在顶光下拍摄人物，会产生反常的、奇特的效果，如人物的前额发亮，眼窝发黑，鼻影下垂，颧骨显得突出，两腮有阴影。顶光包括三种类型：顺顶光、顶光和顶逆光（图56）。

图55

脚光，由下向上照明人物或景物的光线（图57，图58）。在人物前方的称为前脚光，这种照明形成自下往上的投影，产生非正常的造型，常被用来表现画面中光源的自然照明效果；或是用作刻画特殊的人物形象、特殊情绪、渲染特定气氛的造型手段；也可作人物面部的修饰光使用。在人物背后的脚光称为后脚光，这种光线照射女性的头发时，有修饰和美化的作用。

图56

关于光线在影片中如何参与造型，表达情绪，塑造人物，营造氛围，甚至使被摄物具有戏剧化的效果，《末代皇帝》(1987，导演贝托鲁奇)提供了极佳的范例。影片为了形象地呈现溥仪的现实处境和心理状态，在溥仪出场的时候几乎都用了侧光、逆光或侧逆光，他的脸部常常被光线分割成阴阳两面，这是为了暗示溥仪不自由的状态，以及他内心的阴影（图59，图60，图61）。在1924年离开紫禁城时，溥仪脸

图57

图58

上第一次没有用侧光,而是用顺光呼应他重见天日的欣喜(图62)。但到了天津和满洲,他的脸马上又被侧光包围,说明他再次陷入外界和内心的阴影之中(图63,图64)。在战犯管理所,他更是从未远离这种阴影(图65)。溥仪晚年重回乾清宫时,影片仍用一个侧逆光来表现仰望龙椅的溥仪。这次用光更像是对溥仪一生的概括:他的一生只有那么一点光亮,其余部分全是阴影,这些阴影或来自于现实秩序和历史情境,或来自于他内心的欲望(图66)。直到溥仪与守卫的儿子谈话时,他的脸上才没有用侧光。确实,在生命的暮年,是非荣辱都已不重要,他这时只是作为一个普通的老人在与一个孩子谈话,他的生命已重获澄静,因而用了顺光(图67)。

图59

图60

图61

图62

图63

图64

图65

图 66 　　　　　　　　　　　　　图 67

第七节　电影音乐

电影音乐，指专为影片创作、编配的音乐。电影音乐常用主题贯穿的表现手法，根据影片的思想内容、矛盾冲突、人物性格，以及影片的艺术结构，将主题音乐加以重复、变奏、发展，贯穿全片成为影片音乐的主体。这样，可以使全片音乐统一，音乐形象集中，有利于加深观众的印象。

电影中的音乐（包括主题曲、插曲和背景音乐等），一般认为起到渲染气氛（包括环境气氛、时代气氛、地方色彩或民族特点等），表达人物内心情感等作用。创作者也是通过音乐来表达对人物和事件的主观态度，如歌颂、赞美、同情、控诉、哀悼等，从而强化视听效果，增强影片的感染力，深化影片的主题思想。

关于音画关系，主要分为两种：音画同步和音画对位。

音画同步，表现为音乐与画面紧密结合，音乐情绪与画面情绪基本一致，音乐节奏与画面节奏完全吻合，视听上非常统一。在音画同步中，用音乐语言来复述、强调画面的视觉内容，起着解释画面，烘托、渲染画面的作用。

音画对位，从特定艺术目的出发，在同一时间内让音乐与画面作不同侧面的表现，两者形成"对位"关系，以期更深刻地表达影片内容。

音画对位有两类：一是音画并行。音乐不是具体地追随或解释画面内容，也不是与画面处于对立状态，而是以自身独特的表现方式从整体上揭示影片的思想内容和人物的情绪状态，在听觉上为观众提供更多的联想和潜台词，从而扩大影片在单位时间的内容容量。二是音画对立，导演和作曲家有意使

画面与音乐之间在情绪、气氛、节奏以至内容等方面互相对立,使音乐具有寓意性,从而深化影片主题。

关于音乐与画面的这三种关系,我们可以用三个形象的比喻来加以区别:音画同步类似于一个人的身体和他的影子之间的关系。这两者有一种"亦步亦趋"的关系,"影子"就类似于音乐,它没有独立的作用,它完全为画面(身体)服务。例如,影片中出现欢乐场景时配上节奏欢快的无主题音乐,所起到的就是陪衬作用,这种音乐无法独立出来。或者,人物悲伤时响起沉重的音乐调子,也是一种音画同步的关系。

至于音画对位中的音画并行,类似于两个美女站在一起,一个是含蓄之美,一个是婉约之美,两者是独立的,她们形成相映成趣的效果。例如,《一个陌生女人的来信》(2005,导演徐静蕾)的开头,画面是幽冷凄清的北平冬天,音乐是用瑟琶演奏的《琵琶语》,音乐中流淌的同样是一种凄婉哀绝的情绪,从而使音乐以一种独立的姿态为画面增添了萧索的气氛。至于音画对立,就好比一美一丑两个女人站在一起的效果,两者状态近乎对立,但又相互起到了一种反衬的作用。

总体而言,与画面对位,或者与影片情感基调相谐的音乐,是电影音乐的主要形式,它们起到烘托环境、提示背景,或点题和概括情绪等作用。如《柳堡的故事》(1957,导演王苹)中著名的插曲《九九艳阳天》,就流淌着一种温婉的抒情意味,欢快活泼又昂扬向上,这无疑是对影片情感基调的最好诠释。而《城南旧事》(1982,导演吴贻弓),整部影片表现了一种惆怅惜别之情,即"淡淡的哀愁,沉沉的相思",故影片选用了《送别》作为影片音乐的主旋律。在"长亭外,古道边,芳草碧连天"的反复吟唱中,传送出一种哀婉、凄清的情调。还有《红高粱》中《妹妹你大胆地往前走》及《祭酒神》等插曲,粗犷、强悍、奔放,体现出生命的激情和人性的自由,这与影片的主题是一致的。

但是,我们还应注意到音乐与画面对立的情况,即音乐与画面分别表现不同的内容,造成人物情绪、气氛、节奏、内容等方面的反差,进而产生音乐与画面原来各自不具备的某种新寓意。笔者倾向于把这种音乐称为反讽性音乐。它追求"表里不一"的反讽效果,进而扩大画面的意蕴空间。

我们可以粗略地将这种反讽性音乐分为三类:
一是音乐与画面的情感基调完全不匹配,传达一种幽默或苦涩的意味,并

产生一种隐喻或象征效果。

影片《铁皮鼓》(1979,导演福尔克·施隆多夫)中,奥斯卡在一个纳粹的集会上,用鼓声干扰了军乐。最后,本应是雄壮、庄严的军乐,变成了热情的舞曲《蓝色多瑙河》,众人翩翩起舞。舞曲与严肃的纳粹集会当然是不协调的,主持者不知所措的神情就生动地说明了这一点。导演用这个场景对纳粹做了一次机智的嘲讽,犹言其极力展现的肃穆在一个孩子恶作剧的鼓声中轰然坍塌。

而《悲情城市》(1989,导演候孝贤)里,在林文雄的出殡仪式上,乐手始终吹送着悲凉的音符。而后,林文清与宽美举行婚礼时,背景音乐还是林文雄出殡的丧曲。这样,在画面与音乐的对立中,就有一种无言的苦涩流溢其中,它暗示了林文清的婚礼笼罩着死亡的阴影。而且,在乱世中,婚事如同丧事,这正是对那个时代的控诉,对无力把握自己命运的个体的同情。其实,类似情况在《黄土地》中也有表现。影片的两次婚礼中,本应是为新婚增加喜庆气氛的锁呐声却显得悲怆哀婉。或者说,像葬礼上的丧曲。这同样表达了导演的情感态度:在那片闭塞落后的土地上,婚礼实际上也是青春和幸福的葬礼。

还有《新上海滩》(1996,导演潘文杰)中,有一个场景是表现舞厅里正热闹非凡地庆祝新年,人们唱起《友谊地久天长》。只是,"老朋友怎能忘记,那过去的好时光"的歌词,对于里间两个昔日的生死弟兄丁力和许文强来说,可能正是一个绝妙的讽刺。他们在新年的钟声敲响时同时向对方开了枪。这样,影片就在画面的朋友决裂、拔枪相向和音乐的"友谊地久天长"之间构建了一种对立。但是,两人互相开了多枪之后,丁力身上却毫发无伤,许文强奄奄一息地告诉丁力,"子弹没弹头,我欠你的都还给你了。"原来,许文强知道丁力承受黑帮压力来杀自己,他不愿让朋友丁力为难,就率先开枪,让丁力没有道德困境地还击。此时,舞厅里的歌声还在继续,"友谊地久天长"的音符正是对两人生死之交的绝佳褒奖。这时,音乐与画面的关系是音画并行。

二是音乐可能与人物心境是协调的,但因为人物以恶为善,所以,还是会在滑稽中引人深思。尤其当崇高庄严的音乐成了罪恶行为的背景时,罪恶本身并不会因此而显得"崇高庄严",只会显露人性的扭曲。

姜文执导的《阳光灿烂的日子》(1994,导演姜文)中,当马小军和其他孩子晚上骑着自行车去打群架时,背景音乐居然是《国际歌》。或许,《国际歌》

中的某些情绪可能确实暗合他们的心境,如"这是最后的斗争,团结起来到明天","我们要做天下的主人"。但是,在"文革"时期,这群本应以求学为追求的孩子,却以打群架为"伟业",这不得不说是一个时代的悲哀。

还有《现代启示录》(1979,导演科波拉)中,空军骑兵师支队长基尔戈视战争为游戏,随意动用直升机群和轰炸机组,把和平的村庄与学校变成一片火海,只为去风大浪高的湄公河口冲浪。在轰炸时,他觉得痛快淋漓,在直升机里用最大的音量播放瓦格纳的歌剧《尼伯龙根环》。那是一部气势恢宏,高亢激昂的歌剧,在回肠荡气中显得无比庄严凝重。但是,与下面房屋被毁,村民仓皇逃离的情景对比起来,这段音乐在客观上却是人性残忍的展示,也是对以屠杀为乐的战争的极大控诉。

三是音乐所代表的气质正彰显了人性的匮乏,当这种音乐与人物结合起来时,也会产生一种反讽意味。

在《死于威尼斯》(1971,导演维斯康蒂)中,亚森巴是一个作曲家,对生命中莫可名状却无法排解的抑郁与焦灼有一种绝望的逃避,尤其当他意识到生活中的纯洁美丽显得那样遥不可及时,更有一种厌世情绪。有一次,他在酒店里听到一阵悠扬的钢琴声,是贝多芬的《献给艾丽斯》。那优美的旋律,那轻灵飞扬的乐声,似乎将他带到了一个纯洁美好的境界中。他不由循声而去,弹奏者却是一个妓女。而且,这个妓女露骨的挑逗还让亚森巴狼狈不堪。当《献给艾丽斯》与妓女联系起来时,似乎正是这个世界纯情缺失的明证。

还有《摇啊摇,摇到外婆桥》(1995,导演张艺谋)中,在上海滩做舞女的小金宝,长期被唐老爷包养,还与唐老爷手下的二爷私通。所以,当她与天真可爱的水生和阿娇一起唱《摇啊摇,摇到外婆桥》时,对在十里洋场混迹多年,早没了童真和纯情的小金宝来说,就成了一个讽刺。小金宝也意识到了这一点,所以突然暗自神伤。

任何艺术欣赏都伴随着情感的介入,即主体的心意状态应该与客体有一种对话或交流。如果主体的心意状态与客体相谐时,便产生肯定的情感。这时主体会因情感流以顺向的方式显示出来,而有一种审美快感。而如果主体的心意状态与客体相左,便产生否定性的情感,主体会因审美定势受挫而不适,但也可能因此激发出更大的审美潜能,从客体外在形态与情感内在特质的悖逆中进入客体的意蕴世界。这时,一种审美超越的愉悦就会来临。

在电影中，音乐与画面并行时，观众的感知与画面同步，这可以强化情感。但是，这种音乐与画面的并行一旦堕入某种程式化、简单化的泥潭，不仅其表现力会黯然失色，观众也容易形成一种审美惰性，不能极大地激发欣赏者的主体性和能动性，其审美快感也就不会强烈。而适当地运用音乐与画面的对立，能够给观众一种新鲜的审美刺激，进而触摸到导演或影片中人物的情感脉搏。

遗憾的是，中国影片中运用反讽性音乐的例子并不多见。这可能与我们的思维定势有关，以为音乐就一定是用来渲染气氛，烘托人物心情的。殊不知，有时反讽性音乐能营造出更为深邃的意蕴空间。

第八节　电影剪辑

剪辑，俗称"剪接"，它是从法文中借用来的一个建筑学上的名词，原意为装配、组合，音译成中文，就是"蒙太奇"。剪辑工作包括画面剪辑和声带剪辑两个方面。画面剪辑即对拍摄出来的数以千计的镜头进行精心筛选和去芜存菁的剪裁，按照最富银幕效果的顺序组接起来。声带剪辑由于声带片分先期、同期、后期三种，在剪辑工艺上也有不同要求，总体要求都是使影片的声音和画面有机结合，共同构造完美的银幕形象。

在介绍剪辑之前，有必要介绍三个概念：1. 镜头，指从摄影机开始转动到停止转动这一过程中影片的一个单位；2. 场景，指在同一时间和地点发生的一个统一动作，它可以由一个镜头组成，但通常是由一组镜头组成；3. 段落，指表现影片一整段剧情的一组场面。

在剪辑中，首先遇到的问题是如何使两个镜头得以组接，或者如何在两个镜头之间完成过渡，由此也形成了一些常见的镜头转换方式：

叠印，电影剪辑技巧手法之一，两个或两个以上不同时空中不同景物或人物的画面重叠起来，复印在一条胶片上，相互重叠的各个画面内容之间有内在联系。

切换，简称"切"，电影最基本的镜头转换方式，凡不用任何光学技巧如化、划、淡化之类来作过渡，直接由一个镜头转换成另一镜头或由一场戏转换成另一场戏，均属于切换的范畴。

渐显、渐隐，亦称"淡入、淡出""渐明、渐暗"，光学技巧转场剪辑手法之一，是电影艺术表现时空间隔的重要手段。表现形式是前一场景的画面逐渐暗淡直至完全消失（渐隐）和后一场景的画面逐渐显露直到十分清晰（渐显）。这种手法用以表现某一个情节的终了和另一个情节的开端，使观众视觉功能得到短暂的停歇，以领会进展中的剧情。

化出、化入，亦称"溶变""化"，电影艺术表现时间空间转换和深化情绪的重要手段，表现形式是前一画面渐渐隐去（化出）之前，后一画面即已开始渐渐显露（化入），两个画面同时重叠隐现，起到时空自然过渡的作用。

在电影中，两个看起来没有意义关联的独立镜头组接在一起时，将会创造出新的意义，这就是著名的"库里肖夫效应"。1918年，苏联电影导演列夫·库里肖夫为了弄清蒙太奇的作用，曾给俄国名演员莫兹尤辛拍了一个毫无表情的特写镜头，剪为三段，分别接在一碗汤、一个正在玩耍的孩子以及一具老妇人的遗体的镜头之前。他发现观众看过之后，出人意料地认为值得赞扬的竟是演员的表演：演员看到那碗汤时表现出饥饿；看到孩子玩耍时表现出喜悦；看到老妇人遗体时表现出忧伤。而实际上演员并没有表演，只是由于镜头组接使观众产生了联想作用。根据这一实验，库里肖夫得出结论：造成电影情绪反应的，并不是单个镜头的内容，而是镜头之间的组接；单个镜头只是电影的素材，蒙太奇的创作才是电影艺术。此后，普多夫金和爱森斯坦在理论和实践上对库里肖夫的实验进行了总结和推广，发展出系统的"蒙太奇"理论。

蒙太奇的概念包括三层含义：1. 作为电影反映现实的艺术方法——独特的形象思维的方法，即蒙太奇思维，蒙太奇原理；2. 作为电影的基本结构手段、叙述方式，包括分镜头和镜头、场面、段落的安排与组合的全部艺术技巧；3. 作为电影剪辑的具体技巧和技法。通过蒙太奇，电影能够鲜明、有力地表现戏剧性，制造冲突，讲述故事、刻画人物和传达思想；蒙太奇有利于表现特殊的电影时空关系；蒙太奇还能够使电影形成适合剧情需要或人物情绪特点的节奏。

电影中常见的蒙太奇有下列几种：

隐喻蒙太奇，表现蒙太奇（以镜头的对列为基础）手法之一，是一种独特的电影比喻，通过镜头（或场面）的对列或交替表现进行类比，含蓄而形象地表达创作者的某种寓意或事件的某种情绪色彩。它往往是将类比的不同事物之间具有的某种类似特征突显出来，以引起观众的联想、领会导演的寓意和领

略事件的情绪色彩,从而深化并丰富事件的形象。早在1925年的《战舰波将金号》中,爱森斯坦为了表现民众革命意识的觉醒,用了三个石狮子的空镜头:一只在沉睡(图68),一只苏醒(图69),一只站立起来怒吼(图70)。独立来看的话,这三只石狮子只是三尊雕像而已,并没有深刻的意义,但是,当导演将它们剪辑在一起,且置于阿芙乐尔号开炮的情境中时,就生动地表达出民众从沉睡到苏醒,到怒吼的革命激情和反抗决心。

在"十七年"时期的中国电影中,一位英雄人物牺牲时,导演常常会插入一组青松或者巍巍群山的空镜头。这些空镜头就可以视为"隐喻蒙太奇",即寄托导演对于"万古长青""青山埋忠骨"之类意蕴的表达。20世纪80年代,部分中国电影中出现热烈的爱情场面时,导演会切入鲜花怒放或者鸳鸯戏水的空镜头,这同样是一种隐喻蒙太奇。

对比蒙太奇,表现蒙太奇手法之一,通过镜头(或场景、段落)之间在内容(如贫与富、苦与乐、生与死、高尚与卑下、胜利与失败等)或形式上

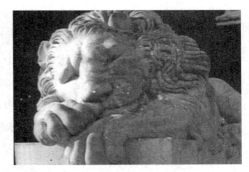

图 68

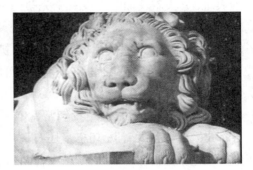

图 69

图 70

(如景别的大小、角度的仰俯、光线的明暗、色彩的冷暖浓淡、声音的强弱、动与静等)的强烈对比,产生相互强调、彼此冲突的作用,以表达创作者的某种寓意或强化所表现的内容、情绪和思想。

在《黑太阳——南京大屠杀》(1995,导演牟敦芾)中,1937的平安夜,影片就

光影之魅：电影鉴赏的方法与实践

用了一组对比蒙太奇来突出南京城里三个群体的活动：留在南京的外国人举行简单的礼拜活动，祈祷和平，祈祷平安；日本军人举行酒会，痛饮狂欢；南京城里的中国人，却在死难同胞的尸体和血泊中，继续承受着人类历史上空前的屠杀灾难。通过这种对比，观众见证了同一座城市里的三种生存状态和精神状态，从而不仅对中国人的苦难投以悲悯的注视，也对日本军人的残忍进行了尖锐的控诉，并对西方具有人道情怀的拯救者致以深深的敬意。

平行蒙太奇，叙事蒙太奇（以交代情节、展示事件为主旨的一种蒙太奇类型）手法之一，两条或两条以上情节线索（不同时空、同时异地或同时同地）并列表现、分头叙述而统一在一个完整的情节结构之中，或几个表面毫无联系的情节（或事件）互相穿插交错表现而统一在共同的主题中。平行蒙太奇可以删节过程，利于集中概括、节省篇幅以扩大影片的容量；还可以形成对比、呼应，产生多种艺术效果，丰富剧情；还可以提供自由叙述和时空灵活转换的可能性，使影片结构多样化。

关于"平行蒙太奇"，我们常常有一种误解，认为"与此同时"的情节内容都是"平行蒙太奇"，却忘了还有一个限定："统一在一个完整的情节结构之中。"也就是说，如果两个场景或者两组镜头虽然有一种"同时性"，但两者之间找不到内在统一性，那么两者只是具有一种时间上的并行发展关系，却没有内容上的呼应或者主题上的统一，这就不能算是"平行蒙太奇"。例如，我们可以在影片中表现这样的场景：早晨八点钟，同一座城市里，钢铁工人正在上班，小学生正走进学校，彻夜狂欢的年轻人正准备回家。这三个场景都有一种严格意义上的"同时性"，但如果在影片中它们之间实现不了"内在的统一性"的话，它们就只是片断的罗列，却不能算是"平行蒙太奇"。

《教父1》（1972，导演科波拉）中，麦可接任教父之位后，准备对仇家大开杀戒，影片就用了平行蒙太奇（也是对比蒙太奇）：麦可妹妹的女儿正在教堂里接受受洗仪式，麦可担任这个小女孩的教父。与此同时，麦可派出的杀手正在各地进行暗杀活动。一边是庄严肃穆的教堂，以及圣洁凝重的气氛，庄重虔诚的宗教仪式，一边却是血腥残忍的暴行。这两者是同时发生，分头叙述的，形成一种"平行发展"的关系，又有一种内在的统一性，即通过对比揭示出麦可内心的分裂和虚伪，也呈现出黑帮家族必然的里外不一。

还有影片《党同伐异》（1916，导演格里菲斯），全片就是一个大的平

36

行蒙太奇结构，影片有四个章节《母与法》《基督受难》《圣巴多罗缪的屠杀》和《巴比伦的陷落》，它们相隔数千年，发生在不同年代，彼此之间看起来毫无关系，但却表达了同一个主题：任何一个时代都会发生排斥异己的情况。

交叉蒙太奇，又称"交替蒙太奇"，叙事蒙太奇手法之一，由平行蒙太奇发展而来。平行蒙太奇只注重情节的统一、主题的一致、剧情或事件的内在联系；而交叉蒙太奇的特点则是它所并列表现的两条或数条情节线索的严格的同时性、密切的因果关系和迅速频繁的交替表现，其中一条线索的发展往往影响或决定另一条或数条线索的发展，互相依存，彼此促进，最后几条线索汇合在一起。这种手法能造成激烈紧张的气氛，加强矛盾冲突的尖锐性，引起悬念，是掌控观众情绪的有力手法，影片中常用于表现追逐或惊险的场面。

显然，交叉蒙太奇就是平行蒙太奇，而平行蒙太奇未必是交叉蒙太奇。因为，平行蒙太奇强调的是两条或两条以上情节的"内在统一性"，而交叉蒙太奇强调两条或两条以上情节线索之间必须有相互影响的关系，一条情节线索能否顺利进行，将直接决定另一条情节线索的最终命运。我们在许多惊险样式的影片中都可以看到这种交叉蒙太奇，如著名的"最后一分钟的营救"就是代表。格里菲斯在《党同伐异》中第一次出色地运用交叉蒙太奇表现了"最后一分钟的营救"。《党同伐异》的第一个故事名叫《母与法》，讲述的是一位青年工人被误认为是杀人凶手，被处绞刑。当他被押上绞刑架后，他的爱人发现了真凶，便急告州长，但州长已乘火车离开。于是她乘车追赶，银幕上展开了你追我赶的交替镜头：火车疾驰，骑车追赶，犯人被押上绞刑架。镜头切换速度越来越快，气氛也越来越紧张，最终赦免令赶在绞刑执行前最后一分钟送到。

围绕着对蒙太奇作用的高度赞赏和不断探索，产生了作为电影流派的蒙太奇学派。蒙太奇派是西方电影理论与创作实践中对立的两大流派之一，其对立面为场面调度派。蒙太奇派强调电影创作意味着用蒙太奇手段来对现实进行改造和加工，因此，影片的制作者应当给现实本身添加东西，要从事件或人物关系中引申出新的意义，应当毫不隐讳地力图把观众控制在自己手里，引导观众接受制片者对现实事件的解释。在电影同其他艺术的关系上，蒙太奇

派强调综合,即主张大量借用其他艺术的手法。从技巧上说,蒙太奇派的影片构成原则是"片断的组合",即以短镜头为主,探索镜头之间的组接方式。理论和实践的代表人物是苏联的爱森斯坦(代表作《战舰波将金号》,1925)和普多夫金(代表作《母亲》,1926)。

当然,蒙太奇学派有时过分热衷于追求"1+1>2"的效果,或者主观武断地在两个镜头中寻求意义的勾连,反而剥夺了观众沉思和领悟的空间,而且破坏了电影还原生活应有的那种时空完整性和时空流畅性,由此出现了对蒙太奇学派进行反思或反拨的场面调度派。

场面调度派迷恋长镜头,其理论基础是巴赞的"照相本体论"。巴赞认为电影本质上是"真实的艺术",主张通过电影手段来"如实地"再现现实,而不要给现实本身添加东西,要求影片制作者避免对观众进行引导或强迫,应该让观众自由解释影片的内容。可见,场面调度派强调电影摄影机独特的纪录和揭示功能,反对把其他传统艺术观念应用于电影,主张电影应当成为没有艺术的"艺术",尽量消灭一切人为加工的痕迹。从技巧上说,场面调度派主张用深焦距透镜来拍摄长镜头,以保持时空的连续性和中、后景的清晰度。它强调演员的自主作用,甚至发展到强调即兴表演,反对使用职业演员。场面调度派的理论主张主要来自巴赞和克拉考尔等,创作实践上的代表是意大利新现实主义电影。

至于"长镜头",指的是较长时值的镜头画面。蒙太奇主要靠短镜头间的外部组接来表达含义,而长镜头则是在一个镜头内通过演员调度和镜头运动,在画面上形成各种不同的景别和构图,因此长镜头又被称为镜头内部蒙太奇。从形式上讲,长镜头拍摄的时间较长,单个的镜头长度可达十分钟左右。从内容上讲,在一个较长的镜头里往往包含一个完整的段落,在审美上给观众以平稳、连贯、柔和、真实的感受。

长镜头的拍摄方式有四种:1. 固定长镜头:摄影机不动,只是单纯的拍摄时间延伸。当然在这段时间里,可以表现镜头内容的变化,如人物的出镜、入镜,人物的语言、动作、表情、姿态的变化,人物之间位置关系的变化等等;2. 变焦长镜头:摄影机不动,依靠镜头焦距的变化使镜头获得从全景渐变至近景或从近景渐变至全景的效果,来代替摄影机的推拉手法,从而扩大镜头内部的空间含量;3. 景深长镜头:摄影机不动,利用镜头的景深功能来

扩大镜头的空间含量；4. 运动长镜头：即利用摄影机的运动来扩大镜头的空间含量。

长镜头的优势在于能够增加影片的真实感，使影片更加接近生活，充满生活的魅力；同时，长镜头的运用使电影影像减少了剪辑造成的人为痕迹，使影片更加自然，更加贴近观众；而且，长镜头所营造的时空完整性与现实真实性能够增强观众的参与意识，让观众自己得出结论。

当然，长镜头的大量使用通常导致一部影片节奏缓慢、气氛沉闷，缺乏快节奏电影所具有的强烈戏剧冲突和对生活的加工、提炼。因此，导演必须在长镜头中融注一定的思想内涵或者表达独特的生活态度、价值理念，这才不会使长镜头成为空洞乏味的别名。这也说明，没有绝对优劣的电影艺术手法，任何艺术手法都有其长短，关键是如何根据题材、主题和创作者的艺术目标来选择最恰当的艺术手法。

第二章
电影主题的概括方法

假如我们能看懂一个建筑物的设计图纸，再来分析这个建筑物的结构特点，那我们的分析视野将不仅全面，而且深入，能抓住建筑物的整体布局与细节特征。同理，我们要分析一部影片的主题内涵与艺术成就，也需要了解一部影片的创作过程。这个创作过程的起点应该是编剧，然后才是具体的拍摄过程，以及最后的剪辑和后期制作。

由于拍摄过程和剪辑、后期制作工序繁多，且有许多相当专业化的技术操作和术语，我们并不需要一一掌握。毕竟，我们在解读一部影片时，面对的是一个成品的影像作品。从这个角度来说，剧本（尤其是分镜头剧本）就是一部影片的设计图纸。我们在分析一部影片之前，先大致还原这部影片的"设计思路"，也就是设想这部影片的创作思维过程，编剧在设置这个故事、塑造这些人物、安排这些情节时依照的是什么样的情感逻辑和思维逻辑。这样，我们才能真正实现与影片创作者之间的对话，读懂影片的整体构思和细节处理策略。

因此，要解读一部电影，我们先要了解电影剧本的构成要素：主题、人物、情节。具体而言，一个电影剧本必须有一种明确的倾向性，无论是情感还是思想的倾向性，必须表达出创作者对于世界、人生、人性的某种看法，某种观点；这种看法或者观点的表达必须通过真实可感的人物形象，在一段完整的情节发展中具体生动地呈现出来。确实，我们在观看一部影片之后，必然会考量影片的主题是否明确、集中，人物是否真实可感，情节是否富有节奏性、逻辑性和感染力。

关于电影剧本的创作顺序，并不是我们通常理解上的先有人物，再有情节，然后水到渠成地有了主题。相反，当电影编剧受某一个故事刺激，得到灵感和创作冲动之后，当务之急并不是奋笔疾书，而是冷静客观地评价、分析故事，明确自己要从故事中提炼出的"主题"。也就是说，创作者必须对"故事"有自己的判断，有自己的情感倾向和价值立场，并将这种倾向和立场用准确的

句子清晰地表达出来,进而发展成主题。例如,"因为真诚和执着,他们终于收获了真正的爱情。""因为贪婪和自私,他遭到了毁灭性的打击。""只要坚持梦想,就一定能够成功。"我们要记住的是,"主题"并不需要多么高深,也不需要多么辩证,甚至并不是真理,而只是创作者的一种价值立场和情感倾向。更极端的情况下,影片的"主题"明显有失偏颇(如"贫穷导致犯罪"),但只要影片通过真实的人物、合理的情节能够证明这个"主题",观众能够信以为真,"主题"仍然是有效的。

总而言之,电影编剧在创作之初要先明确自己的主题,以"主题"作为剧本的主心骨,人物塑造的方向标,情节设置的试金石,为一部影片的最终完成保驾护航。但是,面对一部已经完成的影片,我们并不知道它的"主题"是什么,我们只看到了一个故事(情节),以及故事中的人物。这时,我们的切入点就可以是"人物"。因为,人物在克服障碍追求动机的过程中就自然而然地发展出了情节。所以,分析"人物"是分析一部影片的起点。概括起来,电影编剧的创作顺序是"主题——人物——情节",而我们分析一部影片的顺序却是"人物——情节——主题"。

那么,我们如何分析"人物"?从电影编剧的角度出发,我们知道,每一个人物都必须有"动机",也就是他追求的目标。同时,编剧必须在人物追求动机的道路上设置各种障碍,让人物不断受到阻力和压力,然后在阻力和压力中进行选择,获得成功或者遭遇失败,完成成长或走向毁灭。由此,我们找到了分析人物的捷径:考察人物的动机和障碍。而且,我们可以借用格雷马斯的"动素模型"来形象直观地将人物的动机勾勒出来:

在这个"动素模型"中,"主体"就是"人物",而且可以是任何一个"人物";"客体"就是"人物"的动机或者说目标,"反对者"就是"人物"追求动机过程中的障碍,"辅助者"就是"人物"追求动机过程中的"帮手","发送者"就是考察是谁让"人物"有了这个特定的动机,"接受者"就是分析"人物"假

如实现了动机其"受益者"是谁。一般来说,我们只要将一部影片的几个主要人物的"动素模型"列出来,这部影片的情节核心和主题内涵就跃然纸上了。

例如,我们来分析张艺谋导演的《红高粱》。对于这部影片,我们可能会先入为主地认为它抒写的是中国人民抗击日本侵略者的决心和勇气,高扬的是一种民族大义和民族自信心,但是,我们只需要通过两个"动素模型"就可以发现影片的创作初衷是什么。

《红高粱》前半部分的情节内容可以用"动素模型"表述如下:

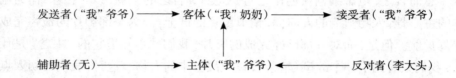

在这个"动素模型"中,"我"爷爷是一个有着充分主体性的"行动元",他明确地知道自己的"客体"是什么,并为此积极行动。"我"爷爷身上体现了一种原始的生命活力,他蔑视人间的伦理法则,挑战严酷的现实秩序。这正是影片要肯定的那种生命意志:强悍、粗犷、豪迈。

当"我"爷爷如愿与"我"奶奶结合在一起以后,一个新的平衡秩序建立起来了,但随着罗汉爷爷被日本人杀害,这个平衡被打破,于是"我"爷爷率众伏击日本人,几乎全军覆没:

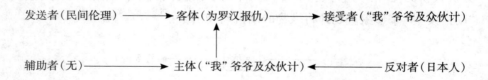

这意味着,"我"爷爷等人行动的推动力是民间社会的"报仇雪恨",而不是政治意识形态赞赏的"民族大义"或者抵抗外族侵略的决心。

因此,在《红高粱》中,张艺谋营造了一个几乎自主自足的民间世界,这个世界似乎不受外界的伦理法则和政治意识形态的支配,人物本着一种自发的生命意志行事。这就可以理解,为什么在两个"动素模型"中,都没有外来的辅助者。这体现了张艺谋的某种艺术立场:放弃对宏大叙事的追求,与社会、

历史、政治保持一种疏远的态度，专注于民间世界的纯粹、圆满，进而实现自己的艺术追求和思想表达。

同样，我们也可以通过"动素模型"来揭示张艺谋2002年的《英雄》如何疏离一个正统的"以武犯禁"的侠客故事。在《英雄》的开始，当无名拿着长空、残剑、飞雪三名刺客的兵器去见秦王，并试图刺杀秦王时，"动素模型"可以概括如下：

开始，无名是一个正统意义上的"侠客"。这种侠客，不畏强暴，反抗强权，恩怨分明。只是，随着秦王对无名讲述的一次次质疑，影片带领观众进入一个层层去伪的故事核心：只有秦王才能统一全国，平息多年的战火纷乱，他实际上是天下人的福音。这个观念，来自残剑，并最终得到了无名的认可。这时，影片的"动素模型"已经变化：

这样，《英雄》将"客体"转换成多少有些空泛且对于一般侠客来说过于高远的"和平、统一"。影片轻易地从一个普通的复仇故事，变成了一次对宏大命题和政治意识形态的宣讲，因而显得多少有些笔力不逮和空洞矫情。而且，在这个"动素模型"中，无名和残剑两人的动机没有任何个人意义上的利益，而是为了"天下人"而牺牲。这种境界不是说不可能，而是影片缺乏相应的铺垫和逻辑支持。对于观众来说，他们更愿意认可一个有朴素的个人意愿，追求合理的个人利益的人，而不愿意认可一个过于超拔、境界过于高尚的人物。同时，当无名开始接受残剑的观点，理解并尊重秦王时，影片已经没有通常意义上的"反对者"了，真正实现了"一团和气"，失去了一个故事最应该具

有的戏剧冲突和情节矛盾。

综而述之,我们可以先通过分析人物动机以及实现动机所遇到的障碍来概括影片的主题。这是解读一部影片的第一步。

之后,我们就要细致地讨论影片是如何通过电影化的方式来讲述故事、表达主题的。在这个过程中,我们既要运用叙事学的概念和理论,也要对电影的画面、声音、剪辑进行专业化的分析。

最后,我们还要从整体上对影片的成就得失进行评判。也就是说,我们可以对影片的题材选择、题材处理策略、叙述方式、人物塑造、细节安排、影像表达、主题传达等方面进行整体性评价,突出影片在上述方面最为鲜明的创新与突破,从而肯定影片的艺术成就。同时,我们也必须清醒地看到影片的不足之处,如情节的逻辑性、结局的处理、人物命运和性格转变的合理性、主题表达的深度与层次、影像表达等等。有了这种视野,我们对一部影片才谈得上完成了全面深入、准确客观的解读。

第三章
电影中人物的魅力与"弧光"

当确定了一部影片的"主题"之后,我们其实已经对影片中的"人物"有了基本了解,我们已经知道"人物"在影片中想追求的目标是什么,在追求目标的过程中他遇到了怎样的困难和障碍。但是,我们还想知道人物所做的各种选择和行动背后的现实逻辑与心理逻辑,以及人物在这些选择和行动中所完成的转变或者成长。这种"转变或成长"所体现的运动轨迹,正符合电影的本性。

电影最重要的特性在于"运动",这种"运动"不仅指人物的运动,摄影机的运动,还包括通过镜头剪辑组合所创造的时空运动。其实,电影的情节也呈现出特殊的运动轨迹,例如上升或下降,或者波浪型前进。同时,人物的性格或命运在影片中也呈现出一定的运动轨迹。好莱坞的编剧教练麦基将人物的这种运动轨迹称之为"人物的弧光",所谓"人物的弧光"就是人物本性的发展轨迹或者变化历程,无论是变好还是变坏。"人物的弧光"满足了观众看到"变化""冲突"在人物身上所打下的烙印,进而以一种更为生动直观的方式印证一段情节的发展。

许多优秀电影都会非常细腻且富有层次地呈现人物的变化。如《辛德勒的名单》中的辛德勒,从一个唯利是图的资本家,到一个倾家荡产拯救犹太人的"义人",中间的"弧光"不可谓不强烈,但影片能够让一切看起来都理所当然,合情合理,观众也毫不觉得生硬突兀。这就是编剧的功力所在。

影片开始时,辛德勒是一个精明、圆滑、长袖善舞的商人,对于犹太人是熟视无睹的。后来,辛德勒出于逐利的需要,开始和犹太人做生意,并巧取豪夺,从犹太人手中"劫收"了工厂。这时的辛德勒还是一个标准的商人形象,甚至比一般的商人手段更高明一些。

影片发展到1小时08分的时候,辛德勒在山上骑马时看到了山下德国人正在屠杀犹太人,是一幅惨无人道的末世图景。在这个场景里,影片中出现了那位著名的"红衣小姑娘"。黑白场景中的"红色"非常醒目和刺眼,这抹红色也灼痛了辛德勒,他甚至将生命和希望的亮色寄托在这抹红色上。

目睹了犹太人命若蝼蚁的无助境况之后，辛德勒开始同情犹太人，并从集中营要了部分犹太人到他的工厂里做工。这时，辛德勒人性中出现了转变的"弧光"，但这道"弧光"并不强烈，其弧度显得非常平缓。因为，辛德勒行为背后的心理动机仅仅是居高临下的同情和悲悯。辛德勒让犹太人到他工厂里做工，同时兼顾了同情心和资本家的逐利之心。因为，用犹太人比用波兰人更便宜。

后来，通过与他的会计斯坦的接触，辛德勒对犹太人逐渐有了同理之心，并越来越信赖甚至依赖这位会计。当辛德勒在司令官的别墅里遇到海伦时，他和海伦有一场平等的对话。他俯下身来，用心触摸到了海伦身上的屈辱、痛苦，内心深处的恐惧与绝望。辛德勒安慰并鼓励了海伦。这时，辛德勒才开始将犹太人当作"人"来看待，在情感和精神上将犹太人作为朋友来对待。这是他突破资本家身份的一道变化之光，他开始能够平等对待，并理解、尊重犹太人。这也可以理解，辛德勒在他的生日宴会上亲吻给他送蛋糕的犹太女孩，以致让德国人侧目的内涵。也是在这里，辛德勒的情感天平不仅开始倾向犹太人，而且开始疏离纳粹德国人。

当辛德勒将犹太人运到捷克开办兵工厂时，辛德勒站在站台上伸开双臂向犹太人发表讲话。这个动作暗示了辛德勒虽然在情感上认同了犹太人，但在客观身份上，他与犹太人并非平等关系。因为，辛德勒是上帝般的拯救者，而犹太人是如羔羊般的被拯救者。这时，辛德勒得知有一火车女工被误操作送到了奥斯威辛集中营。辛德勒前去德国军部交涉，军部答应赔偿他相同数量的女工。如果辛德勒还停留在居高临下地同情犹太人的层次，他会接受这个方案。因为，对于没有投入情感的资本家来说，这一车犹太人跟另一车犹太人并没有本质的区别，也不影响他对犹太人的同情。但是，辛德勒经过前面的心理嬗变之后，他与犹太人之间已经并非简单的资本家与工人之间的关系，他对于犹太人也不仅仅是悲悯，而是有了理解、尊重。因此，那一车从波兰运来的女工对他而言是"特别的""独一无二的"，他付出巨大代价之后终于要回了那一车女工。这批"劫后余生"的女工回到捷克时，辛德勒走在她们中间，明显融入其中，成为犹太人中的一份子。

后来，辛德勒将会计视为家人一般对待。有一个场景中，辛德勒一边搂着会计，一边搂着妻子，影片甚至通过构图的变化，将辛德勒的妻子从画面中

切掉,观众只看到辛德勒亲热地搂着会计。这时的辛德勒对于会计,对于犹太人已经超越了老板和雇员之间的关系,而是真正的休戚相关、肝胆相照、荣辱与共的朋友关系。辛德勒还冒着巨大的风险允许犹太人在他的工厂里过安息日,这是对犹太人宗教传统的尊重,当然也是对犹太人作为一个种族的尊重。这时的辛德勒相比于开始,已经有了非常明显的"人物弧光"。

最后,当辛德勒要告别犹太人时,会计送上了全体犹太人的一点心意,一个用金牙做成的戒指。辛德勒非常感动,并深深自责,戒指掉在地上时,辛德勒俯下身去捡。这是辛德勒在影片中唯一一次比犹太人低,像是一种谢罪的姿态。辛德勒将戒指戴在左手的无名指上,这本来是戴婚戒的地方,犹言这个戒指对于辛德勒的重大意义。

本来,在辛德勒告别犹太人,犹太人送上戒指和情况说明书时,辛德勒身上的"弧光"已经到达顶点,即他从一个唯利是图的资本家,成为一个为了救犹太人倾家荡产的"义人"。但是,辛德勒在犹太人面前"俯身"的动作却让我们看到这场拯救的双向维度,即不仅是辛德勒拯救了犹太人,在某种意义上犹太人也拯救了辛德勒。试想,如果不是拯救犹太人,辛德勒的人生将会是空虚无聊的,他的内心将会是麻木干涸的,他的人性将会是冷漠而卑劣的,正是因为拯救犹太人,辛德勒的人生变得不一样了,他不仅复苏了作为人的情感和人性(对照司令,他拒绝人性复苏,最后被处死),更因良知的照耀而使他的人生变得高贵而充盈,超越了他此前设定的挣钱的人生目标。这时的辛德勒真正成为了一个传奇,成为了犹太人口耳相传的英雄和上帝,被犹太人世世代代纪念,这种人生高度,正是拯救犹太人所赋予的。

在影片《辛德勒的名单》中,我们看到了一个有层次的人物转变过程,在这个过程中,创作者显得从容而有耐心,细致铺垫,稳步上升,让观众看到了人物变化的完美"弧光",影片也因这道"弧光"而具有了运动轨迹和情节发展脉络,即有了故事发展的"弧光"。

在分析一部影片时,我们要注意把握人物的性格变化或者命运轨迹,揭示出人物性格与命运的运动和情节的运动相交织的状态。一个最简单有效的方法是,我们可以将影片开头的人物与影片结束时的人物作一个对比,看看他们之间是否有了明显不同。这种不同可以是性格方面的,也可以是处境或命运方面的,更可以是内心感受和价值观念上的。如果影片中主要人物的运动形

态在开头和结尾之间只能划一条没有起伏的直线，说明这个人物在剧本中没有经历性格或处境的变化，或者说那些情节中的冲突没有在人物内心深处打下烙印。对这样的影片，观众会觉得平淡而乏味。反之，当我们发现人物前后有了重大或者根本性的变化，这可能正是创作者的意图，即通过人物的这种变化来强调一种价值观念或者人生选择。

我们再以影片《布鲁克林警察》（2010，导演安东尼·福奎阿）为例，来考察一部影片如何丝丝入扣地处理人物的变化（人物的弧光），并通过人物的变化凸显影片的主题内涵。影片的情节如下：

> 影片聚焦于三个不同的纽约警察的生活，展示了一幅另类的警察生活的画卷。每个警察都面临着自己的困境、每个警察都要正视自己的生活。
>
> 理查·基尔扮演的艾迪·杜根是一个快要退休的老警察。还有7天，他就要永远告别警察这个岗位，靠领取退休金生活了。因此，他不想惹任何麻烦，不想再执行什么任务，更不想发生什么意外。可是，事不遂人愿，他被要求带领一名新丁上岗，卷入了一些麻烦，并见证了司法机关的黑暗。在熬到退休之后，艾迪·杜根却决定救助一位被胁迫卖淫的姑娘。
>
> 伊桑·霍克扮演的萨尔，有好几个孩子，可是他却和妻子以及孩子们挤在一个小小的房子里。在纽约警局的薪水根本不够他去买一栋大房子。换房心切的他急于搞到一笔钱，于是他开始把手伸向了毒贩的赃款，最终死于毒贩之手。
>
> 唐·钱德尔扮演的谭戈是一个打入毒贩内部的卧底，他希望完成这次任务之后能有一份办公室里的工作。警局派给他的任务是卧底到一名黑帮暴徒卡兹身边，伺机端掉他的整个犯罪集团。可是这个卡兹却在监狱里救过谭戈一命，心存感激的谭戈难以抉择，最后只能眼睁睁地看着卡兹被另外的黑帮打死。谭戈想为卡兹复仇，却意外死于另一名警察之手。

对于这部影片的编剧来说，他遇到的最大的挑战来自于如何有层次，有情感依据地完成人物的转变。这是电影剧本中经常要处理的难题。因为，对于一个故事来说，只要情节在发展，就会呈现出一条情节发展的轨迹。但是，在

光影之魅：电影鉴赏的方法与实践

有些影片中，情节在发展，人物却未必在发展，或者人物的转变过于突兀，缺乏根据。这就未能体现"人物的弧光"。

我们先来看老巡警杜根，他的动机是一生但求无过，不求有功，只想熬完这七天，顺利退休。任何一个人物的动机都不是毫无来由的，而是一定深植于他的三个生存维度（生理、心理、社会）之中。影片交代：杜根离婚了，人生没有目标；杜根见过同事因为伸张正义而被杀害；杜根执勤几十年，见过太多邪恶的事情，认为这个世界不会因为你偶尔伸张正义而有所改变……因此，杜根决定平平稳稳地熬到退休。但是，杜根最后却冒着生命危险去救一个被胁迫的白人女孩。这对于一个一生纪录平庸、心如止水的警察来说，简直不可思议。为此，编剧必须让观众觉得势在必行，让观众能够细致入微地进入杜根的内心深处，找到他转变的原因。

编剧设置了这样几个细节：杜根曾在警察局无意间看到失踪妇女的照片，照片上那个温婉美丽的姑娘给杜根留下了深刻的印象；杜根的新同事因为冒失而打死了人，警察局不是想着公开真相，而是想让杜根做伪证，这让杜根对司法系统有些失望；杜根曾看到那位失踪的姑娘被几个黑人胁迫着卖淫，已经被折磨得不成人样，深为同情，但未能行动；杜根去办理退休手续时，他的警徽被随意地扔在箱子里，杜根突然感受到一种人生的空虚，被人轻视和忽略的失落；杜根曾想带着那位妓女去开始新的生活，没想到被对方拒绝了……凡此种种，让杜根觉得整个人生变得一片空无，他的一生不仅是失败的，而且是苍白的，没有留下任何值得书写的事迹。于是，杜根决定去救那位姑娘。

在杜根身上，我们看到了"人物的弧光"，这个"弧光"体现了优美的弧度，而不是突兀地转折，编剧精心地为杜根的转变设置了多个情绪触发点。这些触发点逐一累积，使杜根的人生目标得以提升，动机也由此得到升华。

我们再来看缉毒警察萨尔。他身为警察，自然知道法律的尺度。而且，萨尔还是一个好丈夫，好父亲，总体上是一个好人，一个正常的警察。但是，编剧却要让他去抢毒贩的赃款。为了完成这个转变，编剧必须为人物设置独特的处境，让人物别无选择。

萨尔的困境不仅仅来自于家庭人口多房子小，更来自于他妻子又怀了双胞胎，马上就面临没有婴儿房的窘境。更重要的是，萨尔的妻子患了一种肺部疾病，甚至可能导致流产，这种疾病的根源是房子老旧，墙壁里有一种霉菌。

可见，编剧为萨尔设置的是一种"冲突的不断升级"：孩子多尚且可以勒紧裤袋过苦日子；妻子又怀孕了，无非是生活雪上加霜而已，似乎也能挺过去；但妻子怀的是双胞胎，日子就有点难以为继了，居住空间也将无可腾挪；妻子又因为房子老旧而患病，这不仅将增加家庭开支，甚至可能导致流产。现实处境的一步步紧逼，将萨尔的全部退路都堵死了，他决定换一栋更好的房子，甚至已经约好了看房子的时间，可钱一时到不了位，房东却一次次打电话来催，说已经为他提供了机会，房子随时可以卖给别人。这样一来，萨尔就没有退路了，必须立刻行动，于是决定去抢毒贩的赃款。

编剧在处理萨尔的人物"弧光"时，能够做到有条不紊，步步紧逼，逐渐将萨尔的全部退路都堵死，并且将萨尔改变处境的期限一再压缩。这样，如同被困的野兽一样，萨尔心中的兽性被激发出来，他顾不上警察的职责，顾不上司法正义和人性良知，大开杀戒。在萨尔的心理转变中，观众未必赞同，却能够理解。这就是编剧的功力。

再看卧底警察谭戈，他是一位黑人，一心想远离布鲁克林区黑人宿命般横尸街头的命运，远离毒品、暴力，因而冒着生命危险去做卧底。在做卧底的生涯中，谭戈虽然经受着沉重的压力和非同寻常的危险，但他一直没有忘记自己的警察身份，也没有忘记警察的职责。但是，编剧却要让谭戈放弃警察的职责和正义感，去为一位黑帮老大，同时也是一位毒贩复仇。这对于人物来说是一个巨大的转变，编剧必须让这种转变显得可能，甚至必然。编剧为谭戈设置了这样几个刺激事件来完成他的转变：谭戈做卧底时一直忍受着巨大的压力，冒着生命危险，但上司对他没有足够的理解和尊重，漠视他的心理感受，甚至让他去陷害毒贩卡兹；卡兹对谭戈有救命之恩，谭戈从警察的立场来说应该逮捕他，但作为一个有血有肉的人，他不可能无视自己道德上的愧疚感；卡兹被另外一伙毒贩杀死，警察是共谋，这让谭戈对警察失望。有了这些铺垫之后，谭戈佩戴着警徽去执行私刑和私人意义上的复仇就显得理所当然。在那一刻，谭戈是把自己当作一名"伸张正义"的警察来看待的，他不再信任那些坐在办公室的警察，他想用自己的鲜血为警徽添上一层深厚的人情味。

从人物塑造和人物转变的处理来看，《布鲁克林警察》是出色的，观众基本上能够认可人物的选择和行动。当然，由于影片选择了三位警察作为主人公，将他们的故事交织在一起，试图展现布鲁克林警察的多样性和统一性，必

然导致影片对于某一个具体警察的塑造用力不足,背景信息披露不够,必要的铺垫准备不充分。但是,影片的主人公虽然有三位,却仍然保证了主题的一致性,没有使三个人物的故事各自为政,一盘散沙,不能形成主题上的凝聚力。

具体而言,杜根的故事暗示了:"只要你愿意拯救自己的人生,担当起警察作为正义使者的角色,什么时候都不会迟。"因为,杜根是在退休之后才完成对那位被胁迫姑娘的营救。因为这次营救,杜根不仅重塑了警察形象,也拯救了自己平淡无奇的人生。

在萨尔身上,我们发现:无论出于怎样正当的理由,警察一旦放弃作为警察的职责和正义感,就必然走向失败甚至死亡。因为,编剧不想让观众认为,萨尔为了家庭而杀人、抢钱就是正当的,就是可以效仿,可以被原谅的。

在谭戈身上,我们同样发现,一个警察过于沉浸于私人情感中,放弃警察的职责与正义感,也会走向失败甚至死亡。由此我们发现,影片中三个警察的故事中有着主题上的一致性:警察必须坚持自己的立场和正义感,才能获得救赎。杜根是从正面来证明这个命题的,而萨尔和谭戈是从反面来证明这个命题的。正反合一,影片的主题得到统一。这正是编剧的高明之处,也是这部影片的高明之处。影片看起来展示了布鲁克林警察内部的诸多黑暗、堕落、不公,但凸显的仍然是一个相当正面的主题。

《布鲁克林警察》的例子还向我们证明,一部影片的人物是否有魅力,不在于人物是正面还是反面,而是看人物能否得到观众的"认同",也就是观众是否能够认可人物的动机,尊重人物的选择,对人物产生"移情"效果:如果我是他,我也会这样做。

在分析电影中的人物时,不像我们以前所想象的那样:只要一个正面人物身上也有一些小缺点,那这个人物就是真实的,立体的;只要是反面人物,就不可能得到观众的同情,遑论理解与尊重。其实,评价影片中人物塑造的高下依据在于人物能否得到观众的"认同"。如果人物不能让观众产生"代入感",正面人物一样会显得空洞虚假,反面人物则会像恶魔的符号,而不具有真实可感的现实感。如《布鲁克林警察》中的三个人物,我们很难用绝对的好人坏人来评价,但我们却能够理解他们的感受,尊重并认可他们的选择,这就是成功的人物塑造。

第四章
电影情节的结构方式

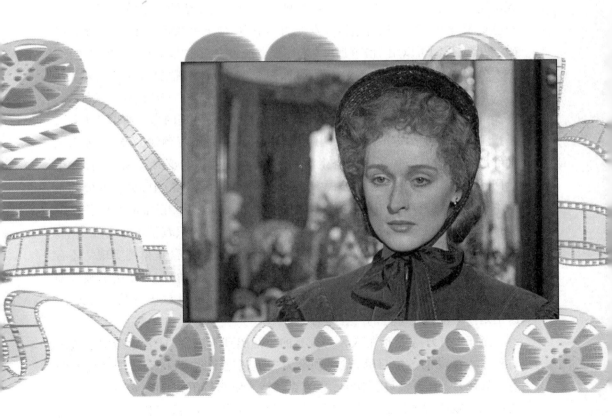

无论一部影片采用什么样的叙述方式，或者情节结构方式，单一情节的发展顺序却是亘古不变的：开端——发展——高潮——结局。也有人将这个顺序描述为三幕式结构：建置——对抗——结局，或者"冲突律"：平衡——平衡被打破——恢复平衡。无论采用哪一种命名方式，其核心要素没有变，都涉及到最基本的"冲突设置"，即本来平静的生活因外力的破坏或者内在的欲望而无法再保持平静，主人公需要通过积极的努力去使生活恢复平静或者达到令自己更满意的平静。在这条情节发展的链条中，最关键的就是那个"平衡被打破"的点，我们可以用"情节拐点"来称呼。换言之，在"情节拐点"出现之前，主人公的生活是平静的，甚至是满意的，这个"拐点"出现之后，主人公才无法再心平气和，而是必须奋发有为，积极行动，从而使情节在冲突中走向高潮。

"情节拐点"的出现有两种可能，一种是外力，一种是内力。所谓"外力"，是指主人公的生活本来很平静，甚至很满足，但某种不可预知的外力，或者某种邪恶势力强行破坏了主人公生活的平静，由此主人公必须有所行动，使生活回到正轨。如影片《守法公民》（2009，导演加里·格雷）中，男主人公的生活本来很安稳，但两个劫匪杀害了他的妻子和女儿之后，正常的生活秩序就被打破了。更关键的是，由于司法腐败，其中一名真凶只判了十年有期徒刑。因此，男主人公必须复仇，以告慰妻子和女儿，并使司法公正得到实现。还有《飓风营救》（2008，导演皮埃尔·莫瑞尔）中，男主人公的女儿在法国被绑架之后，男主人公的生活平静就被打破了，他单枪匹马，前往法国营救他的女儿，这正是使生活恢复平静的一种努力。

至于"内力"，是指主人公对现有的生活感到不满意，或者生命中出现了一种令人激动的欲望目标，他必须努力去追逐这个欲望目标，才能使内心满意。如影片《百万宝贝》（2004，导演克林特·伊斯特伍德）中，女主人公的生活本来可以波澜不惊的，即一辈子做女招待，孤老终生，或者找一位平常的丈夫，渡过平常的一生，但是，女主人公心中有一个不可遏制的拳击梦。因为这

个梦想,她的生活无法再甘守平庸,她必须去追求更高层面的价值实现。

有了"外力"或"内力",影片创作者在设置"情节拐点"时还必须意识到,主人公必须是一个主动型的人物,才有可能在生活被改变之后产生积极的行动决心和行动能力。我们还可以根据影片的题材、类型来选择改变现状的不同力量。如果一部影片想突出外在的动作性,选择"外力"是合适的;如果影片想刻画真实的人物性格,就应该着眼于人物内在的欲望动机。

同时,影片创作者还要注意"情节拐点"出现的时机。一般来说,这个"拐点"不应太晚出现,否则就会使情节拖沓,节奏沉闷。在一部90分钟时长的影片中,"拐点"至少应在前10分钟之内出现,从而有足够的时间来表现"拐点"出现之后人物的反应、行动,以及结果。当然,"情节拐点"的出现也不应显得仓促。如果在人物背景、人物处境、人物性格都不清晰的情况下就出现"情节拐点",观众容易对接下来人物的选择与行动感到困惑。

关于情节展开的方式或者说讲述方式,这是一个有关电影叙事学的问题。一般来说,我们会遇到如下几种电影情节的结构方式:

一 因果式线性结构

大部分电影中,情节发展遵循的是线性方式,也叫因果式链条结构。在这种结构中,情节的发展像一根链条一样,一环扣一环,每一环之间用因果关系串连在一起,直到最后到达高潮与结局。

例如,《千与千寻》(2001,导演宫崎骏)的情节发展就是因果式链条结构:千寻的父母因为迷路,所以来到了一个灵异小镇;千寻的父母因为贪吃,所以变成了猪;千寻因为想救父母,所以来到汤婆婆的澡堂工作;因为善良和勤奋,千寻在澡堂里得到了尊重,并和白龙互有好感,为拯救父母提供了条件;为了拯救父母并重返人间,千寻与汤婆婆达成了协议,最后取得了胜利。可见,在情节发展过程中,"因果关系"是非常重要的动力。也正因为这种因果关系,观众能够追随人物的行动并认为一切都合情合理,从而使创作者能够将观众牢牢地控制在手中,让情节的洪流裹挟着观众前进。

当然,现代的电影越来越不愿意采用因果式链条结构,因为这种结构略显古

板和老套，情节的悬念来自于"接下来会发生什么"，而不是接下来的情节"会以怎样一种方式发生"。更重要的是，因果式线性结构的结局基本上是可以预见的，观众只要根据影片的类型、题材、风格，基本可以断定影片的高潮和结局是正面的或负面的。这样，影片就失去了对观众来说最为重要的对于"结局悬念"的期待，也失去了让一个俗套的故事以令人耳目一新的方式发生的审美挑战。

随着观众观影数量的不断增长，以及审美期待的不断提高，电影创作者必须不断寻找更为新鲜、刺激的情节展开方式，这就出现了叙述分层、单元结构、多线并进式交叉结构、套层结构等。这也说明，有时重要的不仅是一部影片的情节是什么，还包括创作者如何找到一张新鲜的嘴巴来讲述一个看上去有点老套的故事。

二 叙述分层

关于叙述分层，简单来说就是一部影片中有多个叙述者，这些叙述者不处于同一个时空，而且下一层的叙述者是由上一层所提供的。我们一般将篇幅最多的那个时空称为主叙述层，为主叙述层提供叙述者的就是超叙述层，由主叙述层提供叙述者的就是次叙述层。

例如，影片《泰坦尼克号》就存在一个叙述分层：现实时空是一艘打捞船在打捞泰坦尼克号上的珠宝，其中的一张画引起了老年露丝的注意，她来到这艘打捞船上，向众人讲述了84年前那段感人的爱情故事。影片的叙述分层是这样的：

超叙述层：老年露丝看到那张被打捞上来的画，触景生情，向后人讲述84年前的爱情故事。

主叙述层：84年前，露丝和杰克在泰坦尼克号上意外相逢，并狂热相爱，在生死一线间不离不弃。

很多观众不明白，影片为什么要设置一个现实时空，并由现实时空引出84年前的爱情故事，为什么不用全知视点直接从84年前开始讲述？其实，叙述分层的出现，对影片在情绪渲染、主题表达方面产生了积极的意义。至少，由老年露丝来讲述那个爱情故事，有一种亲历者的历史真实感和沧桑感；同

时,老年露丝一直珍藏着那条海洋之心的钻链,并将之抛入大海,证明了"真爱永恒"的主题,即那份爱情超越了物质,超越了生死,超越了时空;再次,现实时空里那艘以财富攫取为目的的打捞船,正可以成为露丝超越财富的爱情观念的一个反衬,不仅证明了84年前那份爱情的高贵,更证明了现实时空里真爱的匮乏,从而可以使84年前的爱情成为贫瘠现实的一种滋养。

有时,部分电影会让成年叙述者用旁白方式来回忆往事,这也构成了叙述分层。这时,超叙述层是叙述者在回忆往事,主叙述层是叙述者所经历的往事。如果叙述者在超叙述层里并没有显身,而是用旁白的声音出场,这种叙述分层就很难在几个层次之间形成对话关系,也无法有效地丰富、拓展影片的主题内涵,最多是通过旁白的语调为回忆染上一种沧桑或温馨的情绪色彩,或者在某些人物出场、某些事件发生时通过旁白进行背景介绍、抒情或者评价。而且,以叙述者不显身的方式来设置叙述分层要保持一种叙述的克制,不可将本应通过画面和动作来交代的信息全部由旁白来代劳,也不可抒情泛滥,冲淡了观众从画面和细节中自己能感受、体会到的情绪内涵。最后,旁白的情绪、语调应该有一种整体设计,以呼应影片的情感基调。

关于叙述分层,有一个经典的例子,就是日本影片《望乡》(1974,导演熊井启)。《望乡》的叙述结构是这样的:

超超叙述层:三谷小姐去马来西亚寻访山打根8号娼馆旧址。

超叙述层:3年前,三谷小姐在日本千草一带遇到老年的崎子婆婆,并与她相处了一段时间。

主叙述层:崎子婆婆向三谷讲述她年轻时被迫到马来西亚做妓女,并受到伤害、侮辱、欺骗的故事。

次叙述层:崎子婆婆当年遇到菊子小姐,菊子小姐向众姐妹讲述她对男人、婚姻和人生的绝望。

在这个叙述分层中,影片保持了叙述视点的严谨性,即叙述范围基本不超出叙述者所知、所见的限度,让观众产生一种叙述的逼真性,默认叙述事件对于叙述者的亲历性。当然,产生叙述的逼真性并非叙述分层所追求的全部目标,叙述分层的真正意义在于使各个叙述层次之间产生对话关系,进而丰富、深化影片的主题表达。

《望乡》揭示的是特殊的历史时期对日本妇女的伤害,但这个主题只需要

将崎子婆婆的经历按照线性发展的顺序还原出来就可以实现,根本不需要设置三谷小姐的视点。影片之所以要将崎子婆婆晚年的人生经历和遭遇全部置于三谷小姐的视点之下,其实有着更为深远的主题考虑。

在超超叙述层,我们看到的是日本的现代女性三谷,她美丽、知性、独立,这是一种更为自由,更有尊严和价值的女性生存状态,这正好可以和崎子婆婆年轻时不自由、没有尊严和价值的生命状态形成对比,从而证明历史的进步、日本社会的进步,女性地位的提高,从而反衬日本那段黑暗历史对女性的伤害。

在超叙述层,三谷和崎子婆婆居住在一起,影片有机会带领观众看到崎子婆婆贫困、孤独,被儿子儿媳排斥,被村民疏远的生存状态。这又从一个侧面证明,历史境遇虽然改观,但那种根深蒂固的歧视和排斥并未因社会进步而被肃清和根除,它依然在伤害这些曾经受过历史伤害的卖春女。而且,三谷在一个夜晚差点被一个男人强暴,这个男人的理由就是反正崎子婆婆当年就是一个卖春女,三谷小姐应该也不会拒绝卖春。这个细节,除了证明歧视和伤害的根深蒂固,也表达了创作者对社会进步的质疑:女人的痛苦除了来自历史的摆布,更来自男人的欺骗、侮辱,以及未能随着历史进步而消失的歧视与偏见。

在崎子婆婆对她卖春生涯的讲述中,以及她提到的菊子小姐的故事中,我们发现,男人的冷酷和欺骗、社会的歧视与偏见才是对这些女性最大的伤害。而这一点,在现实时空里依然存在。因此,影片没有盲目乐观地陶醉在历史进步的阳光中,而是通过三谷小姐的视点,看到了历史变迁背后的阴霾以及挥之不去的社会冷漠、偏见、歧视。这些内容,离开了叙述分层,是很难实现的。

长期以来,我们对电影叙述结构的意义认识和重视不够,实际上,叙述结构决不是一个外加的辅助性因素。叙述结构作为一种思维方式,一般都与当时的社会文化主潮相一致。这样,对叙述结构的考察就不再是纯形式的分析,而是与电影的社会历史文化语境和意义生成机制一脉相通的文化解读。事实上,任何一种叙述结构必然与特定的文化心理结构及意识形态观念紧密结合在一起。从这个角度看,我们探讨叙述分层的形态与意义,就是努力将叙述结构的分析与影片的主题内涵表达结合起来,寻求解读影片的新视野,乃至窥得各种叙述分层方式的选择与运用中所暗含的时代讯息、文化讯息。

但我们也必须意识到,电影的叙述分层并非绝对必要,相反,有许多电影努力追求的正是叙述者的隐身,造成一种现实生活像是在观众面前自然展开的假

象。因为，刻意的叙述分层容易影响叙事的流畅性，或者说使故事呈现不同程度的断裂感。更何况，有时在叙述分层中出现的叙述视点跳转，还容易使观众在接受时有拒斥感。例如，在以当事人的回忆构建叙述分层时，下一个叙述层次中突然变成了全知视角，这将是对这一叙述层次整体情绪氛围的一种破坏。

因此，叙述分层不应仅是起到装饰作用，当各个叙述层次之间无法形成有效的对话或补充关系，或者对于营造整部影片的特定情绪没有意义时，这样的叙述分层仅是一次拙劣的叙事技巧卖弄。

三 单元式结构

单元结构也是现代电影喜欢尝试的一种叙述结构。在单元结构式电影中，影片分为多个单元，这些单元之间看上去比较独立，但可能有一个共同的主题来统摄它们，或者它们经过重新排列能够形成一条线性的情节发展链条。单元结构除了可以自由灵活地穿梭在各个时空，从而扩大电影表现的视野之外，更可以增强观众的审美愉悦，让观众体验将故事重新编排的乐趣，并从中发现创作者的独具匠心。

马其顿共和国的影片《暴雨将至》(1994，导演米尔科·曼彻夫斯基)就有三个单元：言语（讲述一位发了哑誓的神父，遇到一位逃难的异族少女，两人言语不通，却能心灵交流，但在准备去伦敦时，少女被她的哥哥杀害）；面孔（一对伦敦的夫妇正准备离婚，因为妻子爱上了一位马其顿的摄影师。后来，妻子想回归家庭，于是在一家餐厅和丈夫重归于好，但丈夫被一位狂暴之徒乱枪打死，面目全非）；照片（马其顿摄影师回到故乡，他的旧恋人找他帮忙。当年，摄影师和恋人因为民族不同而无法结婚，现在，这位旧恋人的女儿杀害了摄影师所属民族的人而将被报复。摄影师放走了旧恋人的女儿，但自己被他的表哥杀害。女孩逃走后，遇到了那位发了哑誓的神父，而这位神父带着女孩准备去找的伦敦叔叔，正是这位已回马其顿并死于亲人之手的摄影师）。

在《暴雨将至》的三个单元中，正常的叙述顺序应该是"面孔——照片——言语"。影片将正常的叙述顺序拆散、打乱、重新排列，使一个线性的故事具有了峰回路转、玄机处处的起伏感。更重要的是，观众既可以将影片

光影之魅：电影鉴赏的方法与实践

组合成正常时序来观看，也可以在三个单元中见证主题的多个侧面和多次强调：在"言语"单元，存在着"沟通"与"无法沟通"的一种映照。神父和少女之间言语不通，且神父根本不说话，两人却能心有灵犀，甚至心心相印，这是通过爱情力量完成两颗心灵之间的沟通；少女和她的哥哥之间却无法沟通，少女死于亲人之手。这正是人类的悲剧，因为冷漠、粗鲁、偏见造成的悲剧；在"面孔"单元，夫妻之间缺乏沟通导致妻子出轨，就在夫妻之间完成了沟通，准备重归于好时，却有一位不愿沟通的暴徒袭击餐厅，使丈夫死于非命。这也是"沟通"和"无法沟通"之间的映照；在"照片"单元，摄影师和旧恋人能够沟通，因为他们之间曾经有情感，但摄影师和表弟之间却无法沟通，因为他们的立场不同，对世界的态度不同。可见，《暴雨将至》设置的三个单元其实在讲述同一个主题，即偏见、冷漠，无法沟通、拒绝沟通正在造成各种悲剧，从而呼吁一种宽容、平和、真诚沟通的人生态度。

《暴雨将至》开场和结尾的布局遥相呼应，故事的结束又成为故事的开始，形成一个循环往复的外在结构。这可以视为一种圆型结构。影片开始时，年迈的修道院院长与年轻的修士科瑞在山坡上侍弄菜园，彼时天际乌云滚滚，暴雨将至。影片结束时，回放开始时的情景，院长和科瑞准备下山，远处，惊慌失措的萨米拉正向修道院跑来。在这个圆型结构中，以少女奔向神父结束，但我们知道，其实这是"言语"单元的情节起点。或者说，影片看起来以充满希望的场景结束，但我们知道，这种希望将以绝望收场。这样，影片就形成了一个因偏见和冷漠而冤冤相报循环往复的历史怪圈。这正是圆型结构的魅力，即故事似乎可以自动循环，起点是终点，终点又是起点，但无论怎样循环，结局却没有本质的不同。

可见，单元式结构鼓励用多个单元将故事重新编排，或者在多个单元中强调、渲染同一个主题，这可以形成多声轮唱的效果，同时也为观众带来新的观影挑战，即要将打乱的叙事顺序梳理成线性发展的脉络。

四　多线并进式交叉结构

多线并进式交叉结构，即影片中多条线索同时进行，影片选取某一个关键点作为故事展开的契机，或者采用复杂的平行剪辑方式来组织情节，进而交织

出互相缠绕的网状结构。这类影片的代表是《两杆大烟枪》(1998,导演盖·里奇)、《偷拐抢骗》(2000,导演盖·里奇)、《爱情是狗娘》(2000,导演伊纳里多)、《21克》(2003,导演伊纳里多)、《疯狂的石头》(2006,导演宁浩)等。

影片《疯狂的石头》中,情节环环相扣且互为因果,充满了强烈的戏剧性但又结构得逻辑严密、流畅自然。影片还常常将事件的正常顺序打乱,如直接展现结果,再交代起因,然后倒溯过程,或者将不同的过程相互交织,这就让单一事件的戏剧效果得到多次强调和渲染。例如,影片中"撞车"事件的正常顺序应是这样的:高空缆车里谢小盟向菁菁献媚,遭菁菁踩脚后失手掉下可乐罐;可乐罐砸破面包车的挡风玻璃;老包和三宝下车察看时面包车自己滑行撞上宝马车;交警见远处有交通事故,放过了三人盗窃团伙而赶过去处理。但影片是这样安排的:可乐罐掉落——三人盗窃团伙准备杀交警——面包车撞上宝马车——宝马车车主"四眼"停车刷"拆"字——老包的车被可乐罐砸中——老包和三宝下车后面包车撞上宝马车。可见,每一个环节都可以视为一个独立的喜剧单元,在非线性甚至非逻辑性的组合中,观众又能勾勒出一个完整事件的前因后果,并因此强化事件的喜剧效果。而且,这些环节中有一个交叉点就是"撞车",在"撞车"的延伸线上则有更多啼笑皆非的插曲或者说喜剧单元。

这些都无不展示出多线并进式交叉结构独特的时空汇聚魅力。由于电影的线性时间特征,除了采用多画面外,它无法在同一时间交代几个同时发展的故事。多线并进式交叉结构则可以在事件的交叉点产生多个截面,再用非线性方式重组,一种陌生化的电影风格由此产生,形成独特的叙事趣味。这种手段,用于艺术片将产生人和人难以名状的命运交叉的独特况味,用于商业片则产生兴味盎然的娱乐性。

五 套层结构

当影片采用"戏中戏"的形式来结构情节时,就形成了套层结构,即在"故事"之中,还有由此"故事"派生出来的另一个不同时空的故事。如《法国中尉的女人》(1981,导演卡雷尔·赖兹)、《滚滚红尘》(1991,导演严浩)、

光影之魅：电影鉴赏的方法与实践

《阮玲玉》（1992，导演关锦鹏）等。乍一看，套层结构与叙述分层很相似，其实两者有着根本性区别：叙述分层中下一个叙述层次的叙述者是由上一层提供的，几个层次之间有着清晰的叙述视点来源；套层结构的叙述者都是"大影像师"（编剧、导演、摄影师），下一个套层由上一层衍生出来，但下一个套层的叙述是独立的，其叙述者并非来自上一层。例如，《法国中尉的女人》中，上一个套层是一个摄制组在拍摄一部叫《法国中尉的女人》的影片，两位男女主角在拍戏之余堕入婚外情；下一个套层则是他们拍摄的《法国中尉的女人》的戏。两个套层的叙述视点都是全知全能的，没有明显的人称叙述者，都由影片的创作者展开故事，因而这并不是叙述分层。

当然，套层结构和叙述分层有类似的地方，就是这几个层次之间应该形成类似"对话"的关系，从而丰富并深化影片的主题表达。《法国中尉的女人》中，现代时空的故事是一对男女演员在拍戏，男演员陷入婚外情中不可自拔，女演员却在戏份杀青之后翩然离去，显得异常轻松；这对男女演员拍的戏却是一个维多利亚时代的故事，讲一对男女如何在严苛的社会背景下冲破重重阻力，终于结合在一起。由是，两个套层之间就形成了"对话"关系：维多利亚时代的男女主人公可以在不自由的社会语境中追求自由的爱情；现代时空下的男女主人公却在自由的时代语境下追求生理上的愉悦，而没有勇气或毅力追求真正的爱情。这样，影片明显表达了一种"时代的退化"的感慨，即现代人缺乏对爱的真诚，对爱的执着，以及追求真爱的勇气与担当。

关于电影情节的结构方式，当然还有很多更为现代、更为先锋的形式。而且，电影情节的结构方式代表了一种思维方式，甚至折射了创作者对世界的一种认识方式，或者就是主题的一种外显方式（如碎片化的结构方式对应漂泊动荡、碎片化的世界与人生），但我们需要明确一点，结构方式不是独立存在的，也不应成为炫技的一种手段，而应该是根据主题、题材、类型等要素确定情节的展开方式。或者说，如果一部影片的结构方式不能对主题表达产生积极的意义，那么这种结构方式就未能与题材、情节、主题融为一体，而沦为自以为是的炫耀和空洞虚荣的摆设。

第五章

电影的编剧特色分析

除了历史题材、奇幻题材等少数几种类型之外,电影的题材一般都来自于生活,包括自己经历的生活以及通过各种途径所知道的他人的生活。当然,对于任何题材都要防止"从现象到现象"的记录、还原倾向,而应该努力开掘题材,从"现象"中提炼出一定的时代、人性或哲学内涵。

有了一个题材之后,我们大致要经历以下几个步骤来完成电影编剧过程:

1. 明确主题。即创作者想从这个题材中发展、挖掘出什么样的主题。

2. 思考这个"主题"是只停留在现象表面,还是具有更为深广和普遍性的内涵;同时也要思考"主题"与时代的关联。

3. 塑造一个立体、生动的主人公,明确创作者对于主人公的情感立场。

4. 赋予主人公一个真实可信的动机,让他去行动,并为这个行动设置各种障碍,进而形成冲突,发展成情节。

5. 在情节发展的链条中,除了为主人公设置"压力下的选择",也要在适当的时机发展"升级冲突",以进一步考验主人公,营造更为紧张、强烈的冲突。

6. 考虑情节的高潮与结局,既要呼应主题,也要考虑影片的类型与风格。

当然,我们不用把这几个步骤当作真理或者亘古不变的公式,而应当作一个思维过程。在这个思维过程中,我们兼顾了一个剧本的三要素:主题、人物、情节,也考虑了人物的具体特征,情节发展的大致脉络,这相当于让一个剧本有了骨架。之后,我们还要为这个骨架增添肌肉、血管,也就是一部影片的诸多细节,这样才能使一个剧本变得丰富、立体、饱满、真实。

我们可以借助美国影片《剑鱼行动》(2001,导演米尔克·塞纳)来验证电影编剧的大致过程,并在此过程中对影片的编剧得失进行整体评判。《剑鱼行动》的剧情如下:

加布利尔·希尔(约翰·特拉沃尔塔饰)是个在江湖上闯荡多年的

间谍特工,他智慧过人但又异常危险。他妄想建立一个属于自己的极端爱国主义组织。为了筹集这个组织招兵买马所需资金,加布利尔决定冒险闯入一个政府网站,窃取一笔高达几十亿美金的基金。这笔巨款是政府机构多年非法敛聚而成的公款。然而,要想拿到这笔钱,加布利尔需要一个顶尖电脑黑客的帮助,这个计算机天才将使密不透风的计算机防御系统变得像儿童游戏一样简单。

斯坦利·吉森(休·杰克曼饰)因此登场,别看斯坦利现在住在一个破拖车里,是个一文不名的穷光蛋,落魄潦倒,但他却曾是世界上两个最顶尖的电脑骇客之一。当年他将 FBI 引以为傲的高级计算机监视系统搞了个天翻地覆。当然他也为此坐了牢。出狱后,斯坦利被禁止接近任何电子商店 50 码以内,妻子和他离了婚,带着小女儿霍莉一走了之,于是斯坦利失掉了生命中最重要的两样事物——电脑和女儿,他的生活变得毫无意义。

为了能顺利突入密不透风的计算机防御系统,加布利尔派他漂亮的女搭档金吉尔(哈莉·贝瑞饰)来请斯坦利出山,条件是得手后让斯坦利重获女儿的监护权,并远走高飞开始美好新生活。禁不住如此的诱惑,斯坦利答应铤而走险,但是当他在加布利尔的授意下终于置身于这个计划后,他意识到事情远没有想象的那么简单,他成了一颗身不由己的棋子,被卷进了一场比用高科技手段抢劫银行更加凶险百倍的阴谋之中……

最后,加布利尔和金吉尔从警方眼底下金蝉脱壳,巨款得手,开始在全世界为美国打击恐怖分子。而斯坦利则如愿以偿,和女儿开始了幸福的生活。

在这部影片中,编剧的目标是讲述一个高智商犯罪的故事,但是,为了讲好这个故事,编剧依然要按照最基本的编剧规律来开展工作:

1. 明确主题。加布利尔认为,为了拯救美国,牺牲一部分人的生命和利益在所难免。同样,斯坦利为了自己的女儿,为一个邪恶组织工作也算是情有可原。因此,影片的主题是:为了一个自己认为宏伟而正当的目标,手段和过程的正义性可以忽略不计。

2. 思考这个"主题"是只停留在现象表面,还是具有更为深广和普遍性的

内涵；同时也要思考"主题"与时代的关联。

《剑鱼行动》的主题当然不是真理，但在情节的展开中却得到了观众的认可，这就足够了。影片创作于2001年，虽然是"9·11"事件之前，但仍然契合了美国人对于恐怖分子的忧虑和恐惧。同时，在一个通讯技术日新月异的年代里，计算机在为人类生活提供便捷时也在滋生各种犯罪，这成为现代社会里如影相随的两个方面。因此，影片的背景深深地镶嵌在一个特定的时代里，尤其镶嵌在特定的美国时代里，折射了一定的时代背景：恐怖主义蔓延，高科技犯罪层出不穷且防不胜防。当然，影片的创作者只想创作一个有娱乐性的作品，而不是一个有思想文化内涵的艺术品，因而这种时代背景只是背景而已，但这种设置有效地提升了影片娱乐性的档次。

3. 塑造主人公，明确创作者对于主要人物的情感立场。影片最有魅力的人物是加布利尔，他是一个为了目标不择手段的犯罪狂人。但是，编剧不想让加布利尔成为十恶不赦、令人生厌的"坏人"，而是想让他成为"在某些方面令人赞赏的坏人"。于是，加布利尔在影片中所杀的基本上是"坏人"或道德上有瑕疵的人（如霍莉的母亲和继父）。至于斯坦利，创作者是将他作为正面人物来塑造的，为他的犯罪行为提供了合理的解释，如侵入FBI的系统是反感政府对普通公民邮件的监视；加入加布利尔的组织是为了获得对女儿的监护权。

4. 赋予主人公一个真实可信的动机，让他去行动，并为这个行动设置各种障碍，进而形成冲突，发展成情节。对于主情节和主悬念来说，加布利尔的推动力是最强的。加布利尔的动机是获得那笔属于政府的95亿美元的赃款，进而有钱组织一个特别行动小组，在全世界打击恐怖分子。由于编剧未能对加布利尔的三个维度作合理的揭示，观众自然困惑加布利尔这个动机的来由，甚至不清楚他的内心深处究竟是出于公义还是出于享受犯罪的快感而这样行事。因为有了加布利尔，影片的情节固然得以发展，但人物内心的模糊还是会影响观众的认同感。

当加布利尔有了这个动机之后，编剧为这个动机的实现设置了几个障碍：另一位骇客高手被海关抓捕了；斯坦利不愿意参与这个计划；参议员反悔了，派人来暗杀加布利尔；警察包围了银行，加布利尔看起来插翅难逃……这些障碍都是动作片里的基本配置，为各种动作场面、枪战、警匪对决的场景

提供了舞台。

影片的另一个主要人物斯坦利的动机是获得女儿的监护权,为此,他需要钱去打官司,需要钱去对抗前妻富裕的丈夫。因为斯坦利有了强烈的动机,而这个动机的实现又障碍重重,他才需要去积极行动以冲破障碍,实现动机。斯坦利的动机是容易得到观众认同的,因为亲情是最朴素最真挚的情感。当然,影片应该有一些前期铺垫,让观众意识到女儿对于斯坦利的人生有多么重要,这样才能使观众更加深切地理解斯坦利为了女儿可以破坏假释令,可以违背良心去帮助坏人。

5. 在情节发展链条中,除了为主人公设置"压力下的选择",也要在适当的时机发展"升级冲突",以进一步考验人物,营造更为紧张、强烈的冲突。编剧对于加布利尔的塑造过于完美,这几乎是个魅力无限、无所不能、一切尽在掌控之中的神一样的人物,他没有面临过"压力下的选择",也没有遭遇"升级冲突"。这不是编剧的成就,而应视为一个遗憾,因为观众想看的不是神仙或超人,而是想看一个真实具体的人物,看他如何处理各种复杂的情况,如何面对各种意外和困难,但是,加布利尔在任何时候都是优雅从容的。

在斯坦利身上,观众看到了"压力下的选择":为了获得女儿的监护权,是不是就可以做违法犯罪的事情,甚至助纣为虐?但是,在金吉尔和加布利尔的一次次刺激下,尤其想到和女儿在一起的温暖时光,以及想到女儿长大后可能会被继父培养成一位色情明星,斯坦利同意加入加布利尔的组织。在最后转账时,斯坦利本来想拒绝,但是,加布利尔用斯坦利女儿的性命作为筹码,斯坦利只好同意了。在结尾处,斯坦利知道了加布利尔和金吉尔的"金蝉脱壳"之计,这本来可以成为一个"升级冲突",但斯坦利保持沉默,享受着和女儿的温馨旅程。这样一来,斯坦利这个人物给观众留下的印象是有局限的,一切行动只为了他的女儿,而不可能超越他女儿的利益,为正义、为国家做一些努力和牺牲。

6. 考虑情节的高潮与结局,既要呼应主题,也要考虑影片的类型与风格。影片的情节高潮是加布利尔在出色的安排下巧妙地逃离了警察的追捕,并在斯坦利眼皮底下溜之大吉。结局是加布利尔实现了自己的目标,开始从事暗杀恐怖分子的事业,而斯坦利也如愿与女儿在一起。

作为一部标准的动作电影,《剑鱼行动》追求的是故事紧凑、场面刺激,同

时又满足观众的内心期待。所以,斯坦利和女儿的故事必然是"大团圆"结局,否则就会让观众产生失落甚至困惑感。至于加布利尔的结局,编剧故意"反其道而行之",让"坏人"不像这个类型的正常影片一样"功亏一篑",而是让"坏人"逍遥法外,心想事成。这个结局的处理,无疑会让观众有些错愕和意外,但是,由于编剧没有将加布利尔塑造成十足的恶棍与坏人,他的动机是为了美国人民的安全,是为了给恐怖分子一种震慑,而且他偷的钱也是政府的赃款,在此过程中他杀的大多是"坏人"或道德上有瑕疵的人,因而观众对加布利尔并没有彻底的厌恶,希望他死无葬身之地,而是默认了他的行为,甚至为他的结局感到欣慰。

 总体来看,《剑鱼行动》有突破、有创新,但在基本的人物动机设定,人物维度的清晰,情节的现实逻辑和情感逻辑方面,仍然问题不少。影片之所以能得到大部分观众的赞赏,很大程度上来源于影片场面的刺激,情节设置上的高智商。当然,约翰·特拉沃尔塔饰演的那个优雅的坏人也让观众深为迷恋,哈莉·贝瑞性感火辣的身材也成了影片非常重要的卖点。相比之下,反倒是休·杰克曼饰演的黑客与父亲略显苍白,刚毅有余,柔情和复杂不够。

 可见,在了解了《剑鱼行动》的编剧思路和过程之后,我们就可以通过反向运作的方式来分析它的编剧得失。例如,我们可以先从人物着手,分析两位主要人物的动机、动机实现的障碍,以及动机实现的情况,从中可以提炼出主题,然后再来分析其中情节结构、细节处理,包括电影语言的特色等内容。

第六章

电影精读(一)

《旺角卡门》(As Tears Go By)

导　　演：王家卫
编　　剧：王家卫
主　　演：刘德华　张曼玉　张学友　万梓良
上　　映：1988年
地　　区：中国香港
语　　言：粤语
颜　　色：彩色
时　　长：102分钟

情节梗概：

香港九龙区旺角混混阿华做事利落重情义，颇有老大风范，为了照顾做事冲动又好面子的小弟乌蝇，他不停地在各种大小麻烦中周旋，甚至不惜为乌蝇与黑道狠角色Tony结仇。

阿华的表妹阿娥前来旺角看病暂住他家，两人慢慢互生情愫，但因为担心自己的身份最终会给阿娥带来伤害，阿华选择了将心事埋藏。待阿华明白真情压抑不住想对命运做番抵抗时，乌蝇却再次因好面子面临生命危险。当面临友情与爱情必选其一的难题时，阿华最终为了成全乌蝇的"英雄梦"而喋血街头。

获奖情况：

1989年香港电影金像奖最佳男配角、最佳艺术指导。

《旺角卡门》：江湖悲凉　命若琴弦

《旺角卡门》是王家卫导演的第一部作品。虽然在执导此片之前，王家卫也在电影界沉浮多年，但《旺角卡门》并没有那种因压抑太久而等待一个机会一浇胸中块垒的宣泄之意，反倒有一种沉静的气度，一种悲悯的注视，和一声无力的叹息。这使影片中流溢出一缕悲凉的意绪，一种对黑道人物命运无常的冷静观照，以及对江湖争斗的厌倦。因此，虽然是一部黑帮片，但《旺角卡门》中主人公的人生并不豪迈，也不洒脱，而是"身不由己"的，他们已难以离开江湖，难以摆脱江湖恩怨，因而注定也要在江湖中沉睡。而且，这种沉睡不会成为传奇，只会成为当地的一个新闻素材，市民茶余饭后的一点谈资。

在吴宇森执导的《英雄本色》(1986)中，小马哥显得张扬不羁，敢作敢为，他说自己不见了的东西（江湖地位、尊严）一定要自己拿回来。小马哥还在庙里对豪哥说，他不用拜神，因为他就是神，能把握自己命运的就是神。观众观赏这类影片时，正可以掩饰对人生平庸和失败的恐惧，完成对现实中挫折感的抚慰和补偿。但《旺角卡门》没有流露出任何的豪情，黑道人物在除魅之后呈现出庸常甚至窝囊的一面，他们所谓的事业也实在过于琐碎且充满危险，这导致他们的死亡不再具有悲壮意味，而是相当无谓和可悲，这就凸显出黑道生涯的残酷与虚无。

同时，《旺角卡门》没有像《英雄本色》等黑帮片那样只满足于讲述一个紧张激烈的故事，呈现具有视听冲击力的动作、场面，而是在用光、布景、色彩、镜头运动等方面足够用心，体现出相当自觉的电影美学追求。因而，《旺角卡门》虽然是一部黑帮片，但这只是外壳，它更是一部彰显出明显的导演个性的"艺术片"，打上了深深的王家卫风格的烙印，并与王家卫此后的电影作品有着某种气质上的共通性。

光影之魅：电影鉴赏的方法与实践

一　活在当下：黑道人物的生存状态

《旺角卡门》的主角阿华，在旺角的黑道有一定的地位和知名度，甚至有自己的产业（一间酒吧），还收了一个小弟乌蝇。影片主要通过阿华来展现黑道人物的生存状态。

影片的第一个镜头就是旺角的夜景。画面的前景是一道泛着蓝光的玻璃幕墙，显得流光溢彩，繁华似锦，后景处是一个商场的巨型霓虹灯。在这两个显眼的高大建筑之间的人群，正是都市人的生存处境：在物质的挤压中活得黯淡无光但仍兴兴头头。影片在这个固定机位的长镜头中打出演职人员名单。此时，街道上车流汹涌、人潮涌动，幕墙上似有风云变幻（图1）。

等影片正式开始，是一个俯拍全景，阳光照耀着睡在沙发上的阿华。可以说，阿华在片头半睡半醒的状态与影片结束时他喋血街头的"沉睡"是一种呼应关系，正概括了黑道人物的一生：从半睡半醒到彻底沉睡（从浑浑噩噩到死亡）。之后，来自"故乡"的电话暗示了阿华从传统社区来到旺角打拼的事实（图2）。因为，在旺角这种高度城市化和由大量外来人口组成的都市，显然不会有"四姨婆""二舅父"这种人伦关系。

影片在开头呈现了阿华房间里简陋空旷但阳光充足的特点。当然，在大多数情况下，白昼、阳光与阿华日夜颠倒的生活是无关的。因为，他是黑夜的

图1

图2

动物,是这个社会的边缘人群。阿华接完四姨婆的电话正要继续睡,门铃声响起。阿娥出现,一袭黑衣,戴着一个大口罩,一头浓发,见到阿华后解下口罩作自我介绍。阿华有点发愣,既惊讶于意外造访者,大概也惊异于表妹的美丽。阿华将阿娥引进家后就继续去昏睡。

从阳光的色调越来越暖可以推断出,时间已经从早晨到了傍晚(图3)。阿娥在一阵剧烈的咳嗽之后,到厨房找水吃药,但居然遍寻无果,倒是让观众见识了一下阿华混乱的生活状态:厨房里凌乱不堪,显然很少做饭;洗碗池里有一池待洗的碗;家里没有一只完整的杯。阿娥最终在冰箱里发现了一个疑似装了水的玻璃瓶,但喝了一口才知是酒。

黑夜降临,在一个特写镜头中,阿华点燃一枝烟。红色的烟头在一片漆黑中如此微弱,又如此显眼。这时,房间已经从阳光明媚变得昏暗迷离,呈冷色调(图4)。画面切到乌蝇收债的饭馆,因开了荧光灯而呈惨白色。肥九明显不将乌蝇放在眼里。不久阿华进来了,用凶狠的方式震慑了肥九。在这个场景里,介绍了江湖上的处事方式,就是斗勇比狠,恃强凌弱,你死我活。乌蝇显然太稚嫩,未得江湖真谛。

图3

图4

下一个场景是"FUTURE"夜总会,红色的招牌,蓝色的灯光,将这里渲染得神秘幽深,晦暗不明,又充满诱惑。阿华来找相恋6年的女友Mabel。但女友对他已经绝望:没钱,没未来,不够体贴,连她堕胎的钱都是向母亲借的。阿华对女友说,你知我是什么人,你想结婚,想有钱,就别与我在一起(图5)。这又将黑道人物的生存状态和情感状态揭示出来:漂泊无依,变动

图5

不定,前景黯淡。

因为失恋,阿华喝了一个烂醉回家。这时已经是深夜。房间昏暗,到处泛着蓝光,显得惨淡忧郁。阿华对家里的东西一阵乱砸,阿娥惊恐万分,因不小心说了"失恋"两个字,阿华暴跳如雷。第二天上午,阳光照进房间,阿华居然起床了,只是头痛欲裂。显然,"失恋"打乱了阿华的生物钟,早晨从上午开始多少令他有些不适应。夕照时分,金黄色的阳光为房间里涂抹上一层温暖和诗意,阿娥的脸上显得宁静祥和。阿华邀阿娥去看电影,阿娥表面拒绝,但却细心地用唾沫将裙子上的一点脏东西弄掉,其心事在这个细节中显露无遗。这个场景也是影片中难得的温馨平静时刻。

画面又切到一个桌球房,这里昏暗低矮,逼仄神秘,充满了不安和危险。乌蝇在这里赌输了,又无力付钱,趁乱逃跑,被桌球房的人追杀到街头。乌蝇与小弟阿西在桌球房奔跑时用了较为流畅的移动摄影,两人逃到街头之后,开始用晃动摄影,呈现一种焦灼与紧张。乌蝇被打得不成形,街上是冷漠旁观的人群。乌蝇突然闯进阿华的家里,打破了阿华与阿娥之间那种默契和平静。

在高速摄影中,阿华离家去为乌蝇报仇。在一个侧光的特写中,阿华脸色冷峻,有一半笼罩在阴影中,他身后有红色的天幕(图6),血腥意味浓烈。在一个饭馆里,痛打乌蝇的那帮人正在喝酒,用了高速摄影,场景呈惨白色调。一场恶斗展开,阿华孤身一人和对方大打出手,凭着顽强和凶狠控制了局面。当阿华用尖刀挥向桌球房老大时,老大亦从案板上拿起一把菜刀劈向阿华。从老大的角度,他按理可以一刀劈中阿华,但是在一个跳轴之后,阿华与老大调换了方位,挥动刀的成了阿华,正中老

图6

第六章 电影精读（一）

图7

图8

大的胸口。这个跳轴应该是导演有意为之的一种暗示，即阿华这种人随时会死于江湖打斗，这次逃过一劫，仅仅是导演为了情节发展的需要而用跳轴救了他（图7，图8）。

又是一个晴朗的上午，阿华还在沉睡。阿娥已经留下一封信并离去，告诉阿华她买了几只杯子，并藏起了一只，等他想要的时候，她再告诉他。这时，插入一个空镜头，在一个俯角度的远景中，两辆公交车在郊外擦肩而过。在一片碧绿中，红黄相间的公交车分外显眼，而其"错过"的意味也更加夺人眼球（图9）。在这个"错过"的镜头中，既暗示了阿华与阿娥的爱情结局，同时也表达了两位主人公矛盾的心情。两辆车一辆往旺角，一辆往大屿山，这本身就意味深长。在喧嚣的旺角，阿华会在某个时刻渴望大屿山那种宁静；身陷封闭乏味的大屿山的阿娥，亦会向往旺角那种充满了机会与变化的生活。这时，影片又插入一个俯拍的空镜头，对准一片碧绿的树梢，绿色充满了整个画面。这是一个充满生机的画面，也是旺角这种钢筋水泥的都市里不可能会有的诗意与宁静。一个下降镜头之后，摄影机捕捉到了坐在桌旁发呆的阿娥。她的视线向上，看似漫无目的，但又若有所思，镜头继续移动，成阿娥的中景，她手上拿着一个纸叠的飞机。随着阿娥将纸飞机掷出，切到旺角，一片幽蓝中，一架真实的班机在夜

图9

77

空中翱翔。镜头反打,将飞机呈现为阿华的视点镜头。影片通过这样的镜头连接方式,将两人的心事作了隐约的勾连。

可见,在《旺角卡门》里,黑道人物的生存状态就是这样日夜颠倒、混乱随意,但又杀机四伏。那种阳光明媚的白天很少属于这些黑道人物,倒是冷色调的房间、惨白的饭馆、幽暗神秘的夜总会、昏暗的桌球房成为他们活动的主要场所。阿西结婚的那个天台很好地浓缩了这些黑道人物的社会处境:像是光天化日,开放空旷,但又是平常人不会光顾的地方。所以,想在这些黑道人物身上见证普通人所追寻的幸福、安宁、美好未来都是妄想,他们只活在当下,正如阿华所说,"我们一向不知道明天会怎样。"他们能关心的只是一夕欢乐和一宿沉睡。

二 匮乏与寻找:黑道人物的情感状态

从影片中的一些细节中可以获悉,阿华来自大屿山,从小来旺角求生,14岁开始杀人(拿安家费)。从阿华不识英文来看(英语是当时香港的官方语言),他受教育的程度有限,这都折射了他来自一个残缺家庭的事实。再看乌蝇,拿到了安家费后,除了给阿西一点补偿之外,还买了一台冷气机想送给母亲,但到了调景岭(香港一个著名的棚户区,这表明乌蝇贫寒的出身),母亲却不想见他,更不要他的冷气机,且明显另找了一个男人。

因此,阿华和乌蝇这两个黑道人物都来自贫寒甚至残缺的家庭,他们从贫民区来到都市打拼,似乎必然走上黑道。黑道的危险与动荡,亲情的缺席,爱情的不稳定,使他们的生命似乎只有友情是可以依恃的东西。这就可以理解,乌蝇如此不争气,阿华还是处处维护他,甚至以生命去完成乌蝇的心愿。因为,乌蝇可能是阿华在世上唯一牵挂的人(后来还有阿娥)。阿华与乌蝇之间情同手足的友情是他们在冰冷世间唯一的慰藉和温暖。

从阿华与女友Mabel的关系来看,这些黑道人物的情感没有安定感,没有承诺,更没有未来。所以,女友最终只能带着一身伤害离开阿华。从阿娥与阿华在一起的时光来看,与黑道人物在一起似乎也只有担心和恐惧,以及无处不在的离别和伤痛。阿华也知道自己的生存状态不适合谈一场真诚的爱情,所

以只对阿娥有谨慎的许诺。

本来,阿娥与大屿山的那个医生可以有平静的幸福,但表哥的不期而至,又让一切推倒重来。或许,在阿娥眼中,医生与表哥代表了两种情感维度:医生代表乡村式(大屿山)的平和、宁静、淳朴,但相应地缺乏生气和变化,容易保守、封闭、凝滞;阿华作为在旺角立足的黑道人物,虽然生活动荡,充满危险,前途黯淡,但焕发出一种都市独有的活力,一种因变动不居而产生的刺激与浪漫,代表的是开放、进取、血性阳刚,以及铁肩担道义的豪迈,敢做敢为的洒脱,超脱于世俗之外的独立与神秘。显然,阿娥将阿华作了一定的美化,将阿华的职业和生活涂上了一层"侠客"的豪情,却对其生活中的不安定缺少相应的思想准备。但是,旺角及阿华对阿娥有着莫名的诱惑力,阿娥已经不能忍受大屿山那种与世隔绝般的宁静悠闲。

在一个下着大雨的白天,阿华偶遇曾经的女友Mabel,她已经结婚,且已怀孕。这让阿华多少有点失落,他似乎一下意识到生命中的空缺,一下感受到强烈的孤独和对情感慰藉的渴望。这时,影片让两人分立一根柱子两旁,是一种阻隔的意象(图10)。阿华的惆怅无可排遣,他在一间酒吧投下一枚硬币,听着点唱机里传来的《激情》,歌声正似他如潮的心事。在一个上升镜头中,是阿华的近景,他陷入沉思,一辆公交车疾驶往大屿山。大屿山的街道显得冷清幽暗,没有旺角那种亮如白昼的繁华与喧闹,倒有一种远离尘嚣的平静。阿华与阿娥在码头前相遇,阿华在临走前对阿娥说,他找到了她藏的那只杯子。阿华在船上扔掉了那只杯,似是了却了一桩心愿。这时,阿娥打电话给阿华,叫他在梅窝码头等她。

阿娥一路追赶着来到梅窝码头,从公交车上下来时,红色的车身构成她的全部背景,这既是一种激情的符号,恐怕也是一种不祥的预警。阿华从她身后抓住她的手,两人奔向电话亭,又是晃动镜头,且用高速摄影,将激情和浪漫放大。两人在电话亭忘情拥吻,画外音的歌声也到达高潮,画面逐渐曝光过度,像是被激情灼烧了一样,最终变成一片空白(图11)。

图10

图 11　　　　　　　　　　　　　　　图 12

阿娥问阿华为何现在才来找她，阿华说，"因为我自己知道自己的事。我不可以答应你些什么。如果我不是挂念你，我不会过来找你。"也许，这种浪子般的率性而为使深陷循规蹈矩生活中的阿娥异常着迷，她犹豫着走进了阿华的房间，选择了激情，也选择了不安定。在一个大屿山的日景里，阿华与阿娥亲密地行走在一起，阿娥在影片中第一次穿了红色的开衫，下面是短裙，显得青春靓丽（图12）。阿娥说，她不想在这里做了，她想去九龙找工作，而且出去了就不会再回来。这正是影片中人物的悲哀之处，也是他们这份爱情的悲哀之处。阿娥不知道，正是因为她身上浸染着来自大屿山的单纯质朴的气息，令生活在旺角躁动不安空气中的阿华如沐春风，令阿华在遇见她之后若有所失。当阿娥到了旺角，她将失去这种"泥土的芬芳"，成为一个麻木冷漠的都市人，并将看到阿华神秘面纱背后的凡人底色。

可是，随着乌蝇与Tony之间的纠葛愈演愈烈，阿华为救乌蝇而与Tony一伙发生正面冲突，并被对方打得不成人形。在大屿山的旅馆里，阿华安慰阿娥不要担心，只是皮外伤，阿娥说那么下次呢？阿华说，"我做事从来没想过下次。除了一样，就是下次我出香港，我要你同我一齐出去。"两人在床上亲热，这时切入三个空镜头，前两个都是有路灯杆的山岭（中景，平角度），第三个是一片树梢的近景（俯拍）。如果说第三个镜头代表了一种对远离尘嚣的宁静与幸福的向往，那前两个镜头意味着远离尘嚣的安宁并不存在（路灯杆象征着工业文明对"自然"、"宁静"的冲击）。或者说，阿华所欲追求的远离江湖恩怨的乐土是不存在的。这三个镜头之后，是阿华与阿娥裸身睡在一起的近景画面，但这时呼机响起，尘世的烦扰最终还是入侵阿华的两人世界。

阿西告诉阿华乌蝇收了安家费的事实。阿华决定乘坐公交车回去。公交车开过时，车身的血红色充满整个画面，这是一种不祥的预兆。公交车开过阿娥身边时，又是一片血红。[1] 在阿娥的近景中，观众可以清晰看到她心情的变化：平静中的忧伤、忧伤中的潸然泪下、感慨万千的酸楚、一声叹息后的离去（图13）。——黑道人物自己都无法把握自己的命运与情感，她怎么可以在他们身上寄托情感的归宿？

图 13

阿华在大屿山疗伤时，旺角的生活又用影片开始的第一个镜头来表现，还是那个流光溢彩的幕墙，还是幕墙下的车水马龙。在一个摇镜头中，影片为我们呈现了幕墙里面的真实生活。这里是一个夜总会，光影浮动，有一个打扮恶俗的姑娘正在歌唱着肤浅的爱情。镜头从歌女身旁推过，阿公正在鼓励银仔去杀大口基。在这里，镜头运动的轨迹从街头的幕墙到阿公与银仔谈话的狭小空间，有一种从光鲜到渐次昏暗，从空旷到渐次逼仄的过程。这就是影片为观众揭示的旺角繁华表象下的真实：灯红酒绿、空洞矫情、强颜欢笑、纸醉金迷、杀机丛生。

可见，在这些黑道人物身上，亲情都处于缺席的状态，残酷动荡的生活使他们没有太多的柔情，因而几乎不会遭逢触及灵魂的爱情。像阿华与Mabel之间的爱情，更像是两个孤独空虚的人之间相互取暖的一种方式，两人相恋6年后分手，对阿华而言也不过多一场宿醉而已。在遇到阿娥之后，因有了时空的澄静，因有了惊鸿一瞥的怀念，因有了生命虚空之后的尖锐感受，阿华才意识到这次不再是逢场作戏，而是一种真挚的情感渴求。只是，为了友情（义气），他终于放弃了爱情。或许，友情（义气）是阿华他们立足江湖的根本，但实际上，血腥江湖有太多的尔虞我诈、见利忘义，并不提倡和鼓励有情有义、为朋友两肋插刀。像阿华对乌蝇如兄长般的照顾，实属罕见，故Tony、阿公等人

[1] 影片还有一处出现了这种不祥的红色。阿华回到旺角后，回复了阿娥的呼机，听到了阿娥的关切与挂念，他黯然神伤，但仍戴上墨镜，坚定地走向街对面。这时，一辆公交车驶过，又将画面用红色填满。

都觉得不可理喻,但他们不会明白,与乌蝇的友情是阿华在漂泊江湖中唯一可以珍惜的情感碎片。

三 喋血街头:黑道人物的命运结局

关于阿华这些黑道人物的命运结局,在那个跳轴镜头中已见端倪,在影片开始阿华昏睡的镜头中也有暗示。其实,这些黑道人物对自己的命运轨迹亦早有预料,所以他们才会"活在当下",对自己和他人不愿做任何承诺。面对宿命般喋血街头的下场,阿西算是激流勇退,因而能获得一份艰辛但平静的生活,但对于大多数黑道人物来说,他们已经无法适应小市民的庸常俗世,他们情愿在江湖风浪中随遇而安,享受那种危险但恣意、边缘但率性的生活。

由于亲情已然远去,正常的爱情不敢奢求,友情可遇不可求,他们生命中重要的东西已经不多,甚至连生命都已交给了运气,那么,他们存在的意义是什么?在他们面对宿命般的死亡时,靠一种什么样的信念来支撑?从阿华、乌蝇、Tony等人的经历来看,尊严是他们的信仰,义气是他们的根基。

乌蝇的一生都在为尊严而努力奋斗。他对在街头卖鱼蛋觉得极其窝火。他甚至觉得当城管来了而推着一个鱼蛋车奔逃有损身份。最后,他接受去杀大口基的任务,以获得别人的尊重并提升自己的人生价值。拿到安家费后,乌蝇去找阿西,给阿西一叠钱,说是因为上次阿西结婚天台摆酒委屈了他,这次让阿西重新体面地宴请一次宾客,剩下的钱为儿子摆满月酒。乌蝇对阿西说,以前许多人都会小看他,"但是过两天,你看报纸,看电视,你便知你大佬乌蝇不是窝囊废。……记住,你告诉别人你有一个很威猛的大佬。"说完,乌蝇退向画面右侧,飘忽般闪去,如鬼魂般从阿西的生命中消失。在随后的一个中景镜头中,阿西与乌蝇分立一根电线杆两侧,犹如分立阴阳两界(图14)。

图 14

相比之下，Tony虽然一直活得洒脱如意，呼风唤雨，但面对已经将生命预支的乌蝇，他还是害怕了，带着哭腔求饶。乌蝇对Tony的手下说，"穿西装打领带，拿大哥大电话有什么用？跟着这样的大哥！"对乌蝇来说，能羞辱Tony远比杀了Tony还过瘾。而对Tony来说，虽然靠着求饶和低声下气保全了性命，但他作为一个黑道大哥已经死了，因为他没有了尊严。果然，乌蝇狂笑着离去后，Tony又恨又怒，只好强作欢笑，将钱送给手下，但手下一把将钱扔掉，并将大哥大电话拍在桌子上，率众离去。

阿华并不赞同乌蝇不顾生死去追求尊严，并以自己为例来劝说，"我14岁拿安家费，曾经威风过，那又怎样？现在不也是这个样子？"阿华还试图动摇乌蝇的人生观，"不要以为做完这件事就好威风了。你今天做完，个个就会说你够猛。下个礼拜，还有人知道你是哪一个。但是那又怎么样？再迟点就没有人认识你乌蝇啦！"但乌蝇认为阿华至少曾经威风过，而他则没有人看得起，"我乌蝇宁愿做一日英雄，都不想做一世乌蝇。"

影片将结尾放在警局门口，其时，警察正在转移大口基。乌蝇倚在一辆警车旁，背后是桔黄色的布幔。在高速摄影中，隐去音乐，只保留脚步声，利用晃动摄影制造一种焦灼不安。镜头在大口基和乌蝇之间作几次切换之后，气氛越来越紧张。乌蝇扔掉手上的花生壳，一个跌落的特写，在慢镜头中几乎看得清楚跌落的轨迹。在一片混乱中，乌蝇拔枪怒射。警察反应过来，拔枪回击，乌蝇中弹，背后桔黄色的布幔像是在为他招魂。还是在慢镜头中，乌蝇中弹的挣扎得以舒缓地表现。一个特写中，乌蝇的枪跌落，自己亦倒下，双目中有着无限不舍和不甘，音乐响起，像是一声悲悯的叹息，乌蝇嘴里吐出鲜血（图15）。阿华目睹了这一幕，这时，他的身后一辆鲜红色的集装箱车驶过。还是高速摄影和晃动镜头，阿华踢开警员，对着大口基的胸口开枪，一名警员对着阿华的脑部开枪。阿华头部甩动，闪回他与阿娥在电话亭里激情拥吻的情景。一个俯拍中，阿华倒地，双目怒睁，但眼神空洞。在这个类似于"天问"的神情中，有阿华对生命的留

图15

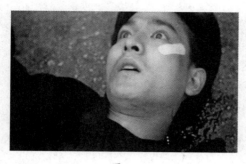

图 16

恋,亦有对未竟的爱情和事业的惋惜(图 16)。

值得注意的是,乌蝇与阿华两人开枪及中弹的次数明显经过了主观加工:很难想象,在戒备森严的警察局门口,在高度警惕地转移重要污点证人的过程中,警察会对乌蝇的出现熟视无睹,会等到乌蝇射光了手枪里的全部子弹后才反应过来。也许,影片考虑到乌蝇一辈子都没有威风过,从未做过一件轰轰烈烈的大事,故意让他在这生命的最后时刻完成一次灿烂的绽放,让他尽情开枪,打伤大口基,打死打伤多名警员,并让他身中数枪才倒地。也就是说,影片对于乌蝇的最后壮举在时间上做了加法,延长了他辉煌的时刻,也延长了他对于这一时刻的眷恋。但对于阿华的"补数",影片并不欣赏,因而做了减法,他只来得及打死大口基就被警察一枪毙命,整个过程短暂又毫无壮烈可言。

确实,"人并不是根据他的直接需要和意愿而生活,而是生活在想象的激情之中,生活在希望与恐惧、幻觉与醒悟、空想与梦境之中。"[1]但从乌蝇的激情、希望、梦境来看,他最大的目标不过是得到旁人的认可,承认他威风,崇拜他的胆识、勇气。但是,乌蝇不会知道,他的这种人生理想并不是源自灵魂的渴求,而是被周围的环境编织和塑造出来的,这种编织和塑造甚至是不怀好意的。

从马斯洛的动机理论来看,乌蝇的理想是浅层次的,并非人生的最高追求。马斯洛认为人有五种需要:基本需要——生理需要;安全需要(渴望一个安全、可以预料、有组织、有秩序、有法律的世界);归属和爱的需要(通过接触、亲密、归属来克服异化感、孤独感、疏离感);自尊需要(面对世界时的自信、独立和自由等欲望;对于名誉或威信的欲望;对于地位、声望、荣誉、支配、公认、注意、重要性、高贵或赞赏等的欲望);自我实现需要(一个人能够成为什么,他就必须成为什么,他必须忠实于自己的本性)。[2]乌蝇将自己人生的

[1] [德]卡西尔.人论[M].北京:西苑出版社,2004:39.
[2] [美]马斯洛.动机与人格[M].北京:华夏出版社,1987:40–59.

最高价值设定为"自尊",即获得来自他人的尊敬或尊重,以证明自己的实力、成就,他错以为这就是"自我实现",却不知道,"自我实现可以归入人对于自我发挥和完成的欲望,也就是一种使它的潜力得以实现的倾向。这种倾向可以说成是一个人越来越成为独特的那个人,成为他所能够成为的一切。"[1]乌蝇从不知道自己的本性、天赋、潜力是什么,而是接受外在环境对他的期望(做一个够威够猛的人物),这正是他活得盲目的地方。

在阿华身上,则可以看到一种"需要的退化"。阿华曾经也追求"尊严",但在看穿了"尊严"的虚无之后,他变得没有目标了,遇到阿娥之后才一度渴望"归属和爱的需要"。这样,虽然他无法通过成就人生的独特与完满来完成"自我实现",但从某种意义上来说,"归属与爱的需要"至少是阿华在江湖沉浮之后一种深刻的自我体认,这比乌蝇狂热甚至愚昧地追崇"尊严"更具主体意识。

因此,对于这些黑道人物而言,他们生命中需要牵挂的内容似乎只有两样:义气和尊严,他们的生命也将完结或成就于义气和尊严。阿华在看淡自己的"尊严"之后,却为了成全乌蝇的"尊严"而牺牲自己的生命。这正是黑道人物可悲的地方,他们永远不知道人生的真正价值是什么;同时,这也是黑道人物可怜的地方,他们的生命中可以把握的情感实在太少。

也许,黑道人物大都有"英雄情怀"、"侠客情怀",渴望从"边缘"走向"中心",成为电视、报纸上的主角。在他们看来,即使是以这种"反社会"的方式成为关注焦点亦是灰暗人生的一抹光亮。只是,他们最后大多喋血街头。他们生活在这个城市的边缘和黑夜,却要以示众的方式告别生命。或许,在他们看来,这样轰轰烈烈地死去远胜于在庸常俗世中寂寞老去。"天空没有痕迹,可我已经飞过。"他们真的"飞过"吗?他们的人生轨迹常常如此仓促,来不及发出耀眼的光芒就消失于夜幕中,真的有人注意到了天空中偶尔擦过的抛物线吗?

[1] [美]马斯洛.动机与人格[M].北京:华夏出版社,1987:53.

第七章

电影精读（二）

 《蓝色》(Bleu)

导　　演：克日什托夫·基耶斯洛夫斯基
　　　　　（Krzysztof Kieslowski）
编　　剧：阿格涅丝卡·霍兰（Agnieszka Holland）等
主　　演：茱丽叶·比诺什（Juliette Binoche）等
上　　映：1993年
地　　区：法国
语　　言：法语
颜　　色：彩色
时　　长：100分钟

情节梗概：

　　朱莉的丈夫是位有名的作曲家，她深爱着他并一直心甘情愿地默默协助丈夫完成他的工作。但祸从天降，一次，朱莉一家三口驱车外出，意外的事故瞬间夺去了丈夫与爱女的生命。残酷的现实使幸免于难的朱莉痛不欲生，她在生与死的边界上徘徊不定，不知道命运为何对她做出如此的安排。

　　一个偶然的机会中，一份乐谱落入丈夫生前好友奥利弗的手中。朱莉得知这份乐谱确与一名女子相关，自己多年的怀疑终于得到了证实。知晓逝去的丈夫生前对她有不忠行为，朱莉痛创的心头更是雪上加霜。奥利弗并未料到自己的好心会给朱莉带来这样的恶果，心中万分歉疚，他也因此更想帮助朱莉重新面对人生。但是对于朱莉来讲，奥利弗更是一个全新的世界。于是，两个人的关系在猜测探索中小心翼翼地展开了。

获奖情况：

1993年第50届威尼斯电影节最佳影片金狮奖、最佳女主角奖、摄影特别奖。

《蓝色》：体认自由之艰难

欧洲电影界的思想大师基耶斯洛夫斯基从波兰移民法国之后，创作了著名的"蓝白红"三部由，这是借用法国国旗的颜色，思考"自由、平等、博爱"三个具有普适性和终极性的命题。其中的《蓝色》(1994，亦译《蓝色情挑》)就是对现代人如何体认"自由"的一次质询与拷问，而且，影片是从"自由之艰难"这样一个反命题来思考"自由"本身的。

一 遗忘与铭记的双重主题

茱莉本来有一个富足幸福的家庭，有事业有成的丈夫和健康漂亮的女儿，但这一切都随着一场车祸归于幻灭。本来，影片可以通过这个变故思考人生的脆弱和人世的无常，但影片不愿意陷入这种略带俗套的冥想之中，而是关注"变故"对于人的心灵持久而深刻的影响，以及人如何为走出这种影响而作的顽强而无望的努力。

茱莉在经历车祸之后，有一个特写镜头，呈现的是茱莉的眼睛以及映在她眼睛里扭曲变形的医生影像。随着眼睛眨动，医生的形象显得无限渺远和不真实，但他传达的车祸后果却无比真切。茱莉得知丈夫和女儿都离她而去之后，痛苦地闭上了眼睛。镜头一切，随着一声猛烈的玻璃碎裂声，画面前景是一个巨大的"缺口"，这正是茱莉心碎的声音和心灵的空缺。在一个纵深全景中，茱莉笼罩在斑驳的光影中，她身后是斜晖投射进走廊涂抹的暖意，但这种暖意与茱莉无关，她迅速走进一片阴影中，躲在一扇门后，准备溜进护士值班

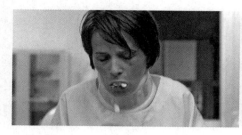

图1

图2

室寻找药片自杀。但是,茱莉将药片吞进嘴里后,突然有一种窒息感(图1),这种窒息感似乎让她有了沉思的时间,她将药片吐出,对护士说,"不行,我办不到。"原来,面对人生的伤痛,以死亡来逃避并不容易。

独自存活的茱莉注定将活在对亲人的怀念中,注定将在对"温暖"与"伤痛"的铭记中体验生命的不能承受之重与难以承受之轻。当茱莉坐在椅子上熟睡时,突然投进一片蓝色光影,并响起交响乐,茱莉猛烈惊醒。接着,蓝色薄雾淹没了画面,镜头拉远,茱莉茫然看着镜头方向(图2),交响乐的节奏在加强,镜头推近,成茱莉的脸部特写,茱莉发呆,画面渐隐,在银幕全黑之后,才又回到六神无主的茱莉身上,蓝色消失。这片蓝色,是忧郁,是冰冷的回忆;这交响乐,是丈夫的遗音,是生命残缺的确证。茱莉将永远处于这两者的包围中。

茱莉拒绝了电视台的采访,去复印店取回交响乐乐谱并将之销毁,并准备卖掉房子。因为,这房子里有太多回忆,她没办法每天"触景生情"而感觉适意。但保姆的痛哭让她神伤,保姆说,"我想念他们,往事历历在目,如何遗忘?"确实,往事无法遗忘,茱莉即使准备"净身出户",她还是带走了两件东西:一张写有她丈夫关于欧盟乐章结尾部分音乐对位法的纸;一盏有着蓝色玻璃流苏坠子的灯。而且,她在房间里沉思时,仍有蓝色光斑投射在她的脸上,这正是"回忆"挥之不去的影像表达。当经纪人问她可否告诉他卖掉她与丈夫的一切财产的原因时,茱莉微笑着说,"不可以!"但随着她眼睛下视,镜头下降,呈现她手掌里从蓝色灯上扯下来的玻璃坠子。为了整理好与"过去"的全部关系,茱莉还需要面对一直暗恋着她的奥利维,她与他同眠一夜之后,决绝地带着那盏蓝色的灯独自来到城里生活。

茱莉租住在一栋没有小孩的公寓,将自己封闭起来。她对中介说她恢复

用本姓,这也是为了忘却过去,但她偏偏又带了那盏蓝色的灯,且只带了那盏蓝色的灯。当她在新公寓里挂上那盏灯时,经历的正是遗忘与铭记的双重体认(图3)。果然,"蓝色"在她的生活中仍然如影相随:她坐在楼梯上看着楼下露西娅与邻居偷情

图3

时,蓝色光影仍在她脸上跳动;她在痛苦时一次次跳进夜色中泛着蓝光的游泳池中。

为了"遗忘",茱莉选择了与"过去"断绝,选择了与"外在"隔离,她只活在"当下",活在一己的"当下",不愿再与任何人和事有交集。她没有在居民们驱逐露西娅的呼吁书上签名,因为"与她无关"。安东尼将在车祸现场捡到的十字架项链还给她时,她拒绝了,将之送给了安东尼。只是,表面的淡漠无法掩饰内心的不平静。当安东尼问她可有什么有关车祸现场的事问他时,茱莉不假思索地说没有,但这时响起雄浑的交响乐,画面渐隐至全黑,过了一会才恢复正常。这正是茱莉内心情绪的直观表达。当她努力遗忘时,她其实正在深深地铭记。

当茱莉发现房间里有一窝刚出生不久的老鼠时,她惊恐万分,既是害怕,更是因为这勾起了她曾经作为一个母亲的痛苦回忆。母鼠的温情甚至让她有些嫉妒,她向邻居借猫来杀害老鼠。做完这一切,她又不顾一切地跳进蓝色的游泳池。露西娅看出她情绪异常,茱莉诉说她的残忍,这时又响起交响乐,并且屏幕全黑。

露西娅看到茱莉房间里蓝色的灯时,说她小时候也有一盏一模一样的灯,小时候总渴望能跳高一点摸到它,但这些事,长大后全忘了(图4)。这似乎也在呼应茱莉的"遗忘与铭记",许多事看似已经遗忘,但在某个时刻它们依然会触动心弦,并勾起万千思绪。正如街头艺术家所言,"人总得留着些东西"。茱莉对母亲说,她什

图4

么也不要,不要财产、回忆、朋友、爱,这些全是骗人的,但母亲说人不能拒绝一切。可见,深陷"回忆"中的茉莉不愿明白,"我们更多地是生活在对未来的疑惑和恐惧、悬念和希望之中,而不是生活在回想中或我们的当下经验之中。"[1]

茉莉能真正地告别"过去"并坦然地走进新的生活,并不是因为她用强大的内心克服了对"回忆"的铭记,而多少是由于得知丈夫有外遇的事实。这个事实让她一直小心守护的完美过去呈现了破碎的一面。她打电话给奥利维,并主动去他家里,留下前景处焦点模糊的蓝色灯。

当然,"回忆"并不会真正死亡,或者说人生会不断历经新的回忆。在影片的最后一组镜头中,用渐隐渐显连接起陷入沉思中的几个人物,像几个乐章,而茉莉创作的交响乐也在一次次零星的演奏之后,联缀成篇,浑然一体:在一片冷色调中,安东尼在夜半时分醒来,若有所思,抚弄着胸前茉莉所送的项链(图5)。——茉莉不会知道,她已经成了安东尼心中永远的回忆;在侧光中,茉莉母亲的脸部沐浴着暖色调的光芒,她眼神平静,随后闭上,镜头横移,在一个景深镜头中,焦点模糊的护士赶紧进来(图6)。对于一个已经失忆的老人,在历经人世的沧桑之后,在生命的尽头,所有的"遗忘与铭记"都显得如此平和,只留下一片澄静;在冷冷的侧光中,露西娅一半的脸处于阴影中,眼神略带迷茫。露西娅在没有"回忆"时,可以坦然地活在生命的恣意中,但当她试图遗忘某些东西,又在不经意中铭记住一些东西之后,她再难平静;在一个下降镜头中,出现正在做B超的实习律师(茉莉丈夫的情人),镜头横移对准B超影像中蠕动的胎儿,镜头再横移对准满脸幸福的实习律师。新生命的诞生,将意味着融合、理解的完成,将书写生命与情感的延续;一个渐隐渐显之后,又出现眼睛的大特写,眼瞳中有一个裸体坐着的女子影像,渐隐,横移,是泪流满面的茉莉的脸部特写,画面下方有隐约的蓝色光影浮现(图7),交响乐低沉又雄浑,蓝色光影向上蔓延,渐隐,银幕成一片湛蓝,影片结束。——茉莉的"回忆"并未真的被埋葬,相反,她又将开始另一段回忆。

总体而言,当茉莉身处对"回忆"的追思时,画面中都会出现蓝色,在冷色调中凸显一种深入骨髓的痛苦。当茉莉暂时投入现实时,画面则充满柔

[1] [德]卡西尔.人论[M].北京:西苑出版社,2004:81.

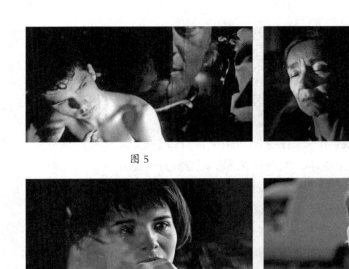

图5　　　　　　　　　　　　　　图6

图7　　　　　　　　　　　　　　图8

和的黄色光线,在暖色调中呈现生活的底色,也展现人物心灵的宁静与温暖(图8)。可以说,整部影片都建立在这样两种色调的对比与交替中。因此,理解人物一次次的情绪波动都可以从光影的变化中得到提示。确实,对于这样一部没有强烈的戏剧冲突,也没有大场面提供视觉冲击力的影片,导演似乎只能在电影语言上足够用心,在思考维度上足够深入才能彰显出"艺术片"的风范。

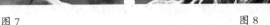 二　自由伦理中的自如与两难

从表面看,影片《蓝色》呈现的是"记忆与遗忘"的双重主题,但从茱莉的处境中可以看到,影响她享受"自由"的仅是"记忆"的羁绊,而不是外在的政治经济制度、伦理道德的束缚、世俗的偏见与压力。因此,"自由与囚禁"才是茱莉真正的心灵困境,也是影片所要揭示的现代人宿命般的两难。

学者刘小枫曾将叙事伦理分为两类:人民伦理(集体伦理)和个人伦理(自由伦理)。在人民伦理的大叙事中,个体的生命热情是由国家——民族共

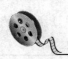

同体的价值目的决定的,个体没有决定自己生命热情的机会,更不要说实现自己的生命热情,只有一个由意识形态政党规定的国家热情或民族热情。"这种叙事看起来围绕着个人命运展开,实际让民族、国家、历史的目的变得比个人命运更为重要。这样,个体生命不再属于自己,而属于抽象的共同体,属于民族或国家的利益,这与道德专制没有什么区别。"[1]

在自由伦理的个体叙事中,个体身体回到了自身,没有需要操心的他者关系,没有让人难过的与过去或未来的时间关系,而是依身体感觉的自然权利为自己订立道德准则,将社会的人伦秩序感觉化。"这种自由伦理不是由某些历史圣哲设立的戒律或某个国家化的道德宪法设定的生存规范构成的,而是由一个个具体的个体的生活事件构成的。"[2]

同时,刘小枫指出,"自由主义伦理是人生终究意难平的伦理,既不逃避、也不企图超越人生中的悖论,但也不是仅仅认可人生悖论根本不可解决以及人性的脆弱,而是珍惜生命悖论中爱的碎片"[3]。而且,自由伦理不是自如,而是个人承负自己的伦理抉择。"自由伦理要求个人对自己的伦理选择必须自己承担责任,不可推给道德规戒(自由伦理不仅是艰难的,而且是欠然的自由)。"[4]

当茱莉在车祸中失去了丈夫和女儿之后,从某种程度上说,她获得了一种"奢华的自由"。因为,她生活在一个自由伦理的社会环境中,没有外人和外在戒律可以支配和左右她的生活。随着因亲人离丧而解除的社会关系,她不再是母亲和妻子,而是一个(独立,还算年轻、富有,还算漂亮的)女子。这时,她似乎可以依从自己身体的感觉和自然权利去决定自己的行为,她可以本着内心的要求去选择自己的生活,她可以在"自由"中为所欲为。但是,茱莉并不自由,她虽然没有"民族或国家的利益"需要操心,也没有"集体伦理"的道德压制,但她有着内心的羁绊,"回忆"的刻骨铭心成了心理的戒律,让她无法坦然面对新的生活,虽然这种新生活本应可以展开无限多样的可能性,但对她而言只有一种可能性,那就是逃避到一个触摸不到"回忆"的地方去

[1] 刘小枫.沉重的肉身—现代性伦理的叙事纬语[M].上海:上海人民出版社,2000:7.
[2] 同上书,2000:7.
[3] 同上书,2000:251.
[4] 同上书,2000:301.

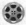

过隐居式的生活。

基耶斯洛夫斯基来自社会主义国家波兰,他对于社会主义国家的集体伦理自然有彻骨的体认,他肯定能感受到那种伦理环境中人的"不自由"。后来,他移民到法国,这里有自由伦理的背景,人似乎得到了解放,个体能享有更多的自由,但是,真的有无限的自由吗？影片要思考的正是"自由"的限度。在茱莉身上,我们感受到的就是一种不自由,或者说一种沉重的自由。而且,茱莉在选择新的生活方式(去城里隐居)之后,必然要面对这种选择的后果,承担这种选择背后的责任。她必须要面对生命的残缺与孤独,必然要面对在真情召唤(奥利维)面前的两难,面对情感的无助时刻。而当茱莉决定(暂时)忘却过去,开始与奥利维的情感生活时,她仍然要面对这种选择背后全部的沉重。

也许,基耶斯洛夫斯基深刻地意识到,政治、经济制度的改变,并不能从根本上解决人的道德困惑,"政治并不能解决最重要的人性问题。它没有资格干预或解答任何一项攸关我们最基本的人性或人道问题。其实,无论你住在共产党国家或是富裕的自由主义国家里,一旦碰到'生命的意义为何？''为什么我们早晨要起床？'这类问题,政治都不能提供任何答案。"[1]这正是影片《蓝色》蕴含的一种思维向度。为了确证这种思考向度,影片除了茱莉之外,还设置了妓女露西娅与街头艺术家两个人物来呼应和丰富主题。

当茱莉问露西娅为什么选择做这行(色情表演)时,露西娅平静地说她喜欢,"其实,我觉得大多数人都喜欢。"影片还暗示,露西娅没有一夜不能没人陪,且从不穿内裤。也许,在一个自由伦理的社会语境中,基于自己的生存感觉偏好去选择自己的生活,在露西娅看来,这是正当的,甚至是道德的。这正是一种只有在自由伦理语境中才能享有的"自由",这种"自由"会令生活在人民伦理中的人羡慕和嫉妒,甚至愤恨。茱莉似乎也一度羡慕露西娅的率性而为。只是,当露西娅在身体享乐中怡然自得时,她没有意识到这种自由也会有边界。有一天,当她在舞台上进行色情表演而无意中看到了父亲时,她顿时遭逢了伦理的尴尬并不知所措。原来,身体的"自由"仍然深深地镶嵌在具体

[1] 转引自：刘小枫.沉重的肉身——现代性伦理的叙事纬语[M].上海：上海人民出版社,2000：232.

的伦理秩序之中。

图 9

影片在露西娅的无助时刻由茱莉带领观众参观了色情表演场所，这里光影迷离，香艳诱人。这是只有在一个自由开放的社会中才会出现的场所，也只有在这样的社会中才能让表演者和观看者感觉伦理自如。舞台上同性或异性之间的性挑逗与虚拟性爱，将本应是人世间最私密的情感和行为化作公众化的商业展览，这本身就可以视为自由社会对"情感"的一种异化。在二楼的一个房间里，露西娅诉说着她的无助（图9）。她与茱莉坐得很近，但影片用横移镜头将她们的距离夸大了，而且几乎不用全景将两人并置在一个画面里。露西娅笼罩在暖色调的光影中，她的下方就是活色生香的人体表演，茱莉则处于阴影中平静地聆听。其实，茱莉什么也没为露西娅做，但露西娅觉得茱莉救了她一命。或许，这从一个侧面说明了现代社会自由个体脆弱的一面，他们看上去轻松恣意，挥洒自如，但这背后掩藏的是一颗孤独的心灵，这颗心灵在脱离了许多社会关系的羁绊之后将处于漂泊的境地，许多苦楚无处倾诉，许多时刻无可依靠。我们无从评判这次"救场"对于茱莉内心的影响，她可能看到了生活的另一种可能（在肉欲享受和感官刺激中忘却真实的社会现实，在一响贪欢中沉醉迷离），更可能看到了"自由"的窘境（彻底的沉醉迷离只能存留于与普通大众相隔绝的虚幻时空中）。

正是在这个色情表演场所，露西娅意外地看到了电视上的茱莉。原来，是奥利维在接受电视台的采访，并公开了茱莉丈夫办公室的一批照片，照片的内容全是一些私密的家庭照，还揭露了茱莉丈夫有外遇的事实。从某种意义上说，这种展览与露西娅在台上展示性爱没有两样，都是为"私密"除魅。或许，这正是自由社会的一种品质。因为没有了外在的道德戒律，必然会有个体依从"内心的情感需要"选择生活，必然会走向对"私密"的过分重视和过分不重视。

影片中还有一位街头艺术家，他看似落魄，但影片却不经意地表明，他有妻子和豪华汽车，在街头吹奏笛子更像是他休闲的一种方式（图10）。原来，

现代人所渴望的"自由"更多地存留于想象一隅,更多地表现为一种姿态,而非真正远离俗世诱惑的决绝。艺术家作为一个自由个体,当他对一种自由(正常的家庭生活)不满意时,当然可以寻找另一种自由(街头卖艺)。但这种街头卖艺的自由仍然是

图 10

沉重和孤独的:只有茱莉和奥利维注意过他的吹奏;在他投入地吹奏时,他面前常常是匆匆跑过的忙碌人群。——艺术家有吹奏的自由,路人也有漠视的自由。每一种自由都是有限度的,都是甘苦自知的一种体认,都需要自己去担当这种自由背后的孤独与沉重。因此,即使不用卷入国家、民族、集体等外在束缚,即使不用为生计发愁,个体的"自由"并非就唾手可得,"自由"并非意味着轻松自如。

三 身体的沉重与轻盈

刘小枫认为,保障个人生命的自由(包括对美好生活的想象欲望的自由),不允许一种历史的、总体(民族、阶级、集体)的价值目的扼杀个人生命理想的自由想象,是自由主义政治制度最低限度的正当性条件。但是,"人身的在体性欠缺与对美好的欲望之间的不平衡是恒在的,个人生命理想的自由欲望是易碎的。……即便可以在政治制度层面肯定自由理想,那么如何在伦理层面肯定自由理想?"[1]也就是说,茱莉她们虽然在政治制度层面有着无可置疑的自由,但伦理二难仍然是生命的常态。更重要的是,她们还必将面对身体的沉重与欲望的轻盈之间的不平衡。

茱莉的母亲已经失忆,并且只能坐在轮椅上,但她看的电视节目上经常出现一些极限运动:蹦极、高空行走等(图11)。或许,老人在对身体沉重的确证中还有着身体轻盈的记忆与渴望。只是,老人心中轻灵的飞翔与现实

[1] 刘小枫.沉重的肉身——现代性伦理的叙事纬语[M].上海:上海人民出版社,2000:245.

图 11

图 12

中身体的滞重形成极大反差,最终让个体在嗟叹中受苦,在两者的不平衡中感伤。

影片中还有一个似乎不经意的细节,一个老太太费力将一个玻璃瓶塞进垃圾箱里。但是,佝偻的身躯使她只能勉强将瓶子捅在塞瓶口(图12)。在老太太这一系列吃力的动作中,一种身体的沉重展现无遗。这种沉重甚至让一个小小的心愿(将瓶子投进垃圾箱)都变得无比艰难。此时,茱莉正在街头晒着太阳,她舒服地闭上眼睛,享受着温暖阳光的抚摸,显得无比惬意。远处老太太的行动似乎离她无限遥远,但真的如此吗?且不说茱莉也会有老的一天,我们的生命中不是经常直面身体与欲望之间的不平衡吗?

相对这两位老太太沉重的身体,茱莉和露西娅的身体无疑要轻盈得多。茱莉作为一个独立自主的人,有着独立行动的能力,她可以卖掉房子独自一人去市区过隐居的生活,她可以在与奥利维有一夕之欢后又不辞而别,但是,伤痛的回忆让她的身体无比沉重,使她无法坦然地去接受新的生活。这样,相对于她年轻健康的身体而言,她的心灵是沉重的,最终使她的整个生命都缺乏生气。露西娅年轻漂亮,从事她喜欢的色情表演。但是,在一次伦理困境的遭逢之后,她的心中有了自责、羞愧,这同样使她的身体沉重起来。原来,所谓的轻盈都是相对的,暂时的。

两位老太太的身体相对于她们想从事的动作而言过于沉重,这是一种生理上的无力,是生命中必然要遭遇的衰老,同时也是人生必然要面对的遗憾。而茱莉和露西娅经历的则是心灵的沉重:在激情、渴望、梦想与现实情境的遭逢中体认匮乏与煎熬。

茱莉的丈夫派特里斯与助手奥利维在某种意义上也体现了身体与欲望的不平衡。他们将创作庆祝欧盟的交响乐，但他们的天资显然无力承担这一工作。从影片的诸多细节中可以看出，茱莉丈夫作曲的音乐大都出自茱莉之手。这是一种令人绝望的无奈：内心想从事的事业超出了身体的承受能力，或者说自己的才华、天赋使自己正在从事或想从事的事业显得高不可攀。

在了却一切与回忆有关的事务之后（由丈夫情人肚子里的孩子继承丈夫的姓和房子），茱莉开始全心投入完成欧盟交响乐的工作。在一个乐谱的特写镜头之后，镜头上升，茱莉正在伏案专注地作曲，几个行云流水的动作之后，茱莉打电话给奥利维，说她已经完成了，问奥利维是否愿意来拿。奥利维拒绝了，他对茱莉说，"我整整想了一星期，它或许有点蹩脚，不完美，但至少是我的音乐。"奥利维的这种自尊中，其实多少夹杂了一丝心碎，那是对自己天赋的某种自卑，对茱莉才华的某种艳羡。此时，奥利维是否会感受到身体的沉重？

因此，《蓝色》中关于身体沉重与轻盈的表述，具有一种在世的超越性。影片通过两位老太太、茱莉、露西娅、奥利维等人的经历与感受暗示，每一个个体都有着无法置换的身体，同时也有无法改变的生命热情。这种生命热情是在身体与灵魂的结合中得以存在的，所以，两者平衡时，个体就能获得一种充溢的生命形式，而两者不平衡时，个体就可能遭遇令人绝望的沮丧。但从另一个方面看，这种充溢与沮丧又是自由伦理的一个旁证。在人民民主专政的伦理（集体伦理）中，个体无从感受这种充溢，连沮丧的空间都被剥夺，因为政治体制需要你强颜欢笑，需要你全身心地去为一个外部强加的目标而奋斗。只有个体自由的民主社会才会鼓励个体去实现自己的生命热情，不过多地设定人为的限制，只是，这种社会中的个体就一定会更幸福吗？"个体自由的社会一方面在最大可能地减少个人的生命热情实现的社会条件的人为限制，另一方面却在增加无法解决的偶然的身体造化的欠缺。当某个幸福还是一个人不可想象的尤物时，这个人不会意识到自身获得这个幸福所欠缺的。人身的欠缺随着想象的增加而增加，个体幸福的偶在性的增长，必然导致个体的在世负担的加重。"[1]

[1] 刘小枫.沉重的肉身——现代性伦理的叙事纬语[M].上海：上海人民出版社，2000：117.

因此,《蓝色》通过茱莉对内心情感需要从逃避到直面的历程展示,思考了"自由"在现代人生命中相当复杂的存在状态,虽然,这种过于纯粹和抽象的哲学沉思,恐怕只适合于沉静的个体在独处时慢慢感受,而难以在喧嚣的现代生活中成为激扬的声部,但《蓝色》却在平静的讲述中让我们触摸到生活中"自由"的真相。——"不自由"不仅是来自外力的羁绊,更来自于内心的犹豫;"自由"不仅是一种艰难的选择,更是一种沉重的担当。

第八章

电影精读（三）

《看上去很美》(Little Red Flowers)

导　演：张　元
编　剧：宁　岱　张　元　王　朔
主　演：董博文　宁元元　陈曼媛　赵　瑞
上　映：2006年
地　区：中国
语　言：中文
颜　色：彩色
时　长：92分钟

情节梗概：

　　方枪枪是个一直由奶奶带着的3岁男孩，突然被当军人的爸爸送进了幼儿园这个集体环境里。生存的本能使方枪枪仔细地观察这一新环境并尽可能迅速地融入这个新的集体里。

　　日子一天一天过去，方枪枪的生活交织着快意与失意，甚至痛苦与恐惧。有天晚上他做了个怪梦，第二天醒来，他开始告诉别的小朋友李老师是一个吃人的大妖怪。每个人都相信了方枪枪，并把方枪枪当成了他们的英雄。方枪枪和陈南燕成了孩子头，享受着其他孩子们的拥戴和尊敬。在李老师和园长的帮助下，孩子们很快识破了方枪枪的谎言，孩子们都不再理他，甚至他的好朋友陈南燕也在躲着他，他被孤立了。最终，方枪枪独自逃出幼儿园，但外面的世界同样令他困惑，他只能疲惫地伏在一块石头上沉睡，任凭老师呼唤他的名字。

获奖情况：

第三届欧亚国际电影节最佳导演奖，威尼斯电影节罗伯特·布莱森大奖，柏林电影节杰出艺术创新奖，第13届北京大学生电影节最佳导演奖，意大利阿巴斯国际电影节最佳导演奖，第四届亚太电影节最佳导演奖。

《看上去很美》：在僵化秩序中追求精神的自由

电影《看上去很美》(2006，导演张元)表面上是一个儿童题材的影片，但其中隐藏着丰富的思想意蕴，探讨个体如何在一个僵化秩序中追求精神自由，思考我们这个日益制度化的社会在倡导秩序、理性、效率的同时所失去的东西。因此，影片中的儿童世界是折射我们整个现代社会的一面三棱镜，其中的压制与反抗是成人世界的缩影，为我们观照"严谨有序"的现代社会打开一个缺口。

通过儿童世界来思考如此抽象深刻的社会命题，这是《看上去很美》成功的地方，它使影片避免了空洞玄妙，在一个比较生动流畅的情节中保留了一定的观影愉悦；但从另一个角度看，这也是影片的局限，即全部情节都在重复同一个内容，缺乏一个常规故事所应有的"开端——发展——高潮——结局"。本来，在方枪枪的幼儿园生活中，有一个从努力适应到最后放弃适应的过程，但这个过程更像是在原地旋转，没有凝聚起情节爆发力，最后干脆不了了之，让方枪枪逃出幼儿园但无处可往而结束影片。当然，如果忽视影片这种整体上的平淡与复沓，《看上去很美》的许多细节还是引人深思并回味无穷的。

一　在僵化秩序中追求精神的自由

影片一开始就是对一个院落的俯拍，镜头前移，大雪纷飞中的木马、滑滑梯等玩具像是被禁锢在两边的屋檐中，形成了封闭的意象，显得凄清幽

图1

冷(图1)。风声伴着音乐营造出一种略带诡异的氛围。画面切成木马的特写,横移之后,画面渐隐,渐显出窗格外纷飞的雪花,镜头反打,垂直下降,显示这是方枪枪的视点,他独自坐在床上,略带惊恐和困惑的眼睛盯着窗外。他所处的环境是一个小朋友的宿舍,众人都在睡觉,冷色调营造出阴冷压抑的气息。画面又切成雪花飞翔的空镜头,除了凄厉的风声和不详的音乐,传达的是一种轻灵自由的意蕴,那是方枪枪内心的向往,是在"囚禁"中对自由的希冀。

这个片头已经形象地传达了方枪枪的现实处境和内心渴望。方枪枪在幼儿园里一直处于一种压制与禁锢中,他身处一个僵化而冷酷的秩序之中,异常渴望一种精神的自由,一种轻灵的飞翔。虽然,这种自由和飞翔常常只能在想象一隅获得,只能在一种被放逐和自我放逐中体验到。

导演还将方枪枪和李老师的对立作为影片的叙事视点及画面结构。例如,李老师和孔园长在与方枪枪的对切镜头中,永远被呈现在相对小一号的景别之中,因而大一号的画面形象永远占据正面机位,在近景、特写镜头中始终被呈现在有垂直、水平线条所形成的稳定构图之中。这样,秩序的不可撼动就通过画面视觉优势体现出来。只有在方枪枪的不轨和僭越中,方枪枪才能闯入李老师所在的画面空间,威胁幼儿园的有力统治和监控。

影片中有这样一个场景让人记忆深刻:在一个大家围坐的半圆形中,诡异而不祥的音乐响起,摄影机悲悯地俯瞰着,李老师指责方枪枪不会自己穿衣,让他挺胸抬头、五指并拢,面对大家,并惩罚性地要求他当众脱衣让大家观赏。方枪枪回之以反抗式的做鬼脸和当众泄愤式的撒尿。方枪枪当众尿裤子之后,得以在宿舍休息。南燕和北燕姐妹捉弄他,让他爬上高高的窗台后又搬走了椅子。影片用方枪枪的视点俯拍南燕姐妹的行动。随后,镜头又仰拍上不着天、下不着地的方枪枪。这时,方枪枪突然看到惊恐万分的李老师,顿时没了恐惧,反而有一种恶作剧般的快意。他第一次有机会居高临下地俯视李老师的慌乱,并得意地面对着李老师因气急败坏而扭曲、变形的脸部特写放肆大笑(图2)。当李老师冲进宿舍时,方枪枪却有如神助般从窗台

"飞"到了床上,李老师和南燕姐妹都目瞪口呆。对于这个超现实的细节处理,既可以理解为方枪枪借着内心力量体验了一次飞翔快感,也可以理解为整个场景都是一次梦幻,是方枪枪在想象中对李老师、对"权威"的一次挑衅与蔑视。正因为这是一个超现实细节,才反证了方枪枪注定不可能飞翔,只能在僵化的秩序中无力挣扎。

图2

除了在超现实细节中飞翔,方枪枪只有在梦境中才能显得轻灵自由。当他第一次尿床时,他在梦境中赤裸着身体,走到户外,在晶莹剔

图3

透的雪地里痛快淋漓地撒尿(图3)。后来,他又习惯性地在睡梦中醒来,恐惧又好奇地看着熟睡中的李老师,然后来到室外。在一片阴冷的蓝调中,方枪枪欢快地奔跑,镜头跟着他的脚移动、旋转,方枪枪好奇地看着跟随他的影子。突然,一个大俯拍,方枪枪在园子里显得无比渺小,但也无限空旷。他对影子说,"你别老跟着我好吗?"可见,这个影子是他心中一种惘惘的威胁,他无法摆脱。方枪枪又回到室内,在自己床前发了一下呆,然后钻进南燕的被窝,画面切成雪花飞舞的空镜头,并用俯拍空镜头展现银妆素裹的户外院落,雪花仍在飘落,但音乐中流淌着不祥的因子。方枪枪又赤裸着身子在雪地里撒尿,他在梦中甚至露出邪恶的笑容,而李老师也在睡梦中露出得意一笑。可惜,方枪枪在梦中的轻灵舒展尚未尽兴,李老师的手就掀开了被子,先察看了南燕的内裤无恙,然后一把抱起方枪枪。下一个场景,幼儿园老师围观站在桌子上得意的方枪枪,方枪枪睥睨孔园长,他头上的灯投下垂直光,使他几乎成了君临一切的君王。方枪枪讲述着他在梦境中如何用尿冲走大水妖怪,众人大笑,方枪枪也大笑,但接着就变成了哭声。因为,他纯真的梦境,他本性的流露(钻进南燕的被窝),在成人世界里成了邪恶甚至猥亵的举动。

图4

当方枪枪和南燕逃出幼儿园后,两人欢天喜地地奔跑、嬉闹,音乐也欢快起来。他们跑过一个路口时,后面疾驰过一辆军车,这是一个暗示,犹言他们所处的天地并不是全然自由的,因为军队代表着严明的纪律和严格的管理。他们没有看到军车,而是继续疯跑、喧闹。这种自由和舒展几乎到了不真实的地步,四周宁静,大树参天,像一个世外桃源,两人玩着小孩间的游戏,亲昵地贴着耳朵说话、亲吻。接着,南燕站在一块大石头上惊喜地喊,"医院!"在一个大远景中,他们轻盈地跑向那些穿着病号服,悠闲散步的病人中(图4)。镜头摇动,可看到掩映在树木中的医院建筑。方枪枪他们不会意识到,他们这是一次无望的逃离。因为,军队、医院中统一的服装、严格的时间观念、规范的动作与周而复始的节奏代表着压制与禁锢,容不下自由与个性。因此,方枪枪在僵化秩序中对精神自由的追求就仍然是想象性的。影片似乎宿命般地告诉观众,人注定是身陷在社会的大监狱中,无可遁形(早在孔园长威胁着方枪枪不要以为离开幼儿园就没人管时,已说出了人生的真义和人类的悲哀)。

方枪枪一度也想做一个守规矩的好孩子,但在一次次的"失宠"、猜疑、打击之后,他觉得离目标越来越远,最后干脆自暴自弃,被全体老师和小朋友孤立起来。这样方枪枪虽然自由了,但更孤独了。当他一人在宿舍中愉快地奔跑,他似乎拥有了整个世界,但其实他也失去了整个世界。尤其当他的恶作剧甚至不再招来小朋友告密和老师批评时,他觉得被世界遗弃了。他独自逃出幼儿园,但无处可逃,只能躲进一间小屋子,画外传来呼喊方枪枪的声音。在俯拍中,方枪枪如此无力又如此疲惫地伏在一块大石头上睡去(图5)。

图5

可见,方枪枪在幼儿园里这个讲究秩序、规矩、纪律的环境里,一

切自由的个体活动都被有意识地设置在一些窥探的镜头后,在窗户、钥匙孔、门缝背后,永远有一道老师的监视、控制目光。在这种压抑和控制中,虽然总有方枪枪充满智慧和想象的反叛:深夜睡觉的时候,他在梦游中释放白天的禁忌和困囿,用一泡热尿来冲走妖怪和恐惧;他用雪夜裸走来消解禁忌和约束,用恣意奔跑和与影独舞来追寻欢乐和符合自己天性的自由,但是,他的追寻之旅是异常艰难的,并在一次次管制中走向自我放逐。或者说,方枪枪的自由只存留于梦境中,存留于自暴自弃的反抗和放逐中,他只有成为"异端"才能彰显自己的个性,才能体认"秩序"之外的自由。

二 规训与惩罚中的顺从与反抗

　　福柯在分析"理性时代"的惩罚时,发现当作为公共景观的惩罚消失后,惩罚的仪式因素逐渐式微,只是作为新的法律实践或行政实践而残存下来。这样,惩罚日益成为刑事程序中最隐蔽的部分:"它脱离了人们日常感受的领域,进入抽象意识的领域;它的效力被视为源于它的必然性,而不是源于可见的强烈程度;受惩罚的确定性,而不是公开惩罚的可怕场面,应该能够阻止犯罪;惩罚的示范力学改变了惩罚机制。"[1]也就是说,现代社会对人的惩罚不再迷恋于烙刑、车裂、斩首等肉体上的震撼与可怕,而是强调一种低调、内敛但经过精心计算,且持续不断的运作机制。

　　现代社会为了使规训和惩罚能够顺利实施,需要通过纪律来分配人的空间:纪律有时需要封闭的空间,以便规定出一个与众不同的自我封闭场所;在这个空间里,管理者依据单元定位或分割原则,使每个人都有自己的位置,而每一个位置都有一个人;某些特殊空间被规定为不仅可以用于满足监督和割断有害联系的需要,而且也可用于创造一个有益空间;在这个空间里,纪律作为一种等级排列艺术,一种改变安排的技术,它通过定位来区别对待各个肉体,但这种定位并不给它们一个固定的位置,而是使它们在一个关系网络中分

[1] [法]福柯.规训与惩罚[M].北京:生活·读书·新知三联书店,1999:9.

布和流动。[1]同时,纪律还要分配人的时间,如制定时间表,规定每个时段的工作或生活内容。这样,每个人的活动都处于可控制、可监督,而且如机械般准确和有规律的状态。通过这种操作,就可以造就出符合要求的个体:单元性(由空间分配方法所造成);有机性(通过对活动的编码,如制定时间表,以规定节奏、安排活动、调节重复周期);创生性(分散的时间被聚积起来,从而能够产生一种收益,并使可能溜走的时间得到控制);组合性(把单个力量组织起来,以期获得一种高效率的机制)。[2]

这个封闭空间里的运作机制毕竟不可能原样照搬到社会秩序中来,它需要在包装和改头换面之后将其精髓以温和甚至谦恭的方式作用于每一个人身上。因此,作为一种社会机制的规训,其运作模式是,一方面是二元划分和打上标记(疯癫/心智健全;有害/无害;正常/反常)。另一方面是强制安排,有区别的分配(他是谁,他应该在哪里,他应该如何被描述,他应该如何被辨认,一种经常性监视应如何以个别方式来对待他,等等)。这时,规训处罚所特有的一个惩罚理由是不规范,即不符合准则,偏离准则。[3]这种处罚因边际模糊而更显得无处不在,因只需指认"不合规范"而容易成为一种(温和的)专制和暴力。

总之,疯狂与疯人院对于福柯无疑成了一个关于现代资本主义社会的寓言,而学校、军队、医院则被福柯认为是和疯人院与监狱一样的社会压抑范型。有了这个理论背景,我们就能理解《看上去很美》实际上是以学校生活为载体,更为隐晦也更为深入地探询"规训与惩罚"所对应的"秩序与反叛"的命题。

影片在片名之后,就是一个平角度的全景,一个男子硬拽着一个小孩从纵深处走来。切成特写,一只戴白手套的大手紧紧地拉住一只戴棕色手套的小手。上阶梯时,小孩的脚明显不愿意动,大人的手一把将之抱起,响起男孩的哭声,"不好,不好,让我下去!让我下去!"小手想抓住墙角,但马上被戴白手套的大手扳开。这就是方枪枪被爸爸强行送进幼儿园的情景。当李老师来接待,问方枪枪叫什么名字时,方枪枪正在哭闹,但他爸爸马上代为回答,

[1] [法]福柯.规训与惩罚[M].北京:生活·读书·新知三联书店,1999:160-165.
[2] 同上书,1999:188.
[3] 同上书,1999:202.

"告诉李老师,我叫方枪枪,马上就四岁了。"方枪枪一直在报复性地大哭,未说一句话,但在这个成人世界里,其实不用他说话。正像影片从未出现他父亲的脸部特写一样,父亲代表一种不容置疑的权威,一种秩序的力量,没有具体面容正可以指涉丰富。这样,方枪枪作为一个没有发言权的个体,就被强制性地送进一个被纪律控制的空间。这个空间,符合福柯关于规训的要求,即封闭自足(与外界没有太多联系)、单元定位(每一个小朋友有自己的位置)、有效监督(因封闭自足而处于李老师的全面监管之下)、等级排列(符合规范者可以当班长)。

方枪枪进幼儿园之后,尚是一个"异端",因为他还没有穿上统一的服装,关键是唯独他留着一个小辫。李老师对此有点嫌恶,说:"方枪枪,来,我看你这小辫儿。"在这看似随和关切的话语中,却暗藏了一把剪刀,并趁方枪枪不注意一把剪下了小辫(图6)。这是一个"阉割"动作,是对个性的阉割,是将个体强行纳入一个体制和封闭空间的"割礼"仪式。方枪枪在受伤和欺骗中大哭,马上跑开,但李老师叫小朋友们抓住方枪枪。在一个景深画面中,前景处是焦点清晰的剪刀特写(握剪刀的手还示威般操作了几下剪刀),后景是焦点模糊的方枪枪(图7)。相对于剪刀来说,方枪枪显得过于弱小和无助,且无处可逃。在李老师完成剪小辫的动作时,周围有两个阿姨、唐老师、小朋友在饶有兴味地观看,李老师说:"这都是为了你好,你知道吗?"这时,唐老师拿出小红花,说他要是剪了小辫,就将小红花给他。这也是规训制度中的一种奖励措施。小红花是一个锦标,它让所有小朋友在为之努力的过程中接受"游戏规则"。此时,方枪枪并不想纳入体制,因而还未意识到小红花的重要性,一把扔掉,马上就由北燕捡起来。

幼儿园的日常生活中,充满了规矩。正如吃饭时李老师要求,"小朋友记

图6

图7

住了,加饭举右手,手掌伸直;加汤举左手,握成拳头。"在这种标准化动作中,要求的是统一有序,而不鼓励个性。而且,纪律涵盖了幼儿园生活的每一个方面,所有个体都被纳入这种纪律要求中,成为标准化零件。随着方枪枪剪掉小辫,换上统一服装,他开始成为这个集体中的一员,开始接受这个集体中的纪律。这个集体的奖励就是小红花,唐老师说,每天有五次争夺小红花的机会:不尿床、自己穿脱衣服、饭前便后洗手、按时上厕所,睡觉不说话。可见,每朵小红花背后都有相应的约束起作用。

可见,影片以"小红花"(好孩子的锦标,这也是电影的英文译名)为线索,把方枪枪想遵守规矩做好孩子而不得,到肆意破坏规矩绝望反叛,直至最后为规矩放逐而被禁闭孤立的成长历程贯穿起来。方枪枪身受的一切压制,都来自于军事化管理的幼儿园和恶魔母亲般的李老师。我们在电影中看到的,是训练有素的孩子从一早起床开始便进入状态:"统一"穿衣服、叠被子、蹲厕所、排队洗手、按顺序擦手、吃饭、做游戏、听从老师哨声逐个擦屁股等。与之格格不入的是方枪枪的另类坚持、顽皮无礼、和成年人的较劲,对性的好奇和纯真的情感流露。尽管一入园,方枪枪那独具个性化特征的小辫子就被大剪刀无情"阉割",但他仍懂得追索并质疑一个个规矩的"为什么",甚至在幼儿园中掀起一次"暴动",让光着屁股的小朋友们集体出动,用鞋带连接起来欲绑住李老师——方枪枪梦境中长着长尾巴的吃人妖怪。

于倩倩是这个集体中的优秀分子,她每天能得到五朵小红花。李老师问小朋友为什么要学会自己穿衣服时,于倩倩的回答是"小朋友应该学会自己穿衣服。"对于这种废话般的回答,李老师没有恼怒,而是加以鼓励。因为,没有思想,没有个性并不可怕,它无损于集体的有序;反而是力图张扬个性会破坏集体的整齐划一。这就可以理解,李老师等人对方枪枪简直恨之入骨,因为,他不合规矩,是害群之马。对于这种异端,体制有两种办法:一是加以惩罚,如关黑屋子、扣小红花;二是打上标签加以放逐,不许其他小朋友和他一起玩。前一种"惩罚",是挽救的姿态,希望让个体意识到不合规矩的后果。如果个体不在乎这种惩罚,那就要将之"放逐",要么完全排斥出这个集体,要么孤立起来不让其影响其他"正常"的个体。方枪枪经历了这两种处罚,而且后一种显然让他更为在乎了。在小朋友上厕所时,他不时去打其他小朋友,马上有人告密,但李老师说,方枪枪不听话,以后大

家不许和他玩。当大家一起外出玩时，方枪枪近乎恶作剧地对其他人说，快告诉老师，我出队了。可是，小朋友对此表示漠然。因为，对于这种已经被放逐的异端，他的任何出格举动都可以视为正常。此时，方枪枪恐怕有一种深深的寂寞感，

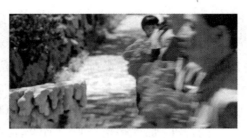

图8

他意识到自己被漠视和遗忘了。如果没有强大的自我，这种茕茕孑立的处境将令人难以忍受。

　　最后，方枪枪逃出了幼儿园，但他来到的是一个医院，而医院仍是暗示着囚禁与规训的地方，仍然是不自由的地方。他听到一阵锣鼓声，他循声上前，却是一群大人胸前戴着大红花在锣鼓声中一列列走过。影片一度采用方枪枪的视点，在一个特写镜头中只展示胸前的大红花。镜头反打，俯拍着困惑的方枪枪，他的前景不时有大红花走过，而不详的音乐再次响起。焦点变虚，后景的方枪枪已经模糊不清（图8）。这个场景足以让方枪枪绝望，因为他发现不仅儿童的世界中充满了不自由，成人的世界同样有诸多规训（以大红花为锦标）。这时，方枪枪似乎迷茫、困惑于自己成长后将要面对的世界，他只有在外界的隔离和内心的孤独中找寻真正的自由，他只能蜷伏在石头上，以胎儿的姿势孤独地趴在石头上，安静地听着大家的呼唤，酣眠于暂时逃离囚牢的自由和宁静。

三　儿童世界与成人世界的异质同构

　　影片聚焦于一个儿童世界，这个世界的儿童有着那个年龄阶段的纯真可爱，但同时也有着与纯真本性不相符的种种出卖、告密、排挤、陷害、冷酷等等。其实，要理解这个儿童世界，先要理解成人世界，这两者在影片中是异质同构的。

　　影片开始时，方枪枪就被父亲强行送进幼儿园。在父亲与李老师的对话中，他们漠视了方枪枪的感受和话语权。因此，成人对于这些儿童来说就

是一种压制力量,甚至是一种"阉割"威胁,一种生死存亡的考验。例如,在方枪枪的眼里,李老师像一个妖怪,她邪恶、残忍,专吃小朋友。他对李老师的恐惧,既来自于李老师所代表的权威,也来自于李老师所代言的"纪律"。在这些纪律面前,方枪枪感受到一种深刻的不自由和不适应。李老师的教导常常是,"方枪枪,你要努力好好听老师的话。"这里道出了评价一个孩子好坏的标准,那就是是否听老师的话,而老师的话代表的正是成人世界的秩序和纪律。

方枪枪独自一人在教室看贴满了小红花的大白板时,镜头反打,是李老师站在窗户外面的近景画面(图9)。这样,就将方枪枪的行动纳入李老师监视的目光之中,暗示了方枪枪的处境。在方枪枪他们的宿舍里,也经常用这种无人称的主观视点,在摇镜头或移动摄影中,用一种居高临下的视线掌控着整个宿舍。而且,李老师睡觉的房间就像一个监视塔,比小朋友们住的地方要高。这样,李老师就充当了这个儿童世界的监督者角色。

在成人世界的监视和评判之下,儿童世界的许多纯真行为都遭到成人误读。如方枪枪与北燕玩负伤游戏时,方枪枪脱下北燕的裤子打针。李老师大声指责,认为方枪枪在搞流氓活动。方枪枪在孤独无助中钻进南燕的被窝时,也被孔园长等人认为是行为不检点。

其实在孩子眼里,最没有原则性的反而是成人世界。在一次室内活动课上,孔园长带着汪若海的父亲进来了,说是来接汪若海回家。这一幕发生在后景,前景是方枪枪在快乐地玩折纸游戏。听到说话声,方枪枪等小朋友回过头,后景清晰了。孔园长在向李老师介绍汪若海的父亲,热情又拘谨,甚至带着一点讨好的意味。李老师说,现在离接园时间还有两个小时呢!这是李老师坚持原则,恪守纪律的一面。孔园长向李老师解释,"李老师啊,汪若海的父亲是咱们后勤部的副部长,工作特别忙,他今天突然休息路过这来接孩子。"听到"副部长"一词,不仅李老师赶紧走向汪若海的父亲,两位阿姨和唐老师也赶紧围上去。孔园长说,"汪部长啊,到咱们幼儿园来视察工作不容易!"李老师赶紧上前讨好

图9

地握住汪部长的手。众大人的谄媚让小朋友都感觉到了不自然,镜头反打,是南燕的近景,她略有些发呆。画外音继续传来,是李老师的声音,"汪若海表现特别好,聪明,什么事都反应特别快。"镜头推近,南燕的特写。镜头切到汪部长率众走向贴小红花的大白板。汪部长用官腔高度评价了他们的评比栏,"这都是你孔园长领导有方,老师们费心调教啊!"但是,汪部长终于发现汪若海没多少小红花,"汪若海看来表现很一般啊!"李老师马上接上话,"他最近表现还是不错的。"汪部长发现方枪枪一个小红花也没有。老师们有点尴尬,李老师赶紧说:"今天的小红花还没评呢。他们俩今天都有。"唐老师马上给汪若海贴上小红花,汪部长假模假样地说:"你们该怎么评就怎么评,孩子们不能惯着。"方枪枪回头,南燕会心地向方枪枪一笑,眼睛瞟向大人一侧(图10)。

在这一个场景中,镜头切换并不频繁,常用固定机位的长镜头,像是一种不动声色的注视。而且,大人们的举动大多用孩子们的主观视点来呈现,更加将成人世界的虚伪、势利、谄媚一览无遗。显然,成人的处事方式将影响孩子们,我们能预料方枪枪这批小朋友长大成人之后,必将失去他们的纯真无邪,而变得圆滑世故。因为,他们在李老师和唐老师身上发现,所谓的"规矩"与"纪律"其实都是弹性的,可以随着情势而随意调整,可以在权势面前失去原则与坚持。既然如此,这些"规矩"与"纪律"就不是刚性的,也不是"都是为了我们好"而设定的,只是成人装模作样,假模假式的遮羞布。

孩子到幼儿园外面集体散步的时候,看到部队军人亦被规训着,在做着"立定、敬礼、礼毕"的机械化动作训练,这同样暗示着导演对个体与集体,规训与惩罚的反思,并时时提醒着:社会已经被如此残酷地制度化、秩序化、权威化了。这些军人,再加上胸戴大红花的成人、病人,意味着影片中的儿童世界并不是孤立的,而是与成人世界异质同构,甚至是一种延伸和相互映照的关系。

因此,影片在一种静静的警觉和略带苦涩的描述中,通过对想象

图10

力和幻想的讴歌，以及对循规蹈矩和刻板教条的挑战，对人的社会化进程中被迫接受成人社会的一系列规则进行了严肃思索。这样，观众将在观影过程中体验一次发自内心的触动，而不是一次外在的灌输与布道。甚至，观众还可以返身质询，我们是不是也常处于方枪枪的境遇中，我们是不是曾经或正在被身边的体制所塑造、改造，我们是不是为了"符合规范"而不断地放弃个性？

第九章

电影精读(四)

 《末路狂花》(Thelma & Louise)

导　演：雷得利·斯科特（Ridely Scott）
编　剧：卡莉·库利（Callie Khouri）
主　演：苏珊·萨兰登（Susan Sarandon）
　　　　吉娜·戴维斯（Geena Davis）
　　　　布拉德·皮特（Brad Pitt）
上　映：1991年
地　区：美国
语　言：英语
颜　色：彩色
时　长：129分钟

 情节梗概：

塞尔玛和露易丝是一对闺中密友，塞尔玛是个小女人，平凡的家庭主妇，露易丝则是个长相普通，有些男子气概的餐厅女侍，两人相偕开车出游。在一间酒吧里一个男人与塞尔玛搭讪，并企图强暴她。情急之时路易斯赶到并开枪将男人打死。原本这是单纯的自卫杀人，但是现场没有其他证人。两人担心会因证据不足被判重罪，于是开始了逃亡的旅程。

在逃亡的过程中社会对她们的压迫一一展现开来：塞尔玛的丈夫除了在电话中大声吼叫要她回来以外，什么忙也帮不上。警察不断尾随追逐她们，把她们逼上梁山而不考虑自卫杀人的可能性。连途中碰到和塞尔玛发生一夜风流的情人，到头来也不过是偷人钱的骗子。她们唯一能靠的就是自己，她们抢劫，把对她们性骚扰的司机的卡车打爆，并且抢夺警察的配枪。这些举动也把

她们逼向无路可走的地步。最后她们在新墨西哥州被警察重重包围,两人宁死不屈地开车冲入万丈峡谷。

🎬 获奖情况:

1992年第64届奥斯卡金像奖最佳原著剧本。

《末路狂花》:男性阴影下的女性挣扎

好莱坞并不缺乏具有强烈作者风格和个性特征的作者型导演,也不缺乏能够创造惊人票房的商业片导演,但要在两者之间游刃有余并取得精妙的平衡,恐怕就屈指可数了,而个中翘楚又必然包括雷得利·斯科特(Ridely Scott)。雷得利·斯科特在好莱坞纵横三十年,其导演的影片涉及多种类型,彼此之间看似没有任何精神气质上的相通性但又大都保持了较高水准,往往成为该电影类型的代表性作品,如《异形》(1979)、《银翼杀手》(1982)、《角斗士》(2000)、《黑鹰坠落》(2001)、《火柴人》(2004)、《天国王朝》(2005)、《美国黑帮》(2007)等,涉及科幻片、黑帮片、动作片、战争片,但雷得利·斯科特全能驾驭得举重若轻,收放自如。

纵观雷得利·斯科特的电影,主人公大多是充满阳刚之气的男人,这些男人往往沉默寡言但却雷厉风行,果敢坚毅又柔情似水。《末路狂花》(Thelma & Louise,1991)在雷得利·斯科特的作品系列中显得相当另类,其主人公是两位女性,影片具有浓郁的文艺片气质,但又有极强的观赏性,还能让观众在震撼之余久久回味。

自《末路狂花》问世以来,影片中两位良家妇女在一次旅行中的遭遇以及最终命运,早已成为"女权主义"津津乐道的话题。虽然,将《末路狂花》定义为"女权主义电影"可以基本概括影片的主题内涵,但也在一定程度上限制或误导了对影片的深层解读。

光影之魅：电影鉴赏的方法与实践

一 男性阴影下的女性挣扎

《末路狂花》在情节结构上最明显的特点，就是作为公路片的单纯与繁复。两位妇女在公路上的旅行、逃亡、毁灭，既是她们的命运轨迹，同时也勾勒了她们的心路历程。这样，影片就用最直观的形式（地理上的公路）隐喻了抽象意义上的心路历程与命运轨迹。

公路片，也称为道路片（道路电影）、旅行片（旅程电影），"以公路作为基本空间背景的电影，又称为公路电影（road movie），通常以逃亡、流浪或寻找为主题，反映主人公对人生的怀疑或者对自由的向往，从而显现出现代社会中人与地理、人与人之间的复杂关系和内心世界。作为电影类型片的一种，其诞生与西方尤其是美国文化、工业社会以及现代主义、后现代主义的影响密不可分。"[1]确实，旅行是人类永远的梦想，旅程还常常是人生的隐喻。当这个梦想被素有"造梦机器"之称的电影艺术网罗，便成了一部部风尘仆仆、风情各异的旅程电影。在这些电影中，"我们每个人都是流浪者，一路上载歌载舞，言笑宴宴，更多的却是源自生命本身的哀愁与沉重。以旅程为题材的电影因此而意味深长，一个个流浪者是剧中人物，更是观众自己，他们的悲欢离合每个人都有机会亲自体会。"[2]通过《末路狂花》中的塞尔玛与露易丝，观众就不仅看到了女性的挣扎、反抗、毁灭，也看到了人生的偶然，命运的不可预料，艰难的自我追寻之旅。

图1

影片第一个镜头呈现大远景中的原野。其时，光线昏暗，画面近似于黑白照片，应该是黎明前的时刻。随后，画面渐亮，镜头横移，还是在一个大远景中，出现通向远方一座山峰的一条小径（图1），这应该是"绝路"的一种

[1] 邵培仁,方玲玲.流动的景观——媒介地理学视野下公路电影的地理再现[J].当代电影,2006,6:
[2] 刘伟.电影中的旅程[J].大众电影,2007,7:

暗示(影片的116分57秒,再次出现这条小径和远处的群山。此时,塞尔玛和露易丝正被大量警车围捕)。之后,应该是中午时分,光线更加强烈,摄影机上升并固定,画面变成饱和的彩色,在俯角度中,褐红色的小径、原野及远处墨绿色山峰都异常有质感。光线又慢慢黯淡下来,应该是下午时分并逐渐接近黄昏。终于,夜幕降临,景色变成苍茫的墨绿色,并在一个渐隐之后结束这个片头。

这个场景展示了从黎明到黄昏的一天变化,这个渐次明亮又渐次昏暗的过程就像人从童年走向青年直至衰老,同时也是两位女主人公人生轨迹的浓缩:她们历经人生的低潮,在逃亡过程中体验人生的飞扬与高潮,最后走向黑暗与毁灭。那条通向山峰的"末路"不仅表明影片的主要情节都在路上展开,还表明两位女主人公进行的是一次无望的逃离和绝望的反抗。

影片正式开始的第一个场景是露易丝工作的餐厅(中景),显得杂乱而逼仄。当影片从片头的大远景(外景)转到中景(内景),背景声从悠扬的音乐变成餐厅里的喧闹,两个场景之间的对比意味已经不言而喻:对于现代都市里的大多数人而言,注定要在逼仄喧闹的内景中活得心力交瘁或甘之如饴,但每个人内心又都有关于自由、舒展、辽阔的想象与渴望。这样,片头的那个外景更像是梦境或者想象之域,它宁静壮阔,在每个人心中沉睡,偶尔发出野性的呐喊与召唤。

露易丝是餐厅的女侍,从她的动作、神态、语调来看,她显得精明能干,从容镇定,又有一种"过来人"的老成持重或者说老练世故。例如,露易丝一边倒咖啡一边告诫两个与她年纪相仿的女孩,"你们那么年轻便抽烟,会没有性欲的。"两个女孩不以为然。下一个镜头,露易丝忙里偷闲地点上一枝烟,动作熟练,表情很是享受,一边还在打电话(图2)。随着电话铃响,场景很自然地切到了塞尔玛家里。在一个中近景中,观众看到塞尔玛的家里阴暗而凌乱(整部影片中,她家一直如此),塞尔玛听到电话铃响,喳喳呼呼地高声大叫,显得鲁莽而粗俗,慌乱而无序(图3)。通过电

图2

图3

话内容,观众得知两人准备下午外出度假。但是,塞尔玛说还要征求丈夫达里尔的意见,露易丝大为不满,"他是你丈夫还是你父亲?去两天而已,不要那么孩子气。"

由于有了电话内容的铺垫,达里尔的出场将进一步凸显他的性格和夫妻间的关系:塞尔玛小心地应承着丈夫,为他扣好手链,对于想去度假欲言又止最终没能开口。在达里尔的强势表情与装腔作势的架势中,观众知道这是一个自以为是,粗鲁专制,对妻子冷淡且颇有微辞的男人。可见,塞尔玛与丈夫之间的关系并不融洽,地位并不平等,主要原因可能是塞尔玛作为家庭妇女没有经济地位。这正是女权主义一直愤愤不平的:女性并非天生是弱者或地位低下,而是被社会定义或被男性囚禁的。正如波伏娃所说,"目的在于证明女人优于或劣于或等同于男人的种种比较的愚蠢之处是,他们的处境太不一样了。如果对这些处境进行比较而并非比较身处其中的人,就可以明显地看到男人处境的优越。换句话说,在这个世界上,他运用自由的机会远比女人大,其后果必然导致男性的成就远远超过女人所取得的成就,因为女人事实上被剥夺了做任何事的权利。"[1]

塞尔玛和丈夫对话时,一直用的是中近景,两人偶尔在同一个画面中出现,随着塞尔玛放弃询问丈夫的意见并对他的工作反唇相讥时,在一个俯拍中景中,塞尔玛开始洗盘子,丈夫则在仰拍近景中炫耀地甩了几下手中的钥匙,强调妻子不是地区经理,自己则是。显然,近距离的仰拍近景相对于较远距离的俯拍中景更有控制力,更加强势和突出。这样,影片通过镜头的机位和构图含蓄地表明了两人之间的不融洽关系。

随后,塞尔玛又打电话给露易丝,询问自己要带什么东西。这表明塞尔玛虽然是一个家庭主妇,但没什么主见,甚至没什么生活常识。两人打电话时,塞尔玛一般处于中景中,大多数是平角度,少数几个是俯拍。露易丝则一般处于近景或特写中,大多数是平角度,少数几个用了仰拍。这说明,露易丝较塞尔玛更独立、理性,因而处于更具控制力的景别和机位中。

在两位妇女分别收拾外出的行李时,影片通过一组平行蒙太奇对比了两人不同的性格:在一个平角度的近景中,塞尔玛打开衣柜,不知该拿哪些衣

[1] [法] 波伏娃. 第二性 [M]. 北京:西苑出版社,2009:239.

服；在一个仰拍的近景中，露易丝干脆利落地将运动鞋套进一个塑料袋里。由于无从取舍，塞尔玛将几件衣服和一抽屉袜子全部扔进行李箱里；露易丝行李箱里的衣物则摆放得井井有条，甚至连家里的水杯都洗好擦干。显然，露易丝干练利落，有条不紊，塞尔玛则在一片忙乱中毫无条理。期间，露易丝还给男友吉米打电话，是一个俯拍的中景，意即在吉米面前她是弱势的，至少愿意低声下气，但对方只有电话录音。

至此，影片已经基本交代了主要人物及性格、彼此之间的关系，尤其交代了这次旅行的背景：塞尔玛一直生活在丈夫的阴影之下，忙于家务事却不被认可和尊重，在家里没有话语权，因而想暂时摆脱这种处境好好放松几天；露易丝和男友吉米正在冷战，作为报复或者使点小性子以吸引男友注意，想通过"消失"让男友意识到生命中的空缺，进而紧张并在乎自己。在这几个室内场景里，影片对于人物和环境只用了中景、近景、特写，这些更小的景别相对于大远景来说，呈现的空间更有限，所表达的那种拘束、压抑感也就更加明显。这就可以理解，旅途中通过大远景来展现外景时，那种自由奔放的辽阔是多么令两位妇女欣喜和迷恋。或者说，经历了大远景中的舒展之后，她们再也不愿意回到那种中近景的局促中去了。最后，她们选择毁灭于外景，毁灭于大远景之中。

确实，在人物性格刻画、剧情设置、节奏把握、悬念营造等方面，《末路狂花》都体现了电影编剧的"金科玉律"。尤其在人物性格刻画方面，影片更是用心良苦又不露痕迹。由于片名就是"Thelma & Louise"，观众的情感投入、认同度，影片的情节走向和主题表达，都与两人的性格有关，而性格又与成长经历、现实环境和处境有关。对此，影片很少直接通过语言来为两人"定性"，而是通过一些精心设置的细节和动作将两人的性格镶嵌其中。

8分39秒，露易丝驾驶着蓝色雷鸟汽车出发，开始"在路上"的状态，一切都看似惬意无比但又不可预知。在路上，塞尔玛告诉露易丝她根本就没问达里尔，因为他不会同意，"从不让我做开心的事情。只想我留在家里，而他却在外面不知做什么。"这句话在两人逃亡时塞尔玛往家里打电话时得到了证实，当时是凌晨四点，达里尔却不在家。

10分01秒，随着镜头横移，可以看到前景的树木，中景处的公路和远景处的山峰，这是片名之后的第一个大远景，意谓两人远离了都市的局促

压抑,拥抱着乡村的"自由辽阔"。塞尔玛更是像逃离笼子的小鸟,恣意快活,脱下上衣,还想把腿架起来,学着露易丝叼起一枝烟,对着后视镜孤芳自赏。

　　10分58秒,在一个丁字路口,塞尔玛请求露易丝停留一会,找个地方玩玩。理性的露易丝以赶路要紧加以拒绝,但被管束太久的塞尔玛说自己从未试过这样,露易丝只好同意。这个选择不知是否暗示了人生的偶然性,就像在这样的岔路口,她们一次不经意的转弯就可使命运被彻底改写。两人来到一个酒吧,这里以男人为主,烟雾缭绕,鱼龙混杂。塞尔玛点了纯饮威士忌,这让露易丝意外,但塞尔玛说这是自己的假期,不希望露易丝像达里尔一样处处管教自己。哈伦来搭讪时,见多识广的露易丝相当无礼地将哈伦赶走,但塞尔玛已经被哈伦的风趣和对自己美貌的奉承所陶醉,认为露易丝太过紧张。与哈伦跳舞时,塞尔玛沉浸在一种前所未有的快乐之中,被哈伦恶意灌酒和转圈却浑然不觉,对露易丝的提醒也置若罔闻。可见,悲剧的起因是塞尔玛不理智的性格,缺乏对人心险恶的提防。影片认为塞尔玛情商过低的源头是长期的家庭妇女生活使她生活枯燥,头脑迟钝。直接点说,就是"男人"的限制使塞尔玛停留在单纯得有些天真和幼稚的少女时代。

　　哈伦诱骗塞尔玛来到停车场,在一个横移镜头中,那些停放整齐的汽车像是钢铁森林,包围着两人。在这里,哈伦暴露出男人的邪恶与残忍,塞尔玛差点被强奸,幸亏露易丝持枪及时赶到。此时,塞尔玛衣衫破烂,鼻青脸肿,哈伦还一副无所谓的样子。露易丝双目圆睁,恶狠狠地说:"女人这样子哭哭啼啼时,她并不开心。"但是,哈伦并不忏悔,而是大叫:"婊子,我该不顾一切地强奸她。"在这几个正反打镜头中,对哈伦用的是仰拍,对两位妇女用的是俯拍。待哈伦中枪轰然倒下,对两位妇女用的是仰拍。在露易丝的视点镜头里,中枪的哈伦无助地倚在一辆车上(牌照是阿肯色州的),用的是俯拍(图4)。这样,从强暴塞尔玛时的仰拍近景,到中枪后的俯拍近景,到26分38秒平躺在收尸袋里的俯拍近景,哈伦有一个逐

图4

步"向下"的过程。他从一个自以为风流倜傥、潇洒自信的男人,最终成为一具被警察俯看的尸体。哈伦为自己的狂妄和自以为是,以及对于女人的轻视和侮辱付出了代价(后面的油罐车司机同样犯了这种错误。看来,要男人尊重女人或向女人道歉无异于缘木求鱼。个中原因,既有男人病态的自尊心和盲目自大,更因为整个社会对于女性的定义与塑造使女性成为"欲望的客体",成为注定要被动承受男性言语和行动猥亵的"尤物")。

从8分39秒两人上路,到21分35秒露易丝开枪,影片完成了情节突转并建构了核心悬念,接下来,观众将关心两位妇女如何逃避警察的追捕,或者迎接她们的将会是什么样的命运。至此,两人从"良家妇女"变成"亡命之徒"似乎都是因为男性:塞尔玛不满于丈夫的大男子主义,露易丝不满男友对她的感受的不在乎,两人决定外出散心;塞尔玛受到哈伦的引诱、欺骗和暴力侵犯而一步步落入"魔掌",露易丝震惊于哈伦的傲慢和对女性的蔑视愤而开枪。本来,开枪之后她们还有一个选择,就是报警,但露易丝说这不会得到他人的理解和同情:既然一个女人会和一个男人贴面跳舞,那这个女人即使受到性侵犯也是自愿或活该(这一教训,可能还来自露易丝在德州的惨痛往事)。由此可见,塞尔玛和露易丝两人要对抗的是整个男权社会的冷落、侮辱与偏见,她们不能信任男人和由男人主宰的社会,只能选择逃亡和自我救赎。

为了强调两位女性的被动和弱势处境,影片中不仅出现了许多强势或卑劣的男性,还通过许多大型卡车或其他可以指称"男性气质或男性力量"的对应物来渲染一种压迫氛围。这样,两位女性在与命运抗争,与男性抗争时,也在与周围的"男性气场"相抗衡:

11分20秒,两人驾驶着雷鸟汽车驶过一辆洒水车时,路边还停了一辆巨无霸的大卡车,象征着男人的气势和力量。

11分25秒,一排大卡车停在路上,雷鸟汽车轻巧地从旁边驶过,并在一个拐弯之后进入酒吧,摆脱了这些卡车的"威胁"。

22分21秒,露易丝开枪后两人驾车仓皇逃离,拐入公路时,迎面和后面都有一辆巨无霸的大卡车,雷鸟像是被包夹(图5)。22分30秒,

图5

后面一辆大卡车像是一种恫恫的威胁紧随雷鸟后面。23分22秒，露易丝要停车想一下接下来该怎么办，汽车拐入另一条公路，后面又是一辆大卡车。两人停车后，又不时有大卡车鸣着喇叭驶过。

42分15秒，在一个加油站，雷鸟汽车的右边有一个半裸的壮男在健身（练哑铃），古铜色的肌肤，发达的肌肉，凸显了男性粗犷的力与美。

43分03秒，塞尔玛还在遗憾没有捎上乔迪（J·D），迎面开来一辆大卡车。43分32秒，她们的车被堵在一个铁道口，一辆火车开过。

48分16秒，塞尔玛、露易丝、乔迪在车上聊天，旁边又驶过一辆大卡车的车厢（平角度近景）。

49分10秒，露易丝为了避开警察，驶入一个油田。在一个俯拍远景中，雷鸟汽车置身于一片巨大的钻油设备中（图6）。显然，这些钢铁机械也是一种男性象征。

72分47秒，塞尔玛准备打劫超市，雷鸟停在路边，后边有一辆推土机驶过。

77分20秒，前面出现一辆巨无霸的油罐车，两人超车时，司机吐舌头作出猥亵动作。

81分14秒，两人准备上路时，远处一辆高速行驶的摩托疾驰而来，露易丝刹车让摩托过去。

图6

图7

93分19秒，两人又一次在路上遇到油罐车司机，司机更加露骨地挑逗、猥亵两人。

101分45秒，两人转弯时，让一个骑马的牛仔受惊，这是两人第一次面对男人取得优势（图7）。102分56秒，两人开车冲过一群牛羊，让牛羊和放牧者惊慌。

112分33秒，露易丝开枪击中油罐车的轮胎，随后两人开枪引爆了油罐车。

可见，这些巨无霸的大卡车或

油罐车偕同火车、推土机、摩托车、钻油设备、壮男一起,构成了两位妇女在公路上历经的风景,象征着男权社会的粗犷、强悍、阳刚的气质与力量,它们对女性所代表的阴柔、细腻形成了挤压、威胁和伤害。直到塞尔玛打劫超市,她们才像是完成了"涅槃",找回了心中野性的呼喊,拥有了敢做敢为的决心与力量。此后,她们劫持州警,打爆油罐车,痛快淋漓。与之相对应,她们的雷鸟汽车也显得"不可一世",使牛仔和牛羊惊慌失措,她们第一次比周围环境更加强势和有力。

当然,由于某种宿命般的悲观或者男人潜意识中的不安,影片中两位妇女反抗男性和男权社会的结局只能是"香消玉殒",而不会有辉煌的胜利或折衷的方案。这样,她们在旅途后半段的"快意恩仇"只能是一种近乎幻觉的快感,短暂而美好,却不会长久。也许,"她(女性)是命中注定的被限制的存在,她正是以被动性成为和平与和谐的代表,如果她拒绝这一角色,就会成为'祈祷的螳螂',食人女妖。她永远是特权的他者,以她为媒介,作为主体的男人实现了目标:她是男人的一种手段,对抗他的力量,他的救赎、历险和幸福所在。"[1]

二 性格决定命运

由于影片在前8分钟就已刻画了两位主人公的性格,接下来的许多情节似乎都变得合情合理:被压抑太久或者说被囚禁在家里太久,塞尔玛像个涉世不深的孩子,得到放纵的机会后忘乎所以,一改在丈夫面前的唯唯诺诺和低眉顺眼,变得轻浮、轻信、疯狂。再看露易丝,她在进酒吧之后仍然是十分理智的,对于哈伦之流也有本能的厌恶和拒绝。只是,一向冷静清醒的露易丝为何会因为哈伦的粗口而开枪?这种冲动的举动与前面塑造的露易丝判若两人,观众肯定也迷惑不解。

那声枪响不仅成为剧情转折的标志,也在某种程度上揭开了两人性格的另一面。露易丝也并非时时理智,塞尔玛也并非处处糊涂(主张报警)。最后,

[1] [法]波伏娃.第二性[M].北京:西苑出版社,2009:98.

露易丝向男友求助，要吉米电汇6 700元给她。两人打电话时，对露易丝用的是俯拍，对吉米用的是仰拍；在镜头运动上，对露易丝是拉，从近景拉到中景，对吉米则是推，从中景到近景、特写。这种不同的镜头处理方式，对应了露易丝的无助和吉米的困惑。

33分01秒，面对困境束手无策的塞尔玛干脆不再费脑子，穿着比基尼痛苦地躺在游泳池边的椅子上听着随身听。在仰拍全景中，塞尔玛的身后是有镂空网状图案的铁门，后景是一座公路桥使视野受限，这就使塞尔玛处于一个封闭的环境之中，意为绝境。但是，她侧后方的铁门又开着，外面就是公路，这又暗示她们唯一的出路就是"公路"。果然，开着车的露易丝就是从那个铁门进来唤醒沉浸在音乐中的塞尔玛（图8）。此时的音乐唱着：we can never know how tomorrow, still we have two choices which way to go, you and I are standing at the cross roads. 意谓"我们永远不知道明天会怎样，但我们仍有两个选择决定走哪一条路，你和我正站在十字路口。"对于两人而言，人生确实正处于重大关口，她们的选择将指向不同的命运终点，也将拥有不同的生命体验。

露易丝驾车在公路上疾驰，汽车从山峰的阴影中走向了阳光普照的旷野。因为，露易丝的目标已经明确，前景似乎明朗起来：吉米会汇钱过来，她们可以去墨西哥。对此，塞尔玛表示无可无不可，这令露易丝恼怒，说每次惹麻烦，塞尔玛的脑袋便一片空白，或辩说精神不正常，诸如此类。至此，观众明白了影片为什么要设置两个性格迥异的人物，因为性格迥异才会有冲突，才会使情节走向变得难以预测。

在整部影片中，塞尔玛和露易丝虽然是闺中密友，但因为性格差异产生分歧的时刻也不少：

25分58秒，露易丝责怪塞尔玛为了寻开心而导致悲剧，塞尔玛黯然离去，打碎了一个咖啡杯，意指某些东西在破碎，如友谊，信心，正常的人生。这是两人之间第一次有隔阂。

29分50秒，露易丝责怪塞尔玛不积极想办法，塞尔玛说自己建议了报警。这是两人第二次有隔阂。

图8

41分56秒,两人再次起争执,因为露易丝生硬地拒绝了乔迪搭便车的请求。

43秒55秒,露易丝强调自己对于德州的感觉,执意不肯经过德州去墨西哥,"我不想穿越德州,找别的路途。……你知道我对德州的感觉,我们不往那边走。"

88分43秒,两人又闹不愉快,因为塞尔玛向乔迪透露了她们的去向,现在警方知道了她们的目的地。

105分54秒,露易丝与警方打电话时间较长,塞尔玛觉得露易丝是在与警方谈条件或出卖自己。

如果不是一个理性,一个糊涂,或者理性的人偶尔"失常",两人思想一致,行动一致,许多情节根本无法展开,结局也决不会如此悲壮。因此,影片在情节逻辑和主题表达方面其实偏离了"女权主义"的期待,并非是男人制造了两位女性的全部悲剧,而是两人(主要是塞尔玛)不理智的性格导致后果一发不可收拾。虽然,影片暗示塞尔玛单纯到糊涂的性格拜丈夫的粗暴专制所赐,但是,女性的心理成熟和心智健全要全部寄托在男性的呵护上吗?

警方的通缉令中提到,塞尔玛出生于1956年;与乔迪聊天时,塞尔玛又提到自己14岁与达里尔交往,四年后结婚,一生只交过这一个男友。可见,塞尔玛在1970年左右认识达里尔,那正是美国政治文化极度动荡的时期,也是性解放、嬉皮士、摇滚乐流行的年代。1974年左右,随着越战结束,美国社会回归正统,开始强调家庭和道德观念。塞尔玛就是在这种时代转向中结婚,可见,她并非全然与时代绝缘。而且,她没有孩子的牵挂而自甘做家庭主妇17年是甘心奉献还是自我逃避?丈夫常常夜不归宿,没有责任感,她还对一个形同虚设的家庭观念坚贞守护是幼稚还是懦弱?这样说来,影片并非一部纯粹意义上的"女权主义电影",也不是对"性格决定命运"的简单摹写,而是在一个高度发达的工业文明背景下思考人(主要是女性)的命运选择,反思现代家庭中沟通与交流的困难,展示现代人心中的焦虑与渴望。

进一步说,将女性悲歌的"罪魁祸首"全部归因于男性,也无法解释影片中两个理解女性、关心女性、同情女性的男人:一个是露易丝的男友吉米,一个是探员哈尔·斯洛克姆。吉米身份卑微(在酒吧表演),沉默寡

言，但对露易丝的窘境异常关切，听闻露易丝有难，立即克服对飞机的恐惧亲自送来了钱，甚至准备了结婚戒指，称得上有情有义。哈尔更是一直觉得两位女性有机会摆脱困境，他知道露易丝曾在德州受过的伤害，他痛恨乔迪的偷钱行径将两位女性置于危险处境，他痛心于大批警察围攻两位女性，对上司咆哮："女人有多少次让人家欺凌？！"如果说男人是妇女的天敌，是女性需要克服和超越的壁垒，如何解释这两个男人被设置为女性的"知心朋友"？

再看塞尔玛对于假释犯乔迪的好感，透露的不仅是她性格方面的缺陷，也流露了她对于庸常俗世的不满。塞尔玛迷恋于乔迪帅气的脸庞和紧凑的臂部，她对露易丝说："达里尔的臂部不好看，他臂部的影子大得可以停一辆车。"在宾馆与乔迪玩游戏时，乔迪认为塞尔玛身上有太多的金属，然后褪下她的结婚戒指，这是要塞尔玛忘却已经结婚的事实，或者冲破婚姻的羁绊，去尽情享受人生，对此举动塞尔玛没有反感。乔迪说自己是个劫匪时，塞尔玛甚至有点惊奇和崇敬，向他打听怎样抢劫。乔迪演示了一番，说，"如处理得当，持械抢劫并不是完全不愉快的经验。"（图9）之后，塞尔玛与乔迪体验着前所未有的性爱经历，刺激而疯狂。在这个激情之夜，塞尔玛像是发现了生活的另一面，那里没有繁琐的家务、枯燥的夫妻生活、平淡的人生，而是充满奇迹和冒险的快意人生。与之对比，另一个房间里的吉米和露易丝则异常平静，两人各有心事，有猜忌，有不舍，有不甘，欲言又止，欲说还休，多年的恋爱似乎终于有了结果，但一切又似乎无可挽回，双方都很绝望，就这样无言到天明。

与乔迪有过一夜激情后，第二天塞尔玛来到露易丝面前，带着一副尽性之后的慵懒与满足，甚至有一点放荡不羁的轻佻。塞尔玛指着脖子上的吻痕给露易丝看，说她现在终于知道性爱是怎么一回事了。其实，那个夜晚之后塞尔玛不仅知道性爱是怎么回事，更知道人生是怎么回事，那是拒绝平淡与庸常，拒绝一潭死水和周而复始，追求刺激浪漫，活得随性，活出自我。这再次证明，影片并非一张为女性鸣冤的状纸，或一篇讨伐男性的檄文，而

图9

是关于人生和自我的深思。

因此,乔迪的欺骗虽然使两位女性陷入绝境,但同时也通过教塞尔玛如何打劫向她打开了另一扇窗,让她看到了世界的另一面,这与她平时安分守己、循规蹈矩的世界是如此不同,显得奇妙而有趣,有着举重若轻、玩世不恭的魅力。面对在沉重打击面前失去行动能力的露易丝,塞尔玛坚强起来,敢于抉择和担当。也许,在受尽了男性的忽略、伤害和欺骗之后,塞尔玛再也不愿按"良家妇女"的轨迹生活下去,她要反击,要尝试,要探索,她情愿在法律秩序之外冒险也不愿在一成不变的生活秩序中寂寞老去。

塞尔玛去打劫超市时,露易丝在车上沮丧而绝望,百无聊赖,一回头,猛然看到一对老夫妻隔着房间玻璃在看着她,两人的表情是"凝滞"的象征,是"平静的坟墓"(图10)。在这样的时刻,露易丝似乎看到了自己未来的人生,看到了庸常俗世的可怕,意识到碌碌无为的人生最为可悲,波澜不兴的生活最令人绝望。她有所醒悟,立刻对着镜子涂口红,这是对"平静生活"的拒斥,是追求更富动感和自由生活的内心展现。可想了想,似乎意识到一切都已经无可挽回,"自由、精彩的人生"像一场梦幻,露易丝扔掉了口红。

值得一提的是,影片对塞尔玛打劫这一场戏处理得非常好。观众看到塞尔玛戴上墨镜去超市时并不知道她要干什么,待露易丝知道她打劫之后观众又很想知道打劫的过程。于是,影片切入一段超市的监控录像,观看者却是警察和达里尔。这样,观众的震惊就与他们重合,尤其看到塞尔玛的一切言行都来自于乔迪的"言传身教"时,更有一种哑然失笑的喜剧感。塞尔玛唯一的临场发挥是打劫之后要求店员顺便来几瓶酒,这让平时对塞尔玛熟视无睹的达里尔大吃一惊。

至此,塞尔玛确证了一个新的"自我",她柔弱顺从的面纱揭去后,露出的是一个"女匪"的强悍与冷静。或者说,她在家里的低声下气、胆怯服从、没有主见其实是一个被压抑造成的,她的内心有很强大的一面,如镇定、无畏、执着、机警,等等。这次逃亡之旅,使塞尔玛偶然间发现了自己隐藏

图10

的人生目标和性格侧面，从而获得了新生。相比之下，一向理智、清醒、独立的露易丝反而因丢钱导致计划搁浅而束手无策，这是她性格的另一面，她需要重新定位自己，完成超越和成长。这样，她们的这次旅途就是一个不断以失去"自我"为代价，但又不断获得一个新的"自我"的过程。

三 被压抑或刻意掩饰的自我

打劫超市之后，塞尔玛和露易丝的世界似乎豁然开朗，不仅有了逃亡的经费，更因为塞尔玛完成了"成长仪式"，露易丝受其感染也走出了心理阴霾。75分51秒，雷鸟行驶在艳阳高照的公路上，在一个大远景中，公路两旁碧绿的农作物露出一派欣欣向荣的气象，呼应两人的命运出现了转机。此后，大远景的出现频率越来越高，影片常常用舒缓的摇镜头或横移镜头来展现那原始蛮荒的荒原，在一种天高地迥的粗犷辽阔中让观众领略美国西部的风情。

79分08秒，露易丝在一个水龙头旁擦洗身子时，忽然看到远处有一个老者在平静地看着她。露易丝将身上的手表、耳环、吉米给她的结婚戒指都送给老者，只为换取他头上那顶草帽。此时，露易丝像是意识到自己一直深陷在"物质"的裹挟中而忘却了内心的渴望，那顶草帽让她看到了"西部传奇"中的自由、野性。这个胡须发白，戴着老花眼镜，眼神呆滞的老人，似乎是西部的活化石，又或者是西部传奇褪色后的残照。那些当年驰骋西部，快意恩仇的牛仔都已消失不见，只剩下他头上那顶破旧的宽边草帽记载着这块土地上曾经有过的豪情。因此，在某种意义上说，塞尔玛与露易丝经历的也是一次"寻根之旅"，她们在苦痛中复活了当年西部的血性与阳刚之气。或者说，她们的西部之旅也是对于现代工业文明"种的退化"的一种反拨，她们拒绝那种凝滞的生活，没有激情的周而复始，渴望像牛仔一样活得率性，活得精彩。

因此，"西部"在影片中也是一个重要的角色，它的辽阔与壮美对应着城市的阴暗与逼仄，也对应着人生的两种生存境界和生存姿态。这一点，从阿肯色州（两人居住的州）经常下雨，人物经常处于暗调的内景中就可看出影片的

情感倾向。92分16秒,夜间驾车的露易丝甚至情不自禁地停车,惊异于眼前的美景。[1]在露易丝的视点镜头中,远处是剪影般的山谷,朝阳的强光已经从山谷的后面射向天空,这种宁静壮阔的黎明确实令人陶醉(图11)。在一个远景中,塞尔玛也下车来到露易丝身后,两人在逆光的处理中与周围的景色融为一体,这真是一种天人合一,物我两忘的境界。

图 11

94分36秒,塞尔玛说想起哈伦就觉得可笑,"他始料未及!"这是塞尔玛开始在心理上超越男人,意识到男人的可笑甚至可悲。塞尔玛转而问露易丝是否曾在德州遭遇过类似的事,露易丝警告塞尔玛不要再谈此事。显然,露易丝在德州被强暴的经历成了她的"精神创伤",她为了化解"精神创伤"而形成"心理防御机制",用外表的刚强独立来掩饰曾经的柔弱无助。她面对蛮横强硬的哈伦射出愤怒的子弹,实际上是为当年的自己伸张迟到的正义。

此后,两位"良家妇女"变成了"女侠"或"女匪",身份变化后造型也得到及时调整:出门时,塞尔玛穿一件雪白蕾丝低胸裙,戴一副透明眼镜,一副

[1] 夜间行车时,背景音乐是《The Ballad of Lucy Jordan》,其歌词内容诉说的正是一位37岁的家庭妇女的苦闷与伤感:
At the age of 37, she realised she'd never ride through Paris.
In a sports car, with the warm wind in her hair,
And she let the phone keep ringing as she sat there softly singing
pretty nursery rhymes she'd memorised in her daddy's easy chair.
Her husband was off to work, and the kids were off to school.
And there were so many ways for her to spend her day.
She could clean the house for hours, or rearrange the flowers,
or run naked down the shady street screaming all the way.
(上述歌词内容翻译如下:
在37岁时,路希·乔丹意识到她从未玩遍巴黎。
坐在一辆越野车里,温煦的风吹着她的头发。
任由电话响着,她坐在她爸爸舒适的椅子里轻轻地唱着记忆里那些可爱的儿歌。
她的丈夫去上班了,她的孩子们去上学了,
她有太多可以打发时间的方式,
她可以花几个小时去清扫房间或重新摆放鲜花,
也可以在阴凉的街道上裸体狂奔并尖叫。)

图 12

图 13

图 14

端庄贤淑的模样。她们驾车跃下大峡谷时,塞尔玛上身穿一件黑色T恤,下身是一条牛仔裤,戴着黑色的墨镜,肌肤晒得发红,头发蓬乱,脸上脏兮兮,完全是"悍匪"形象(图12)。8分38秒,两人曾在出发前合影留念(图13)。125分25秒,两人出发时的照片再次出现,照片中的两人笑得无比灿烂。随着照片被风吹走,两人作为"良家妇女"的过去也随风而去。

98分46秒,雷鸟因超速被警察追上,警察异常威严,带着一点漠然和优越感。面对两位妇女讨好的神情,不为所动,公事公办。眼见就要前功尽弃时,塞尔玛用枪威胁警察,挽救了局面。露易丝则目瞪口呆,听从塞尔玛的指令行事。塞尔玛对警察说,"三天前我们都不会做这样的事,若你见过我丈夫便会明白。"警察以为两人要杀他,痛哭流泪,说他有妻儿。塞尔玛说,"你要对他们好,尤其是你的太太。我丈夫对我不好,看我变成怎样了。"(图14)最后,两人将警察锁在后备厢里,露易丝拿了警察的枪、弹药及后车厢里的啤酒,还与警察交换了墨镜。塞尔玛觉得一切都不可思议,但又觉得自己对于此事好像很熟练。其实,塞尔玛觉得不可思议的地方还在于:男人并没有那么可怕,警察也没有那么神圣,他们强有力的形象仅仅是一种伪装,在有了枪和强大自我意识的女性面前不堪一击。这次伟大的胜利不仅是塞尔玛成长史上的光辉印记,也带有明显的女权主义色彩:"枪"常常被用来指称男性的阳具,当警察被拿走了枪之后就像是男性被阉割,比女性还不如(痛哭流泪)。

109分19秒,两人又遭遇那个猥琐下流、淫秽不堪的油罐车司机。两人假意引诱司机却伺机报复。司机满心欢喜,走下驾驶室前取了安全套,并摘下

结婚戒指扔在车上（婚姻并不能给男人以道德的约束）。112分33秒，两人知道司机绝不会对女性道歉，露易丝开枪击中油罐车的轮胎，最终油罐车在两人猛烈的火力中爆炸（图15）。看着烈焰腾空，两人像是看一场烟花

图 15

表演，异常震撼。她们可能第一次意识到复仇的火焰可以如此壮观，可能第一次意识到自己在反抗男人的骚扰和伤害时可以如此决绝有力。这是塞尔玛第一次开枪，露易丝问她在哪学的，塞尔玛说是从电视里学的。塞尔玛又问露易丝在哪学会开枪的，露易丝说是在德州。显然，露易丝在德州遭受性侵犯后苦练过枪法，这才可以解释她在停车场可以一枪击中哈伦的心脏，以及略加瞄准就击中油罐车轮胎的精准技术。在火光冲天之中，油罐车司机用最恶毒的字眼狂呼乱叫诅咒她们，她们则是一副欢呼胜利的高昂姿态，驾车呼啸而去。值得注意的是，哈伦的死以及油罐车司机的悲剧都源自于两人的傲慢与偏见，他们天然认为女性可以被玩弄，可以进行性交易，他们天然认为向女性道歉有损于男性的尊严。这不知是男人的悲哀，女人的悲哀，还是整个社会的悲哀。

打爆油罐车后，塞尔玛捡了司机的帽子，露易丝戴上交换来的宽边草帽。这样，两人都有枪，有墨镜，有帽子，脸色黝黑，气质粗犷。也许，倒退一个世纪，她们可以成为替天行道的牛仔，但在工业文明高度发达的背景下，两人被描述为危险人物，需要绳之以法，以保障社会安全。这样，在美国经典西部片里两人完全可以得到观众赞赏和法律宽容的行径在一个世纪后变得罪恶滔天，这是时代的讽刺，也是时代的悲哀。看来，"牛仔精神"是不可能复活了，那种行走天地间的潇洒从容也注定只留下一个苍凉的背影，让后人景仰和叹息，却不能模仿。

在影片的后半段，最迷人的角色反而是塞尔玛。她最初被缠绕在家务事中与社会脱节，导致人格发展不健全时，有一种糊涂傻气的单纯可爱，后来，她的潜力被激发出来，她变得勇敢、坚强、机警，行为果断、利落，像是从一个不谙世事的小女孩，成长为一个具备自我保护能力和独立人格的女性，令露易丝肃然起敬。10分48秒，两人刚出发时，塞尔玛模仿露易丝抽烟，对着后视镜说，

"我是露易丝。"这个时候,塞尔玛是崇拜露易丝的,崇拜她的干练,敢作敢为,可以像男人一样抽烟,派头十足。此后,打劫超市,绑架警察,塞尔玛像是浴火重生,表现出超凡的谨慎和反应能力,异于常人的智慧,驾轻就熟的枪法和专业手段,简直就是天赋异禀。119分55秒,暂时摆脱警方的围捕之后,塞尔玛第一次点上了一枝烟。两人表达了对对方的珍视,露易丝说,"这是你第一次要表达自己的感受。"这再次说明,影片根本不是女权主义进攻的号角,而是女性(包括所有人)如何摆脱过去、身边人或环境的制约,见证真正的"自我"的壮烈旅程。

124分55秒,两人被大量警察包围,前面是万丈峡谷,塞尔玛说不要被抓住,要露易丝"keep going"(向前开),两人激吻,露易丝踩下油门,在一个侧面远景中,汽车冲下大峡谷(图16)。画面定格,曝光过度,留下一片空白。许多影评都认为这一激吻带有"拉拉"(女同性恋)的意味,犹言两位女性在被全世界的男性抛弃之后选择了同性之间的安慰与相伴。这种观点相当肤浅和可笑,甚至是对两位女主人公的侮辱。因为,这一吻不带任何色情意味,而是对彼此的感谢和珍惜,感谢对方在险恶旅途的一路相伴,更感谢彼此的担当与坦诚,使逃亡之旅变得精彩纷呈,使灰暗的人生变得灿烂无比,使"死亡"也变得壮烈辉煌。

因此,这次逃亡之旅对于两位女主人公来说实在是意味深长,她们走出了掩饰和压制,获得了信心、勇气。这种精神成长轨迹与性格成长轨迹精妙地重叠,交织,使两位女性一路上历经了欢愉、沮丧、决绝、豪迈,也历经了对于男权社会的适应、反抗、决裂。她们追求一种理想的生活状态和精神状态,那就是关于自由、恣意、舒展的想象和渴望。她们在现实生活中身处"精神创伤"或"家庭压制"中,身陷生存压力和家庭俗务中无法自拔,她们活得局促而乏味。在逃亡中,她们感受了另一种生活,那是在天高地远中的自由随性,是在西部狂野中的奔放热烈,是蔑视现实世界许多道义法则之后的率性而为。当她们决定冲下悬崖的那一刻,她们不是怕被捕之后男人的偏见、法律的不公、牢狱之苦,而是害怕回到那种逼仄的生存空间和令人窒息的生活氛

图16

围中,她们过于迷恋这段旅程,情愿用香消玉殒来体验一次自由的飞翔。

综上所述,《末路狂花》在主线的设置上是非常紧凑的,节奏上一波三折又舒缓有度,并在写实镜头之外插入了许多写意镜头(如空镜头,或一些看似与剧情无关的镜头),这在一定程度上控制了影片的节奏,扩充了影片的意蕴空间。尤其许多大远景空镜头,使影片意旨没有一味地纠缠在"女性对男权秩序的反抗"上,而是表达了现代人内心对自由、随性、恣意、舒展的渴望,对生活中诗意与飞扬时刻的追寻。

一般而言,"公路片"都是采用单向线性叙事方式,采用因果扣环式情节结构。在"公路"的延伸中,影响主人公思想发生变化的一个连一个的"故事"也接踵而至。这些"故事"一般没有情节上的连贯性,相互处于独立的游离状态,但由于都是围绕着主人公展开,因此人物的命运给整体故事带来了严谨性和凝聚力。这样说来,影片在塞尔玛和露易丝的逃亡之外又设置了一条警察破案的线索实属多余,虽然这条线索非常零散和断裂,在全部情节中比重不大,但依然影响了观众对主线的强烈关注,有时还使中心悬念产生游移。

本来,随着两位主人公在8分39秒时上路,公路片的运动性已经得到了凸显。之后,影片应在场景的流动性中编织许多随缘而遇的故事,并在地理的位移和主人公命运的变化中产生呼应和重合,进而扩充影片的叙事空间和人物的心理容量。在此过程中,警察的活动只需在背景中出现就可以,根本不需要与主人公的命运主线交织、穿插或平行剪辑。也许,在导演看来,警察的侦破线索呈现的是一个纯男人世界对女性的偏见与误解,以及警察用男性方式(发通缉令,调动军队围剿)来追捕两个女性时隐喻了男性对女性的压迫与威胁,但是,影片又在警察中设置了一位对两个女主人公异常关切、同情、理解的探员,这就使导演的意图模糊不清,意指不明。

第十章

电影精读(五)

《阮玲玉》(Centre Stage)

导　　演：关锦鹏
编　　剧：邱刚健
主　　演：张曼玉　秦汉　叶童　吴启华
上　　映：1992年
地　　区：中国香港
语　　言：粤语
颜　　色：彩色
时　　长：126分钟

情节梗概：

阮玲玉年少时与其母曾经做保姆侍候过的富家少爷张达民要好，但张家没落后，张少爷整日游手好闲，好赌成性，靠阮玲玉的钱财维持生计。当时，阮玲玉正处于事业巅峰时期，她的演艺地位受到另一个女明星蝴蝶的威胁，情感上的挫折无奈更是使其陷入低谷。此时茶叶富商唐季珊出现了，他的关怀体贴让阮玲玉天真地以为找到了情感的真正归宿。由于唐季珊是联华电影公司的大股东，阮玲玉顺理成章地加入联华，并改变以往的戏路，在《三个摩登女性》中成功扮演了革命女性。

然而此时，张达民却以"非法同居"罪名将阮玲玉与唐季珊告上法庭。同时，阮因饰演《新女性》等多部电影而引来社会上各种流言蜚语，小报的诽谤攻击不断。阮玲玉此时寄希望于蔡楚生，想让他带自己离开这是非之地，却也被软弱的蔡楚生拒绝。

婚姻上的不幸、感情的挫折与社会舆论的压力等种种沉重的精神打击，让

阮玲玉终于不堪忍受。在公司的宴会上,阮与曾经合作过的导演一一亲吻,倾吐肺腑之言,似乎在欢笑中与大家告别。当晚,即1935年3月8日,一代影后在家中服毒自尽,留下了"人言可畏"的遗言。

获奖情况：

1991年第28届台湾电影金马奖最佳女主角、最佳摄影；1993年第12届香港电影金像奖最佳女主角、最佳摄影、最佳美术指导、最佳原创电影歌曲、最佳原创音乐；1992年柏林电影节最佳女主角奖；芝加哥电影节最佳女主角奖；日本影评人大奖最佳外国女主角奖。

《阮玲玉》：艺术传奇　女性悲歌

关锦鹏是一个非常有艺术个性的导演,他的作品风格婉约细腻,多以女性或同性恋者为关注对象,带有浓郁的女性主义倾向,是香港重要的艺术片导演之一,其代表作有《胭脂扣》(1988)、《阮玲玉》(1992)、《红玫瑰与白玫瑰》(1994)、《蓝宇》(2001)、《长恨歌》(2005)等。关锦鹏的成名作是《胭脂扣》,影片采用时空交错的手法,用20世纪80年代的视点去观察20世纪30年代的生死恋,把过去与现在、回忆与联想、幻觉与现实揉和在一起,形成新颖独特的叙事结构,成为香港新电影的代表作。

关锦鹏少年丧父,母亲独自工作抚养他们兄妹长大。妹妹读完小学后辍学工作,以便供养作为长子的他念完大学,这使关锦鹏更加深刻地了解女性的伟大。因此,关锦鹏对女性有一种特别的钟情和尊敬,他的电影作品中女性往往比男性勇敢,这种认定正源于他的亲身经历。他曾说,"我觉得女性更加勇敢。在今天,作为一个男性我很感叹,我经常在身边女性身上看到的韧度和爆发力都超乎我们想象。女性在社会角色中往往被认为是弱者,所以她们在这种观念下,反而会表现出更强的、超出我们预期的强度出来。"[1]或许,这也是

[1] http://baike.baidu.com/view/211775.htm

关锦鹏用一种复杂的心情去还原、重塑一代影星阮玲玉的动力。

电影《阮玲玉》(1992)展现了阮玲玉的艺术生涯和人生悲剧。影片构思巧妙,结构独特,在电影语言方面匠心独运,严谨细腻。虽然,对于长期浸染于好莱坞大片的视听刺激中的中国观众而言,这种不具有视听奇观、曲折情节、快速剪辑的影片,可能会显得沉闷乏味,但我们若能以一种沉静的心境进入影片创设的艺术世界,真正把握电影在叙事结构、镜头剪接方式、演员表演、画面构图、色彩与光线设计等方面的用心之处,我们将在理解了影片的艺术成就之后体悟其深刻的思想内涵。这样,观众所提高的就不仅是电影艺术鉴赏水平,同时还有人格修养、思想认识等方面的提升。

作为一部传记片,《阮玲玉》以真实人物的生平事迹为依据,但影片没有叙述阮玲玉一生的经历,而是截取某些重要的生活片断从两个方面来塑造阮玲玉:作为演员的阮玲玉和作为女性(情人、女儿、母亲)的阮玲玉。这体现了导演在传记片创作上的独特视角和积极探索。

相比较而言,中国大陆的传记片一般只关注各种著名人物和领袖人物的生活经历与精神面貌,如李时珍、林则徐、孙中山、毛泽东、周恩来等,即使传主是普通人,也多是道德高尚、事迹感人的楷模,如董存瑞、雷锋、焦裕禄、任长霞、郑培民等。因此,大陆的传记片一般是作为主旋律片来创作的,侧重的是对观众的教育、感化作用,因而,这类传记片往往显得高调而苍白,观众像是在瞻仰一个个道德完人或英雄神话,可仰视而不能亲近,很难在这些人物身上感同身受地体认到一种亲切与共鸣,进而见证他们平凡中的伟大,伟大中的平凡,以及传奇背后的真实,感人背后的(性格、人性)弱点。同时,中国大陆的传记片在结构情节时更像是事迹展览,在还原甚至提纯这些事迹时又过分拘泥于具体历史情境而不能由此生发出一种超越历史时空的永恒意义。在这种背景下,阮玲玉在大陆根本不够资格成为传记片的主人公,因为从她身上可资学习的"正面价值"太少。

返观西方的一些传记片,往往能处理好历史真实与艺术真实,能用各种细节去凸显传主的个性,刻画出一个真实、丰富、复杂的人物。如在《莫扎特》(1984,导演米洛斯·福曼,美国)中,我们看到的是一个音乐造诣超尘脱凡,在现实生活中却不修边幅、不通人情世故、行为乖张的莫扎特,他的悲剧既是时代悲剧,也是性格悲剧,观众在他身上可以看到天才的一面,更可以看到丰富

的人性真实。再如《末代皇帝》(1987,导演贝纳多·贝托鲁奇,法国、意大利、英国),贝托鲁奇在刻画溥仪时,除了关注他一生的沉浮以及悲剧性命运之外,更从精神分析的角度让观众看到了他幼年时的压抑、少年时的被禁锢、成年后的病态偏执。影片试图为溥仪的一生沉浮寻找心理原因上的解释,而其中的一些精神分析命题、心理悲剧正可以延伸到所有人身上。

更重要的是,在西方的传记片中,除了找到传主性格的定向性和一贯性,突出其性格的主导性之外,还注意在影片创作上积极创新,体现出创作个性。如《莫扎特》,因为聚焦于音乐天才的一生,音乐就在全片中具有结构情节和渲染主题的作用,进而将莫扎特的音乐和他的生平事件串连在一起。而且,影片体现了导演对叙事结构的重视,影片开头并没有出现莫扎特,而是表现曾经的宫廷首席乐师萨利埃利如何因愧疚和恐惧而疯狂,并由一个来探访的心理医生间接说明曾经盛名一时的萨利埃利正渐渐被人遗忘,莫扎特的作品却成为人类音乐殿堂里的瑰宝,在世间永远传唱。还有《末代皇帝》,不仅在叙事结构上匠心独运,更在光影设置、画面构图方面非常讲究,使影片成为一个艺术精品。或许,关锦鹏在创作《阮玲玉》时参照的正是西方这些优秀的传记影片。

理想的传记片既能写出人物的思想深度,表现其独特的个性,又能在艺术上不断有创新,给观众以思想的启迪、人生的感悟、艺术的享受。从这个角度来说,《阮玲玉》堪称中国传记片中的翘楚之作。正因为其高超的艺术成就和深刻的思想内涵,影片《阮玲玉》得到了各大电影节的青睐,获奖频频。

一 男权社会中的柔弱女性

关于阮玲玉的艺术生涯和人生悲剧,在大多数观众眼中已成常识,体现不出题材本身的吸引力。这对于影片的拍摄是一个不小的挑战:既要反映出阮玲玉的精神面貌和艺术人生,又不能成为平铺直叙的"人生记事"。而且,对于阮玲玉的命运轨迹,既要有真实的历史还原,还要有导演的情感立场以及对悲剧原因的深入剖析。

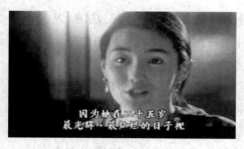

图1

影片《阮玲玉》(Centre Stage)一开始,就在黑白影像中介绍阮玲玉早期拍摄的类型电影(民间故事片、风花雪月片、神怪片、武侠片),以及她在影片中的地位("花瓶"),直到1929年加入联华后才有机会拍一些严肃的、认真的电影。但是,这不是画外音的解说,而是导演关锦鹏在向张曼玉说戏。张曼玉若有所思,突然苦笑自嘲:"岂不是跟我很相似?"这样,影片就将关注的目光从阮玲玉一人身上延伸到"演艺界的女性"(图1)。而且,从阮玲玉与张曼玉相似的演艺发展经历(从"花瓶"到"演技派明星")来看,诉说了女性在男权社会的某种处境:男性导演总是倾向于将女性定位于柔弱无力的形象,定位于"被观看者"、"被同情者"的角色。或者说,女性在演艺界是被男性塑造的,处于身不由己的被改写状态。女性要摆脱这种"被观看"的地位,需要拥有强大的人格力量,并在表演方面刻苦钻研以改变男性的思维定势,进而体现自身的人生价值。

随后,关锦鹏又提到,五十多年后,我们还记得阮玲玉,"美姬(即张曼玉),我想问你,你希望半个世纪之后还有人记得你吗?"这个问题,关乎的是女演员如何看待生前身后名,如何看待自己的演艺事业。张曼玉说,"我觉得半个世纪之后,有没有人记得我并不重要。但是如果有人真的记得我,那是跟阮玲玉不同的。因为她在二十五岁最光辉、最灿烂的日子里让自己停下来,她现在已经是传奇了。"在这种回答中,可以看出张曼玉对待声名的洒脱,更可以看到命运的残酷:只有灿若桃李的一次绽放才能因其短暂而成为一份永远的念想,进而成就世间的一份传奇;再辉煌的人生在押长了之后都将凸显其稀薄和庸常的一面(影片中出现了76岁的黎莉莉,刘嘉玲大吃一惊,无论如何也想不到这个苍老丑陋的老太婆会是当年那个青春靓丽、朝气蓬勃的"体育皇后",更担心自己在76岁时会怎样)。影片中间,关锦鹏还以同样的问题问过刘嘉玲,刘嘉玲说她希望有人记得她,数到第几个都好,起码有人记得(20世纪)90年代有个演员叫刘嘉玲。这流露出对声名的渴望,但仍有豁达的一面。因此,导演在这种问题的设置中就连接了20世

纪30年代与90年代，或者说想寻找阮玲玉对于今天，尤其对于今天的女演员的启示意义。

在片名之后，是暖色调中的窗户特写，出字幕"1929"。这就将观众一下带入了阮玲玉当年的生活时空，并直接开始她到联华之后的拍片经历。摄影机下摇，音乐响起，是老上海腔调的女声独唱，在氤氲的雾气中，有窗外的强光射入，出现男人的躯体，原来是一个澡堂，男人们在这里悠然自得，享受捶背、修脚等服务。画面一切，一个男子（金焰）正在换衣服（暖色调的强光从他身旁的窗户射进房间，成为画面中的主要光源），出现另一个男人（卜万苍）的画外音，"阮小姐演妖里妖气的女人，全国也找不出第二个人了。不过我还是非常赞成孙瑜的看法，……"金焰循声而去，镜头跟拍，来到一个阳光充足、温暖舒适的小包房，几个男人正慵懒恣意地或坐或躺，吞云吐雾。卜万苍的声音继续，"她演有高尚情操的女性，另外有一种味道。到底什么味道，我也讲不清楚。"另一个男人接着说，"我们可以试试，……让她突然改变戏路，做一个玉洁冰清的歌女，如果成功的话，那就不得了，那就等于我们手上也有个胡蝶。"（图2）可见，在当事人缺席的情况下，男人们在一种轻松随意的谈论中就决定了一个女演员的戏路方向（阮玲玉演"妖里妖气的女人"本身也是男人们的塑造与定位），这就证明了男性对女性的支配与摆布。

澡堂的戏之后，画面一切，是一个俯拍中的摄影棚。棚外有温暖的阳光，切到棚内后，因布景以素白为主，加上工作人员的衣服以黑色为主，画面的色调顿时暗下来。在一个俯拍的中景中，阮玲玉在墙角化妆，前景处是导演孙瑜及摄影人员。镜头缓缓地向前推，越过孙瑜等人的头顶，至阮玲玉的中近景时，工作人员全部出画，观众进入"艺术世界"。阮玲玉对着女仆送来的花矫揉造作地欣赏一番，画面字幕告诉观众这是1930年的《故都春梦》中的情景。女仆离开画面之后，阮玲玉一人在梳妆台前自我陶醉（冷色调）。镜头反打，在一个仰拍的中景（暖色调）中，可看到摄影机及导演孙瑜、厂长黎民伟等人在

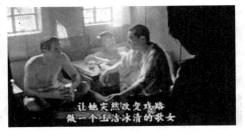

图2

注视着阮玲玉的表演，切成孙瑜的近景，反拍全景中的阮玲玉（俯拍），又切成阮玲玉的背面中景，她对面的镜子映出她拈花微笑的模样，此间摄影机马达转动的声音一直未停。这组镜头，是承接澡堂里男子们为女人安排戏路的具体实践，同时也暗示了在视线上男人对这场戏的控制地位（仰拍中的摄制组）。也就是说，阮玲玉的全部表演，以及她的陶醉，其实都处于男人的注视及操纵中。

接下来是阮玲玉独身一人的场景（冷色调、侧光，也有一扇窗户置于其中，但更像是她沉重人生中微末的光亮），与澡堂里的布光相比，影片意欲说明，在那个年代里，男人的天地更广阔更自由，女人的世界更逼仄更沉重（图3）。再从阮玲玉与六嫂的谈话内容来看，都是关于女性的情感（婚姻）与生命体验（分娩）的。影片意欲说明，女性虽然充满母性的柔情、坚韧与宽容，但与男性相比，女性的世界是狭窄的，是被动的。但是，如果认为影片试图将阮玲玉的悲剧完全归罪于男人，那未免太狭隘肤浅，那不是导演真正的创作意图。

六嫂问阮玲玉与张达民到底想没想过结婚时，在一个平角度的中景中，阮玲玉与六嫂位于画面中央，窗外飘着雪花，光线只照亮了画面中间，其余部分全部处于浓重的黑暗中，阮玲玉平静地说，"以前他家里反对，到他父母去世后，我们大家都没有再提了。"画面切到六嫂的正面近景（仰角度），她的脸部线条经侧光处理后显得异常柔和，六嫂有掩饰不住的困惑，"那么他到底想怎么样？"切到阮玲玉的近景（俯角度），她犹豫了一下，"我们开始要好的时候，他养过很多马匹，那时候他每天早上都带我去骑马。我记得有一回我一面骑马一面望着他，我突然之间想到，他这一辈子都是喜欢逍遥自在的，不可以结婚，不可以有孩子。"在这段话语中，可以看出张达民的天性，更可以看出阮玲玉的性格弱点，明知张达民不可以托付终身，还将其没有责任心的一面想象成"逍遥自在"的一面。

阮玲玉从北平回到上海后，和母亲及养女一起吃晚饭，这是阮玲玉生活中难得的温馨场景：在一个俯拍全景中，三人围坐在一起，头顶上

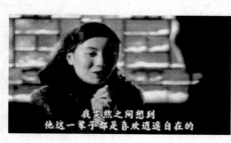

图3

144

的电灯泡洒下暖色调的光，驱散了周边的黑暗。席间，母亲说起曾为张达民炖了汤，但两天都未等到他（间接说明张达民放荡的生活）。忽然，电灯熄灭了，画面顿时一片昏暗，只隐约可见阮玲玉被冷色调光照亮的半张脸。这样，刚刚的温馨场面似乎是阮玲玉的一场幻觉，停电后的幽冷才是阮玲玉生活的本色。母亲发现不是停电，而是灯泡坏了，并抱怨国货，"一天到晚都说要用国货，不到两个月就坏了，当然是用日本货好。"母亲这句话暗示了时代背景，并表明"民族尊严"对于普通个体的生活而言太过宏大，或者说"历史动荡"对于平凡人生（至少对于阮玲玉的生活）来说有时相隔遥远。

　　随后，张达民正式登场了，影片用了几个细节揭示了张达民的为人，并预言了阮玲玉与他的婚姻结局：在一个侧面中景中，阮玲玉和张达民在楼梯上相遇，局部布光只打亮了他们的身体。张达民说，"知道你今天回来，我想了大半天，一直在想买点什么送给你，让你开心点。"当然，张达民最终没买，这话只能视为他的甜言蜜语。阮玲玉倒是给他买了一枚戒指，说只要80块，画面切成两人手的特写，阮玲玉下意识地将戒指戴在张达民左手的无名指上（意为已婚）。在这个画面中，后景处有模糊的效果光，给前景的手带来了一丝暖意。但是，戒指戴不进无名指，只好换小指，阮玲玉又觉得不好看，最后戴在右手的无名指上。阮玲玉的这个动作，很像结婚仪式上互戴戒指的环节，但由于没戴成功，便成了两人情感有始无终的暗示。似乎是怕观众没看清最后戒指是戴在右手上，影片又让阮玲玉加了一句，"为什么你的右手手指比较瘦一点？"在一个正面中近景中，两人共同欣赏戒指，但张达民的脸完全隐没于暗影中，阮玲玉的脸上也只有侧光。这样，阮玲玉身边像是没有人一样。在这样浪漫的时刻，张达民并没有进入剧情，而是说，"你买贵了，还说自己走运。"接着，阮玲玉讲了北平之行，对自己的演艺事业充满乐观，说自己一定会好过胡蝶，并说自己也能送东西给张达民了。张达民说，"那么送几匹马给我好了。……那么送钱好了，不过要分数次给我，不然的话我会把你的钱花光的。"此时，他们从冷色调的楼梯进入了有暖色调光线的房间，但摄影机从如栅栏般的窗格去拍摄他们，两人像是身处囚笼。这次亮相，观众进一步清楚了张达民的为人，同时也感慨于阮玲玉痴情于如此不堪的男人的糊涂。

光影之魅：电影鉴赏的方法与实践

此外，影片中三次舞会的场景也是比较重要的情节元素。这三次舞会都用了热烈欢快的音乐，用暖色调的灯光营造出一种与世隔绝的祥和温馨，阮玲玉等人在这样的氛围中深深陶醉。这些舞会场景，可以营造某种与时代苦难隔绝的"醉生梦死"，也可以将欢乐时刻与人物的悲剧命运形成某种对比；同时，三次舞会也勾连起阮玲玉的情感轨迹和命运历程。

阮玲玉和黎莉莉等人第一次跳舞时（影片23分钟处），突然停电，场景顿时昏暗，众人茫然无措。"停电"在此时显得意味深长，像是以一种外力将这些"醉生梦死"的人惊醒，或者提醒他们繁华与幸福的脆弱，生活欢乐的表象与无助的真相。只是，没有人会理会这种暗示。随着恢复通电，众人鼓掌欢呼，又翩翩起舞。唐季珊也偕同张织云进入舞池，用欣赏的眼光看着阮玲玉，阮玲玉没有不快，倒有少女般的娇羞。这时，又停电了。切到外滩的建筑，响起空袭警报及轰炸声。这是对时代背景的提示。只是，这种"时代背景"对这些沉浸在欢乐中的男女来说过于隔膜，对于阮玲玉的命运悲剧来说更显得遥远。

在这一次舞会上，阮玲玉看到张达民带着一位舞女也出现了，但毫无恼怒，她的无动于衷让人费解：面对如此不堪的男人，她的平静是出于感觉迟钝抑或绝望？在这次舞会上，她还看到了唐季珊与张织云。小舞女介绍了唐季珊的为人：常把张织云关在家里抽鸦片，而自己在外面泡妞。林楚楚虽然对小舞女的介绍表示怀疑，但也说唐季珊喜欢追求女孩子，在广东乡下有老婆，还追求过黎灼灼。不久，影片切到唐季珊与张织云的侧面近景，唐季珊的脸因侧光而略显神秘，张织云的脸在顺光的塑造中异常美丽又哀怨。张织云用眼睛的余光发现唐季珊在捕捉舞池中的女子，但只是平静地抽烟。按理说，对于这样的男人，正常女性应该十分不屑（黎莉莉听到众人的谈论就说"真受不了"）才对，但阮玲玉没有表明自己的任何评价。这意味着她对于男人缺乏基本的道德立场和价值判断，这是她悲剧命运的根源之一。

第二次舞会时（39分钟处），阮玲玉因在香港受到唐季珊的关心，已经与唐季珊坐在一起，实际上取代了张织云的位置，或者说将重复张织云被男性玩弄又被男性抛弃的命运。影片从阮玲玉坐在椅子上的背部近景切入，摄影机上摇并拉开，成为阮玲玉与唐季珊的背面近景。切到两人的正面近景后，两人

脸上被暖色调的光线照耀，但周遭仍是暗调。阮玲玉说，"我这个人最受不了人家对我好的。谁对我好，我会像疯狂似的对他更好。"唐季珊将其视为阮玲玉的"弱点"（准备对阮玲玉示好以换得阮玲玉加倍的回报），这表明唐季珊确实是情场老手。阮玲玉提醒唐季珊有张织云，还有太太，可能还有黎灼灼，怎么有资格来追求自己。唐季珊的解释再次显示出风月老手的老练与圆滑，"如果我可以随时抛弃她（发妻），你也会害怕我。给我点时间吧！"阮玲玉对这样的回答显然是满意的，矜持不语。

第三次舞会时（1小时43分钟处），阮玲玉已经决定自杀。在这次舞会上，阮玲玉终于和唐季珊起舞，完成了她和唐季珊从相见（第一次舞会）、相处（第二次舞会）、"相爱"并准备生离死别的全过程（第三次舞会）。她显得更为洒脱，对身边的一切都已不顾，甚至独自起舞（图4）。联系影片的英文名（中心舞台），阮玲玉像是在最灿烂的艺术舞台寂寞表演，更像是在自己的人生舞台凄凉叹唱。在一个俯拍的中景中，阮玲玉沉醉于舞蹈中，她的身后是男男女女的腿部，但她早已浑然物外，用柔曼的身姿表达生之绚丽。在固定长镜头中，唐季珊拉起阮玲玉的手转圈圈。在这样的时刻，阮玲玉似乎被自己将从容赴死的决心感动了，却未意识到自己是主动地一步步走到这般境地。在她心中，虽然有对张达民和小报记者的悲愤，对唐季珊却未有怨恨，这亦是她可悲的地方，即从未对自己的人生有清醒的分析，从未对自己的性格有理性的评价。突然，唐季珊摔倒在地，镜头切到阮玲玉的俯拍中近景，她无比投入，对身边的变故浑然不觉。——阮玲玉确实有这种特点，当投入于某一件事时可以忘却身边的一切。

在阮玲玉自杀前的那个晚上，她一直在敬酒和跳舞，但这时偏偏响起阮玲玉遗书的画外音（独白）。这就使这些欢快的场景染上了一种悲剧的意味。而且，阮玲玉在酒会上问那些导演问题，影片没有表现导演们的回答或反应，却"闪前"（预述）这些导演在阮玲玉葬礼上对此问题的追忆、感慨、回答，这种处理使得一些平常甚至温馨的生活时刻因有了生死相隔的悲凉而将成为刻骨铭心的回忆。但是，

图4

影片在渲染这种死亡的悲剧意味时,并没有放弃理性的观照,而是用独特的视角向观众呈现了阮玲玉自己书写的命运抛物线。

因此,《阮玲玉》虽然呈现了男权社会中女性的无力状态,但影片并不认为女性的悲剧人生应全部由男性或男权社会负责。如果这样的话,女性就将处于全然无辜的状态,观众也将因此忽略对女性自身的剖析与反思。影片甚至还暗示,阮玲玉的悲剧也不是来自于动荡的时代。因为,从影片的情节来看,时代因素从来没有左右阮玲玉的命运。从她对张达民与唐季珊的态度来看,她是自觉自愿地走进自己编织的囚笼,书写自己的悲剧人生。

二 悲剧性格书写的悲剧命运

影片在呈现阮玲玉的命运悲剧时,尽量剔除了外力因素,将阮玲玉的悲剧性格置于前景。这是避免观众将阮玲玉的悲剧看作是特定时代所造就的社会悲剧,而忽略阮玲玉的悲剧对于今人的警示意义。

事实上,阮玲玉对于她兴趣之外或者说个人之外的事情相当漠然,到了熟视无睹的地步。在拍摄《桃花泣血记》时,她在化妆间里专心地描画眉毛,并带点得意地对陈燕燕说,她在哈尔滨画一条眉毛要两个小时。两人对话时,摄影机很少运动,切换也很舒缓。这时,屋外阳光灿烂,聂耳等人正在兴致盎然地打篮球,摄影机快速跟拍,人声鼎沸,欢快热烈。在这个开阔的外景,暖色调的阳光洒满球场,加上金焰用小提琴奏出的乐曲,一切都显得动感十足,其乐融融。随后,复旦学生会的代表希望联华的人一起参加大游行,全面抵制日货。这时,阮玲玉打扮停当,从晦暗的纵深处走向摄影机,她穿一身农村妇女的服装,像是不属于聂耳他们的世界,她有点意外地看着众人在讨论什么(图5)。经过林楚楚调停,黎民伟决定派聂耳等人去支持学生,其他人继续拍戏。听到"拍戏"的叫唤,阮玲玉嫣然一笑,袅袅走下台阶,她的前景是准备

图5

支援学生的人群走过。画面切到《桃花泣血记》的原始拷贝，影片中的阮玲玉扮演一个没有见过世面的传统妇女，非常拘谨地等人为她拍照。这就是阮玲玉的性格，有着遗世独立般的冷漠和封闭，她以为世界只有她的演艺事业和情感纠葛那么大。

 阮玲玉确立了与唐季珊的关系后，影片还有一个细节表明她性格中的软弱和犹豫。那是在一个扶梯中间，下面是唐季珊，阮玲玉向其讲述张达民欲向她要分手费，上面是众人在谈论国事和演艺事业。待唐季珊无趣地离开，待蔡楚生、聂耳等人都进了楼上的房间谈论事情，只剩下阮玲玉时，在一个侧面的全景中，阮玲玉充满向往地看着楼上的房间，她的略上方就是一扇巨大的窗户，有高光射入。犹豫了一下，阮玲玉转身向下走，走了一步，她又转身，向上走了三步，正处于窗户的正前方。——只要阮玲玉愿意，她完全可以走出个人的小天地，拥有光明的世界。但阮玲玉又停住了，向窗外幽怨地望了一眼，倚栏而立（图6）。这是一个固定机位的长镜头，观众得以在完整流畅的时空里见证阮玲玉的这种矛盾心情。她似乎并不甘心沦落于唐季珊与张达民两个男人之手（楼梯的下方），她似乎也向往充满激情和热情的群体生活（楼梯的上方），但她无法割舍在唐季珊那里找到的一点依赖和爱，也无法走出个人的世界去与群体结合。

 当阮玲玉正式与唐季珊同居时，阮玲玉打开院门，柔和的光打在她脸上，洋溢着恬静与幸福，而一旁唐季珊的微笑说明了她幸福的来由（男人的庇护）。然后，影片用一个空镜头呈现了唐季珊为她准备的房子，前景是由许多格子组成的玻璃门，纵深处可看到房间的空旷及另一窗户。在规则构图中，这个画面呈现出一种对称与均衡，这就使房间看起来像一间囚笼。镜头推近，阮玲玉走向"囚笼"（图7），打开门走进去。这时，唐季珊想抱阮玲玉，她拒绝了，"等我们俩正

图6

图7

式结婚那天。"这也是她可悲复可怜的地方,她明明知道唐季珊是玩弄女性的恶魔,且他乡下有老婆,怎么可能与她结婚? 待唐季珊抱着小玉上楼,镜头反打,在全景中,阮玲玉倚门而立,显得落寞孤独。她轻轻地关上门并锁上,显得很是满意。随后,她走向房间的纵深处,光线越来越来暗,直至阴影将她吞没,这是她"一级一级走向没有光的所在"的寓意镜头。

波伏娃曾说,"女人在婚姻中被拘囿一隅,她要将这个牢笼装饰成一个王国。她对家庭的态度,可以用解释她的生存处境的辩证法来注释:她以变成猎物的方式来猎取,她以放弃自己来换取自由,她为了征服世界而放弃了这个世界。"[1]这正是对阮玲玉处境的形象描述:当她自愿成为唐季珊的猎物时,她还以为从这个男权世界猎取了"安全、保障、依靠";她为了摆脱张达民而获得自由是通过依附唐季珊来实现的;她为了挣脱男人的控制而成为另一个男人的猎物并放弃了自我。

相比之下,阮玲玉的那位女校同学就显得更为独立自主。她来邀请阮玲玉去她的学校演讲时,独自站在玻璃门外。此时,门的一扇开着,像一个暧昧的邀请,像一个不怀好意的陷阱,但这位独立女性只是平静地眼睛下视,等着阮玲玉出来(图8)。阮玲玉出来后,请她进去,她婉拒,"不行,我还有事情,我已经迟到了。"在这看似无意的话语中,对照阮玲玉自觉自愿地走进唐季珊为她准备的牢笼,分明可以看出一个独立女性对男性所设立的囚笼的警觉与抵制。面对女友的邀请,阮玲玉是有一些犹豫的,女友鼓励她,"不要再退缩了,……明天(妇女节)你可以先站出来,把自己所受的委屈都说出来,可以让年轻的女学生借鉴。"女友在说这番话时,摄影机在屋外从一个侧面近景(顺光)推成一个特写,并从平角度变仰角度。摄影机继续推近并轻摇,前景是女友的嘴巴特写,隔着玻璃门还可看到阮玲玉母亲关切的神情。画面切,摄影机从屋内用一个俯拍近景(侧光)对准阮玲玉略有不安的脸,她的女友正热切地看着她。阮

图8

[1] [法] 波伏娃. 第二性[M]. 北京:西苑出版社,2009:181.

玲玉说,"我也有错。"摄影机未动,女友说,"都说出来,把我们自己的软弱、虚荣心、喜欢、苟延残喘都掏干净。"阮玲玉答应了邀请。画面切成高机位的俯拍,跟,阮玲玉偕女友下台阶到院子,阮玲玉母亲赶紧冲到前面,拦住阮玲玉(怕外面有记者)。送走女友,阮玲玉又陷入迷茫,似乎痛苦地别过头,画面渐隐。可见,那位女友是从女性立场来看待阮玲玉的人生悲剧,具有强烈的反思精神和自我批判意识。相比之下,阮玲玉虽然也意识到自己有错,但她的反思和批判是相当肤浅而感性的。再看阮玲玉的母亲,虽然想努力保护女儿不受伤害,但并不能从精神人格上影响女儿,也不能给女儿以更实用的人生智慧。

在联华宴请外国录音师的宴会上,阮玲玉预演了第二天的演讲,并说要用国语讲,"各位女同学,我们今天在庆祝三八妇女节,到底是要庆祝什么呢?就是要庆祝我们女人,从五千年的男人历史中站起来。"这非常具有反讽意味,女友希望阮玲玉反思自己,阮玲玉却高谈自己并未做到的"女性独立"。而且,从阮玲玉并不标准的国语来看,电影进入有声时代似乎也是阮玲玉自杀的一个间接外因:国语不好的她很有可能在有声电影中失去自己的优势,使自己看似光明的演艺事业蒙上阴影。

当然,电影从无声进入有声至多影响阮玲玉的事业而不应该威胁她的生命,她的症结仍然是性格上的软弱、人格上的不独立。此前,张达民上诉法院状告唐季珊阮玲玉通奸之罪,小报记者又紧紧相逼之时,阮玲玉在孤立无援中没有想到抗争,而是将希望再次放在男人身上,她希望蔡楚生带她离开上海去香港(图9)。这是她幼稚和软弱的一面。她在面对人生困境时,总是本能地依附男人,即使已经两次受伤(张达民、唐季珊)。而且,她的设想并不可行,蔡楚生说,"去了还是要回来的。"阮玲玉说,"可以,结了婚才回来。只要你舍得同居的舞女和乡下的老婆。"蔡楚生恼怒,"我在这里还有事情要做。"阮玲玉只得黯然离去。回到家,阮玲玉对着镜中的自己无限凄婉,她翻着自己每天记的账簿(这是阮玲玉关心的世界),切到中景,唐季珊在床边抽烟的形象出现在镜中。唐季珊关心后

图9

天开庭穿什么衣服,阮玲玉平静地说,"我不会去的。"在此过程中,摄影机未作移动,营造出一种窒息般的凝滞。只是,阮玲玉下定决心不出庭不是由于她决绝或坚强的一面,而是她没有足够的勇气和力量去面对舆论的压力,去直面"奸夫淫妇"的指认。

本来,"人不能两次踏进同一条河流。"阮玲玉却一而再,再而三地犯同样的错误。她明知张达民、唐季珊的为人,但仍一次次陷进去不可自拔。后来,她又将希望寄托在一个有"同居的舞女和乡下的老婆"的蔡楚生身上,甚至渴望与他用婚姻获得保障与安全感。蔡楚生的退缩既可以视为男人的懦弱与自私,但也未尝不是对阮玲玉这种性格的远离。因为,任何地方都会有舆论的漩涡,任何时候都会有挫折和压力,一个没有强大自我和独立人格的人,永远只能在生活的风浪中自我嗟叹,自我感伤,自我放逐。"人的本质不依赖于外部的环境,而只依赖于人给予他自身的价值。……惟一要紧的就是灵魂的意向,灵魂的内在态度;这种内在本性是不容扰乱的。"[1]

影片还有两个细节表明阮玲玉永远只活在一己的内心世界,永远只会为一己的幸福而陶醉,为一己的痛苦而伤悲。这样,她就没有力量去对抗人生的挫折与低潮。

"一·二八"事变中,阮玲玉等人逃到香港避难,聂耳等人在上海坚持斗争。阮玲玉从香港回来后,发现众人在谈论"国家大事",准备与日本人"拼了",并随着黎莉莉的起调合唱聂耳作曲的《大路歌》。在一个全景画面中,大多数人都加入了合唱,哼着铿锵有力的劳动号子"吭哟吭哟"。镜头一切,一个微微的仰拍,聂耳用握拳的双手在指挥吴永刚等人合唱;切成黎莉莉的侧面特写(仰拍),她在哼唱;镜头横移,黎莉莉发现阮玲玉未加入合唱,很意外,"跟大家一齐唱呀!"阮玲玉只是有点欣喜又有点好奇看着众人的表现,微笑不语,却始终未加入合唱。这形象地说明了阮玲玉对于社会时局与集体生活的冷漠与疏远。

还有,当阮玲玉在楼梯处与唐季珊商量张达民的索赔事宜时,他们旁边有人经过,所谈论的话题都颇为宏大:"费导演,我会把斯坦尼斯拉夫斯基的表演理论全部翻译出来。""日本人就是日本人,敌人就是日本人。国民党政府想

[1] [德] 卡西尔. 人论[M]. 北京:西苑出版社,2004:12.

骗谁?"(黎莉莉对阮玲玉说)"政府以后不准我们再拍抗日的电影,我们那个《小玩意》中凡是提到日本人的都要改叫敌人了。"(阮玲玉对此有点惊讶,"是吗?")可见,相对其他人关心的电影理论建设,社会政治新闻,阮玲玉在三角恋中的烦恼实在有些琐碎且格局太小。

因此,阮玲玉的性格中除了有幼稚、软弱、犹豫的一面,还有自我封闭、狭隘的一面。当她在情感选择中显得糊涂时,她对外界生活又显得冷淡。这样,她的全部生命中就只剩下情感与表演艺术。而艺术世界中的形象并不能救赎现实生活中的软弱,情感世界中的伤痛又得不到外界的抚慰与帮助。这就注定了阮玲玉在无力面对现实压力时只能选择逃避与自戕。

三 套层结构中的复调性对话

当影片从现代时空(关锦鹏向张曼玉说戏)切到阮玲玉生活的时空(1929),并不时穿插20世纪30年代阮玲玉主演影片的影像资料时,可以看出,影片不是一部单纯意义上的传记片,而是有着复杂的结构层次,并试图在各个结构层次之间形成一种对话关系,进而拓展影片的内涵。具体而言,影片有三个时空,整个情节都是对这三个时空的补充与丰富,这是一种套层结构:

历史时空:历史上真实的阮玲玉(传奇的,凄婉的形象)。
虚拟时空:张曼玉塑造的阮玲玉其人(对事业执着,对情感糊涂)。
现代时空:摄制组拍摄现场及对相关人员的采访(疏离的,超然的)。

这种"戏中戏""片中片"的套层结构不是一次技巧上的卖弄,不是导演故弄玄虚的把戏,而是对影片意义的探询和丰富之旅,"这种结构避免了面面俱到,来龙去脉的流水账式的交待,使得电影艺术家在对阮玲玉生平事迹材料的取舍、组织和调试上获得更大的自主和自由,可以收到详略得当、虚实有致的艺术效果。更重要的是,电影艺术家在这种套式结构中,渗透着一种用现实眼光注视历史的时代精神。……(历史上的阮玲玉和作为演员的张曼玉)这两个故事,相互对比、映衬、渗透、补充,其微妙的冲突与差异,提供了影片画面的张力……让享有一切自由和自主权的现代女性,去揭示人类心灵之谜的存

在与难以破解。这样,就更深化了影片的历史厚度和思想深度。"[1]可见,这种套层结构的最终目的是追求各结构之间复调性的对话关系,以丰富影片的意蕴内涵。

巴赫金在分析陀斯妥耶夫斯基的小说时,发现了其复调性,并称之为"复调小说","复调小说整个渗透着对话性。小说结构的所有成份之间,都存在着对话关系,也就是说如同对位旋律一样相互对立着。"[2]"这种小说不是某一个的完整意识,这种小说是几个意识相互作用而形成的总体,其中任何一个意识都不会变成他人意识的对象。"[3]巴赫金认为这种对话包括微型对话和大型对话。"微型对话中所有的词句都是双声的,每句话里都有两个声音在争辩。"[4]大型对话是指作品在整体结构上的对位关系,也就是人物组合在同一命题下的对立和联系。影片《阮玲玉》所形成的正是一种整体性的结构复调。

通过这种结构复调,影片将一个本来有点单调的人物传记故事书写成了一个极为蕴藉的人生范本,使观众可以从中感受诸多社会、历史、人生况味,而且这些况味可以延伸扩展到我们现代的生活中来。例如,我们发现,历史时空里再大的传奇被还原后也不过是无助个体的一己浮沉;而且,这种传奇在历史的维度上可能只是一个插曲,只是在后人看来的一段尘封往事,一点谈资(陈燕燕、黎莉莉等当年与阮玲玉同登银幕的演员,在回忆阮玲玉时,多少有点疏离,像是在谈一段久远的尘封往事,言辞间显得轻松愉快,这正说明时间流逝中情感淡漠的可能)。尤其是张曼玉在1991年与陈燕燕对话时,陈燕燕披露,阮玲玉曾经阻挠联华与她签约,"最好不要带这个孩子(陈燕燕)去上海,……这个孩子将来去了以后,一定要抢我半壁江山。"在说这番话时,陈燕燕明显有些得意,同时也有对阮玲玉心胸狭隘的某种鄙视(图10)。通过这种

图10

[1] 寇立光,李玉芝.台湾香港电影名片欣赏[M].太原:山西教育出版社,1993:338-339.
[2] [苏]巴赫金.诗学与访谈(巴赫金全集·第五卷)[M].石家庄:河北教育出版社,1998:55.
[3] 同上书,1998:21.
[4] 同上书,1998:99.

"历史"与"现实"的对话,影片既呈现了传奇人物性格中的复杂性,也展示了时间的残酷性:"伤痛往事"对于某些人而言,可能只是证明自己辉煌过去的一个例证;"历史传奇"对于某些人而言,被还原后不过是一个凡俗的朋友或对手。而且,传奇又如何,传奇的光环下躲藏的是一个脆弱受伤的女人;传奇的光环可能会随着时间的流逝而逐渐淡出人们的视线。

早在影片的25分钟处,导演通过一个小舞女之口,已经向观众说明了"传奇"的不可靠。小舞女说喜欢阮玲玉的电影,张达民说他喜欢张织云,小舞女很好奇,"张织云是谁?"实际上,张织云在1925年之后主演过《空谷兰》《玉洁冰清》等电影,于1926年当选为"电影皇后",小舞女所处的时代不过是1932年而已。这再次说明"生前身后名"的虚幻。对于小舞女的无知,张达民趁机卖弄,用嘴呶向阮玲玉,"她的老前辈,十年前是大明星。"这时,小舞女像是突然被点拨了一下,"我知道了,她就是茶叶大王唐季珊的情妇。听说茶叶大王常常把她关在家里让她抽鸦片,自己在外面泡妞。"这正是张织云的悲哀之处,当年的"电影皇后"6年后被人提起不是因为"电影"而是因为花边新闻。同时,这似乎也是对阮玲玉命运的某种暗示:如果附庸于某个男人,女人将失去自己的存在价值。

与一般传记片极力营造一种"(客观)真实感"不同,《阮玲玉》毫不掩饰"记录与还原"的主观性,并力图勾连起"历史"与"现实"。张曼玉与关锦鹏谈论张达民时(黑白影像),就不是通常意义上对话场景的实况呈现,而是融入了导演的艺术构思和思想表达:在一个正面特写中,张曼玉的脸被侧光照亮,她身后的镜子中出现关锦鹏的近景,前景处是关锦鹏头部的背面,随着关锦鹏说话,镜头横移,画面中只出现张曼玉的特写和她身后镜子中关锦鹏的近景,以及关锦鹏后面的工作人员。关锦鹏向张曼玉说,"我觉得张达民在生活上或是感情上,有很多不成熟的地方,都要阮玲玉来照顾他。"这样,镜子中关锦鹏恳切的脸正对着张曼玉的背影,像是在面对虚空自言自语。这是影片刻意营造出的"沟通受阻"暗示,同时表明现代人对"历史"的阐释只是个人立场上的"自我感觉"。

影片还记录了关锦鹏采访沈寂的场景。沈寂作为《一代影星阮玲玉》的作者,按理说对于阮玲玉有非常详尽和透彻的理解,但当关锦鹏问他如何理解阮玲玉后期的一个矛盾之处:她饰演不同类型的进步角色,但她在实际

生活中其实非常柔弱。沈寂未作停顿就回答,"她跟唐季珊的结合,跟她当时的处境很有关系。后来她了解唐季珊的为人后,她已是无可奈何了。"这时关锦鹏插话,"她跟唐季珊在一起只有一年多,由同居到她自杀。"言外之义是,阮玲玉的人生悲剧似乎与唐季珊的联系有限。沈寂继续回答,"她后来知道唐季珊有了前妻还有他的一些行为,她觉得木已成舟,已经没有办法了。她的性格也不会挣扎、反抗的。可是她对这个生活还是满意,可是并不理想。"在此过程中,一直没出现关锦鹏的身影,镜头只对准蓝色调中的沈寂(近景),用的是侧光。在这种冷色调的黑白影像中,似乎有一种悠悠岁月的沧桑,但从关锦鹏的问话及沈寂的回答看来,两者是完全错位的,或者说沈寂的回答是答非所问,辞不达意的。沈寂未能解释清楚为什么生活中阮玲玉是柔弱的而影片中可以是刚强的,而是说到了阮玲玉与唐季珊的关系。在这方面,沈寂实际上也说不清楚阮玲玉的细腻心态。而且,唐季珊对阮玲玉命运的影响根本就不应该过分夸大。依阮玲玉的性格,没有唐季珊她最终也会以悲剧方式结束自己的人生。这再次说明,时间的流逝将使一切"传奇"褪色,不仅"传奇"者本人的形象将日渐模糊,后人对于他(她)的认识也将日渐隔膜。这种隔膜,通过影片设置的套层结构得以形象地呈现,即每一个层次都只是对下一个层次作浅尝辄止的探询,这种探询带上了主观色彩,有时还是一种误读。

 影片结束时,众人在阮玲玉的葬礼上默哀(图11),随着一个横移镜头依次扫过静默的众人,影片切到(关锦鹏剧组重新置景的)联华的摄影棚,这是当时最好的摄影棚。一个摇镜头之后,摄影机推进了摄影棚,向右摇时切到一片断壁残垣时(灰白色调),摄影机继续右摇,出字幕,"1991,联华摄影棚原址。"(图12)最后,画面切到阮玲玉葬礼上头像的历史图片,影片结束。在这

图11

图12

种"繁华"与"颓败"的对比中,一种历史的沧桑感油然而生,并由此生发出许多关于"传奇"与"寂灭"的感慨:当昔日的电影王国联华公司在半个多世纪之后只剩下一片近乎废墟的建筑,历史中那些起伏的"传奇"、闪亮的名字、明丽的身影留给今人的又是什么?

可见,在这种结构复调中,影片《阮玲玉》没有满足于还原阮玲玉的艺术人生,而是通过今人对"历史""传奇"的态度,故人对于朋友的回忆与怀念,凸显出"历史"在今天的存在方式和出场方式,而"历史"中的"传奇人物"正是在这种时间的残酷性中褪去光环,呈现出作为普通人的亲切感与局限性。

四 现实世界与艺术世界的互文关系

正如关锦鹏所困惑的,阮玲玉后期所饰演的进步角色与她的柔弱性格有很大反差。这种反差或者说矛盾,在外人看来有些不可思议,但在阮玲玉身上却可以浑然圆融。因为,她可以将现实世界与艺术世界完全分开。或者说,她因为对艺术世界过于投入而可以超越自我去扮演任何角色。

这就可以理解,阮玲玉在北平拍摄《故都春梦》时,为了提前体验剧情,她会不由自主地躺倒在雪地里,甚至脱去大衣,用脸贴着雪,用手去抚弄雪,并设想剧情中的动作。这也可以理解,在拍摄《小玩意》时,导演孙瑜对于珠儿死去的场景总觉得不理想时,阮玲玉可以先于导演设想好情感表达方式与动作设计。这既表明了阮玲玉在表演方面的杰出才华,也是她对于表演事业的执着所致。

正因为这种执着与投入,阮玲玉在银幕上塑造的艺术形象可以与自己的出身、生活经历、思想性格相去甚远。而且,这些艺术形象身上积极正面的因素并不会实质性地改变她的性格与人生态度,倒是这些形象身上悲剧性的内涵容易与她性格中的某些消极方面不谋而合。

当卜万苍要拍摄《三个摩登女性》时,阮玲玉主动要求饰演里面代表"革命"的周淑贞。在导演看来,阮玲玉身上的气质与角色所要求的"能自食其力、最理智、最勇敢、最关心大众利益"的形象相去甚远。因为,阮玲玉以前一

图 13

直演悲剧人物或者风流女性,而周淑贞只是个女工,是劳动者,是个刚强、朴实,敢于反抗的女性,代表革命。对于导演的这种质疑,阮玲玉未多作解释,而是脱下大衣,擦去口红(图13),撩了两下头发,抬头平静又坚毅地看着导演。在这些细节里,可以看出阮玲玉是个"戏痴",因为,她只是去塑造角色,而不是塑造自我。下一个场景,又是灯红酒绿,又是舞会,在一个舒缓的摇镜头中,出现了阮玲玉与唐季珊亲密地坐在一起的情景。这正形象地说明了阮玲玉的艺术世界与生活世界是分离的。

但是,可能阮玲玉自己也未曾预料,她的生活世界会与艺术世界形成某种互文关系,会具有某种呼应与巧合。

当阮玲玉正式与唐季珊同居,并满意地关上大门时,画面一切,摄影机上升,可看到隔壁房子的窗口有两个妇女在饶有兴味地看着阮玲玉这边。前景处,是阮玲玉若有所思的脸。摄影机拉开并下降,阮玲玉离开窗户,满意地在房间里踱步,并一步一步走进暗影里。阮玲玉不会预料到,这一幕将是她主演的《神女》里相似一幕:做妓女的母亲每天出去都处于这种异样眼神的关注中。

后来,为了饰演好《神女》里母亲的角色,阮玲玉独自一人在房间抽烟并设想动作。她带着屈辱和悲愤坐在桌子上,看了一眼不存在的流氓,然后故作轻松地抽了一口烟(影片插入《神女》中母亲抽烟的原始影像)。这时,唐季珊走了进来,阮玲玉下意识地把他当作影片中的流氓来体验剧情,流露出不满、不屑的神情。镜头切换,在一个中景中,前景是阮玲玉,后景是走来的唐季珊,待他走近阮玲玉,机位与影片《神女》中相似一幕完全一样。这就巧妙地将阮玲玉的现实世界与艺术世界重合了:在艺术世界中,她落入一个流氓的魔掌,在现实世界中,她同样被一位"流氓"伤害。不同的是,影片中的神女是被迫的,并且具有反抗精神;现实中的阮玲玉却自投罗网,甘愿做笼中的金丝雀。这样,两个世界重合又分离。重合的是处境与命运,分离的是不同的性格。这也呼应了阮玲玉饰演的《新女性》中韦明的刚毅与她自己的柔弱的对比。《新

女性》中的韦明,在被外界中伤和诬陷后,一度绝望自杀,但求生和反抗的意志又让她渴望生存;现实中的阮玲玉同样身处冷酷时世,却平静甚至毅然地走向生命的尽头。

关于影片中"现实世界与艺术世界的互文关系"的例证,还可以从蔡楚生筹拍《新女性》中看出。1934年2月,电影界的才女艾霞(参演过《时代的儿女》《脂粉市场》《春蚕》等影片,还是《现代一女性》的主演和编剧)自杀身亡,年仅23岁。关于艾霞自杀的原因,当时有诸多猜测,认为缘于"经济拮据的窘况",或缘于"不能自控的任性"与"郁于孤独、空虚",或缘于"爱情的悲剧"。但是,蔡楚生认为她不是自杀,她是被杀,"杀她的人不是一个两个,而是我们整个社会,是黄色小报的记者。"有感于此,蔡楚生才撰写了剧本《新女性》,并请阮玲玉来主演。这是将艾霞从生活世界搬到艺术世界。阮玲玉主演了《新女性》之后,影片受到前所未有的抨击,并在上海新闻公会的压力之下作了重大删减。更重要的是,黄色小报和社会舆论再次将阮玲玉推向风口浪尖,阮玲玉最终不堪重负而自杀。这又是"艺术世界"对"现实世界"的影响,或者说"现实世界"对"艺术世界"的摹仿。在这三个女性(艾霞、阮玲玉,包括虚构中的"韦明")身上,我们看到的是特定的社会真实,更是特定历史情境下女性的生存状态和精神状态。

影片最迷人也最繁复的段落是阮玲玉拍摄《新女性》的结尾时,影片用巧妙的方式混同了现实与虚构,历史与现实,试将本段落的部分镜头还原如下:

1. 正面,中景,顺光:蔡楚生和摄影师看着拍摄现场(字幕上写着:《新女性》,1935,导演蔡楚生)。

2. (切)俯拍,中景(局部布光):病床上的阮玲玉准备饰演韦明,蔡楚生剧组进入画面。有人说,"准备!"另有画外的声音叫,"准备,拍了。"(这两个声音,可能来自蔡楚生剧组,也可能来自关锦鹏剧组。)

3. (切)近景,顺光:阮玲玉哀怨地躺在床上。有人说,"准备!"另有画外的声音叫,"准备,拍了。"(如果上一个镜头中的两个"准备"都是来自于蔡楚生剧组,那么这个镜头中的"准备"应该是关锦鹏剧组的声音。)

4. (切)侧面,中近景,侧光,仰拍:蔡楚生在紧张地看着表演现场,并

喊了一句,"开麦拉,Action!"

5.(切)俯拍,中近景,顺光:阮玲玉(韦明?)躺在病床上,哭泣,并将手伸向画外,整个画面素白惨淡。摄影机上摇,成平角度的中景,旁边的人俯身抓住韦明的手。韦明呼喊之后又躺下,摄影机缓缓前推。

6.(切)正面,近景,侧光照亮蔡楚生大部分的脸:蔡楚生很激动,叫停。摄影机左摇,蔡楚生征求摄影师的意见之后,大叫"收工"。

7.(切)平角度,中景:前景是一个人的身影,后景是还躺在床上的阮玲玉。许多声音在叫着"收工"。人群散去,蔡楚生在前景蹲下(逆光,显得很暗),后景被白光照亮。

8.(切)俯拍,中近景(顶光):阮玲玉还在病床上哭泣。有盏灯灭了,阮玲玉的大部分脸被阴影笼罩。镜头下摇。

9.(切)侧面,近景:蔡楚生有点惊讶地看着哭泣的阮玲玉(画面虽然有高光打在蔡楚生的脸上,但仍呈暗调)。

10.(切)正面,中景,平角度:其余演员也好奇地看着哭泣的阮玲玉(暗调)。

11.(切)侧面,中景:阮玲玉裹在被子里哭。镜头前推,像一种逼近的注视。

12.(切)俯拍,中景:蔡楚生等人好奇地走向前。摄影机跟拍蔡楚生到病床,蔡楚生叫了一声"阿阮"。

13.(切)近景,俯拍:床单里阮玲玉颤抖的身体(光影明灭)。

14.(化)近景,俯拍:床单里阮玲玉颤抖的身体。镜头后拉,画面成黑白(在影片中,现实时空常用黑白),旋转,俯拍中蔡楚生(梁家辉?)坐在床前,镜头拉升,成大俯拍,可看到对准蔡楚生(梁家辉?)的话筒和摄影机。响起一个声音,"停!"这显然是关锦鹏的声音,"阿潘,这个保留。家辉,你忘记了揭开床单看看美姬。"

15.(切)侧面,近景,平角度(黑白):梁家辉还在看着床单中的张曼玉。

16.(切)俯拍,中景:1935年《新女性》的原始影像。

在这个场景中,影片故意混淆了两个剧组:梁家辉饰演的蔡楚生拍摄《新女性》的情景,以及关锦鹏剧组拍摄《阮玲玉》的实况。这样,那些

"开机"、"收工"的声音令观众无从分辨,更重要的是,当病床上的女子哭泣时,就有多重阐释空间:阮玲玉饰演的韦明为自己的命运多舛而哭泣,为自己想挽留生命却无能为力而伤心;饰演韦明的阮玲玉为自己在生活中无从把握自己的命运而悲泣,为找到了自己与韦明处境的相似处而痛心;饰演阮玲玉的张曼玉在为(虚构中的)韦明而哭泣,为(历史中的)阮玲玉而哭泣,乃至想起了自己与"历史""虚构"的相通处而喟叹。当关锦鹏对梁家辉说"家辉,你忘记了揭开床单看看美姬"时,这既是关锦鹏对"历史"的还原(阮玲玉在饰演韦明这个角色时确实悲痛不能自已,戏演完了还在哭泣,导演蔡楚生忍不住揭开床单看看她),试图保持作为一部人物传记片的真实感,但是,在这样的情境中,观众又恍然中进入了"历史"与"现实""现实"与"虚构"的暧昧处,不知自己是在生活世界还是在艺术世界,抑或是在历史世界。

在阮玲玉准备自杀的那个晚上,影片将阮玲玉的遗书通过内心独白的方式进行了披露,经过整理,影片中阮玲玉遗书的内容如下:

季珊,我对不起你,令你为我受罪。我死后有灵,一定会永远保佑你。季珊,我死了以后,将来一定会有人说你是玩弄女性的恶魔,更加会说我是个没灵魂的女性。不过到那时,我已经不在了,你自己去承受。我死了,请你好好对待妈和囡囡。还有联华欠薪二千零五十元,请作为抚养她们的费用。希望你细心照顾她们。

我现在一死,人家一定以为我畏罪,其实我何罪可畏?我根本没有什么对不起张达民,但是他恩将仇报,以怨报德。外界不明白,还以为是我对不起他。有什么办法好想呢?唯有一死了之。我一死何惜呢?不过还是怕人言可畏,人言可畏。阮玲玉绝笔,三五年三月七日午夜。

季珊,我做梦也想不到这么快就跟你死别,但是请你千万节哀为要。我对不起你,令你为我受罪。我死后有灵,一定会永远保佑你。

张达民,我已经被你逼死了。但是你用不着哭,也不用悔改。因为事情已经到了这个地步。不过我很后悔,我不应该成为你们两个人的争夺品,但是太迟了。季珊,过去的张织云、今天的我,明天是谁,我想你自己知道。没有我,你可以做你自己喜欢做的事,我很快乐,玲玉绝笔。

在阮玲玉这两封遗书中,流露的是对唐季珊的愧疚,对张达民的谴责,对自己陷入两个男人争夺之中的悔恨。当然,还有对母亲及养女的不舍,以及对"人言可畏"的恐惧。但是,阮玲玉自始至终没有对自己的反省,虽然悔恨自己成为男人争夺品,却没有意识到是自己主动成为男人的争夺品,或者说是因为自己的人格缺陷而一步步走至人生的绝路。

有人统计过,阮玲玉在银幕上曾自杀四次,入狱两次,其余便是多次受伤、疯颠、被杀和病死等。终于,电影在无数次可怕的暗示之后,成功地预言了阮玲玉的结局。但阮玲玉可能至死也不会懂得,真正的悲剧不是外部强加给你的苦难,而是当外部强加给你苦难的时候,你自己用自己悲剧的性格实现了这个苦难。更进一步说,阮玲玉的悲剧是性格决定命运,而她这种柔弱无力的性格又主要来自于个体的封闭孤立,不愿融入集体,不愿走进更为广阔的天地去舒解自己的忧愁苦闷,而是任由一己的愁绪在心中郁结,最后成为化解不开的死结。

第十一章

电影精读（六）

 《海角七号》(Cape No.7)

编剧、导演：魏德圣
主　　演：范逸臣　田中千绘　民　雄　马念先
　　　　　林宗仁　马如龙
上映日期：2008年
地　　区：中国台湾
语　　言：闽南语，中文
颜　　色：彩色
片　　长：129分钟

 剧情介绍：

　　台湾南部恒春郡的一家度假酒店将在沙滩上举办一场大型演唱会，由于民意代表主席的坚持，暖场乐团将由当地的乐手们组团演出。于是，代班邮差阿嘉、小米酒业务员马拉桑、机车行工人水蛙、原住民警察劳马、老邮差茂伯、教堂伴奏大大等人七拼八凑组成了一个"破铜烂铁"的乐团。这个乐团让个性严谨、心情烦闷的演唱会日本籍监督友子小姐伤透脑筋，主唱阿嘉更是无时无刻不惹恼她。随着演出时间愈来愈近，两人的冲突也愈演愈烈，没想到一份装在写着日据时代旧址"恒春郡海角七号番地"邮包里的过期情书，竟在半世纪后，悄悄牵起了另一段跨国之恋。

获奖情况：

　　第45届台湾电影金马奖最佳男配角、最佳原创电影音乐、最佳原创电影歌曲、观众票选最佳影片奖、年度台湾杰出电影、年度台湾杰出电影工作者

《海角七号》：落魄人生的奇迹演出

影片《海角七号》在台湾获得了巨大成功，不仅票房达5亿新台币，而且收获了第45届台湾电影金马奖的诸多奖项，这不由让人们看到了台湾电影复兴的迹象，并思考其在台湾风靡一时，在大陆和香港等地却遇冷的原因。

一部优秀的影片一定是在某个或某几个方面非常出色，如情节设置、主题表达、演员表演、摄影风格、音乐元素等等。但在《海角七号》里，没有大场面，没有明星阵容，场景设置、摄影风格、服装造型等方面似乎也只追求平实，未刻意求新求变；在表演方面，除了个别人物（如马如龙饰演的代表会主席）相当出彩之外，大都力求本色自然。而且，影片所注目的只是一群小人物，他们为一个日本歌手担任暖场演出的过程似乎也不值一提。那么，影片的魅力究竟在哪里？

一　落魄人生的奇迹演出

影片《海角七号》的主人公是一群普通得有些卑微的人物，但这些人物却能深深打动观众，因为在他们身上，观众体认到了一种普通人的真实处境以及超越这种处境的不息努力。这样，《海角七号》似乎类同于好莱坞的"英雄片"，即一个落魄的普通人，看上去失意困顿，人生灰暗，但在某个机缘巧合的时刻，他却爆发出惊人的能量，担当起拯救地球或某个城市的重任，并在此过程中收获了一位美貌女子的爱情。如《虎胆龙威》（1988，1990，1995，2007，美国）系列中的约翰·麦克兰警官，就是一个常态世界中的草根英雄，虽然总会遇到那么多的生活挫败，总是那么脾气暴躁、粗俗不堪，永远在错误的时间出现在错误的地点，并引发一系列麻烦，破坏他人的"惊天伟业"，但英雄的"受虐史"之后，是英雄的奋发有为，拼死一击，最后不仅逢凶化吉，还能玩转地

球，拯救人类。

确实，《海角七号》的情节中有"英雄梦"的元素，只不过表达得更含蓄内敛一点而已，这正契合了观众的观影心理：大部分观众正如影片中那些人物一样不起眼，甚至正经历着人生的不如意，但他们未曾放弃梦想，而是渴望在某个万众瞩目的时刻确证自己的人生魅力乃至存在价值。因此，《海角七号》也再次印证了电影具有"梦"的特征。弗洛伊德认为，"梦因愿望而起，梦的内容即在于表示这个愿望，这就是梦的主要特性之一。此外还有一个不变的特性，就是梦不仅使一个思想有表示的机会，而且借幻觉经验的方式，以表示愿望的满足。"[1]从弗洛伊德的这个表述中可以看出，电影，尤其是主流商业电影与梦/美梦有着极为相似的特征和功能。我们看电影所获得的满足和快感，恰恰来自我们现实生活中的缺憾和匮乏。

《海角七号》中的人物，确实都活得不如意。如阿嘉，在台北组建乐团打拼了15年，虽觉得自己不差，但结局仍是黯然离开台北。这是一次被动和无奈的退缩，一次对自己失去信心，对未来失去憧憬的绝望时刻。回到故乡恒春镇，阿嘉还要靠民意代表主席的说情以及茂伯（及时）的受伤才得到一份邮递员工作。在这份单调又繁重的工作中，阿嘉有一种深深的疲惫，在他冷漠的脸上，流露出对现状不满可又无法改变的无奈。他似乎对一切都无所谓了，对所有人都显得冷若冰霜，尤其不愿在故乡再接触摇滚乐。

劳马以前是台北迅雷小组（特警组织）的成员，时刻处于高风险中，妻子为此离开了他，他也在受伤后回到故乡做一个普通的交警。情感上的受伤加上人生的灰暗，使他显得情绪急躁，动作粗暴（图1）。似乎唯有在音乐中，尤其是忧伤的口琴和原住民语言的吟唱中才能使他平静下来。这就可以理解为什么在乐器挑选大赛上，他与父亲同奏口琴而不显露自己会弹吉它的才艺。这也可以理解影片不经意地表现他常在码头上独自吹奏口琴的情景，他在等待某艘船在某个时刻靠岸。在那个婚宴之夜，有几分酒意之后，劳马的伤感又涌上心头，他拿着与妻子的合影向阿嘉等人说，这是他漂亮的鲁凯公主，"如果你有看到她的时候，告诉她，我已经不再卖命了，我已经回来当一个安分的小警察。"这说明，劳马并不安心在故乡当一个交警，但如果这能换来妻子的回

[1]［奥］弗洛伊德.精神分析引论[M].北京：商务印书馆，1997：95.

图1

图2

心转意,他甘愿平庸。

水蛙酷爱打鼓,但现实中修理摩托车的工作似乎用不着这项技艺。他爱上了老板娘,但老板尚健在,且老板娘有三个孩子。水蛙就陷于这种困境中,他为着一份无望的爱而苦苦守候,他身处平淡的人生而执着追求。为此,水蛙非常珍惜到临时乐团担任鼓手的机会(图2),在排练之余,他也忘我地在车行练习:在一个上升镜头中,摄影机从水蛙打鼓的双手特写移到他紧闭双眼的陶醉模样,这时,画面切换,出现三个衣着性感的女子在妖娆地跳舞的近景,背景是一片蔚蓝色的海洋,画面纯净,背景唯美,女子金黄色的肌肤和身上褐色的衣服有热带风情,这正是水蛙心中的某种渴望,投射了他对打鼓的热爱和对老板娘的暗恋。但是,老板捡起地上一个机车零件击中了水蛙,将他从白日梦中唤醒。

茂伯快80岁了,弹了50多年月琴,虽受人尊敬,被称为"国宝",但这是一种束之高阁的供奉,更是一种拒绝式的隔离(图3)。为此,他一直渴望能有一个机会登台表演月琴弹奏。茂伯曾对代表会主席表达了自己的尴尬处境和内心期望,他说他只喜欢弹琴,可是,"现在什么时代了,还有人听我们这些老的弹琴?报纸都说我是国宝,谁在稀罕?像我们这种国宝,就要出去让人欣赏,不是放在家里当神主牌。"这再次说明,每个人都不可能只活在"实践"中,而多少也活在"匮乏与渴望"中,正如卡西尔所说,"(人生活在一个符号的宇宙之中。语言、神话、艺术和宗教则是这个符号宇宙的各部分)即使在实践领域,人也并不生活在一个铁板事实的世界之中,并不是根据他的直接需要和意愿而生活,而是生活在想象的激情之中,生

图3

图 4

活在希望与恐惧、幻觉与醒悟、空想与梦境之中。"[1]

还有马拉桑,作为一个米酒推销商,勤奋工作,兢兢业业,似乎眼中只有钱财,但实际上,他只是因为生存的压力而遗忘了真实的自我。他会弹贝斯,一听到酒店地下室在团练就兴奋不已。

还有友子,她反复强调她也是模特,但公司只让她做保姆和翻译(图4),她感到深深的厌倦,担任乐团监督的工作更是让她接近崩溃。但是,这就是残酷的现实,不容有浪漫幻想,更不会有心满意足。

当这样一群失意的人凑到一起会怎样(还要加上具有叛逆精神的"新新人类"大大)?观众会满怀好奇,而当事人恐怕就甘苦自知了。在排练过程中,阿嘉就对众人"无乐不作"的作风深感头痛。因为,劳马和水蛙都会在阿嘉唱到情深处打断他,说他们要在这里加一段个人性音乐。尤其劳马,在摇滚乐中揉进了原住民的吟唱,他的父亲也加入进来。阿嘉只好默认,"随便啦,你们高兴就好了。"尤其最后一次排练快结束时,茂伯对马拉桑和劳马说,"明天你们真的这样就甘愿了?我昨晚想了一整晚没睡,我弹月琴五十多年了,明天第一次上台竟然拿这支(摇铃)在摇。"最终,阿嘉在唱《无乐不作》时,众人都加入到合唱中来,这让阿嘉很是意外。在第二首歌中,众人也私自换了乐器。尤其是原定的两首歌唱完之后,茂伯竟然不肯下台,用月琴弹起了《野玫瑰》,要众人完成这首歌。这都说明,对于茂伯等人来说,这次表演,不仅是为日本歌手暖场,更是个人的一次奇迹演出,是对庸常俗世的一次超越,是对人生价值的更高追求。

为了准备这次"奇迹般的演出",影片在情节结构上作了细腻的铺垫。总体而言,影片有三个情节高潮或者说转折点,对应着主要人物处境、心境的变化。在影片的30分钟左右,也就是在乡公所的乐器挑选大赛上,影片的主要人物全部介绍完毕并汇聚一堂。当然,此时他们之间互相并不熟悉,甚至在几个人之间还有一点小"碰撞"。这次集体亮相之后,他们成为一个乐团而有了

[1] [德] 卡西尔. 人论 [M]. 北京: 西苑出版社, 2004: 39.

更多交集,确切地说是更多"碰撞",彼此之间摩擦之断,暖场演出似乎成了不可能完成的任务。

在1小时15分钟左右,即那个婚宴之夜,众人的心迹有了进一步的袒露,尤其友子在绝望之后重建了信心。在这个影片里少有的夜景段落中,导演通过许多细节呈现了这些小人物的挣扎与憧憬。当阿嘉坐上防波堤时,在一个背面的大远景中,后景处海洋深蓝,平静辽阔,前景处是斜伸入画的树枝,阿嘉置身于一种古典意境之中,纯净的蓝色使画面格外通透,将冷色调处理成诗意的浪漫。在这样的时刻,个体性的烦忧似乎不值一提。这实际上也是影片一直重申的一个命题,就是人与自然的关系,尤其是人与大海的关系。在影片看来,无垠的大海可以包容人世间的一切失意和挫折,可以寄托无限的相思和愁绪。

1小时16分钟,在一个侧面的俯拍中,劳马也来到了防波堤,他发现了鸭尾与大大,并向大大展示他的鲁凯公主照片。大大脸上异常平静,似乎看懂了劳马心中的忧伤,搂住他的头,亲吻他的额头。在一个背面的大远景中,三人在堤上显得很是渺小,海面上平静得没有波澜。劳马释放了痛苦,伏在大大的腿上哭泣。这是影片中最不可思议但也最感人的细节。一个10左右的女孩子理解了一个30岁左右男人的忧伤并安慰了他。这也是影片的另一个主题:沟通。影片相信,不同的文化之间,历史与现在,不同年龄段的人之间,都有着共通的情感内容,在特定的情境下,它们可以轻易地交融、契合、共鸣。

1小时17分钟,阿嘉将倒在自家门口的友子扶到了床上,画外音是日本教师在念情书,告诉60年前的友子他们看到的星光是从几亿光年远的星球上所发射过来的。"哇,几亿光年发射出来的光,我们现在才看到。"画面上是阿嘉打开台灯,一片桔黄色的光照射在熟睡的友子身上。这时,背景音乐也变得异常忧伤,画外音还在继续,"几亿光年的台湾岛和日本岛,又是什么样子呢? 山还是山,海还是海,却不见了人。"在一个侧面的全景中,前景是躺着的友子,后景是坐在书桌前的阿嘉。可见,影片通过日本教师的画外音和现实时空画面的"对应",让观众在恍惚中混淆了"历史"与"现实",有意模糊了时空距离以找到更多的相通性。尤其情书中流露出的"沧海桑田"之感,让观众在唏嘘之余意识到世间能永恒的似乎唯有"情感"。

之后，画面又从阿嘉的房间切到海滩，缓缓的上升镜头越过防波堤，观众可以看到平躺的茂伯和头枕着手的水蛙。镜头继续上升，变成俯拍的全景，可看到茂伯脚下的劳马，以及更靠近海的地方坐着劳马父亲，大大和她的母亲，还有鸭尾。劳马的父亲在吹口琴，大大的母亲在唱歌。画面切成海面的空镜头，呈现天地一色的深蓝。画外音说，"友子，我不是抛弃你，我是舍不得你。"这句话似乎也与60年后阿嘉的心事有了奇妙的勾连。接着，又出现前台小姐开车送马拉桑回家，以及阿嘉母亲和主席亲切地走路回家的场景。因此，这个段落是影片的一个情节关键点，主要人物经过这个夜晚的荡涤之后，心情变得更加澄静，他们在海滩边的酣睡和静思，使尘世间的纷扰暂时被放逐。此后的40多分钟里，主要人物的心态都平和了许多，全心投入到排练之中去，影片情节的核心是完成暖场表演并找到60年前的友子。

有了这个铺垫过程，影片最后这个草台乐团在舞台上恣意酣畅地表演，兴之所至地演唱就格外有一种宣泄力量。他们将这个舞台真正变成了展现才情的地方，他们要在这里忘却现实中一切的烦恼忧伤，一切的失意困窘。虽然，演出结束之后，他们的生活可能仍是原来的继续，但因有了这次奇迹般的演出，人生的况味将会不一样了。——天空没有痕迹，可我已经飞过；人生没有奇迹，可我曾经灿烂绽放过。

二　两个时代的爱情传奇

《海角七号》中上演了两个时代的爱情。一是1945年，一位日本教师与台湾少女小岛友子之间的师生恋，他们的爱情尚未开花结果就因日本战败而夭折。一个普通人承担了作为战败国的耻辱，他们的爱情因战争或者说大的历史变动而设下了一道无法逾越的沟壑。影片中那位老师的画外音，正是对这份爱情的追忆、对恋人的深切思念，以及对自己懦弱的深深忏悔。这份师生恋，因未成正果而显得凄美，因战争的大背景而显得悲凉，因时隔60年之后再来回忆而更像一段传奇。

60年之后，在同一个地方，换了人间，另一份类似的爱情正在上演。这回的主角是一个台湾男子和日本女子。这是两个失意的人，都有着对现状的不

满，因为一个由"破铜烂铁"组成的乐团而走到一起。两人的爱情，来自于某种因落寞而产生的理解，因追求梦想而有的契合，两人之间不再有现实的樊篱或者说历史的阻隔，而是两颗心灵之间的相互吸引与靠近。

影片中有限出现的60年前的场景中，大都用暖色调，将那刻骨铭心的离别处理成温馨的回忆，诗意的怀想。这种回忆和怀想，遮蔽了其中的伤痛和绝望，将其还原为心中永远的怀念。这种怀念因已成过往而成为传奇，因不可复制而彰显其永恒和珍贵。

如果从共时性的角度看，影片又在60年后恒春镇不同人物身上构建了人生历时性的情感状态。影片中年纪最小的鸭尾和大大，都是小学生，他们之间的情感，比友情稍显亲密，是纯真的情感萌动，他们在童话般的世界中自得其乐。正因为如此，这种童年的情感只具有怀旧的价值，而未必能在现实中修成正果。

青年时期的爱情发生在阿嘉和友子之间，他们有着年轻人的激情和敏感，面对爱情能勇敢追求和直接表白。

明珠（大大的母亲），代表着历经了爱情与婚姻伤痛的中年女子。她平静麻木的面容背后，掩藏的是一颗受伤的心灵。她封闭在一己的世界中，她在抽烟中思考，在抽烟中逃避。与明珠年纪相仿的是水蛙，他们曾是同学，水蛙陷入了对一位有夫之妇（老板娘）的无望之爱中。在那个婚宴之夜，面对明珠的质问（为什么要挣扎在根本没有结果的爱恋中），水蛙表明了他的"坦荡"：在青蛙的世界里，两只公青蛙不会为一只母青蛙打架，人类为什么要在乎一男两女、两男一女的事呢？面对这种强悍的逻辑，明珠相当愕然并深深佩服。

代表会主席和阿嘉的母亲，年龄为60岁上下，在历经了人生的苦痛欢欣之后，他们寻求的是一种相互依靠和相互慰藉的依偎。这种黄昏恋，不会轰轰烈烈，不会大起大落，而是平静坦然，坚韧隽永。

因此，影片向我们描绘了人生不同阶段的爱情状态：童年的纯真美好、青年的热烈浪漫、中年的沧桑平静、老年的平淡隽永。其实，影片更希望这不同阶段的爱情能够统一杂糅成一种理想之爱，而这种理想状态的爱情在60年前的那段师生恋中全部出现了。只是，那段爱情因残缺而显得美好，因时空距离而显得坚贞，更因生死相隔而成为传奇。所以，那只能是一种想象，一种近乎

虚构的美好。60年后,"海角七号"的地址已无人记得,足以说明这种过于纯粹的爱情太过脆弱。

　　从另一个角度看,60年前的那段爱情若真的触及坚实的大地,或走进琐碎的生活,其浪漫美好、热烈深沉还能保留几分？所以,60年前的爱情是影片为庸常俗世中的人们虚构的一种浪漫怀想,彰显的是"怀旧"的价值和抚慰的意义。因为,"爱一个人不仅是一种强烈的感情——而且也是一项决定,一种判断,一个诺言。如果爱情仅仅是一种感情,那爱一辈子的诺言就没有基础。一种感情容易产生,但也许很快就会消失。如果我的爱光是感情,而不同时又是一种判断和一项决定的话,我如何才能肯定我们会永远保持相爱呢？"[1]在日本教师身上,他缺乏这种决断能力和承担勇气,所以他才会看到了码头上的友子而不敢面对,他才会只在海上的七天写七封情书,踏上大地后连寄出这些情书的勇气都没有。观众有理由怀疑,他写情书是不是为了化解旅途的无聊并沉浸在虚拟的自我感伤中而自我感觉良好。他可能并不是那么爱友子,他只是需要在记忆中留取一点什么,他只是想在情书中抒发他的人生感慨。因此,60年前的爱情在当事人身上都是不真实的,它怎么能成为后世爱情的参照和标本呢？

　　在两个时代的爱情中,甚至在整部影片中,"大海"都是一个非常重要的意象。影片中第一次出现大海,是60年前那艘返回日本的轮船在茫茫大海中行驶。那片金黄色的海洋,像无边的思念和苍茫的前途,让人心醉亦令人心伤(图5)。第二次出现海洋,是阿嘉快回到故乡时的标志性景物。相比于台北繁华街道的拥挤纷乱,大海的平静辽阔,令人心胸开阔,心绪飞扬。尤其对于阿嘉来说,故乡的大海将会像母亲的宽广胸怀般接纳他。第三次出现海洋,是那些外国模特奔向黄昏中的大海,去享受痛快的嬉戏。后来,这片海洋成了模特拍外景的主要场所。夏都酒店也将美丽的海景纳入商业体系的一部分,或者营销的策略,借以提升酒店的魅力。这

图5

[1] 弗洛姆.爱的艺术[M].北京:商务印书馆,1987:41.

第十一章 电影精读（六）

正是代表会主席所痛心的：外地人将最美的海景也霸占了，本地人却对"故乡"毫不留恋。

影片中的许多人都喜欢到海边来静坐。影片的16分钟左右，四个主要人物都出现在海边：在一个俯角度的近景中，友子欣喜地看着众模特与狗嬉戏，她的身后就是阳光下的海滩和微风吹拂的海洋，以及苍翠的山丘；在一个仰拍的中景中，鸭尾推着茂伯来到防波堤上；在一个平角度的远景中，劳马坐在码头吹口琴，他身前碧波荡漾的大海像是他如潮的心事，而两艘停泊的船又暗示他在期待妻子的"靠岸"；在一个俯拍的全景中，阿嘉走到海滩上，悠闲地坐下，迎着海风，看着海面，像是了无牵挂，又像是心怀憧憬。整个过程中，一直是日本教师念情书的旁白，并伴随着忧伤的钢琴声。在情书中，诉说的是因时局变幻而使个体承担战败后果，以及"我爱你，却必须放弃你"的喟叹。这种喟叹显然也延伸到了60年后的两个男人身上：劳马为了事业而疏远妻子；阿嘉因为失意而离开心爱的音乐事业。在这四个镜头中，影片不仅在角度上进行了区别，符合几人的年龄和心境，而且对海洋的处理也各具意义：友子所在的画面中，海洋是最美的，这样的美景反衬了友子的落寞（良辰美景奈何天，赏心乐事谁家院）；茂伯的镜头中因为仰拍，只有防波堤，而没有海洋。也许，海边对于茂伯来说只是一个休闲的地方，不会勾起无限感慨或伤感，这体现了一位老者的平静达观；劳马的镜头中，景别最大，这为他等待漂泊的船儿早日靠岸作了形象暗示；阿嘉的镜头中，因为俯拍，海洋呈现有限，但足以为阿嘉"疗伤"（后来，阿嘉在生活中感到消沉时也是跳入大海中，静静地漂浮在海水中，感受一种广袤无边的包容和抚慰）。

影片的28分钟处，阿嘉在一次送信途中，也被海景吸引。在一个中景画面中，阿嘉停下摩托，入神地看着侧面，他的前景是一些杂乱的树枝，镜头反打，在一个大远景中，一派悠远恬静的景象呈现在观众面前，尤其后景处的海洋和群山，像是笼上了一层轻纱，有一种朦胧之美，但前景处被挖掘后的沙土以及明显被废弃的游船破坏了这种和谐之美。或许，这正呼应了代表会主席的话，连海景也被外地人买去了，留给本地人的只有一些类似建筑工地的海滩。在一个侧面的大远景中，阿嘉坐在海滩上，喝着啤酒，像是无限悠闲。画外音则是日本教师在回忆60年前的友子被红蚁惹急的那纯真可爱的一幕

幕。随后,画面切到熟睡的友子的近景,画外音是"友子,我就是那时爱上你的……"。这样,影片就巧妙地将拓展了画面意蕴,使60年前的爱情在60年后复活并得到续写。因为,这句话也可视为阿嘉对友子所说,虽然此时他们之间还不认识。

在正式登台表演的那天,友子要阿嘉赶在她离开台湾之前将信送到60年前的友子手中。在钢琴配乐中,阿嘉找到了那位已经白发苍苍的老人,悄悄地将书信放在老人坐的长凳上,又悄悄离去,并回头又看了一眼老人。回去的路上,阿嘉又坐在海边发呆,这个场景连同机位与婚宴那天晚上他在海边一模一样,不同的是一个是夜景,一个是日景;一个是蓝色的冷色调,一个是暖色调。这样的时刻,这样的场景,阿嘉无疑思绪万千,既在感慨60年前那份失之交臂的爱情,感叹时间流逝中的变与不变,也在思考60年后他与友子的这份爱情何去何从。他面前的海洋,还是如往日般平静。阳光灿烂,但一种地老天荒的意绪却不经意地在画面中流淌。这海洋,是60年前爱情的阻隔,是否又会成为60年后海天相隔的思念。此时,已经不再有战局的影响,个体性的力量可以去追寻自己的幸福,但需要莫大的勇气去表白和承担。镜头切到阿嘉的正面仰拍近景,那些略显苍凉的树枝在他的右边,背景干净明朗。阿嘉平静的面容下有翻飞的思绪,他将友子送的挂饰放进书包里,又拿出他创作的《海角七号》曲谱(在片尾字幕中,这首歌还是标为《国境之南》)。

当阿嘉终于赶到海滩时,友子不由责怪,"你怎么去那么久?"在一个侧面平角度的中景中,友子位于画面左侧,右侧是落日的余晖照射在海面上形成的金黄色光晕,阿嘉奔向友子,正好使画面平衡,他紧紧拥抱友子(图6)。画面切成两人相拥的近景,阿嘉说,"留下来,或者我跟你走。"这是阿嘉的第一次表白,挑明了两人内心早已心照不宣的情愫,也对60年前那段跨国恋完成了续写。

图6

因此,"海洋"在影片中的意义颇为丰富:对于日本教师而言,"海洋"意味着"阻隔";对于酒店经理来说,"海洋"是可售卖的商品;对于阿嘉来说,"海洋"成了"故乡"的代名词和疗伤的场所;在劳马那里,"海洋"

则是可以寄托相思的地方……而且，60年过去了，人变了，时代变了，但海还是海，诉说着长久的变幻与永恒。

三 关于"乡镇"与"城市"

影片《海角七号》有一个"乡镇"与"城市"的背景，虽然"城市"的意象在影片只出现了几分钟，但足以与"乡镇"构成多个维度上的对比，并成为影片中人物悖论式地面对的存在。

影片一开始，就是日语老师的画外音，画面是离开台湾的船上人群。在一种暖色调中，这个场景显得异常温暖，并带上了悠悠岁月的回忆基调。在这个场景中，摄影机只有平缓的推或固定机位的凝视。当画面右侧出现片名时，左侧是轮船在海面上行驶，画面显得诗意唯美。

片名之后，轮船的影像之上化入台北的夜景街道，前景是黑黝黝的建筑，且在倾斜构图的仰拍中呈现为一种闭合和压抑，后景是一幢隐约有灯光的高大建筑，画面显得杂乱而幽深，并略带神秘恐怖。和回忆部分的温暖色调相比，影片极力展示现实中都市（台北）的黯然甚至冷酷。画面切到寂静无人的街头一角，阿嘉推车准备离开台北。此时，属于回忆时空的抒情钢琴曲停止了，阿嘉在微微的晨光中骑上摩托，并在发动摩托前摔烂吉它，大吼着，"我操你，我操你他妈的台北。"这时，带有摇滚意味的现代音乐响起，阿嘉驾车离去，摄影机固定不动，随后大俯拍跟拍（并不作任何过渡由夜景变成日景），之后又在狭窄繁华的街道上空并不平稳流畅地推进。在一个下降镜头中，摄影机对准街上汹涌的人潮，并在横移中捕捉到了阿嘉，还可看到阿嘉摩托车后座上的铺盖卷。这时，摄影机有一个跳轴，从反方向给了阿嘉手臂上的纹身一个特写，这个纹身类似于吉它，但又有着张扬的力量。这个纹身铭记着阿嘉的青春梦想，现在又将成为台北留给他的烙印。这个特写之后，画面又切成阿嘉的正面近景，绿灯亮，阿嘉开动摩托，下一个镜头又是跳轴，是阿嘉手臂的特写，在阿嘉的摩托车后视镜中，台北正在远去。镜头拉开，跟拍，阿嘉在桥上疾驰，可看到河岸和远山，但工业文明的痕迹依然明显。此后，阿嘉行驶的方向统一了，不再有跳轴。这说明，对于阿嘉来说，台北是一个没有方向感的地方，或者

说是一个找不到归宿的地方,唯有故乡有着明确的方向,可以成为心灵疲惫和受伤之后的憩息之所。在阿嘉一路疾驰的过程中,城市的痕迹越来越淡,渐次从建筑工地、街道,过渡到田野、暮光中的大海。黄昏时分,在一个固定机位的正面平角度全景中,阿嘉驶过名曰"西门"的古旧城墙回到了故乡(图7)。还是固定机位,不过在几乎可以忽略的淡出淡入之后,已是日景。一辆中巴驶过来,停下,司机说不能过,友子用不大标准的国语说可以,刚刚好。但司机坚持说不行(图8)。友子劝他试试,司机拒绝。

下一个场景,是恒春镇闹市街头,配乐是欢快的电子音乐,一批身穿比基尼的性感模特在水果摊前准备拍照,旁边有大量的中老年人旁观。镜头反打,可看到摄影师,及他背后的一大群女中学生站在高处观看(这说明,乡镇的居民以老孺妇幼为主,年轻人都到外面打工去了)。模特(有白种人、黑种人,还有棕色人种,这可代表一种"异己"的国际元素来到乡镇)摆出性感妖娆的姿势,旁边是麻木或好奇的旁观者。友子帮助模特摆姿势并维持秩序,民意代表主席戴着墨镜挤过来,执意要从镜头前走过,狠狠地看了一眼摄影师(这代表了乡镇对于外来者的某种敌意和无奈)(图9)。摄影师则责怪友子没有做好秩序维护工作,友子显得相当无辜。

图7

图8

图9

这个开头说明,"城市"只会让人受伤和失意,而"乡镇"可以成为诗意的居住地和疗伤的场所。而且,"乡镇"对于外来者设置了一道形同虚设的屏障,即那古旧的城墙。这道城墙会毫不犹豫地接纳漂泊归乡的游子,但对于外来者有一种委婉的拒绝。当然,这种拒绝是无力的,因为中巴虽然不能从城门通过,但仍以一种强势的姿态来到了乡镇,并引起强

烈的关注。

再看茂伯的遭遇,也显得意味深长。在一个近景的跟拍中,茂伯行驶在乡镇的田野间,哼着《野玫瑰》的曲调。若不是茂伯的摩托车、偶尔驶过的拖拉机,以及田间的电线杆,就那景色而言,观众恍然进入一个远离了工业文明的世外桃源。在一个平角度的远景中,茂伯的摩托驶离了画面,但镜头未跟移,而是注目于画面中飞翔的白鹤,前景的庄稼、后景的群山和蓝天白云。这是一幅诗意乡村的画面,宁静幽远,但中景处排列得并不整齐的电线杆告诉了观众,这里并不是世外桃源,依然是工业文明触角可及的地方。在一声打击乐中,画面切到中巴里,低机位的中景中,一位模特正脱下裤子准备去海里游泳,镜头上升,另一位模特脱下上衣,友子很是焦急,想要劝阻,但众人不理。司机被这满车春色吸引,频频回头,摄影师要他专心看路。友子抱着众人的衣服,大怒,"我也是个模特。"拐弯处,茂伯驾着摩托驶来。中巴司机猛打方向盘,两车没有相撞。待中巴驶远,摄影机下降并横移,茂伯摔倒在路基下的田野里,信件散落一地。如果要赋予茂伯这次翻车文化意义,可视为"外来文化"对"本土文化"的强势进攻,或者"工业文明"相较于"农业文明"的巨大优势。

主席偕同两个民意代表与酒店经理谈判时,经理要主席有地球村观念,主席大怒,"什么地球村,你们外地人来这里开饭店,做经理,山也占,地也占,连海也要给我占。我们当地人呢?都出外地人当伙计。这像住同一颗地球上吗?"主席在经理的房间看海时更是感叹,说这边的海这么漂亮,我们自己却看不到,这是为什么。另一个民意代表说,因为有钱人连海都买去了,却不留一点给我们。主席后来还向友子抱怨,"你看我们的海这么漂亮,为什么一些年轻人就是留不住?"乐团第一次排练时,主席面对抱怨的水蛙更是恶狠狠地说,他最大的心愿,就是把整个恒春放火烧掉,然后把所有年轻人,叫回自己家乡,重新再造,自己做老板,别给外地人当伙计。

因此,影片呈现了一个传统社区(乡镇)在面对工业文明进程时的复杂情绪:一方面,这种外来冲击使得这个社区不再安宁,年轻人都出去了,这里正渐渐冷清,这才会出现茂伯快80岁了还在当邮递员、作为小学生的大大为教堂伴奏的现实;另一方面,类似于度假酒店在这里的开设,既是"外来者"的"入侵",同时也吸引更多的"外来者"来挤占乡民们的海滩。也就是说,

"故乡"的吸引力正在减弱,即使如阿嘉,也是在台北失意后才回到故乡,但他的心永远也不会属于故乡了。因为,这个故乡正在远离历史潮流。——当茂伯发现阿嘉将未送完的信全部放在家里时,说,这样会误事,万一是人家结婚、生子,或者出殡的通知怎么办?阿嘉不以为然,"现在都打电话了,哪有人写信?"

那么,工业文明的潮流是什么?正如马拉桑推销的酒,是对原住民的小米酒进行重新包装,准备打入国际市场。而且,从那精致的包装和全新的营销理念来看,这也是"传统"进入市场的唯一方式。还有酒店经理的"整体营销"策略(请日本歌手在海滩演出,请台北的乐团来暖场),也体现了市场化背景下甚至国际化背景下"传统"的尴尬处境。因为,当主席说暖场要请本地乐团时,经理说你们本地根本没有乐团,影片插入的镜头是四个中老年人在树荫下演奏二胡、月琴等传统乐器,唱的是当地语言的慢歌(图10)。经理说他们要请很热闹的乐团,这时影片插入的镜头是两个穿得性感火辣的女子(其中一个是三点式)在霓虹灯装扮的舞台上唱劲歌跳艳舞(图11)。

确实,"乡镇"有它温情的一面。如水蛙去乡公所表演打鼓时,因为老板娘的三个孩子无人照看,他临时托付给一个卖香肠的。后来友子回乡公所时,观众可以看到三个小孩一人拿着一根香肠在欢快地吃着。这样的举动,恐怕也只有在传统社区才会出现。但是,相比于"城市","乡镇"在许多方面都显得弱势,而且在处事方式、行为理念上有违民主、理性的现代潮流。

在选拔乐器的那场戏里,影片的几位主要人物都登场了,同时这也是乡风民俗的一次展览。在表演现场,劳马父子最初表演的是口琴,虽然悠扬,但从现场的人声鼎沸来看,观众还沉浸在聚会的快乐中。此时,影片用的是正面中景的仰拍,两人的空间环境被忽略,像是沉醉于自己的音乐世界中。友子对现场的喧闹很是烦躁,出去透透气,她在过道里与阿嘉擦肩而过。这是两人第一

图10

图11

次出现同一个时空里,影片用一个固定机位的中近景捕捉了这一次擦肩而过,两人各自离开画面后,镜头未动,留下一种回味。

阿嘉不满代表会主席自作主张替他买了吉它并逼他参加挑选,带着情绪上台弹奏。在一个俯拍中,阿嘉面对着观众独自弹奏起电吉它。音乐一响,劳马等人顿时被吸引,全场安静下来,入神欣赏,连一直听Mp3的大大也摘下耳机听了一会。这再次说明,传统的口琴带来的那种宁静悠扬早已不适合喧嚣的现代社会,只有摇滚乐才能以一种强势力量使人"震惊"。在乡公所外面,阿嘉又一次遇到回来的友子,两人互看了一眼,没有搭话。骑着摩托车回家的路上,阿嘉陷入了回忆,摇滚乐再次响起,镜头跟拍阿嘉的侧面近景,叠印棒槌和手指弹拨水面,以及阿嘉在台北和乐团成员表演的画面,音乐突然停止,阿嘉跳入海水中。或许,吉它和音乐已经成了阿嘉耻辱和伤痛的回忆,他不能忘却,可又不想再去面对。此时,音乐换成舒缓的钢琴曲,在一个俯拍中,阿嘉躺在一片蔚蓝中,镜头旋转,渐隐。

在众人决定乐团成员的那场戏中,可看到恒春镇与现代文明在理念上的差异。在这个传统社区里,是一个熟人社会,其解决问题的方式不是秉着科学、理性、民主的方式来进行,而多少带有许多人情味、个人决断,甚至胡搅蛮缠。一个民意代表因为只有水蛙会打鼓就决定叫他打,甚至认为劳马的父亲会吹口琴也一定会弹贝斯,"会吹那个就会弹那个哪,你以为我不懂音乐?"面对这种歪理,友子和酒店管理层很是无奈,可又不敢顶撞。因为,代表会主席还有更厉害的威胁,例如不准他们办海滩音乐会,甚至要去选镇长为难他们。因此,在这个社区里,现代文明的许多理念都派不上用场,这也是友子深感绝望和厌烦的原因,她无法用科学方式去选拔人才,更不能用规范要求去管理乐团,她无法调和乐团中许多人情上的变通和自由散漫的作风。

恒春镇这种靠人情和胡搅蛮缠来处理事情的方式有时确实能将复杂的问题简单化——酒店已和台北乐团签了合同,但在主席看来,退掉就可以了;阿嘉将没有送完的信放在家里,或者偷拆邮件,在主席看来,大家一起帮着送完就可以了;茂伯发现了阿嘉的"违规"动作,没有举报,而是想着趁机进乐团。但是,这种种乡土社会的处理方式,毕竟与现代社会所倡导的那种法治观念、民主精神背道而驰。正如酒店经理所说,他们要走的是整体营销

的策略：请外国的模特，请台北的摇滚乐团，请日本的"疗伤歌手"，以完成一场完美的海滩音乐会。对于恒春镇来说，这都是些"外来元素"，但都具有强势力量，并反衬了本地慢节奏的二胡、月琴之落伍。更具反讽意味的是，主席一直坚持要用本地乐团来暖场，但其形式仍然是摇滚乐团。可见，在现代社会中，"传统"确实处境尴尬，要不处于全然的弱势地位，要不就是被隔绝（如茂伯的月琴）。"传统"若想重现光彩，必须借助"现代"包装。再如茂伯的月琴，若不是借着阿嘉他们的摇滚乐，一定不会有机会登台表演并为观众欣赏。如原住民的小米酒，若不是用全新的商业理念进行包装与营销，一定不会走进市场。

因此，《海角七号》的成功之处还在于勾勒了全球化背景对一个传统乡镇的冲击。这种冲击，对一些年轻人来说是打开了一扇窗，提供了无数机会，对一些老年人来说则痛心疾首于故乡的被"侵占"。对此，影片同样显得犹豫不决：一方面沉醉于这种传统乡镇的安宁和谐，另一方面又欣赏现代工业文明所倡导的那种积极开放的生存理念，以及因此而拓展的人生境界。

四 精心设置的电影音乐

《海角七号》在音乐运用方面是非常用心的，在不同场合、不同人物身上设置了不同风格的音乐，这些音乐没有成为华丽空洞的点缀，而是极好地烘托了气氛，表达了特定情绪，甚至参与到影片的叙事中去。

阿嘉离开台北时，有一段很长的摇滚乐，传达出年青人的躁动，有着直白的宣泄和呐喊。这种带有摇滚性质的现代流行音乐，也在影片的几个特定场景出现：那群模特来到小镇时，阿嘉排练不顺跳进海中洗澡时……这种风格的音乐镶嵌进了现代生活时空，契合了现代生活的时尚、节奏和现代年青人的内心情绪状态。

茂伯出场时，一般是哼着小调，偶尔配乐，也是用民族乐器——月琴。这种乐器，还有劳马的口琴及他父子俩用原住民语言的吟唱，代表的是一种"乡镇"的情感状态，是"传统"在现代时空的存在方式。这种音乐，节奏平缓，形式朴素，但流露出一种岁月的积淀和幽幽的叹息。影片用一些细节表明了这

种音乐的处境：茂伯的月琴无人愿听，只能自娱自乐；劳马父子俩的口琴、吟唱在那场乐器选拔赛上，明显不合时宜，淹没于台下鼎沸的人声中。

影片中还有另一种风格的配乐，其主旋律是钢琴，另有大提琴、小提琴伴奏。这是由西洋乐器组成的一种多声部弦乐演奏，同样节奏平缓，但情绪忧伤。这种音乐一般出现在60年前日本老师画外音念那些情书时（现代时空里表达阿嘉等人的忧伤时刻时也会出现）。这实际上是用一种古典（但不是民族）的方式包装一份情感的追忆，演绎现代人在喧嚣中对宁静、悠远的某种渴望。

这三种风格的音乐在最后阿嘉他们登台演出时得到了集中展现。阿嘉他们演唱的第一首歌是《无乐不作》，这是阿嘉早年的作品，带有摇滚风格（乐器用的是电声吉它、贝斯、主音吉它、键盘），众人的演唱是粗犷奔放的，带着宣泄的快感，这是他们排遣生活失意的极佳载体（图12。阿嘉演唱的第二首歌是《国境之南》，这首歌的风格接近影片中钢琴配乐的基调，平静、忧伤、内敛、含蓄，显然，这是阿嘉历经了沧桑、失意之后对生活和情感更深沉的体悟（图13）。这首歌实际上还沟通了60年前的那场爱情，也使阿嘉更进一步表白了对友子的爱情。这时，茂伯的月琴加入了演奏，马拉桑和大大都换了乐器。第三首歌是《野玫瑰》，由阿嘉与中孝介合唱，茂伯的月琴几乎是主角，劳马的口琴也加入进来。作为一首具有世界性的音乐作品，《野玫瑰》（奥地利作曲家舒伯特作曲，影片由吕圣斐和骆集益重新编曲，德国作家歌德作词，周学普译）体现了导演实现沟通、理解的意图，希望在一种世界性的氛围中完成一种历史、人生的圆融，一举勾连起"过去"与"现在"、"传统"与"现代"、本土与异域（图14）。

图12

图13

图14

由于影片的情节高潮和悬念重心都是关于这场演出,因而影片用了MTV式的剪辑来渲染、烘托、强调现场气氛和演唱情绪。演出开始时,阿嘉在舞台上面色凝重,对着落日倒计时,在突然绽放的烟火和水蛙适时响起的鼓声中,他们的第一首歌《无乐不作》强势登场。在镜头运用上,几位主角大多用正面近景表现他们情绪释放的酣畅。至于观众,则常在俯拍的全景中捕捉老板娘一家和阿嘉母亲、代表会主席,他们喜形于色的表情中充满了激动和欣喜。这首歌动感十足,剪辑节奏很快,符合音乐本身的情绪,点燃了观众的热情,中孝介一行也非常欣赏舞台上的表演。

在唱第二首歌时,众人换了乐器,劳马弃用电声吉它,用了一把木吉它,茂伯扔掉了摇铃,抱起了月琴,马拉桑将贝斯换成了电大提,大大则用口风琴代替了键盘,阿嘉的吉它则闲置起来。这样,整个乐团的乐器全部从摇滚乐器过渡到更为舒缓的乐器,这可能也是《国境之南》抒情性慢歌本身的要求。影片在处理这首歌的表演时,剪辑速度慢了许多(上一首歌多用快速剪辑呈现单个人的近景)。大体而言,在演唱这首歌时,影片多为慢速的推拉镜头,景别多为中景和全景。此外,中间的几次切换也比较有意思:前台小姐倚在酒店门口倾听远处的演唱(中景)时,画面马上切到马拉桑弹电大提的近景,摄影机上升,还可马拉桑投入的神情;在老板娘的近景之后,又切到水蛙的近景。这两次剪辑,向观众暗示了两对恋人之间的心灵相通。阿嘉在唱到关键处,还突然停下,眼神投向站在舞台边的友子,全场静谧,摄影师及时将友子的身影投到舞台的大屏幕上。这时,劳马将友子送给他的挂饰交到友子手中,"这是孔雀之珠,它会守护着你坚贞不渝的爱情。"当友子将珠子挂到脖子上之后,阿嘉才开始继续演唱。在一个仰拍的近景中,舞台上的阿嘉和屏幕上的友子像是近在咫尺。因此,这是影片的第三个情节高潮。从乡公所的形同陌路到婚宴之夜各人有了交集和进一步交流,在影片的2小时左右几个主要人物都完成了一次奇迹般的演出,并在几次剪辑中暗示了几个人物之间的爱情,影片中人物和观众都得到了抚慰。当然,茂伯还未尽兴,他还不想过早离开舞台,于是有了第三首歌,在表演这首歌时,影片的剪辑又有了变化,不再是《无乐不作》的那种凌乱中的动感,近景画面中的个性张扬,也不是《国境之南》中的缓缓推拉,慢速剪辑,在全景中突出他们作为一个整体的某种一致性,而是强调多时空、

多维度中的沟通与契合:

　　1.(切)侧面,中景:(众人已离开舞台)茂伯留在舞台上,起了《野玫瑰》的调,劳马入画,吹起了口琴加入伴奏。

　　2.(切)中景,正面:阿嘉等人还在发呆,马拉桑已经上了舞台,大大也上了舞台,水蛙犹豫着。

　　3.(切)中景,正面,仰拍:茂伯和劳马在表演。

　　4.(切,移)中景:水蛙走上舞台。

　　5.(切)中景:大大开始弹键盘。

　　6.(切)侧面,近景:茂伯招呼阿嘉上台。

　　7.(切)正面,近景:阿嘉还在发呆,听到熟悉的旋律后会心地笑了。

　　8.(切,移)中景,仰拍:阿嘉来到主唱的位置,开始演唱《野玫瑰》。

　　9.(切)正面,近景(暖色调):友子和中孝介一行,中孝介说这首歌他也会唱。

　　10.(切)侧面,近景:阿嘉演唱。

　　11.(切)正面,中景,仰拍(移):中孝介以屏幕上的身影走向舞台中央,阿嘉想离开,中孝介挽留了他,两人同台演唱。

　　12.(切)背面,俯拍:前景是阿嘉中孝介两人,后景是安静的观众,中孝介用的是日语,阿嘉用中文。

　　13.(化)背面,全景(冷色调),缓缓推近至近景:60年前的友子还在择菜,不经意间看到了旁边的书信盒,打开看到了照片,拿出一封信阅读。

　　14.(化),背面,全景(暖色调),推至中景:60年前日本人离开台湾的情景,一身白色的友子非常显眼,她四处张望。

　　15.(切)正面,全景:众人向"高砂丸"告别的情景,友子还在张望。

　　16.(切,移)背面,中景:日本人上船。

　　17.(切)俯拍,正面,近景(顺光):一身白色的友子像一位天使。

　　18.(反打)仰拍,中景(横移):日本人上船(阿嘉和中孝介合唱的《野玫瑰》一直作为背景音乐未断。至此,突然响起了日本教师女儿的画外音,音乐也成了钢琴伴奏)。

　　19.(切)正面,近景,俯拍:友子茫然若失。

20.（切）侧面，中景（推）：船上的情形，可看到一个男子跪在甲板上向岸上看，忽然返身坐在甲板上（音乐又成了《野玫瑰》的曲调）。

21.（切）背面，近景，俯拍：日本教师趴在船舷上看到了一片灰色中身穿白衣，戴白帽的友子。

22.（切）正面，仰拍，近景：日本教师在看岸上。

23.（反打）俯拍，近景：友子在岸上不知所措（日本教师女儿的画外音还在继续），听到船笛，看向另一边，《野玫瑰》变成了童声合唱。

24.（反打）仰拍，近景，横移：船上挥手告别的日本人，移到了日本教师。

25.（反打）俯拍，近景：友子显然看到了日本教师。

26.（切）特写：友子想迈动的脚。

27.（切，移）仰拍，近景：船舷上趴着的日本教师。

28.（反打）近景：友子期待的眼神（图15）。

29.（反打）近景，移：船舷上的日本教师。

30.（切）特写，横移，下降：船上的空镜头（冷色调），下降到岸上告别的人群（全景，俯拍，暖色调，前景是横幅"台湾光复"，镜头继续下降，推，友子的中景，渐隐，影片结束）。

从这最后几分钟的分镜头可以看出，影片试图实现多方的沟通和圆融：具有世界共通性的《野玫瑰》的旋律一响起，阿嘉似乎懂得了茂伯的款款心曲，并接受茂伯的邀请完成茂伯登台表演月琴的心愿；中孝介也在《野玫瑰》中找到和这个草根乐团契合的元素，主动加入表演中来，成为来自不同文化背景的人可以"唱同一首歌"的生动诠释；在歌声中，老年友子又想起了60年前的那场离别，而且，现实时空下的跨国之恋将会改写60年前的结局，这就用"现实"对"历史"进行了对话和续写，并让观众理解了两段跨国之恋中相通的情感内涵；借着"摇滚乐"的东风，茂伯得以登台，并终于用月琴担任了演出的主角，这又表现了"传统"与"现代"的共生互补关系。

图15

因此，影片在最后的演唱会上，用音乐的形式铺演了多种情绪，并

勾勒了阿嘉为代表的年青人的心路历程：从年青的躁动（摇滚乐）走向对生活和爱情的深沉体悟（风格平缓的《国境之南》），再到对传统，对历史，对世界的理解与接纳（《野玫瑰》）。换一个角度看，这也是"传统"与"本土"在影片中地位的变迁轨迹：由最开始的落寞、疏离、被拒绝的状态（茂伯的月琴），到最后有机会登台演出，并汇入大合奏，成为世界视域下可通约和理解的声音。

若细细品味《野玫瑰》的歌词，我们还可以发现影片对于那七封情书的暧昧态度：

> 男孩看见野玫瑰，荒地上的野玫瑰，
> 清早盛开真鲜美，急忙跑去近前看，
> 愈看愈觉欢喜，玫瑰　玫瑰　红玫瑰，
> 荒地上的玫瑰。
>
> 男孩说我要采你，荒地上的野玫瑰，
> 玫瑰说我要刺你，使你常会想起我，
> 不敢轻举妄为，玫瑰　玫瑰　红玫瑰，
> 荒地上的玫瑰。
>
> 男孩终於来折它，荒地上的野玫瑰，
> 玫瑰刺他也不管，玫瑰叫著也不理，
> 只好由他折取，玫瑰　玫瑰　红玫瑰，
> 荒地上的玫瑰。

从歌词中可以看出，其咏叹的是一种自由、野性之美横遭摧折的悲伤和无奈。对于日本教师的那七封情书，他珍藏一生，就是想让这份思念和愧疚成为永久的甜蜜和伤痛，他不想向人说破，甚至不想让友子知道，只想让它保持一种"荒地上的野玫瑰"般的寂寞美丽。但日本教师的女儿寄出这些情书，并让阿嘉、60年后的友子都得以读到，多少像那个强摘野玫瑰的男孩，让本该独自绽放和凋零的情感之花展露于人，失去了其独立之美、神秘之美。当然，若是

换个角度来理解歌词,又可视为人类对"美好"不顾危险和辛苦的追寻。男孩最终摘取了玫瑰,"玫瑰刺他也不管,玫瑰叫著也不理。"正像影片中的主人公对于心中梦想、理想爱情的执着与坚韧。不管怎样,因为《野玫瑰》的广泛传唱性,使得最后不同文化背景、不同年龄阶段的人能够在舞台上同场演出,仅此一点,也是《野玫瑰》为影片压轴曲的原因之一。

 综合以上的分析,我们或许能够理解《海角七号》获得成功的原因:既有本土的元素,又有在现代工业文明观照和世界性元素冲击下"本土"的存在状态,还有契合所有人观影心理的"白日梦"(爱情梦,小人物的成功梦)的书写。在电影语言上,影片虽然看上去朴实无华,但亦有相当精致细腻的地方,如那七封情书,没有满足于单调的画外音旁白,而是在声画对位中勾连了两个时空。这样,那七封情书就没有游离于情节之外,而是在对现代时空的爱情进行改写、丰富、补充,并产生一种独特的人世沧桑之感,以及历史与现实的互文关系。

 如果再联系导演魏德圣在拍摄《海角七号》之前的多年蛰伏,联系主演范逸臣作为一个歌手"红不了"的状态,再联系台湾电影近年来的沉寂与落寞,甚至联系"台湾"自身的某种尴尬处境,《海角七号》中那些人物不甘于现状而积极追索、奋发有为的生命激情,无疑能够给台湾电影、台湾民众、主创人员、普通观众以极大的心灵抚慰。

 但是,若将以上优点推到极致来返身观照,便是《海角七号》在大陆和香港遇冷的原因:《海角七号》融入了台湾特定的历史、人文、地理特征,台湾民众觉得亲切,大陆及香港观众对此恐怕就多少有些淡漠;《海角七号》代表了沉寂多年的台湾电影的复兴,对台湾人有鼓舞意义,大陆及香港民众对此没有切肤之痛;《海角七号》中流露出的抑郁和勃发有为的决心,既是主创人员的心路历程,同时也是台湾民众的某种心声。因为,台湾长期以来的政治尴尬导致了台湾民众渴望摆脱压抑,寻求确切的身份定位的要求,大陆及香港观众对此同样没有切身感受;《海角七号》虽然制作比较精致,情节流畅,具有一定的观影愉悦,是一部融合了商业性和艺术性的影片,但是,影片在功能定位上仍然有一定的尴尬:既不是大制作的商业片,也谈不上是非常深刻与成熟的艺术片,因而难以在台湾以外的市场彰显其独特性。这也可理解,台湾金马奖虽然颁给它诸多奖项,但唯独不给"最佳影片"甚至"最佳编剧""最佳导演"等

表明影片真正艺术水准的奖项,这说明金马奖评委对《海角七号》本身的缺陷有清醒的认识。

甚至,《海角七号》的不足之处也是相当明显的,如情节发展中巧合太多,主要演员的表演功力不够,部分人物设置牵强、刻画单薄(如大大的母亲)。而且,影片对于人物现实的困境,只有表面触及和想象式解决。因为,劳马等人在演出中虽然获得了暂时的满足和超越,但芳华散尽,他们又将直面人生的灰暗与落魄。即使是阿嘉与友子,他们的爱情究竟有多少实现的可能性,他们的未来如何能保证不再陷入困窘与不如意,都是一个未知数。因此,影片只是诱使观众在现实舞台上打了一个盹。

此外,影片对"历史"的价值立场也相当可疑。按理说,关于台湾被日本占领的那段历史,自然会留下许多辛酸与苦痛,但影片却将之幻化成一种诗意的想象和回忆。也许,影片不想以一种严肃立场去还原或反思"历史",更不想与"政治"有任何交集,但影片叙事逻辑中60年前的异国恋是如此重要,而且在影片结尾当年的主人公正面出场了(60年前的男主人公从未有正面特写,只留下一个模糊的身影),观众有理由知道导演对那段历史、那份恋情的情感立场。但是,"历史"在影片中只处于晦暗不明且经过美化提纯的状态。或者说,"历史"充当了现实时空中一段异国恋的"信使",影片却又不希望这个"信使"太过清晰,而是强行对这个"信使"加以扭曲与改造,这正是影片自相矛盾或者说过于暧昧的地方。

第十二章
电影精读(七)

《阳光灿烂的日子》
（In the Heat of the Sun）

导　　演：姜　文
编　　剧：姜　文
主　　演：夏　雨　　宁　静　　耿　乐　　陶　红
上　　映：1994年
地　　区：中国
语　　言：中文
颜　　色：彩色
时　　长：134分钟

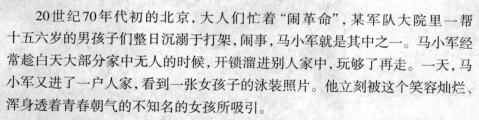

 情节梗概：

　　20世纪70年代初的北京，大人们忙着"闹革命"，某军队大院里一帮十五六岁的男孩子们整日沉溺于打架，闹事，马小军就是其中之一。马小军经常趁白天大部分家中无人的时候，开锁溜进别人家中，玩够了再走。一天，马小军又进了一户人家，看到一张女孩子的泳装照片。他立刻被这个笑容灿烂、浑身透着青春朝气的不知名的女孩所吸引。

　　后来，马小军见到了照片上的女孩——米兰，比照片上还要好看的米兰立刻成为马小军的梦中情人，可米兰根本不拿他当大孩子看，而是喜欢刘忆苦。自此，马小军迎来五味混杂的青春期生活。正是在这种五味混杂中，在那个特殊的时期，马小军们在混沌中长大了。

🎬 **获奖情况：**

获第51届威尼斯国际电影节沃尔皮杯最佳男演员奖，第33届台湾电影金马奖最佳影片、最佳导演、最佳男主角、最佳摄影奖，新加坡国际电影节最佳男主角奖，美国《时代》周刊年度十大佳片评选"国际十大佳片第一名"。

《阳光灿烂的日子》：青春成长的阵痛与迷茫

虽然从1994年至2010年，姜文只执导了四部影片，但每一部影片都代表了中国电影的极高水平，而且这四部电影只有在中国大陆的政治文化语境中才能得到最全面准确的解读。在这四部影片中，姜文的造型从一个青春躁动的少年，到一个善良得近乎愚昧的农民，到一个挣扎于理想与现实巨大反差中无所适从的教师，到一个在理想除魅后如浪漫骑士般恣意与孤独的土匪，都给观众留下了深刻的印象，并给中国的历史与现实留下了深远的回响。

纵观姜文的四部影片，流露出某些具有延续性的精神气质，那是挣扎于理想与现实巨大反差中的痛苦无望，是"宏大叙事"落幕后个体的失重，是对不同时代中国人个体心灵史和精神状态的细腻描摹。这种对自己的艺术追求和艺术理想的执着，与世界电影史上许多导演有了精神上的沟通与共鸣。例如，杨德昌有着对现代都市生活的一贯关注和对复杂叙事技巧的特殊喜好，黑泽明有着对于"个人决断下的人道主义"的不懈追求与痛苦反思，希区柯克则冷静又不乏戏谑地注视着现代人的焦虑与失常。在这些导演身上，我们感受到"作者导演"的魅力，他们在影片中书写着内心真实的痛苦与希冀，期待与失落，放弃与坚守。

1994年，姜文从一名优秀演员转型做导演，出手不凡，《阳光灿烂的日子》像是横空出世，在票房和艺术上都取得了不俗成绩。《阳光灿烂的日子》虽然被视为"青春片"经典，但姜文的本意似乎不是关注"青春成长的残酷物语"，而是通过一群少年在特定年代的阵痛与迷茫来颠覆、质疑、缅怀那个"火红的年代"。观众如影片中的马小军们一样，在事过境迁之后再去遥望那个"革命

时代",会清醒地看到其中的荒唐可笑、虚伪做作、僵硬刻板。但是,注目于当下的冷漠、功利、虚无,"革命时代"的那种热情乐观,怀着理想信仰的单纯明朗,似乎又变得异常温暖亲切。这正是姜文内心情绪的隐晦表达,也与大多数观众的心声暗通款曲。

一 对宏大叙事的颠覆与解构

出生于1963年的姜文,在成长的岁月里肯定经常接触"革命话语"和"宏大叙事"。浸染于这些高调的政治说教中的姜文,无疑也曾经有过革命理想和政治信仰。但是,随着时代变革,他可能会突然发现以前所接受的那些政治说教充满了虚假和扭曲,那些"神圣庄严"的形象背后有着许多的丑恶、阴暗,那些革命蓝图全是虚伪的乌托邦。此时,他恐怕要开始重新思索身边的世界,自己的人生,并开始颠覆此前的许多"官方话语",重建立足于个体生存真实与精神渴望的"个体叙事",这种叙事本能地拒斥"宏大叙事"关于人类历史发展进程的完满设想,质疑那些"完整的叙事"所散发出的神化、权威化、合法化气息,而是关注被"宏大叙事"遮蔽的真实与残酷,那是人性的苍白、虚伪,青春的迷茫与失重。

对于那些僵硬而堂皇的说教,义正严辞的指责和批评只会抬高对方的正统性,肆意的猥亵、嘲讽、戏仿才可以撕开其虚伪的面纱,呈现其苍白而扭曲的真实面容。影片《阳光灿烂的日子》面对"文革"那个特定历史时期的"革命话语"就采用了"后现代主义"的武器来进行颠覆和解构,影片在叙事和情节上对后现代主义所倡导的零散化、消解中心、推崇多元化等理论主张有了整体表现。

影片的原作是王朔的中篇小说《动物凶猛》,小说中第一人称的叙述者对过去的回忆模糊不清,现实和臆想、幻觉交织在一起,叙述的可靠性受到怀疑。"我有意无意忽略了一些细节,同时夸大、粉饰了另一些情由。"[1]这与经典叙事中全知全能视角所体现的把握世界的信心,传统的第一人称叙

[1] 王朔.动物凶猛[J].收获,1991,6:1.

述的完整性、封闭性有了质的不同。读者在《动物凶猛》中处于尴尬地位，无所适从，最后只能承认把握回忆的无力，把握世界的无力。这正是"后现代主义"的特征之一，"用极简单的话来说，我将后现代定义为针对元叙述的怀疑态度。这种不信任态度无疑是科学进步的产物，而科学进步反过来预设了怀疑。"[1]

因为有了时间的积淀和历史回望的距离，姜文在《阳光灿烂的日子》中有意识地"拒斥崇高"，拆碎了经典叙事追溯历史和塑造英雄人物的规范，抹去了历史的悲壮和英雄的光环，在荒唐甚至平庸的层面贴近历史和生活的真实。这种后现代主义的解构，是对神圣光环包装下的历史书写的一种反叛，是对理性、启蒙等话语的放逐，也是为我们这个世俗年代描绘的一幅真实肖像。"后现代艺术家或作家往往置身于哲学家的地位：他写出的文本，他创作的作品原则上并不受制于某些早先确定的规则，也不可能根据一种决定性的判断，并通过将普遍范畴应用于那种文本或作品之方式，来对他们进行判断。那些规则和范畴正是艺术品本身所寻求的东西。于是，艺术家和作家便在没有规则的情况下从事创作，以便规定将来的创作规则。"[2]

其实，影片中的那个超叙事层（二十后的马小军）已经奠定了影片沉重、伤感的缅怀情绪，但这种缅怀又没有完全沉醉"过去"从而放弃理性的审视与反思，而是在狂热与失重中充满了迟豫甚至进退失据。因此，影片对"宏大叙事"的颠覆与解构是一次情绪复杂的嘲讽，一次冷静犀利的解剖，一次忧伤的回忆，一次凄婉的回眸与一声落寞的叹息。

在片名之后，影片的第一个镜头是蔚蓝色天空，背景音乐是热情激昂的革命歌曲，将观众立刻带入那个特定的历史时代。随着镜头下降，出现巨大的毛主席塑像的手部特写，随后又摇到头像特写。摄影机旋转，成毛主席像的垂直仰拍，前景的手臂异常突出。画面切到一个平角度的全景，一些解放军战士挥舞着彩色绸带欢天喜地地走出一座建筑，建筑物的顶部悬挂着毛主席像。这再次强调了"毛泽东思想"或者说"政治权威"在那个年代里"君临一切"、"统摄一切"的意味。此时，马小军等小孩从画面的纵深处奔向镜头，画面切

[1] [法]让-弗朗索瓦·利奥塔德. 后现代状态：关于知识的报告[A]. 见：王岳川、尚水. 后现代主义文化与美学[M]. 北京：北京大学出版社，1992：26.
[2] 同上书，1992：52.

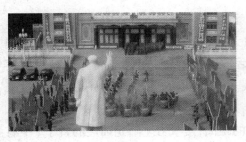

图1

成俯拍的远景,在一个全景深画面中,前景是异常高大的毛主席像,中景是林立的红旗和舞蹈队,后景是排列整齐走出来的战士,毛主席石像的手臂呼应着后景悬挂的毛主席画像(图1)。在这个"呼应"中,实际上形成了一个封闭空间,这是那个时代里成人世界的一种常态:在一个人民伦理的情境中,个体实际上是不自由的,因为这种伦理制度性地抹杀了个性、个体的生命热情,以及不符合政治意识形态期待的欲望、动机、目标。

在毛主席石像下,马小军的母亲在呼喊到处乱跑的马小军,在仰拍的中景中,这些家属在毛主席脚下衬托了石像的威严。镜头切换并横移(而不是用反打,因为马小军与母亲根本没有视线互动),马小军等人在平台上俯瞰底下的人群(图2)。此时,马小军他们因为处于一个高位,远离了"毛主席"的控制,获得了一个想象性的自由与超越的视点,而马小军父亲及战友则在出发前向毛主席像敬礼。整个场景,阳光充足,色调温暖,音乐激昂,镜头切换频繁,营造出一种热烈明快的精神风貌,同时也呈现了马小军等小孩暂时未纳入"权威"的管制而拥有一种超然于外的自由与奔放。

之后,马小军与父母亲站在汽车上,他欢快地吹着口哨,沉浸在一种莫名的喜悦之中。旁白的声音告诉我们,"我最大的幻想便是中苏开战,因为我坚信,在新的一场世界大战中,我军的铁拳定会把苏美两国的战争机器砸得粉碎,一名举世瞩目的战争英雄将由此诞生,那就是我。"此时,摄影机正快速横移,扫过路边的坦克,以及原野,像是马小军胸中那喷薄欲出的革命激情。这段话打上了那个时代鲜明的烙印,那种语气,那种描述,那种对英雄的崇拜,既有儿童的幻想,更凸显了主流话语的时代性特征。

图2

在开头这几个场景中,影片实际上建构了双重疏离视点来回望"文革":影片的主叙事是20世纪90年

代成年的马小军回忆青春岁月,而"青春岁月"中的马小军又是从一个"历史主潮"的边缘去体认"时代风云"。这种双重疏离视点使影片在观察和思考"文革"时有了旁观的视角和理性的距离,使对"宏大叙事"的颠覆与解构成为可能。

马小军送别父亲后,一个渐隐渐显的一堵墙壁特写,摄影机横移,传来极富抒情意味的女声歌唱,"远飞的大雁,请你快快飞。捎个信儿到北京,翻身的农奴相信恩人毛主席。"马小军贴着墙根静静地聆听,忍不住顺着窗户往里看。镜头反打,成马小军的视点镜头,一间教室,黑板的正上方悬挂着毛主席画像,三位穿着白衬衫和过膝裙子的少女正在排练舞蹈,窗户里有高光射入,她们像是沐浴着圣洁的光辉(图3)。摄影机推近马小军,他看得入神,温暖的阳光使姑娘们光洁的小腿在特写中充满活力和美感。姑娘旋转,画面切到她们的脸部特写,姑娘们的视线投向着马小军所在的方位。马小军眨了几下眼睛,像是在呼应姑娘们的深情一瞥。这组镜头运动舒缓,情境温馨,歌声美妙。但这种气氛马上被一块打碎玻璃的石头破坏,原来是马小军的死党在嘲笑马小军的偷窥。

马小军"偷窥"的场景与机场送别父亲的场景在剪辑节奏、气氛营造等方面形成了鲜明对比。此时,从"政治生活"中解放出来的马小军,沉浸在一个诗意的"私人时刻",像是获得了远离"革命喧嚣"后的一份宁静。两个场景中,虽然都是"革命歌曲",但男声的激情澎湃与女声的温柔细腻像是对应着那个年代里的"政治生活"与"私人生活"。只是,伙伴们的石头将马小军从"私人时刻"中拉回来,因为,对"女性美"的欣赏与迷恋不符合当时阳刚、粗犷的时代主潮。于是,摄影机跟随这群小孩的奔跑急速运动,音乐也重新变得激越起来,像是吹响了前进的号角。马小军四人站在一个沙堆上,在一个仰拍的中景中,四人的背景是蔚蓝天空(图4)。此时的他们,因为父亲的缺席,因为时代禁锢尚未施加于他们身上,像是处于一个全然自由的真空环境。当马小军将书包狠狠地扔向天空时,四人仰望,书包像是不知踪影。镜头切换,书包在空中飞

图3

图 4

升,一本书被甩了出去,当书包掉落,已上中学的马小军接住书包。这明显是向库布里克《2001:太空漫游》(1969)里类人猿向天空扔骨头的镜头致敬,在这一扔一接中完成了时空的跨跃,马小军从儿童成长为少年,从小学升入中学,不变的是那永远灿烂的阳光,儿时的伙伴,缺乏管束的生活。

如果说在《阳光灿烂的日子》里,"阳光"照耀的地方是"公共生活"、"政治生活",马小军有时则渴望远离"阳光"的"私人生活"。为了获得这种"私人时刻",马小军无师自通地打开了一把把锁,去窥探父亲的世界,去窥探别人的生活。这种"窥探",实际上是对"权威"的一种冒犯,对"宏大叙事"的拒斥。

12分44秒,马小军打开父亲书桌的抽屉时,房间笼罩在暖色调的白炽灯光线中。在抽屉里,保存着父亲的"光荣与梦想",包括军用匕首,军衔肩章,毛主席像章等。马小军将父亲的勋章全部挂在胸前,模拟着军人姿态。对着镜子里的自己,马小军又将电影里看到的一些"英雄壮举"和"豪言壮语"(宏大叙事)表演了一番。随后,马小军在一个笔记本里发现了两个避孕套(私人叙事)。马小军将避孕套当作气球吹着玩,"气球"在父母的大幅结婚照片前飘过(图5),并在马小军的踢打中漏了气。马小军知道闯了祸,赶紧收拾整齐,将灯关掉,重重地躺在床上。这时的马小军,有一种莫名的紧张和快感,像是第一次踏进一个以前对他而言神圣而权威的领地。马小军接受的那些"革命英雄主义教育"也在这样的时刻陷入一个尴

图 5

尬的地位,他看到了父亲的"光荣与梦想",也看到了"避孕套"。"避孕套"唤醒了马小军的性意识,也唤醒了他的"私人情感",并开启了青春成长的个人化体验,"政治情感"在避孕套面前只是一套空洞说教和外在标签而已。

从此，马小军对开锁上了瘾，从打开自家的各种锁，发展到未经邀请就去开别人家的锁。他骑车行驶在一片寂静中，除了广播里传来的"革命歌曲"，整个世界都像是属于他一个人。旁白的声音说，"每当锁舌铐的一声跳开，我便陷入无限的欣喜之中。这种感觉，这种感觉只有二战中攻克柏林的苏联红军才能体会得到。"注意旁白说到"这种感觉"时的迟豫，也许成年后的马小军想用一种更私人化的比喻来形容"这种感觉"，例如不经意地看到一个女人的身体，或者窥探到别人的秘密，或者直接是性的隐喻，但他最终用了一个"政治生活"例子来类比。

随后，影片在多个场景中呈现了"宏大叙事"在马小军他们的生活里处于如何尴尬甚至反讽的地位。马小军等人要为羊搞复仇时，广播里响着铿锵有力的女声，在报道中国援助越南取得了抗击美国的伟大胜利。众人出动，来到东四六条时，背景音乐是慷慨激昂的《国际歌》，将众人的复仇渲染出一种悲壮的色彩，甚至赋予了崇高的意义。众人打群架时，桔黄的路灯呈现了与阳光相似的色调，显得温暖而宁静，但混乱血腥的打斗破坏了这种诗意之美，充满动感的剪辑速度完全顺应《国际歌》的音乐节奏（图6）。此时，《国际歌》中的磅礴气势，悲壮情绪，必胜的信念在马小军他们内心化为一种热血冲动，像是在为一桩正义事业舍生忘死。这样，《国际歌》作为"宏大叙事"的代言人，其真正的政治指涉被悬搁和调换。

打完群架之后的某一天，母亲大声训斥马小军把家当旅馆，把她当老妈子。母亲的愤怒势不可挡，这是马小军的世界里父母第一次正面出场并管教他，虽然只是一种比较无奈的愤怒，无力的怨恨。母亲不断强调马小军最终会成为公安局的常客，犹言父母亲在马小军面前已失去了权威性，唯有作为暴力机关的公安局才能体现出终极的权威感，将马小军拉回秩序之中（影片中马小军确实只在警察面前彻底暴露了虚弱的本质）。继而，母亲开始发泄自己一生的不满，她本来是有文化有教养的人，却随军当了家属，她觉得自己根本不是当家属的料。马小军沉默地坐在书架和大衣柜之间，被夹在自己的镜

图6

图7

像和由《毛泽东选集》、毛主席半身像所组成的封闭空间里,他此刻是局促的,不是没有能力反抗,而是不忍在怨恨的母亲心口再撒一把盐(图7)。

从母亲断断续续的抱怨中可以勾勒出一个美妙的爱情故事:一个知书达礼、温文尔雅的少女与一位军官一见钟情,少女背叛家庭,义无返顾地追随军官转战南北,并终成伴侣。而军官,即使知道与这个少女结婚会影响自己的政治前途依然无怨无悔。这个故事怎么都像是"宏大叙事"中的经典爱情模式,影片却冷冰冰地呈现了这段爱情在步入婚姻生活之后的庸常与乏味,母亲从那个诗意、感性的少女变成一个家庭妇女,生活在人生的灰暗与家庭的不如意之中。在美丽的憧憬褪色之后,"革命后代"的出生也没有严肃性可言,而是一个意外,甚至是一次事故(马小军弄破了父亲的避孕套)。可见,影片是如何淡漠地解剖着"宏大叙事"中种种庄严、美好、神圣的概念,将其还原为琐碎乏味的日常生活、恶作剧般的偶然性。

56分39秒,马小军与六条的两帮人相约大战一场时,影片不怀好意地将其安排在芦沟桥下。在仰拍中,芦沟桥上有火车轰隆隆经过,带着势不可挡的气势。镜头下摇,成平角度的全景,是黑压压的人群。镜头反打,人群对面开来两辆军用吉普车,后面也跟着大批人群。几十年前,这里是中国全面抗日战争的开始,这座桥记载着中国人民抗击日本侵略者的悲壮历史,代表着一个民族的苦难与荣光。这次,仍是一场"战斗",不过无关民族正义,甚至没有任何积极意义,纯粹是为了一点面子,一点青春意气。这时,火车的轰隆像是"宏大叙事"褪色之后的无力喟叹。其实,这种喟叹和反讽在马小军他们观看《列宁在1918》时也出现了。其时,由于台下的观众对剧情已经滚瓜烂熟,不断预先讲述人物的台词。在这种台词预述中,"历史正剧"本应有的那种严肃性被瓦解得体无完肤,其"思想教育性"直接降为负数,只留下一阵阵充满喜感的调侃。

对"文革"时期僵硬虚假的政治意识形态的反感,《阳光灿烂的日子》

不是像新时期那样,展览并痛心于个体的创伤,以对抗"革命"召唤中的自我感觉良好,而是在后现代主义思潮中找到了更为恰当的颠覆方式。面对历史的种种荒诞和虚伪,正面的批判或控诉虽声嘶力竭却往往辞不达意,游戏的解构和智者的嘲讽才能痛快淋漓地看着一座座意识形态大厦倾覆。因为,"经典的、严肃的、完整的叙事和影像,是建立在对理性的认同和一整套有序的道德规范之上的,一旦人们对理性本身失去了信心,对传统的道德规范产生了怀疑,那么,反理性的思维和无序的、怪异的、另类的状态,或闪电式的情感片断,也就必然会像新的时尚似地飘浮在影像话语中。"[1]

二 弑父冲动与女性除魅

在马小军他们成长的岁月里,虽然政治领域的"父亲"时刻高悬,但现实生活中的"父亲"却基本付之阙如。不仅如此,影片还流露出强烈的"弑父冲动",这正是对"权威"的一种挑衅与猥亵。

例如,在中华文化中,"教师"本来不仅与博学、儒雅的形象相联系,还具有"父亲"般的权威(一日为师,终身为父)。"文革"中,教师却饱受贬抑甚至侮辱,尊严尚且不存,遑论权威。《阳光灿烂的日子》似乎不满足于此,还要对教师进行无情的嘲笑以宣泄"消解权威"的快感。

胡老师第一次出场时,影片用一个正面近景呈现了胡老师的清瘦与文弱,戴着一副眼镜,神态却有些紧张。当胡老师说完"同学们好",讲台上的草帽却突然飞走了,底下哄堂大笑,刚刚营造出来的那种严肃气氛顿时被破坏。胡老师一边捡草帽,一边还故作镇定地维护着师道尊严,"不要笑,很简单的一个物理现象。"可草帽刚放好,又飞走了。于是,胡老师开始讲课前,不忘用黑板擦压住草帽。当胡老师在黑板上写下《中俄尼布楚条约》几个字后,看到他的草帽里竟然堆满了煤块。而且,有三个人旁若无人地穿堂而过,跳上

[1] 金丹元. 论全球性后现代语境影像的一种发展态势[A]. 见:金丹元."后现代语境"与影视审美文化[M]. 上海:学林出版社,2003:124.

图8

课桌,跳出窗外,奔向一片耀眼的阳光中(图8)。面对如此无礼而放肆的僭越与冒犯,胡老师简直惊呆了。

这个场景体现了影片的一个重要主题:亵渎权威。胡老师想维护一个教师的尊严与权威,但从他紧张、警惕的神情中可以看到,他时刻害怕同学们的"破坏行动"。那些从教室里呼啸而过的"害群之马",更是对教师权威的直接挑衅。而且,从那个草帽里被放满煤块的超现实细节中,观众既可以看到"僭越"的无处不在,更可以看到影片叙述的某种不可靠。这个细节显然加入了叙述者某种想象的成份,是对回忆的一次主观加工。

后来,马小军在望远镜里无意间捕捉到胡老师,在一个中景中,胡老师与路遇的一位女教师说了几句什么话,女教师娇俏地笑了起来(图9)。胡老师急匆匆地来到一堵墙后,痛快地小便,马小军简直笑得喘不过气来。借助于望远镜,马小军看到了平时道貌岸然的老师如何在女教师面前显得猥琐,如何在小便时显得恶俗。如果说马小军偷偷地进入别人的房间进行窥探是一种冒犯,对胡老师猥琐与恶俗一面的发现则让他感受到一种颠覆的快感。

影片中最具"权威"感的其实是那个老干部,他满头白发,一张标准的国字脸,说话有板有眼,处处透着镇定与威严。其时,马小军他们不愿看《列宁在1918》,混进了影院,这里在播放一部德国电影《罗马之战》,是彩色宽银幕故事片,不仅有宏大的战争场面,还有那个时代视为洪水猛兽的女性裸体镜头。马小军等人正看得入神,灯突然亮了。管理人员说,礼堂里混进了几个小孩。前排那位穿军装的老干部在年轻妻子的搀扶下站起来,在一个俯拍的大全景中,老干部的年轻妻子说,"这是一部受批判的电影,毒性非常之大。小孩看了会犯错误的。会犯很大的错误。"(图10)这时,马小军他们更加真切地看到了成人世界

图9

图 10　　　　　　　　　　　　图 11

的虚伪与无耻,所有冠冕堂皇的说教在此刻显示出全部的苍白无力,所有的"权威"都在此刻轰然倒塌。

影片中还有一个"权威"的形象是"小坏蛋",他是京城里地位很高的流氓头子,轻易地调解了一次一触即发的群架。在莫斯科餐厅里,众人伴奏着苏联著名歌曲《喀秋莎》向"小坏蛋"致敬。在俯拍中,"小坏蛋"如被众星捧月般驾起,下面是争着和他握手的人群。摄影机横移并旋转,小坏蛋被众人驾着转了一圈后又回到毛主席画像下(图11)。旁白说,"这是我第一次也是最后一次见他,这事过后不久,他就被几个十五六岁想取代他的孩子扎死。"作为"兄长"和"权威"的小坏蛋被扎死,正是"子一代""弑父冲动"的直接流露。

这就不难理解,影片中没有一个正面的"父辈"、"兄长"、"权威"形象。马小军他们的父亲虽然都是军人,但没有军人应有的那种坚定、坚贞的情操。米兰初次来到马小军他们的院子时,马小军与刘忆苦的一番对话透露了端倪。刘忆苦说起他爹的文工团,马小军马上告诉米兰,"你可千万别进他爹那文工团,你去了,先让他爹给糟蹋了。"刘思甜马上反击,"马猴,你记错了吧?那是你爹,你爹不是因为作风问题降的职吗?"马小军也不甘示弱,"你爹有两个老婆,一个在乡下,一个现在的。"可见,这些作为"权威"的家长实在令晚辈汗颜,根本产生不了榜样的力量,自然也无法有效地管教子一代。

少年时代的马小军唯一的偶像是刘忆苦。当时,刘忆苦刚当兵回来,打起架来手特黑,马小军等人对他有一种天然的崇拜与景仰,是众人天然的"兄长"。但影片后来安排刘忆苦在越南战场上被炮弹震成了一个傻子。可以说,影片中的这些孩子在成长过程中没有受到来自"父辈"的任何正面影响,他们

光影之魅：电影鉴赏的方法与实践

几乎是自生自灭地成长，他们是在盲目中摸索着前方的路径。

当然，影片中也并非礼崩乐坏，秩序的维护者仍然存在，那就是警察。当马小军一伙被作为"社会不安定因素"带到派出所，面对不可预测的下场，马小军再也无法装老成，抹着眼泪哀求警察放他走。警察看他那熊样，随便扔给他一根皮带叫他滚蛋，马小军几乎是落荒而逃。这是马小军第一次与"秩序"、"权威"正面遭遇，一时溃不成军，失魂落魄。回到家里，拉上窗帘，马小军开始臆想着自己训斥警察，在想象中找回自己的尊严。在一个仰拍的特写中，马小军显得冷静而威严，随着镜头拉开，马小军的头像越来越小，原来是马小军的镜中像。训了半天，马小军可能也意识到这终究是想象，重重地躺倒在床上，桌子上的镜子里一片空无，而且镜子只有他的鞋子般大小。

姜文的电影常常被人称为"纯爷们"电影，意谓其电影充满了青春荷尔蒙和男性气概，张扬着男性的欲望与控制欲。因而，在姜文的电影中，女性的存在要不就是欲望的客体，要不就是存在的缺席，总是无法呈现出女性情感的丰富与细腻，更无法彰显出对女性情怀的珍视与尊重。但是，与对"父亲"形象的直接颠覆不同，《阳光灿烂的日子》对于女性形象的描绘更加含蓄和有层次一些，像是慢慢地除去一个风姿绰约的少女的衣纱一样，缓慢但又毫不犹豫地为女性除魅，让马小军在浪漫憧憬和现实残酷中接受爱情的残破。

也许是因为童年时期对那几个跳舞少女的惊鸿一瞥，马小军深深记住了那个场景，那是高光中变得朦胧而婉约的少女，那是散发着女性魅力的小腿。这种对女性的美好情怀，在马小军发现父亲的避孕套后一定复苏了，并在见到米兰的泳装照片后进一步发酵、滋长。因此，在马小军成长的岁月里，对于女性，对于爱情的体悟与认识是一次伴随着甜蜜与阵痛的经历。

图12

21分17秒，马小军用望远镜在米兰的房间里旋转着乱看时，无意中看到了一幅少女的照片。马小军几乎是虔诚地撩起蚊帐，镜头反打，扎着两个小辫的米兰纯真的笑容异常明

丽（图12）。镜头久久地定格在照片上，代表了马小军惊异中的凝视。抒情性的音乐响起，镜头再次反打，马小军退后观看，举起了望远镜，细细地凝视着米兰的嘴巴、眼睛、鼻子。这是米兰在马小军世界中的第一次出场，符合经典爱情中关于一见钟情的全部想象，也融注了马小军对女性和爱情神圣庄重的憧憬与期待。如果可能，马小军一定愿意永远活在这惊鸿一瞥的震惊中，而不愿去接受那浪漫怀想褪色后令人失望的真实。

如果说米兰一直只是存在于马小军的想象中，于北蓓则是马小军世界里最真实的女性形象。第一次见到于北蓓时，马小军在她面前显得拘束又荷尔蒙过剩，不断与伙伴追逐、打闹。旁白还介绍，于北蓓也不知道自己名字中的"蓓"该念 pei 还是 bei。于北蓓的父母肯定对女儿的名字有确切的称呼和含义，但当父母缺席或无暇自顾时，她就远离了父母的教诲或期望，生活在无所谓的迷离之中。于北蓓还轻佻地搂着马小军，故意刺激刘忆苦。在一个侧面的近景中，于北蓓和马小军沐浴在阳光中，显得异常亲近（图13）。但马小军明显是不自在的，处于被动地位，这也是他后来想在与米兰的关系中走向主动的心理动因。马小军一伙在路边抽烟，谈女人，刘忆苦说起带有传奇色彩的米兰时，一个中年妇女下班路过，嫌恶地看着众人。但众人异常镇定，喷了一口烟作为回应。在这样的时刻，他们受到来自成人世界所代表的正统价值观念的质疑以及鄙视，但他们回之以坦然和挑衅。

马小军买来雪糕时，于北蓓在众人的怂恿下强行吻了马小军，这让马小军不知所措。随后，众人又按住马小军，于北蓓又强行吻了他两下。马小军狠狠地推倒了于北蓓，后又扭住于北蓓的胳膊。于北蓓的这几下强吻，打破了马小军对初恋、初吻的美好想象。这个场景发生在光线不足的室内，因而显得昏暗，暗合这伙少年所进行的不那么光明的爱情游戏。马小军有些茫然和困惑地看着众人的嬉闹，第一次感受到一种失落，这是对"兄长世界"的困惑，对爱情的失望。

而且，马小军等人洗澡时，于北蓓还坦然地来到澡堂，用手电筒照射

图13

光影之魅：电影鉴赏的方法与实践

众人。于北蓓的轻浮甚至无礼得到了进一步的彰显，她无所顾忌地盯着众男人的裸体，众人大窘。羊搞在于北蓓的女性魅力前投降，男根勃起，被众人嘲笑，被刘忆苦扇了一耳光并训斥，"你丫怎么那么流氓？"显然，男孩的青春成长受到来自"兄长"的指责和压制。对马小军来说，于北蓓作为女性形象的神秘、文静、端庄全被解构，她在马小军的世界里一钱不值，马小军开始怀念照片上那个有着清新容貌和灿烂笑容的女子。

28分01秒，马小军对着米兰的照片看得入神，又若有所思，他似乎一夜间成熟了许多。窗外的高光使他置身一种光雾之中，宛在仙境或梦境。时间在这一刻停止了，镜头的切换也舒缓了许多。马小军甚至跪在床前，像是在向照片中的女神膜拜。因为，和于北蓓那种奔放得有些轻佻的女性比起来，照片中那纯净无邪地微笑的米兰像是一位人间天使。这种朦胧、神秘、美丽、自信、乐观，似乎才是马小军对女性的想象，对爱情的憧憬。马小军将上半身伏在床上，感受着米兰的气息，甚至在床上找到一根长发。在一个逆光的特写中，长发在高光中清晰可见。抒情的音乐响起，化（溶变），马小军坐在屋顶上发呆。影片接下来十几个镜头全部用化，马小军终日游荡在这栋楼的周围，像一只热铁皮屋顶上的猫，焦躁不安地守候着画中人的出现。

31分50秒，马小军第一次在现实中看到米兰时，他躲在床底，摄影机代替了马小军的视点，因而只能看到米兰的下半身，一双青春丰腴、健壮有力的小腿在床前轻快地走来走去。马小军甚至看到米兰脱去裙子，两条匀称丰腴的腿散发着女性的性感，在阳光下又像是镀上了一层金属般的光泽。这样的时刻，马小军像是回到了小学时期偷窥女生跳舞的情境，对女性小腿的迷恋再次得到了抚慰和满足。在这种局限视点的仰视膜拜中，马小军完成了对米兰或者对理想女性的全部想象（照片中的米兰是上半身的近景），他看到了一张天使般的面庞，看到一双富有女性魅力的大腿。此刻，关于爱情的神圣想象与对于女性的肉欲渴望奇妙地混合在一起，这种混合将使马小军此后陷入无限的痛苦之中，因为他无法将这两种情感割裂开来：作为女神，米兰需要被供奉；作为女性，米兰需要被占有。

马小军第一次与米兰对话，是在阳光灿烂的外景。46分57秒，马小军捡地上的火柴时，一双粗壮的小腿从他面前走过，马小军抬头，看到米兰丰腴的背影，走出了女性的风情和性感。马小军赶紧跟上去，米兰猛回头，戴着一幅

墨镜,胸部饱满得有些张扬(图14)。此刻,那个画中人终于站在马小军面前,阳光中的侧影异常立体。虽然,在年龄稍长,经历更丰富的米兰面前,马小军显得稚嫩可笑,故作的老练掩饰不了他心中的慌乱和渴望,但马小军仍不屈不挠地与米兰搭讪。

图14

这时,影片突然切入一个卖冰棍老太太的侧面近景,她慈祥地冲着马小军笑,像是看透了马小军的窘迫与焦躁。

终于,米兰从画中来到了现实,从戴着墨镜到素颜相对,马小军迷醉于米兰的妩媚、性感、神秘。影片第一次为米兰除魅是在游泳池里,这时米兰穿了最少的衣服,像是一个异常丰满和健硕的少女。马小军掩饰不住自己的失望,刻薄指出米兰的胖,"何止是腰粗,瞧那腿、肚子、胳膊,够出品标准了。跟那刚生了孩子似的。"(图15)而且,马小军对着米兰丰硕的屁股一脚将她踹下水池。此刻,米兰在他心中已经不再是女神,而是一个丰腴得有些臃肿的妇女。或者说,作为天使的米兰已经死亡,作为尘世间俗气的女性则越来越清晰。在游泳池,马小军他们还看到一个叫彪哥的大汉,他也曾追求过米兰,还为米兰瞎了一只眼睛。看来,米兰的过去并非纯洁如一张白纸,她对男人的情感也并非专一。甚至,米兰还是世俗功利的,她知道刘忆苦的父亲可能让她调离农场时,立刻成了刘忆苦的女友。这样,马小军的失落是双重的:因为刘忆苦的"横刀夺爱",他在现实中已失去了米兰;当米兰圣洁神秘的光辉逐渐消隐,她在马小军心中的女神形象已经沦落。

114分37秒,马小军过生日之后,影片第一次出现下雨的夜景,马小军骑着自行车在路上狂奔,瓢盆大雨仿佛在洗涤着世界,也在激荡着马小军的内心。最后,马小军掉进一个坑里,马小军在坑里放声痛哭,大叫着"米兰",可巨大的风雨声掩盖了他的呼喊。这也是影片少有的几个冷色调场景,与阳光灿烂的场景似乎是互为

图15

图 16

表里的关系,或者是现实与梦境的关系。似乎,那种阳光灿烂的场景都是梦境,是虚构,雨夜的场景才是生活的本色。最后,米兰出现了,但雨声淹没了马小军对米兰说的那句,"我喜欢你。"而且,马小军在失落与孤独中对米兰说的"我喜欢你",多少有些祭奠的意味,他喜欢的可能只是画中的米兰,或者最初想象中的米兰。

果然,马小军准备亲手毁掉自己一心建构起来的"女神"。118分10秒,马小军像动物一般扑向米兰,欲强暴她,却被米兰骑在身上痛打,还差点被米兰"强奸",马小军最终落荒而逃。这次溃败令马小军陷入无限的失落之中,不久,他被大家孤立起来,在万分痛苦中度过一天又一天。121分21秒,马小军爬上跳水台,穿着米兰送的红色泳裤。在悲情的音乐中,马小军以一种悲壮的方式从跳台上掉落(图16),他要从水里起来时,被众人一脚一脚蹬入水里。这是一次绝望的呼救和彻底被遗弃。最后,马小军只能仰在水面上,在俯拍中无比渺小。

在"弑父冲动"与"女性除魅"中,马小军经历了两种截然相反的情感轨迹:"弑父冲动"令他不再相信"权威",也不相信"经典叙事",洞察了冠冕堂皇背后的庸常与虚伪;对于米兰,马小军的情感起点却是"神圣"、"圣洁",随后逐步下行,最终呈现"圣洁"面纱背后的世俗本相。也就是说,当马小军通过自己的眼睛发现这个世界里一切"权威"都不可相信,一切都不值得迷恋或崇拜时,却又在自己心中重造了一个"神"。当这自造的、唯一的"神"坍塌后,马小军的内心将会是一片空无。

三 青春成长的阵痛与迷茫

《阳光灿烂的日子》分为两个时空,一是20世纪90年代的北京,二是20世纪70年代"文革"时期的北京。

影片开始,是成人马小军的旁白,"北京,变得这么快。20年的功夫她已

经成为一个现代化的城市,我几乎从中找不到任何记忆里的东西。事实上这种变化已破坏了我的记忆,我分不清幻觉和真实。我的故事总是发生在夏天,炎热的气候使人们裸露得更多,也更难以掩饰心中的欲望。那时候好象永远是夏天,太阳总是有空出来伴随着我,阳光充足,太亮,使得眼前一阵阵发黑。"在这平静得有些苍白的语调中,流露出一个中年男人历经沧桑后回忆青春年少时特有的坦然与伤感。在这富有诗意的语句中,既体现了人的成长,更体现了一座城市的变化与成长。20年的时间使北京从一座"革命之城"变成一座"现代都市"。时间的变化使得北京脱胎换骨,那些特殊年代的特殊记忆自然也就烟消云散。

"我"要在一个已经变化了的场所追寻已然逝去的青春记忆,因为缺少特定的标志物,这种追忆就成了一次夹杂着回忆、想象、幻觉的自我调适、安慰,必然会渲染一些快意的时刻,也必然会夸大或扭曲一些失意的内容,还会过滤掉一些内心不愿触及的部分。这就可以理解,"我"的记忆总是与夏天有关,因为"夏天"指涉了青春热情、内心渴望、难抑的焦虑。或者说,"夏天"的故事因为与假期相伴,使我充分地体认了"自由"因而印象深刻。当然,也因为"夏天",一些平时被压抑的欲望似乎也喷涌而出,每个人都少了许多掩饰,坦露了更为真实的自我。成年马小军的这段旁白使影片主体部分带上了浓郁的情绪色彩,青春往事成了一段经过了主观加工的"回忆",观众观影的过程实际上也就是如何找到这些加工的痕迹,进而理解影片创作者的加工动机以及意欲表达的主题内涵。

6分49秒,马小军一伙人骑着自行车去上学,经过大院门口时,冲着骑着一根木棒的傻子大喊"古伦木",傻子回应着"欧巴"。6分54秒,在一个纵深画面中,一条巷子被阳光分割成阴阳两界,纵深处巷子像是要相交,马小军一行唱着粗俗的歌曲向前景处飞驰而来。旁白说,"七十年代中期,北京还没有那么多的汽车和豪华饭店,街上也没有那么多人,比我们大几岁的都去了农村和部队,这座城市属于我们。"这就进一步说明了马小军一伙人自由的原因:父母大都忙于工作或在外地,比他们大的孩子又上山下乡或服役,他们处于一个权力的真空,没有父母的管束,没有兄长的压制,政治意识形态的内容又不能有效地渗透进他们的思想,他们可以完全释放青春年少的狂放与不羁。

光影之魅：电影鉴赏的方法与实践

马小军后来一次次闯进别人家时，旁白说，"当时的人们没什么钱，没有什么电器，屋里多是单位发的家具。"而且，马小军可以放心在别人的床上睡觉而不被人擒住，"那时候人们上班是从来不溜号的。"这时，旁白的声音实际上在对两个时代进行对比：20年前的北京被整饬得井井有条，人们生活在一种单纯明朗的秩序之中，虽然清贫但是积极健康。20年后，物质生活已经极大丰盛，但人们再也不可能回到那种精神健康、单纯的状态中了。

如果没有20年后的视角，那段阳光灿烂的日子对于马小军来说确实很美妙，美妙到可以尽情挥洒青春热情，释放青春冲动，美妙到可以在"政治生活"中找到"私人感动"。例如，马小军与同学们迎接外宾时，个个穿着白衬衫，脸上涂着胭脂，和着欢快的歌声起舞，"美丽的鲜花在开放，在开放。贵宾客人来自远方，来自远方。欢乐的歌儿高声唱，高声唱。友谊的花开万里香，万里香。"镜头拉开，胡老师也在起舞，彩旗、绸带、鲜花，装扮出一个温暖和煦的世界。镜头再次拉开，成俯拍的正面全景，众人跳着整齐划一的动作，喊着富有节奏感的"欢迎，欢迎，热烈欢迎！"前景处，一行汽车飞驰而过，仅在一个一闪而过的中景镜头中看到一辆车里有一位外宾双手合十向众人致谢。在这个被精心安排的、秩序井然的仪式里，众人的个性和差异都被消弥，成为"人民伦理"中标准化的零件。马小军在这样的场合仍然是开心的，因为不需要思考，一切都被安排，一切都已固定。

33分40秒，朝鲜人民军乐协奏乐团访华演出时，马小军一行以及于北蓓喝着汽水坐在栏杆上，看着众人走进音乐厅。突然，音乐厅里一阵喧闹，公安人员将那个冒充朝鲜驻华大使的中年人推下台阶，中年人解释，"我就是爱好音乐，我就是想看看演出。"这是那个年代里一个普遍性的悲剧，个体没有表达自己个性与渴望的机会，一切都被安排，被集体规划，生活中只有集体性的事业、理想，只有符合政治意识形态期待的追求，而不能有符合个体生命热情的兴趣爱好。当然，当时的马小军不会体会成年人的悲哀，他只当是又看到一出"神圣庄严"被解构的闹剧，他不知道不出意外的话自己将在未来的某个时刻步这个中年人的后尘。

也许，马小军青春成长的阵痛来自于他打碎了所有的偶像与权威后的无所适从，他的迷茫来自于自己苦心追求的理想爱情竟然是一个幻影。90分19秒，他们被老干部的老婆从影院赶出来之后，在一个舒缓移动的镜头中，

摄影机从屋顶上扫过,一个上升,捕捉到了马小军及米兰等人坐在屋顶上,唱着忧伤的《莫斯科郊外的晚上》(图17)。在一片蓝色调中,画面中流溢着一种莫名的沉静与忧思。或许,他们在这个晚上成熟了许多,既然成人并不能引导自己的成长,或

图 17

不值得自己去效仿,他们就追寻内心的成长历程。此刻,那些"革命叙事"中的"英雄主义情怀"再无法成为他们的信仰,他们无法也不屑于从老师、父母那里得到精神支持与鼓励,他们只能在一片空无中孤独前行。从某种程度上说,这种阵痛和迷茫是一代人的成长烙印,这导致他们在"文革"之后再无精神信仰。20世纪90年代,当物质的富足并不能填补精神的空缺时,他们反而开始怀念"文革"中那段"激情飞扬"的时光。在世俗功利、冷漠空虚的现实映衬下,"文革"时期集体伦理背景下的充实、有序反而令人怀念。

面对那一段青春岁月,影片的叙述者异常矛盾,在回忆中摇摆不定。因为,真实可能平淡,可能残酷,叙述者多么希望通过回忆的力量将过去改写。在马小军和刘忆苦过生日那次,两人因为米兰大打出手。这时,旁白笑起来,"千万别相信这个,我从来就没有这样勇敢过,这样壮烈过。我不断发誓要老老实实讲故事,可是说真话的愿望有多么强烈,受到的各种干扰就有多么大。我悲哀地发现,根本就无法还原真实,记忆总是被我的情感改头换面,并随之捉弄我,背叛我,把我搞得头脑混乱,真伪难辨。我现在怀疑和米兰第一次相识就是伪造的。……天哪,我和米兰从来就没熟过,还有余北蓓,怎么突然消失了呢?或许,或许她们俩原本就是同一个人。我简直不敢再往下想,我以真诚的愿望开始讲述的故事,经过巨大坚韧不拔的努力却变成了谎言。"既然如此,那段"阳光灿烂的日子"究竟源自于想象的虚构还是回忆的主观处理?

也许,过去的真实性无从追寻,青春成长的阵痛与迷茫也可以在时间的洗涤中变得云淡风轻。唯一的真实是,那段岁月已经过去,再也不会拥有。影片结束回忆之后,是一个渐隐渐显,影片又成黑白,中年的马小军一伙在一辆豪华轿车里喝酒聊天,已经智力低下的刘忆苦抢过酒瓶就喝。突然,刘忆苦对着

图18

车窗外大喊,众人循声看去,原来是天天骑着木棍的傻子。众人大喊"古伦木",傻子置若罔闻,物我两忘地行走在北京街头,任旁边车水马龙,任众人叫喊,没有接上"欧巴",只回了一句"傻逼"(图18)。众人大笑,汽车拐了一个弯,消失在车流里。

影片现实部分都用了黑白色,"文革"时期却用了彩色,而且大多数场景都用了暖色调的桔黄色高光,这正说明了叙述者的情感立场。这不仅是一种缅怀,一种祭奠,还有一种深深的无奈与失望。因为,现实变得太快,现实变得太冷漠和苍白,再也不会有那些阳光灿烂的日子。在这种变迁中,曾经如答录机般准确的傻子都"与时俱进"地将暗号由"欧巴"换成了"傻逼"。那么,还有谁没变?还有什么是可以凭依的?

这个结尾实际上也从另一个角度揭示了姜文电影的一个缺陷,即他总是擅长解构与颠覆,却不擅长建构。他已然知道"过去"只是由"宏大叙事"包装的光鲜外表,"阳光灿烂"也可能是事过境迁之后自己的一厢情愿和虚构,但他又希望从"过去"找到某种精神向度和理想激情。也就是说,姜文想在自己亲手拆解的历史废墟中虚构一座精神之塔,而这"精神之塔"是曾被自己否定并带给自己阵痛体验的。至此,姜文已经有意无意地承认了"阳光灿烂的日子"只是一个幻觉,一场骗局,那他自己却甘心在这种幻觉和这场骗局中自我陷落并沉溺其中,这是一种沧桑过后的怀旧,还是一种世事看透之后的绝望?

第十三章

电影精读（八）

《鬼子来了》(Devils on the Doorstep)

导　　演：姜　文
编　　剧：姜　文　李海鹰　刘　星　史建全
　　　　　述　平　尤凤伟
主　　演：姜　文　姜鸿波
上　　映：2000年
地　　区：中国
语　　言：中文
颜　　色：黑白
时　　长：139分钟

情节梗概：

抗日战争末期，河北某偏僻乡村挂甲台的老实村民马大三（姜文饰）遇到棘手难题：某人将分别装有日本鬼子花屋小三郎（香川照之饰）和汉奸翻译董汉臣的麻袋扔给他，声称不日来取，却迟迟不见其来。厚道的马大三一边将两人当亲爹娘侍奉，一边同村人商议计策，最后决定将两人处死，但终因"天意"不了了之。

巧舌如簧的董汉臣为自救，设法令挂甲台村民与花屋小三郎签署合约，称将花屋安全送到日方宪兵队后，村民可得到几大车粮食。马大三与众村民兴高采烈赶到宪兵队，将俘虏交由日方，然而日方并无"以其礼还其礼"的教养，而是在屠村之后由酒家队长告诉众人日本已宣布无条件投降。

目睹了屠村的马大三在悲愤中冲进日军战俘营，砍死砍伤多人，最后被国民党军队处以死刑，行刑者正是曾被他照顾的花屋小三郎。

获奖情况：

2000年第53届戛纳国际电影节评委会大奖，2002年日本"每日电影奖"最佳外语片。

《鬼子来了》：透视宏大叙事背后的生存真实与精神荒芜

《鬼子来了》的历史背景虽然是中国抗日战争时期，但它无疑是中国抗日战争题材电影中的一个异数，也是中国电影的一个异数，影片第一次消解了以民族国家为主要基调营造起来的历史叙述氛围，而从另外一种单纯、朴实的真实出发，完成人性和时代之间的交涉与误会。《鬼子来了》在思想上已经完全和过去的中国战争片截然不同，但是也不存在主动向西方主流战争片学习的倾向，电影本身独立于创作者对战争状态下一种真实性的认识，所以呈现出来的样貌也具有别样的风格。

《鬼子来了》以其黑色幽默的外壳，包裹了辛酸沉重的主题表达，影片以其对战争和战争中普通人生存状态的独特呈现，代表了中国战争电影甚至中国电影新的艺术高度，同时也意味着中国战争片可以根植本土，保持独立思考，改变主观的"历史教科书"模样，成为从更多侧面去理解历史，理解战争与人，理解民族性与国民性的"参考书"。

一　景别与影调

从情节结构来看，《鬼子来了》没有运用复杂的叙述方式或多线并进的结构方式，而是比较严格地将一个个场景按线性发展的顺序联缀起来，然后由一个大的情节悬念与戏剧冲突来贯串全部的场景。在这些场景中，内景又占了绝大多数，这导致影片中大景别的画面与镜头特别少，占主流的是中近景

和特写。众所周知,大景别的画面抒情意味更浓,对观众的心理压力较小,尤其如果镜头时间比较短,这种压力容易被忽略。相反,小景别画面对观众的心理压力较大,镜头时间越长,这种作用越为明显。因此,当一部影片内景和小景别太多时,很难营造出一种雄浑与悲凉的气势,也很难体现一种全局视野与不动声色的情感融注,但《鬼子来了》另辟蹊径,不断用小景别强化和渲染内景中的气氛和人物心理状态、情绪反应,凸显许多细节中的微妙含义与深层内涵,使观众在近距离地注视人物的表情与动作的过程中不自觉地对人物感同身受。

《鬼子来了》除了片头野村率领军乐团行军的场景因为在外景,为了呈现人物与环境的关系出现了几个远景之外,影片正式开始之后(演职人员名单结束之后),远景和大远景屈指可数。这样,影片缺少远景和大远景那种幽远辽阔或气势磅礴的视觉冲击力,也无法在舒缓的节奏,抒情的氛围中强调环境与人物之间的相关性、共存性以及人物存在于环境中的合理性,但影片情绪的焦点在于人物内心的煎熬,人物一次次在柳暗花明的幻觉之后又陷入绝望中的挣扎。这样,影片中的远景和大远景不仅显得弥足珍贵,甚至意味深长:

影片的3分17秒,一轮满月的特写及影片时间(1945年)、地点(华北,日军占领区)之后,画外传来男人粗重的喘息声,这时切入一个大远景:一片黑黝黝之中,月亮惨淡地挂在山坳,前景是平静的海面,有探照灯从山顶旋转着射过来。这个画面除了探照灯带来一丝不详外,营造了一种比较宁静的气氛。这个镜头里的声画对位也暗示了挂甲台在日占区的生活状态:两者总体相安无事,各自为政。

下一个远景要在50分25秒处才出现,其时,鱼儿以为马大三杀了两个俘虏,不让他碰自己,并悲愤地跑回了家,马大三追到屋外。在一个俯拍的远景画面中,影片冷冷地对准困惑又无助的马大三站在院子里,月光下的影子拖得非常长,房子和院墙,他身后及身前晾晒的鱼网对他形成了双重包围,他深陷在伦理的压力和旁人的疏远中无力自拔(图1)。

在53分10秒处,影片又出现一个大远景镜头:马大三给藏在烽火台里的两个俘虏喂完食走出来,他看着外面的海和山,画面呈现为马大三的视点镜头:在一个俯拍大远景中,逶迤的长城结束在海边,远处是群山和海水,颇有

图1

图2

一点苍茫的味道。镜头摇,还是大远景,但远处出现了日本人的炮楼(图2)。这个镜头的辽阔与马大三现实处境的局促形成鲜明对比,也含蓄地表达了马大三希望走出困境,走向澄明的心理诉求。

1小时08分55秒,在一个正面平角度远景中,马大三用独轮车推着刘爷返村,四表姐夫跟着。在一片薄雾中,三人如处仙境。1小时09分33秒,在用几个小景别画面呈现了马大三的欣喜与辛劳之后,是一个背面远景,三人走向远山,影调变亮了。这两个远景,既是为了适应外景的需要,也是为了烘托马大三以为峰回路转,解决了难题的激动心情。

1小时12分18秒,影片再次出现一个远景,其时,刘爷一番故弄玄虚之后,没有杀死俘虏,反而说众人让他晚节不保,将刀扔掉,镜头跟出去,出现一个空镜头,是一个仰拍的大远景:前景是残存的长城,后景是天空中惨淡的圆月,中间是执行死刑的破败烽火台。这个大远景从影调上讲属于暗调,即大量运用灰、深灰和黑色,给人一种肃穆、凝重的感觉(图3)。这个镜头令人绝望,为挂甲台村民的处境,也为中国人的血性。刘爷当年是一流的刽子手,四表姐夫号称百步穿杨,但面对一个日本俘虏却都选择了怯弱和自保,正如画面中残破的长城一样,已不复秦始皇当年的雄心壮志与高远豪迈。

1小时22分55秒,影片再一次出现一个远景。此时,五舅姥爷还在念契约,画面是村民和两个俘虏准备去日军军营以命换粮,在一个远景中,背景是一座异常险峻的山,前景是一片荒草地,中景是庄稼,这多少符合村民们自以为走出困境后

图3

的"豁然开朗"。这个空镜头与1小时09分33秒马大三接刘爷回村的机位一样，但前后对比就有了一丝反讽和不祥的意味。

在1小时33分26秒及1小时33分40秒，还出现两个大远景，其时从固堡镇来了电话找野村队长，野村正在海边洗澡，为了交代环境和表达野村以为有了新任务可以打破这种一潭死水的生活的狂喜，需要用大远景来渲染一种情绪上的飞扬。

下一个远景出现在1小时36分53秒，马大三等人意外地得到了日军六大车粮食，众人赶往挂甲台，心中的欣喜无以言表，加上行进在野外，要用远景来表达心情上的奔放。

在日本陆军海军联欢时，一直都是小景别的画面，但当酒冢队长要村民打死花屋小三郎时，气氛一时凝固。1小时47分07秒插入一个俯拍远景，周围是无边的黑暗，中间因为有灯火，可以看到画面中心熊熊的大火以及周围面目不清的人群。当村民沉浸在欢乐中时，看不到危险的靠近，但摄影机突然跳出来，以一种旁观者和上帝的视角来看待这一切，并注视着接下来惨不忍睹的一幕幕。

1小时56分12秒，马大三接鱼儿回村，意外看到远处火光冲天。这个机位类似于3分17秒的那个大远景，不同的是没有月亮，中景处有冲天的火光（图4）。镜头摇，从正面注视着火光。这两个镜头的呼应，直接阐释了一种平静如何被毁灭，一种希望和信心如何变得渺茫。

后来，在国民党军队主持的两次公审大会上，还有少数几个远景，主要是为了交代环境，呈现四周观看的人群。

可见，影片全部的远景尤其是大远景不超过20个，其中还包括几个为了交代环境或因为外景运动需要而作的被动选择。这说明，影片中的气氛一直是压抑的，马大三等村民的生活因为两个俘虏变得更加逼仄和灰暗，根本不适合用远景或大远景来渲染心情或强调一种恢宏的志向与境界。

按理说，全景是拍摄一场戏的总角度，它制约着该场戏分切镜头中的光线、影调、色调、人物方向和位置，

图4

使之衔接,但是,《鬼子来了》在呈现一个场景时,很少有这种交代性的全景。这样,观众像是被突兀地置身于一个环境中不知所措,需要自己慢慢去适应这个场景的光影特色与空间布置。这种处理方法,正呼应了马大三及那些村民的处境,观众和影片中的人物一样,像是突然被扔在一个漩涡之中,前途莫测,方向难辨,需要自己慢慢去挣扎,一步步去探寻。

影片中数量最多的就是中近景和特写。尤其在表现人物的近景画面中,人物的面部特征、表情神态、喜怒神情尤其是眼睛的形象、眼神的波动,成为画面的最重要内容,留给观众深刻的印象。这样的小景别无疑可以拉近画面中人物与观众之间的心理距离,使观众对人物产生强烈的亲近感。与之类似,特写画面除了具象地表现被摄对象的局部细节之外,由于它在构图方面的单一性、直接性,还能够突出强化观众对此形象的心理认同感,进而影响到观众内心深处,使之产生共鸣与联想。

试以影片中第三个场景,即马大三连夜向五舅姥爷等人报告两个俘虏那一场戏为例。在影片的6分35秒处,画面停在那张被刺刀捅破的窗户纸上,画外音却是马大三向村民讲述那恐怖的一幕。之所以会出现声画不同步,大概是因为这个场景成了马大三心中挥之不去的梦魇,而且,影片通过这个特写暗示:马大三及全村人的生活就如这被捅破的窗户纸一样,再也回不到从前了(影片在转场时,大多用的是声画不同步,常常是下一场戏的声音出现在前一场戏的画面中。这种不同步,客观上加快了影片的心理节奏,有时也制造了一定的悬念感)。至影片的8分21秒处,马大三否定了二脖子提出的将俘虏交给日本人的建议,在这不到2分钟的情节里,影片共用了36个镜头,其中最大的景别是中景,且只有一个,另有特写四个,其余全是近景,光线基本上是侧光,角度上没有严格按照正反打的视点来组织,而是除了人物蹲在地上时用俯角度,其余基本上是仰角度。这种角度的选择除了因为特写所必须的强调功能之外,多少也代表了影片的一种情感立场,即对这些农民处境的真切同情与理解。而且,通过近景与特写,观众清晰地看到了人物脸上的困惑、无助、愤怒、镇定等情绪,从而产生一种认同感,认同马大三等村民的犹豫、怯懦、算计,认同他们的无奈与辛酸、憧憬与苟且。

由于影片的大多数场景都是内景,加上是黑白片,因而在影调上以暗调居

多。其中，影片中出现最多的场景是挂甲台村民聚在一起商量如何处置两个俘虏的情景。在这些场景中，影调都是暗调，这既是现实的考虑（大多是黑夜，或者白天用布蒙起了窗子，照明靠煤油灯），也是一种心理情绪和气氛上的营造，他们的一生本来就是这样灰暗，他们在面对这个棘手的难题时，一筹莫展，暗调的场景正符合他们的心境。此外，两个俘虏由于被关在碾房或烽火台里，都是需要避人耳目的地方，所以在布光、构图等方面都尽量突出这种压抑、灰暗、沮丧的情感基调。

相反，影片在表现日军营房、固堡镇街道时，基本上用的是亮调。一方面因为这些人不需要藏藏掖掖，另一方面因为是晴天，有非常明亮的光线。但从另一方面来说，影片在处理那些暗调内景时，明暗对比强，反差大，给人一种粗犷的感觉，是一种硬调；而在这些亮调场景中，则多是软调，画面显得柔和而没有层次，立体感不强。

以影片的第一、第二个场景为例，就是典型的日景与夜景，外景与内景，亮调与暗调，大景别与小景别的对比。在这些对比中，流露了影片创作者的情感态度：日本人因为是占领者，显得耀武扬威，不可一世；中国人因为天生的柔弱性格以及亡国奴的身份，只能享有更狭窄的空间和更黯淡的光影：

影片的第一个镜头是一面日本海军军旗的特写，在风中飘扬，军旗上升，国旗上的太阳及光芒占据了整个画面，出片名《鬼子来了》，背景音乐是悠扬而激昂的《军舰进行曲》。第二个镜头是一双锃亮的军靴的特写，之后是军靴跨上马镫的特写，摇，野村跨上了马，军刀的特写，切，野村的侧面近景，他走出阴影，来到空旷的原野，指挥着军乐团前进。野村出画后，留下一个空镜头，前景的碉堡和后景的群山形成一种封闭意象，中间的海水异常平静。这也是挂甲台那些村民的生活状态和心理状态。

在开头这组镜头里，一开始以特写、中近景为主，强调一种局部性和悬念感，同时也让观众注意一些细节（军靴、马镫、军刀、日本海军军旗）。接下来海军军乐团行进时，共有五个转弯，除了开始两个转弯是上行之外，其余全是下行轨迹。这组镜头主要有两种机位，一种是正面或侧面的仰拍全景或远景，一种是背面或侧面的俯拍中景或全景。在野村给小孩子分完糖之后，在一个背面的俯拍远景中，军乐团走向海边，海里有一艘军舰，野村向军舰挥手致意，众

人在一个拐弯之后消失。

　　第二个场景的第一个镜头是一轮满月的特写,画外传来男人粗重的喘息。一个远景和一个全景的环境交代之后,切到室内,用一系列的特写表现马大三与鱼儿的偷欢。马大三回应敲门声时,手枪和刺刀的特写被反复强调,整个场景全部是暗调。

　　在这两个场景中,体现了影片的黑色幽默和不易察觉的苦涩。前面一个场景呈现的是一派雄壮和详和,不像是战争年代的杀戮遍野,更没有战争状态的剑拔弩张。相反,日本军队和挂甲台的孩子、村民相安无事,甚至比较融洽。下一个场景表现的是村民的日常生活,不像白天有那么多掩饰,呈现的是男欢女爱的真实场景。因此,影片的第一和第二个场景都是从惯常的生活中截取了一个经常重复的动作,从中可以看出一种普遍性的生活状态和精神状态。在马大三和鱼儿身上,看不到民族灾难阴影下的悲怆,也看不到普通人对于国家、民族、正义的关心,而是努力经营着自己的小日子。这种生活格局,可以说是狭隘、自私,也可以是说一种务实和朴素的生活态度。但是,战争年代对于老百姓来说,灾难的降临毕竟是无征兆的意外,又是一种宿命般的必然。那个从未显示面目的"我",是抗日力量,却强势地介入老百姓的生活,将一个灾难留给他们之后置身度外。

　　可见,影片在景别与影调上作了精心的设置,总体原则都是为了呈现村民逼仄的生存空间和灰暗的生存状态。当然,个别场景的景别与影调具有某种反讽意味。例如,马大三去城里找四表姐夫,四表姐夫又带他去找刘爷时,两个场景一个在豆腐坊,一个在澡堂,用的都是暗调,都是小景别。在这两个场景中,影片将四表姐夫置身于大面积的阴影中,而在刘爷身上则不时用顶逆光突出他的立体感、造型感,使两个人物都显得很神秘。当然,这种神秘感随后就被消解,留下一场懦弱、自私、虚伪的表演。

二　机位与视点

　　机位从表面来看是指摄影机的位置,但机位实际上也代表了"大影像师"(编剧、导演、摄影师)的主观视点、情感态度、道德判断。因此,分析《鬼子来

了》中的机位也就是在分析影片的视点,从而可以看出影片在哪些方面有突破,又在哪些方面留下了丰富的潜台词。

影片的第五个场景是村民们审问两个俘虏。这个场景的设置非常特别,村民本着明哲保身的原则,在俘虏与自己之间挂了一块布,大概是害怕俘虏日后报复。12分36秒处,有一个仰拍中景,众人在炕上,成扇形排开,五舅姥爷居中间,因为窗户用破布遮挡起来了,所以有光线透入。这时切入一个机位更远,不是任何人视点的全景深镜头:前景是两个俘虏的背影,后景的村民因隔了一块布而显得非常风格化,如剪影,也如鬼魅(图5)。这个"大影像师"视点镜头的插入,既是对空间布置的介绍,也是为了跳出双方的视点作一次中性化的旁观。整体而言,影片在这个场景中很少用那种分切的视点镜头,因为这不是一次对等的审问,审问者心存顾虑,甚至胆战心惊,加上中间有白布,双方不能对视。影

图 5

片常常从一个疏离的角度来观察这多少有些荒唐离奇的一幕。13分16秒处,花屋第一次开口,恶狠狠地说了一通求死的日语,村民们一脸困惑。在一个俯拍的背面中景中,光斑洒在村民的头顶,也在中间的白布上形成光斑与阴影,众人视线都投向白布之后。插入这种客观视点的镜头,观众就能像一个旁观者一样理性,在静静的观照中不期然地涌上悲喜交织的情绪。

还是在影片的第五个场景中,五舅姥爷听过董汉臣替花屋做的"翻译"后,问花屋小三郎,"杀过中国男人没?糟蹋过中国女人没?"可见,五舅姥爷等人对日本人的恶行并非一无所知,日本人也并非如野村给小孩发糖一般和蔼可亲。同时,这也说明影片对于这些中国农民并非一味的鄙视或嘲笑,而是有一种深深的同情甚至尊敬。他们是胆小,他们是明哲保身,但这都是因为残酷的现实使然,是他们弱势的社会地位所决定的,他们内心依然是有正义感,有民族尊严的。董汉臣翻译了五舅姥爷的问题之后,花屋无所谓地说,"杀过,干过!我来支那就是为了干这个!"可见,花屋的思想和行为全部来自于外在的灌输与影响,他是被军国主义驯化的杀人工具。董汉臣却错误地翻译,"他说他刚来中国,没见过中国女人,没杀过中国男人,他是个做饭的。"

在影片的1小时18分35秒处,村民再一次审问董汉臣与花屋小三郎,商量以命换粮食的具体细节。在这个场景中,两个俘虏在俯角度的全景中坐在小板凳上,穿的也不是军服,而是农民的衣服。镜头反打,是五舅姥爷的仰拍特写,脸上是顺光。五舅姥爷问话后,镜头再次反打,又是花屋小三郎和董汉臣的俯拍全景。花屋回答问题时,镜头又一次反打,是村民的仰角度全景,桌上的油灯作为效果光。可见,影片呈现这一次对话时多用的是视点镜头,双方的地位差别一目了然,在镜头的正反打中还可以看出双方都在注视着对方,聆听对方。这对于村民来说,是一次勇气的提升,他们不再用白布隔开双方,也不再害怕逼视对方。在1小时19分11秒处,当马大三听说日本兵也是一些农民时,有些愕然也有些鄙夷,这时插入一个客观视点镜头,机位在众人身后,形成一个纵深画面,前景是农民的背影,坐在炕上,后景是两个俘虏畏缩地坐在板凳上,双方的高度差别被强化,对于两个俘虏来说几乎是垂直俯拍(图6)。——村民一听说审问的不是"皇军",而是"日本农民"时,心理上不仅不害怕了,甚至有了一些优越感。

综而述之,关于村民对于花屋的姿态与视点,在影片中有一条渐变的轨迹:从最初的惧怕,到后来的平视甚至鄙视,到屠村之夜时五舅姥爷的怒斥,到马大三被执行死刑时扭头对花屋的怒视。这条轨迹,是村民们血性逐渐复苏的渐进线,也是影片对花屋人性的一次透视。尤其对马大三而言,当他手持利斧冲进日俘营大开杀戒,既是一种伦理上的复仇,同时也一种自我意识的觉醒,他终于找回了"我"。由是,"我"也成了贯穿影片始终的一个细节。

在影片的第二个场景,送俘虏的人回答马大三的疑问时只有几个"我"字,后来五舅姥爷和小碌碡敲马大三的门时,回答的都是"我",这让马大三听到这个字就有心里阴影。在影片中,这个"我"一度可以指称任何人,却唯独不能指称马大三自己。因为,在那特定的环境中,马大三没有选择的权力,没有逃避的理由,也没有承担的能力。直到最后,当他看到全村人被杀,他身上的"我"才第一次也最后一次复苏,他开始自我决断,冷静行动,平静赴死。

图6

图7

注意花屋小三郎准备行刑时突然在马大三脖子上出现的那只蚂蚁,花屋淡然地用手指弹掉蚂蚁。"蚂蚁"的意象显然隐喻了马大三这些中国农民如同蚂蚁般没有尊严,没有把握自己命运的能力。这时,马大三猛地扭头狠狠地瞪着花屋,这眼神里有愤怒,有痛恨,恐怕也有自责和遗憾。花屋有些吃惊,但下定决心砍下去。之后,画面变成了滚下的头颅的视点镜头,景物在翻滚,一切都模糊不清,但影片的色彩在变化:从黑白,到不饱和的蓝色,终于到正常还原的彩色。在头颅的视点中,影片用了倾斜构图,看着花屋将刀收回酒冢所持的刀鞘。之后,头颅红色的眼帘闭合,一个平角度的近景中,头颅无力地闭上了眼睛,又睁开,终于又闭上,并露出一丝不易察觉的苦笑(图7)。画面的色调加深,从暗红到深红,随后画面全红,消隐了马大三的头颅。

马大三的这丝苦笑是送给这个世界的,因为整件事都很荒诞,也很苦涩。这丝苦笑,也是送给他自己的,要是自己早有这种行动能力,而不是受制于周围的环境,顾虑着个人的利益和性命,怎么会落得这般田地?至于影片为什么这时变成彩色,大概是因为马大三前面的生活都是苦涩的,也是灰暗的。最后,马大三用自己的鲜血换来了一次血性的贲张,但这个世界的绚丽和残酷只在他死后才第一次展现。

确实,影片充满了黑色幽默,以一种戏谑、夸张的方式呈现了挂甲台村民的善良、怯懦、犹豫、苟且,也冷冰冰地撕开四表姐夫、刘爷的虚伪自私的面目,还嘲讽了花屋小三郎对于"武士道"可笑的信仰和偏执的坚持。但是,"黑色幽默"只是影片向观众开的一个"黑色幽默",这调侃背后的苦涩与深思才是影片真正欲言又止的内容。例如,村民中最有决断力的是疯七爷,他听闻两个俘虏的事从来都是坚持"我一手一个掐巴死俩,拧成麻花,刨坑埋了。"这种决断在事后看来是多么英明和正确,但是,村民对他的反应却是嫌恶或喝斥,以致最后招来灭顶之灾。

花屋小三郎对于"武士道精神"的坚守与放弃也是一个"黑色幽默":第一次被审问时,花屋小三郎咬牙切齿地大叫,"开枪吧!杀了我吧!拿出勇气

来,胆小鬼!"此时的花屋仍是武士道精神的信奉者,也试图保持军人的荣誉和尊严。对于花屋所受的教育来说,落在中国人手上本身就是一种耻辱,自己被俘却没有杀身成仁更是军人的失职。此后,花屋被关押在碾房时,决绝地想用自杀来成全军人的荣誉。

在影片的29分25秒,花屋以为期待已久的死亡要降临了,他激动万分,在幻觉中将村民想象成武士:马大三与鱼儿穿着武士服,带着武士刀,在高速摄影中从天地间潇洒地走来,两人后面还跟随着那些村民,也是武士装扮(图8)。花屋感动得流泪了,觉得终于可以用自己的生命来践行武士道精神。之后,影片用了四个花屋的视点镜头,镜头急速地推向那扇门。这两组镜头形成了奇妙的对比:外景的亮调和内景的暗调,外景的高速摄影与内景的急速推移,外景的大景别与内景的小景别。这正是花屋的一种殉死心态,他希望死在一群武士手中,那样才配得上自己的尊严与荣誉。但随着门打开,却是马大三与鱼儿来送饭,周围还是那个暗调的环境。因此,在被俘的最初一段时间里,花屋想的是抽象、虚幻、

图 8

空洞的信仰、尊严、荣誉等问题,唯一没有考虑的是真切的"生命"与"生存"。

从往鸡身上挂领章开始,花屋的求生意识变强烈了。尤其在鬼门关走了一遭(差点被马大三活埋)之后,花屋的整个信念都坍塌了,神情也异常沮丧。此前,马大三用棉被裹着他以免冻死,他都痛恨丑化了"皇军",现在,被马大三装在麻袋里关在烽火台,像蝼蚁一样活着,像乌鸦一样被喂食都甘之如饴。从求死到求生,花屋经历了一次嬗变。但是,求生意识的复苏不代表花屋愿意苟活,只是不愿死得太无谓。在马大三接刘爷来挂甲台之前,花屋在烽火台里有一番感慨,"皇军被俘本来就不多,落在农民手里的就更少。"花屋欣慰的是已打死二十多个支那人,但觉得武士应该死在沙场上,死在这帮农民手里,太不壮烈了。

最后,刘爷的刀在花屋的头上虚拟着劈了一下之后,花屋彻底崩溃了,他再一次感到死亡离他这么近,也再一次感到求生的愿望有多么强烈。董汉臣面对花屋的恋生,讥讽地说,"你求天皇吧!"但花屋不相信天皇,"你教我骂天

皇的话吧,他们一定爱听。"董汉臣开始嘲笑花屋根本不算一个武士,花屋说,"我不是武士,是农民。我家世代养蚕就没出过武士。再说一个武士没有一个战友看见他死,也算不上个武士!"

可见,花屋是一步步放弃以前那些不切实际的信仰和关于体面、尊严、荣誉的幻想,开始为自己的生存进行积极的努力。最后,在屠杀挂甲台村民的过程中,他的"武士道"精神再次复苏,他高喊着"天皇陛下,万岁",以一种决绝的姿态想剖腹自杀,但酒冢队长制止了他。[1]

在花屋身上,影片让我们看到了复杂的人性和日本军国主义的影响。在军国主义教育下,个体性的同情、悲悯、求生意识都被扼杀,整个生命被一种抽象的荣誉感和尊严所占据,所有行为都朝着血腥、冷酷发展。这就能理解,影片安排了两个细节表明日本军队是如何教育士兵的:两个日本兵来到挂甲台抢鸡吃时,老兵不断地教育新兵对待支那人要凶狠,要粗暴,要冷酷。而在联欢会上,酒冢队长也特地叫一个新兵拿五舅姥爷来练靶子,训练意志和勇气。在这种冷酷的教育下,所有士兵都漠视中国人的生命,都以杀死中国人为荣,都以死在战场上为荣。花屋是在经历了死亡的阴影之后才开始卑躬屈膝地求生,而后在恰当的时机又回归为一个冷血的杀人机器。花屋的心路历程也成为影片解剖人性和日本士兵的一面三棱镜,让观众看到了在生存面前虚幻的武士道是多么可笑,也看到了日本士兵身上那种军国主义的教育是多么可怕。

三 颠覆与还原

《鬼子来了》完全颠覆了"宏大叙事"的定规,描写了严肃的抗日战争背后真实的日常俗世生活,以新鲜而不同的角度,讲述了一个独特的故事。这一点,与电影改编的原作——尤凤伟的中篇小说《生存》相比尤为明显。

原作中,两个俘虏是由抗日队伍的吴队长在石沟村祠堂交给村长赵武。这是具有官方意味的正式交接(赵武还是民兵连长),说明石沟村也卷入了抗

[1] 在屠村之夜,花屋一刀劈死六旺,是因为他看到六旺表示亲热的举动已经令酒冢恼怒,他想通过杀死六旺以平息酒冢的怒气。此时,花屋一直是同情中国农民的。之后,花屋自杀被酒冢制止,花屋可能觉得已经通过"死亡"恢复了武士道精神,又成了一名标准的日本士兵。

日斗争。电影中,两个俘虏则是马大三和鱼儿偷欢时由一个至故事结束也未露面的人送来的。这像是一个黑色幽默,也是普通人厄运的无症兆降临。马大三和整个村子就在这种荒诞情境中卷入这场民族战争(马大三谎称若到时俘虏有闪失就要全村人的命)。

原作还提到,审讯无果时,抗日队伍指示就地处决俘虏。小古庄的民兵连长古朝先也应约来执刑,可为了救全村人的命而听从俘虏去运粮的条件。因此,原作中始终有一个严峻的生存主题,村长等人为了"生存"而作殊死挣扎。电影中,摆在挂甲台村民面前的,是他们供养不起俘虏可又下不了手。村民淳朴善良的本性中没有"杀人"这个概念,请来的刽子手又是懦弱虚伪的。当两个俘虏成了"烫手的山芋"时,村民才决定去鬼子军营"用命换粮"。这基于一种民间朴素的信义,五舅老爷要俘虏从良心讲,村民供吃供喝半年多,要他们知恩图报。村民没有想到的是,日本人并不讲信义,他们屠村,并在屠村后由酒家队长告诉众人,天皇已下诏书投降。

可见,《鬼子来了》独辟蹊径的改编策略使影片在许多方面彰显出革命性的意义。影片开始的两个场景(野村的军乐队走过挂甲台与马大三无奈地接受两个俘虏),相对于中国此前的一些抗日题材影片,至少有五个地方是颠覆性的:一是颠覆了敌占区那种中国百姓与日本人势不两立的对立状态(双方如朋友般熟悉,在一定程度上能够和平相处,相安无事);二是颠覆了中国百姓面对日本人时那种凛然正气和铮铮铁骨的刚强形象(二脖子的唯唯诺诺、点头哈腰、猥琐);三是颠覆了中国老百姓与抗日军民之间的那种鱼水深情(抗日力量对马大三等村民来说是任何能给他们的生活带来灾难的外在力量);四是颠覆了抗日力量光明磊落、敢作敢为的英雄形象(不敢示面,没有名字,不守信诺);五是颠覆了中国普通百姓在抗战背景下以政治生活为全部内容的定规(虽然做了亡国奴,马大三仍然有兴致和激情与鱼儿偷欢)。这种颠覆,只有浸淫在《地道战》《地雷战》《小兵张嘎》《铁道游击队》《鸡毛信》等影片中的中国大陆观众才会有那种错愕与会心一笑。

至于是《地道战》《地雷战》中的历史更真实,还是《鬼子来了》中的历史更真实,这可能不光是一个艺术问题,更是一个政治问题。姜文不想从政治上回答这个问题,他想呈现经典叙事背后的另一种可能性或者说真实性。这种呈现是否有以偏概全之嫌已经不重要,影片以其出色的艺术风格和思想性达

光影之魅：电影鉴赏的方法与实践

到了经典叙事没有达到的高度。

倒是对影片中那些村民，我们很容易走向某种偏激，或者站在某种道德制高点来指责他们的懦弱与愚昧，或者以一种旁观者立场批判他们的苟且与麻木。但是，若以一种平视的角度，或者以一种设身处地的姿态来看待他们的处世原则，就会有一种感同身受的理解、同情，甚至尊重。姜文显然不想以一种精英姿态来鞭挞中国国民性中的狭隘、保守、懦弱、苟且，或对村民进行居高临下的鄙视与批判，而是用一种比较温和的目光注视着他们的生存困境，流露出一种人道主义关怀，悲悯的注视，真诚的致敬。

影片通过马大三等村民的处境与命运，实际上还提出了一个经典叙事认为理所当然的问题：中国的普通百姓，如果既没有高度的政治觉悟，日本人又暂时没有杀害自己的亲人，他们真的能义无返顾地拿起武器与日本人战斗到底吗？或者说，抗日战争背景下普通个体的全部命运都注定只能与"国家"、"民族命运"维系在一起吗？如果个体只想在乱世中守护一份平静的生活，我们能指责这个可能狭隘但无比真实的生存目标吗？例如马大三，胸无大志，只想与鱼儿过安生日子，但意外地被卷入了"抗日战争"。这对普通个体来说是一场灾难。个体在顺从这种命运，努力为完成这项使命而挣扎，但当他发现一切努力都抵不过日本人的残暴时，他选择了抗争。这种抗争不是外在的政治意识形态灌输给他的，也不是他通过政治学习获得的革命觉悟，而是从残酷的生存中获得的朴素正义与复仇动机。这样，影片颠覆了此前中国抗日题材电影那种严肃正统的叙事方式，还原了在特定生存情境下真实个体的生存选择。

因此，村民们的谨小慎微，顾虑重重在影片中是可以理解的。村民们第一次商量如何处理两个俘虏时，五舅姥爷说，"来者不善，善者不来。此等作为，非等闲之辈。山上住的，水上来的，都招惹不起。"这句话说出了作为普通百姓的辛酸，他们承受着战争的苦痛，在各种势力的纠缠里无可奈何，不敢招惹任何一方。五舅姥爷最后决定还是按来人的意思办，让他们把人取走，"消灾免祸"。这是中国老百姓几千来的心声，他们其实要求很低，只渴望一份平静的生活，贫困或没地位根本不在考虑之列。但是，为了这份"平静"，他们必须用尽全身的力气去"消灾免祸"：官府、流氓、土匪、外来侵略者等等都是他们的天敌，影片中的"鬼子"就泛指了这些"天敌"：残暴的日本人，不守信诺的

抗日队伍，以正义力量自居的国民党军队。

其实，即使是在这种夹缝中努力求生存，村民们也并不愚昧，他们对于是非正邪仍然有朴素的辨别能力，对于"民族气节"也有最低限度的追求。例如，马大三向八婶子借白面以应对两个俘虏的绝食时，八婶子无所谓地说，"饿死就饿死呗，日本子也没啥好玩意儿啊？"马大三进一步强调要是饿死俘虏全村人就没命时，八婶子更是掷地有声，"宁可没命，我也不能当汉奸！"马大三准备以命换粮时，八婶觉得马大三这是跟鬼子搭伙当汉奸了。马大三不满，认为帮日本人杀中国人才叫汉奸，"把日本子白送回去，不要粮食的，那才叫汉奸呢。"屠村之夜，五舅姥爷更是凛然痛骂花屋，"你个畜牲，当初咋没杀了你个狼心狗肺的东西！"八婶子也大无畏地冲上去猛打酒冢的耳光，平时怯弱的二脖子上也冲上去与日本人拼命。七爷更是拖着偏瘫之躯来到现场，朝酒冢开了一枪。甚至，七爷的一只手虽然被砍下来，但仍掐着一个日本兵的脖子。尤其是觉醒后的马大三，在战俘营门前当场砍死一个日军战俘，又冲进去砍死两人，砍伤多人。

从以上村民的语言与行动中可以得知，挂甲台的村民并非愚昧与苟且，而是一种淳朴和善良。他们的生活中没有杀人这个概念，他们弱势群体的地位也使他们不敢得罪任何外来势力。这种不敢得罪又是基于村民们一种朴素的信仰，那就是"生存"。在村民看来，"生存"是第一位的，其余都是第二位的，至于民族气节、个体尊严、国家荣誉等等，在不影响生存的前提下可以有，也可以没有。他们平时虽然谨小慎微，唯唯诺诺，但一旦任何势力危及"生存"，他们也会迸发出惊人的能量。有了上述认识，就能理解影片中挂甲台村民及所有中国人的处世理念和行动原则。

在影片的1小时01分55秒，马大三上固城镇去请救兵时，在一个不平稳的摇镜头中，摄影机捕捉到了两个鼓书艺人，在一个中近景中，两人被一群日本士兵围在中间。他们的唱词内容是，"咱应该大开门户如迎亲人一般，八百年前咱是一家。使的一样方块字，咸菜酱汤一个味儿。"镜头推成近景，一人拉三弦，一人唱，"有道是打是喜欢骂是爱。"（图9）我们可以痛心于这两个鼓书艺人没有骨气，没有民族大义，但周围的听众多是日本军人，难道要他们痛骂日本侵略者。当然，他们可以不唱，但谁来保障他们的"生存"。

图 9

图 10

在1小时56分52秒，两个鼓书艺人又上场了。在一个仰拍的中景中，两人在戏台上表演，画面左侧是国民党的党徽和国旗，背景是巨幅的蒋介石画像。两人唱的内容是，"硝烟散去万民欢，中国人抗战整八年。打得小日本蹶着屁股撅着蹶子的跑。盟军是中英美苏，大哥是我中华民族。"（图10）这时，观众可以认为两人是没有原则，没有立场的墙头草，是见风使舵的投机分子。但是，从另一个层面说，他们只是为了生计而作出的圆滑调整与适应。

而且，从国民党进城的场景来看，任何人到来其实都不会给普通人的生活带来福祉。1小时57分21秒，在一个低机位的平角度中近景中，路人突然惊慌失措，如临大敌，四处逃窜。待背景中的路人都逃窜着离去，画面中只剩下前景的日本唱片机和后景处高速驶来的吉普车（图11）。对老百姓来说，抗日队伍送来的可能是一场无妄之灾，日本人带来的是屠杀与欺辱，国民党军队导致的也可能是一场惊慌。在这样一种现实面前，要个体高谈民族气节和国家利益，实在显得可笑。

因此，影片中的所有中国人其实都是在狭窄的范围里求生存罢了。挂甲台的村民是如此，鼓书艺人是如此，四表姐夫和刘爷是如此，甚至董汉臣给日本人做翻译也是如此。相对来说，最有血性的反而是挂甲台的村民，他们虽然

图 11

平时低声下气，畏畏缩缩地应对日本人的喝斥，但一旦有村民被杀，他们的血性就被激发出来。这也再次说明中国社会是一个差序格局的社会。

费孝通在分析中国乡土社会的伦理体系时，认为中国社会是一种"差序格局"，以己为圆心，以亲属关

系联系成社会关系的网络，"每一个网络有个'己'作为中心，各个网络的中心都不相同。"[1]在差序格局中，"社会关系是逐渐从一个一个人推出去的，是私人联系的增加，社会范围是一根根私人联系所构成的网络，因之，我们传统社会里所有的社会道德也只在私人联系中发生意义。"[2]这样的社会很难找出一种笼统性的道德，或适用一个普遍性的标准，"都因之得看施的对象和'自己'的关系而加以程度上的伸缩。"[3]"一定要问清了，对象是谁，和自己是什么关系之后，才能决定拿出什么标准来。"[4]这就不难理解，要中国社会中的普通个体上升到对民族、国家的体认，常常要有个体性的伦理情境作为出发点。

与中国人专注"生存"的人生态度不同，影片中的日本人有一种超越"生存"的"精神追求"。如日本军队视做战俘为耻，视偷生而不杀身成仁为耻，以流露出任何个体性的伤感情绪为耻（日本士兵痛斥日本妓女看到情人受伤而哭泣），以杀中国人为荣，以报效祖国和天皇为荣……这种对荣誉与尊严的重视有时漠视或超越了"生命"和"生存"，追求的是一种形而上的价值，即在杀戮和死亡中完成对天皇的使命，实现军人的荣誉，彰显男人的尊严、勇气、力量。

日本人的这种"精神追求"有时非常偏执、可怕，它类似于一种宗教信仰，极大地激发了个体的战斗精神和杀戮信心。这种精神和信心在对外侵略时可以保证高度的战斗力，在国内建设时则可以化为一种坚韧和顽强的意志。相比之下，中国人因为没有一种形而上的坚持与追求，永远只顾及"生存"，任何道义、尊严和气节都在生存面前变得收放自如，可有可无，为了"生存"而唯唯诺诺，狭隘保守，随波逐流，虚伪自私。可见，影片在对国民性的探询与反思上相当深入，也相当理性，体现了一种冷静和犀利，对日本人的"精神信念"有辩证式的批判与借鉴。

正因为这种超越"生存"的偏执与疯狂，花屋在被俘后才会一心求死，他苟活后才会受到全体战友的痛打。而且，酒家没有因为花屋平安归来而释然，

[1] 费孝通.乡土中国　生育制度[M].北京：北京大学出版社，1998：26.
[2] 同上书，1998：30.
[3] 同上书，1998：36.
[4] 同上书，1998：36.

也没有因天皇已发布投降诏书而平静接受，而是仍然对挂甲台的村民大开杀戒。在酒冢身上，有一种对"皇军尊严"的追求，他无法面对被中国农民所愚弄、欺骗的现实，这使得他狂妄、偏执、冷酷。相对来说，中国人缺乏的正是这种偏执和超越性，他们像是匍匐在大地上，只注目于"生存"。这就可以理解，当四表姐夫看到被日本人俘虏的一个中国壮汉时，淡淡地说了一句"有勇无谋"，言下之意就是这位抗日战士追求一种宏大的民族正义时忘了保护自己最真实的"生存"。尔后，当马大三被砍头时，四表姐夫也相当冷漠，没有任何的同情和敬佩，而是像观看一场演出一样，说"啥叫仰天长啸，这就叫仰天长啸。"另一边端坐着的刘爷更是闭目养神。可见，过于务实的中国人不会去追求理想、信念、气节、荣誉、尊严，而只关心一己利益，只注目于个体性的"生存"，除此之外，一切都是"身外之物"。

　　影片中唯一的抗日力量的官方代表是高少校，他说他的双亲死于日军的轰炸，他的左腿也在与日军最后一次战斗中受伤。他认为自己最有理由杀死这些日军战俘，但他不能这样做，因为他是军人，必须服从命令。他说这番话时，影片在2小时04分52秒处插入了一个镜头：在一个平角度中景中，一头小毛驴想去吸吮母驴的奶，但母驴粗暴地用腿将他踢开。这个镜头令人心酸：挂甲台这些村民就像那头小毛驴，渴望祖国母亲的保护和抚慰时被冷漠地踢开。

　　高少校也是一个典型的中国人，他没有任何超越性的人道、正义等观念，他只有对"命令"的机械服从。试对比酒冢，天皇下了诏书命令无条件投降，他仍可以先屠村再投降。因为他还没有完成对"皇军"荣誉和尊严的捍卫，他需要屠村来证明"皇军"的力量，来发泄投降的遗憾。而在高少校身上，因为一切都是"命令"，他不用为抛弃沦陷区的百姓而内疚，也不用因为个体性的遭遇而对日本人有任何合理的仇恨，更不会因为马大三的复仇而有所同情，而是用"命令"来统摄自己的全部言行，宣判马大三死刑，甚至让日本人来执行。这种没有任何民族情感和民族气节的处理，只会令日本人快意，令中国人寒心。当然，影片中的中国人不会寒心，因为他们只关注自己的"生存"，只是一群表情冷漠或情绪高昂的围观者，他们不会理解马大三的行动，更不会同情他的遭遇，因为马大三是他们"生存"中的他者。

　　因此，影片《鬼子来了》中的中国人，其行为没有高远的政治理想，更没

有政治意识形态所赋予的悲壮,而是受缚于个体真切的生存困境和心灵桎梏。而且,影片将个体命运置于抗日背景下,人物的行动又游离于抗日的宏大主题,这正是后现代主义文化中消解权威,崇尚多元化,推崇个体形而下的感性体认的特征。

《鬼子来了》有意"拒斥崇高",拆碎了经典叙事追溯历史和塑造英雄人物的规范,抹去了历史的悲壮和英雄身上的光环,在荒唐甚至平庸的层面贴近历史和生活的真实。这种后现代主义的解构,是对神圣光环下历史书写的一种反叛,是对理性、启蒙等话语的放逐,也是为我们这个世俗年代描绘的一幅真实肖像。"后现代艺术家或作家往往置身于哲学家的地位:他写出的文本,他创作的作品上原则上并不受制于某些早先确定的规则,也不可能根据一种决定性的判断,并通过将普遍范畴应用于那种文本或作品之方式,来对他们进行判断。那些规则和范畴正是艺术品本身所寻求的东西。于是,艺术家和作家便在没有规则的情况下从事创作,以便规定将来的创作规则。"[1]

[1] [法]让-弗朗索瓦·利奥塔德. 何谓后现代主义?[A]. 见:王岳川、尚水. 后现代主义文化与美学[M].北京:北京大学出版社,1992:52.

第十四章

电影精读（九）

《太阳照常升起》
(The Sun Alao Rises)

导　演：姜　文
编　剧：述　平　姜　文　过士行
主　演：姜　文　房祖名　周　韵　黄秋生
　　　　陈　冲　孔　维
上　映：2007年
地　区：中国
语　言：中文
颜　色：彩色
时　长：116分钟

情节梗概：

这是一部反映人性欲望的各种极致境界的电影，它同时具备让人心魂驰荡的梦幻色彩、天才不羁的想象力以及一种趣味盎然的猎奇性。

影片以一种梦幻般的表现手法讲述了四个故事（疯，恋，枪，梦），从中传达出了善意、宽容和人的自我尊严。此外，疯狂、死亡、激情、温暖，都以不同的方式在影片中出现。

获奖情况：

2008年第八届华语电影传媒大奖最佳女配角。

《太阳照常升起》：在理想与现实的差距中终究意难平

　　《太阳照常升起》可能是姜文电影中最令人费解而且褒贬不一的一部，它看上去奇幻又荒诞，美轮美奂又支离破碎，一本正经又不着边际，滔滔不绝又欲言又止；它清新又凝重，布满裂隙又阻止观众去填补；它充满生命的动感和人生的憧憬但又看不到任何希望和救赎的可能；它在现实中茫然失措，它在回忆中流连忘返，它是梦境、回忆、幻觉、焦虑、恐惧与现实、理想、欲望的奇妙混合；它留下了无数条解答的线索可又在这些线索中留下无数的断裂、游移、隐喻、暗示、反讽、颠覆；它在每一个单元和时空中恣意淋漓但又突然陷入颓唐和绝望之中；它引人入胜可也常常让观众误入歧途，它在观众将要看到影片的核心机密时又反戈一击或自我否定。

　　确实，这是一部让观众爱恨交织的电影，观众可以轻率地用"弱智""不知所谓""装深沉"等词语来为影片的剧情和主题定性，也会在深入思考之后觉得影片背后大有深意，并在若有所思之后恍然大悟，在迷离困惑之余豁然开朗，同时也在"恍然大悟"和"豁然开朗"中又心生疑惑，犹豫不定，莫衷一是。

一　单元式结构中的希望与绝望

　　所谓单元式（断片式）的叙事结构，它是一种打破了传统的整体贯一、首尾完整的叙事结构，将现实时空的事件顺序加以分解、重组或整合，或者将不同时空中的人物事件拼接成关联关系各异的叙事链。"单元式结构电影中的各个断片是相对独立成篇的，可以是单个自足独立的事件叙述，可以是同一演员饰演的角色在大跨度时空中对不同事件的演绎，可以是同一空间环境中不同人物事件的展开，可以是同一主题在不同人物事件叙述中的散点

透视,等等。"[1]

《太阳照常升起》就采用了单元式结构,简单梳理影片四个单元的情节内容,就可以看出影片是如何在希望与绝望之间摇摆不定,且行且止:

第一单元:1976年春天,中国南部。母亲在丢失了一双鱼鞋之后变得有些失常,经常做出一些不可理喻的事情,这让儿子深为苦恼可又不知所措。最后,母亲在一个秋天失踪了,儿子只看到河水中漂流着母亲的衣物。

第二单元:1976年夏天,中国东部。唐老师和梁老师是朋友,唐老师和林大夫有私情,林大夫也明确表达了对梁老师的爱慕之情,但梁老师不予理会。一次,梁老师无意中卷入"摸屁股事件",虽然最后证明是一场误会,梁老师仍然自杀了。梁老师自杀后,唐老师被下放到中国南部接受劳动改造。

第三单元:1976年秋天,中国南部。唐老师和自己的妻子(唐婶)来到母亲所在的村庄接受劳动改造。唐老师每天领着一帮小孩在山上打猎,唐婶与小队长私通,唐老师犹豫之后最终杀了小队长。

第四单元:1958年冬天,中国西部。唐婶从南洋回来接受唐老师的求婚,她在路上遇到母亲去找李不空。最后,唐婶与唐老师在众人的祝福中结婚,母亲却只看到李不空留下的一堆遗物。母亲只得接受被李不空遗弃的事实,在火车厕所里生下婴儿,婴儿掉落在轨道上。在太阳将要出来时,母亲抱着婴儿在火车车厢上大声叫着,"阿辽沙,别害怕,火车在上面停下了,他一笑天就亮了。"

看起来,这四个单元之间是断裂的,没有贯穿始终的人物或情节,虽然在某两个单元之间有情节上的连贯性或人物命运的统一性,但四个单元之间毕竟有些散漫和游离,难以共同作用于影片的情节和主题。最重要的是,在具体的某一个单元之内,存在许多情节上的盲点和难以理喻的部分。换言之,每一个单元都像一堆碎片,四个单元自然无法拼凑成一个整体。因此,理顺影片的情节线索和人物命运是理解这部影片的前提,其中的核心部分又是唐老师的前世今生。

在第一单元中,通过李叔与母亲的对话,观众大致可以勾勒出这样一个情

[1] 李杨.《暴雨将至》的叙事结构论析[J].青岛海洋大学学报(社会科学版),2001,3:

境：1958年，母亲抱着刚出生的婴儿来到这个南部的村庄，作为李不空的遗孀居住下来。

在影片的23分32秒，母亲向儿子讲述了她与李不空的一些片段：李不空曾经参加过"抗美援朝"战争，有一年来母亲所在的学校做报告时看上了母亲，随后就用一些手段得到了母亲。此后，母亲就离开了老家，跟李不空走了。母亲讲完这些后，平静地说了一句，"不怕记不住，就怕忘不了。忘不了，太熟。太熟了，就要跑。"言下之意是这段回忆对于母亲来说有着刻骨铭心的意义，记载了她作为少女对爱情的憧憬和对英雄的崇拜，同时也记载了爱情中的自私与欺骗，生活的残酷与磨难，这使她想记住，又想忘记；想忘记，又常常午夜梦回。另一方面，这句话也是对李不空性格的某种概括：李不空在做报告时记住了母亲的容颜，从此难以释怀，但一旦得到母亲之后，这种新鲜感就逐渐褪色。那个梦中纯洁的少女在现实生活中成为一个"熟人"，失去了那种神秘感和圣洁的光辉，于是他离开了母亲，去寻找新的刺激。

影片的第四单元回溯了母亲当年挺着大肚子千里寻夫的情景。一个前苏联女人告诉母亲，李不空和一个前苏联姑娘因为天真浪漫，已经长眠在边境上。对着李不空留下的那堆"遗物"，母亲痛哭不已，她知道这是李不空为了摆脱她而设计的一个假象，"我知道，我知道，就凭这衣服上三个洞，就凭这一堆东西，你就想跟我说你死了，我不会相信。你想去找别的女人，你去找好啦，用不着想这种办法来骗我。"

通过这两个单元，观众知道李不空曾经是一个军人，但也懂得浪漫，能讨女人欢心，但又不会满足于一生只守候在一个女人身边，而是不断地追求更多。

在第四单元中，通过唐婶的讲述，观众又大致知道了她和唐老师之间的爱情经过：在南洋的时候，唐老师狂热地追求过她，但后来又消失了三年。就在唐婶要与另一个人结婚时，唐老师又来信了，要她来中国西部与他结婚。唐婶感动于唐老师的执着与浪漫，骑着骆驼去"尽头"找唐老师。通过第三单元唐老师的北京朋友介绍，唐老师和妻子结婚之后，过了许多年两地分居的生活。期间，唐老师在中国东部的一个学校工作，唐婶则居住在上海。

在第三单元中，唐老师坐在拖拉机上到达那个南部的村庄时，不住地感慨，"变陌生了！陌生！"这里的潜台词是他曾经对这个村庄很熟悉。再看唐老师打野鸡时，枪法奇准，反应极快，根本不像一个学石油的教师形象。而且，唐老师每次将野鸡给小队长时都会说一句，"一切缴获要归公。"这明显是一句军队中的术语。唐老师发现妻子与小队长在石窟里私通时，当时就想开枪，但听到小队长说了一句，"你就叫我阿辽沙吧！"他马上迟豫了，因为这句话曾是李不空对母亲所说的。第四单元中，唐婶还提到一个细节，唐老师为了追求她两次从一座桥上跳下去，但都奇迹般生还，而此前从这座桥上跳下去的人无一人幸存。若非唐老师有特异功能，就只能用他曾经是一名军人来解释。更进一步，唐老师和李不空两人在性格上有许多相似之处，都对生活和爱情有一种浪漫情怀，不满足于停滞和重复，不深陷于伦理、常规的羁绊，敢于尝试，敢于冒险。这种性格显然是1958年和1976年现实环境中的异类，是平庸俗世和正统道德的挑衅者。

至此，观众可能明白了，唐老师就是李不空，小队长实际上就是唐老师的儿子。唐老师的人生轨迹大致是这样的：少年时被父亲赶出家门，参加了队伍。后来又到了南洋，在南洋期间追求唐婶，随后又回国参加建设，并来到朝鲜战场。1955年至1958年，他一直给在南洋的唐婶写信。唐婶后来告诉母亲说信断了一段时间，因为这会儿，李不空遇到了母亲，并与母亲"始乱终弃"后制造死亡的假象失踪。随后，李不空继续以唐老师的形象出现，并与唐婶结婚。结婚之后，唐老师与妻子两地分居，与林大夫关系暧昧，最后，唐老师/李不空下放到故乡。因为时隔至少三十年，加上唐老师天天上山打猎，村里没有人认出他是李不空。

当然，这个推断有一个致命难题：既然唐老师已经知道小队长是他儿子，他为什么要开枪？或许，"过去"对于唐老师来说已经死亡，他不愿再提起，他也无法面对，只有装聋作哑。他第一次要打死小队长，既是因为小队长践踏了自己作为丈夫的尊严，恐怕也是看到小队长对爱情像当年的自己一样没有严肃的信仰。唐老师最终打死了小队长，除了因为小队长侮辱了他的"爱情信仰"（天鹅绒），多少也有不愿接受自己"过去"的"遗产"的意味。因为，当小队长希望唐婶也叫他"阿辽沙"时，李不空的形象似乎在小队长身上复活了，李不空开枪也是在打死"过去的自己"。

此时，影片的情节就比较连贯甚至严谨了。影片的正常时间顺序是：四单元（1958年冬天，中国西部）——一单元（1976年春天，中国南部）——二单元（1976年夏天，中国东部）——三单元（1976年秋天，中国南部）。

联系影片的最后一组镜头，在母亲的高声喊叫中，镜头急推向远处的太阳，太阳像是奋力一跳一样，挣脱了地平线的依恋和拉扯，一轮朝阳完全悬挂在天空，影片的主题音乐第一次有完整的演奏。随着太阳上升并完全出画，画面只留下一片灰蒙，终于渐隐。这个充满希望的结尾显然解释了片名"太阳照常升起"，也寄托了母亲对未来的信心和对儿子的期望，有了迎对苦难和坎坷的坚强。这样，影片的四个单元中就可以从"死亡与新生"的角度列出不同的精神指向性：

第一单元：母亲失踪/死亡。

第二单元：梁老师上吊自杀。

第三单元：唐老师打死小队长。

第四单元：唐婶与唐老师的爱情长跑终成正果；（李不空"死亡"）小队长出生在轨道上，母亲完成精神上的涅槃。

虽然四个单元中都有"死亡"意象，但只有第四个单元有"新生"的象征，影片似乎呈现出"死亡——新生"的精神历程，这正是"太阳照常升起"的具像化表达。但是，由于影片正常的时间顺序是"四——一——二——三"，那是"新生——死亡——死亡——死亡"的顺序。由此可知，"从死亡到新生"不过是影片为观众制造的一个假象，"从新生到死亡"才是影片中人物命运的真相，也是影片精神向度的真实轨迹。影片建构的其实是一个无比绝望的世界，每个人物虽然都在努力适应环境并渴望新生，如母亲在苦难中坚强乐观地活着，小队长在唐婶那里寻找精神慰藉和生活的别样风景，唐老师通过欺骗的手段告别"过去"重建"未来"并珍存关于"天鹅绒"的爱情信仰，梁老师努力在抒情性音乐中超越刻板僵硬的时代，但他们无一例外地走向了死亡/失踪（唐婶对爱情的美好回忆也终于在庸常现实中变得粗俗破旧，并走向背叛与欺骗）。

这样，从影片中主要人物的生命激情和人生轨迹来看，从1958年到1976年正是一条"陨落"的抛物线：1958年的梁老师、唐老师怀着建设祖国的热情从南洋回来，唐婶则怀着对爱情的憧憬奔向唐老师怀抱，母亲也在婴儿的诞生

中满怀期望,18年后,他们曾经的所有憧憬、激情都被时间磨蚀殆尽,只剩下无尽的感伤、麻木、失望。

其实,影片四个单元的第一个画面(也就是有字幕说明时间和地点的画面)本身也显得意味深长。第一单元出字幕时是一个暗调画面,但有斑驳的阳光,是母亲捧着鱼鞋的正面全景(图1);第二单元一开始也是一个暗调画面,是梁老师弹吉它的双手的侧面特写,色调偏冷(图2);第三单元的开始则以唐婶的仰拍正面近景为标志,仍是一个暗调画面,唐婶的脸部完全处于阴影之中(图3);第四单元的第一个画面是一个远景,影调仍为暗调,唐婶和母亲从地平线下走上来(图4)。虽然从情节展开来看,第一单元和第四单元都以暖色调为主,影调也一般是高调,但第一个画面却一无例外是暗调或冷色调,这暗示了影片整体性的情感基调。

在这四个画面中,如果按照景别由小到大来排列,是这样的顺序:第二单元(特写)——第三单元(近景)——第一单元(全景)——第四单元(远景)。按照观众对景别大小的直观感受,第二单元的特写暗示这个世界最逼仄最局促,梁老师正是处于精神的夹缝中艰难呼吸;第三单元对于唐婶来说是一种新的生活体验,但其实等待她的将是一种远离人群,远离现代文明,乏味而封闭的生活,只较第二单元中梁老师的处境稍微好一些而已,所以用近景;第三单元的母亲通过梦境的指引一度找到了生活信念与精神支撑,因而在全景

图1

图2

图3

图4

中享有更大的空间；第四单元独立看来是最具有希望的，唐婶与唐老师经过时间与空间的考验终成正果，母亲虽然被李不空抛弃但儿子的诞生让她觉得"太阳会照常升起"。但是，第四单元只是生活在某一个阶段的虚幻景象，十八年后影片将这一幻象击得粉碎。可见，"远景"带来的辽阔、自由、舒展其实只是昙花一现或者一种幻觉，小景别的局限或"囚禁"才是生活的真相。而且，影片其余三个单元出字幕时的字体颜色全部用的是白色，只有第四单元的字体颜色是黑色。虽然考虑到暗调画面必须用白色才醒目，但第四单元用白色字体同样会得到突出显示，这只能说明对于两个女人来说，这段路途以及未来的人生会是一段黑色的，伤感的旅程。

影片中的"1958年""1976年"也绝非随意设置或者没有任何历史指向性。1958年有这样两件事与影片情节息息相关：1958年2月19日，中朝两国政府发表联合声明，宣布于1958年年底前志愿军从朝鲜撤军，首批于3月15日动身回国，10月26日志愿军已全部撤离朝鲜；1958年5月1日，中国第一条输油管线克（拉玛依）——独（山子）输油管的辅设工程开始施工。当然，影片存在一个情节漏洞，第四单元中唐婶回国时说这一天是9月10日，字幕却说是1958年冬天。按照志愿军回国的日程安排，李不空3月才能回国，母亲冬天生下儿子才合理。再看1976年与影片相关的事件：1976年9月9日，毛泽东逝世；1976年9月18日，北京天安门广场举行毛主席追悼大会，全国各地都举行追悼大会。

显然，《太阳照常升起》是有一定的政治隐喻的，只不过可能是由于《鬼子来了》在大陆遭禁映的教训，影片在政治方面的影射相当隐晦，甚至到了可有可无的地步。

如果将毛泽东视为当时中国的"政治太阳"，这颗"太阳"1958年已在照耀中国，1976年陨落。按照影片正常的情节发展顺序，应是"太阳陨落"为结局，但影片的现行结尾却是"太阳升起"（1958）。这里面实在意味深长：1958年，母亲将儿子的出生视为"希望之光"（太阳）的升起。1976年，儿子被打死，完成的是普通人命运"从新生到死亡"的表达。1976年，政治上的"太阳"陨落了，但这个"太阳"的余辉，也就是那种压制个性和人性的文化氛围，那种僵化机械的政治秩序，那种容不下诗意与温情、自由与率性的现实环境，那种理想与现实之间无可填补的沟壑，那种人性中的阴暗、嫉妒并不会消失，而是会

像"太阳照常升起"一般继续上演。

二 面对庸常俗世的终究意难平

虽然,"历史"在影片中的出场并不强势,只有偶尔出现的毛主席瓷像或头像,革命样板戏,革命歌曲及标语等,在银幕上活动的人物似乎游离于具体的历史情境,更游离于真实的现实生活,观众只看到了这些人物或疯狂(母亲)、或忙乱(儿子)、或优雅从容(梁老师)、或多情轻佻(林大夫),但是,这些人物仍然生活在"历史"中,他们仍然是"历史的人质",是平庸俗世的殉道者。

尤其是对于影片中的三位女性来说,影片主要展现她们人到中年后的落寞,那是在"春天"勃勃生机中的黯然神伤(母亲)、"夏天"的躁动中无可释放的生命激情(林大夫)、"秋天"灿烂萧瑟中的无所寄托(唐老师的妻子)。看起来,影片想表明她们带着缺憾的人生如何变得残缺、苍白和寂寞。而且,她们的人生缺憾似乎都与男人有关:母亲失去了李不空,林大夫得不到心仪的梁老师,唐婶因丈夫天天上山打猎而受到冷落。莫非,影片想表明"男人"如何影响甚至决定"女人"的命运?考虑到母亲独自抚养儿子十八年而无怨无悔,考虑到林大夫身边从不缺男人,考虑到唐婶与唐老师分居多年而泰然处之,这个推断显然不成立。她们的悲剧命运(包括影片中的所有主要人物)都是因为面对庸常俗世的终究意难平而作的主动或被动选择。

影片的第一个场景是母亲的梦境,画外音是略带伤感的俄罗斯歌曲以及婴儿的哭声,梦境中的铁轨上铺满鲜花,一双鱼鞋放在轨道中间。在这里,无论是梦中的铁轨、鱼鞋,还是现实中母亲睡觉及起床洗脚的情景,都以小景别为主,而且特写较多,这既是影片为了制造悬念,强调质感和细节,也是为了引导观众进入一种如梦如诗的氛围,进而感受母亲身上的艺术神韵和超凡脱俗的美感。这才可以理解,影片对于母亲洗脚以及走向屋外的动作都不厌其烦地在特写中强调或跟移。另外,这个场景中侧光和顶光用得较多,镜头切换方式上渐隐渐显和溶变较多,这都是为了营造这个场景中舒缓、神秘、优雅的韵味。

接下来，母亲买鱼鞋时已经凸显了她与周围俗世的区别：看着那一排鱼鞋时，影片对母亲用了一个侧面近景，她的半边脸和左边头发被侧逆光打亮，有一种立体感和雕塑感，周围则全是黑暗（图5）。这种近乎遗世独

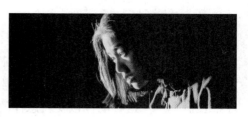

图 5

立的姿态正暗示了母亲与身边环境的疏离，她像是可以活在自己的内心，可以活在自己的想象和梦境之中。当母亲用手比划着想要一双多大的鱼鞋时，她是犹豫的，是谨慎的，甚至是虔诚的，此时，母亲的脸部在侧逆光的特写中显得异常神秘和庄严。显然，店员那双胖胖的手不会有这种艺术气质和对母亲梦境的尊重，而是在母亲说完之后迅速地拿了一双鱼鞋给母亲。在一个俯拍特写中，店员的手还在摆动着，一只手为另一手挠痒。母亲捧着鞋子走出门口，似乎进入一个物我两忘的境界，在一个背面近景中，门外的高光几乎要将母亲消溶。随后，镜头切换，是一个暗调画面的全景，母亲仍捧着鞋子，画面右侧出字幕：一九七六·春·南部。这个暗调画面正是母亲生活环境和政治环境的具像化呈现，但母亲是一个可以在灰暗现实中彰显出诗意的艺术家，她好像可以在这个世界中超然物外。

母亲追赶儿子时，店员胖胖的身躯在后面笨拙地跟着，不住地喊着，"钱！"当儿子被老师喝住后，母亲躲在一棵树后察看。在一个正面中近景中，母亲头也不回地拿了钱递给后面的店员（图6）。注意店员与母亲在衣着与气质上的差异：母亲的头发自然地披着，店员的头发扎在脑后，这是"自由"与"束缚"的对比；母亲穿着深蓝色的上衣，宽松而惬意，店员穿一件浅蓝色的上衣，所有扣子都扣上，越发将她的肥胖身躯凸显无遗，而且前臂还戴了袖套，这同样是关于"艺术化"与"粗俗化"的对比。换言之，店员只关心"钱"，母亲却会在意梦境以及内心的召唤；店员的打扮土气而无个性，母亲却能以最简单的方式彰显身上诗意的光辉。这就是母亲与身边世界的差异，也是她最终会于某一个时刻沉陷在回忆与梦境中难以自拔并

图 6

选择逃离的原因。

为了将母亲的"孤独"用更加形象化的画面呈现出来，影片在2分23秒处插入了一个母亲的视点镜头：在一个平角度的全景中，一个光着上身的男人在一个种满了庄稼的操场上打篮球，男人甚至向没有蓝板和篮筐的一个废弃球架投篮。——这种动作该要在怎样的"孤独"和"忘我"中才可以完成。这个镜头也从一个侧面还原了一种时代性的"荒芜"，即学校被人遗忘了，"知识"和"精神世界"更是被人忽略了。母亲生活在这个几乎与世隔绝的小村庄就像这个男人对着没有篮筐的球架投篮一样，只能在想象或虚构中重温回忆与梦境中的完整。

第一单元中，唯一能与母亲在精神世界有相通性的恐怕只有这个如在无人之阵投篮的男人了，其他人物的精神境界与母亲相比判若云泥：教儿子算盘的那个老师，说话语速极快，性格暴躁，不自信也不信任别人，有着一种自以为是的狂妄与无知。母亲对此极为不屑，当场拉儿子回家，回敬了老师一句，"你也不是什么都懂。"这句话表面上是讲老师分不清她是儿子的母亲还是姐姐，其实也是母亲的一声喟叹，因为身边的人都不会懂得她的坦然与忧伤，渴望与失落。

再看儿子，上课时间跑出来搬砖干私活，挣私钱，这种短视的行为显然也不是母亲所赞赏的。而且，儿子在第一单元里总是处于一种忙乱和奔跑之中。尤其母亲"疯"了之后，儿子经常匆匆地跑过门前的红土地、村口的木桥，时刻在"救场"，在苦恼，在担心，活得远不如母亲那种气定神闲，淡定从容，优雅自信，处变不惊。因此，老师的急促语速和暴躁脾气，儿子的急躁性格和匆忙步伐，都与母亲身上的气质形成如此明显的反差。

从儿子的话语中，观众还得知，母亲在买鱼鞋之前从未穿过鞋。这是一种特立独行的作风和崇尚自由简朴的性格，母亲似乎不愿意被这些"身外之物"牵扯，她活得自由而随性。但是，当母亲某一天在梦中梦到了鱼鞋并且第二天又看见了之后，她立刻买了一双。可见，母亲是一个活在内心的人，她可以依照内心的尺度来决定自己的行为，来完成自己的选择。

影片的4分12秒，母亲挂在树枝上的鱼鞋在风中摇曳，一只美丽的鸟飞过来，叫着，"我知道，我知道。"母亲仰头望向鸟，鸟快速地从鞋子旁边飞走了，这个动作很像是鸟儿将鞋子叼走了。本来，鞋子不见了并不会令母亲"失

常",她只是有些困惑而已,但当她和儿子走在回家的路上,在那座木桥上,那只鸟从头顶飞过,又叫着"我知道,我知道"时,母亲像是受到了某种神秘的启示、点拨或者诱惑,追赶着鸟儿,最后莫名其妙地在树枝上出

图7

现,高喊着,"阿辽沙,别害怕,火车在上面停下了,他一笑天就亮了。"在6分21秒,有一个背面角度的全景深画面,前景是母亲的头部特写,逆光中的头发闪耀着金属般的光泽,中景和后景是在高光中像是泛着白雾的河水和逶迤的群山(图7)。这个画面有一种向着"远方"呼喊的意味,也有向着理想之境与梦想之境翘首以盼的期待。母亲从此刻起,已经不再生活在"现实"中,而是生活在"梦境与回忆"之中。

母亲后来间接向儿子介绍了"我知道,我知道"的来由。当年,李不空在一个雨夜带着枪来找母亲,母亲说"不",李不空说,"我知道,我知道。"母亲就跟他走了,离开了海,离开了老家。母亲当年只听懂了这句话中的无奈与恳求。在时过境迁之后,母亲明白了这句话中有李不空的自私冷酷,也有自己这么多年的憧憬与虚无。这种虚无不是来自情感的残缺,而是对现实生活,甚至对儿子的失望。作为一个活得纯粹而有诗意的人,母亲该会对于儿子身上世俗的一面(搬砖挣私钱)多么失望,该会对现实生活中的灰色庸常多么绝望。这只鸟的絮聒,对母亲正是一种提醒,她意识到自己这么多年的空白,这种选择与坚持的无谓,自己与身边世界在精神上的隔膜。与母亲这种情绪相对应,影片将母亲与儿子的这次谈话安排为两人隔着一堆火对坐,随着李不空的信被烧成灰烬,柴火烧起的灰如下雪般飘落,母亲的头发上像是沾满了雪,有一种"朝如青丝暮成雪"的意境,像是母亲回眸往事时发出的一声"天若有情天亦老"的喟叹。

至此,影片第一单元中种种超现实的细节都可以得到有限的解释:母亲买鱼鞋是因为想摆脱乏味的生活而依从梦境的指引去追求生命中某些形而上的内容与形式;母亲在树上高喊"阿辽沙"是在重温18年前的坚强与乐观,憧憬与期待;母亲醒来后第一件事就是扔掉儿子的算盘,是她不屑于看到儿子因为做了会计而心满意足;母亲醒来后平静地说儿子买来的那双

鞋根本不是她梦中所见的,因为梦境是理想化的,甚至带虚构的成份,现实当然不可复制;母亲让儿子念李不空当年写的信,那是不断重复的"就叫我阿辽沙吧",母亲一巴掌打过去,问儿子懂吗,儿子说不懂,母亲说,"只能说你没懂,不能说你没看见。"——那些交织着一个少女的纯真情怀和浪漫坚持,一个男人的自私冷酷的话语,不谙世事的儿子怎么会懂?母亲从树上扔下一只小羊,那多少是一种与"过去"告别的姿态,当年的母亲就像这只羔羊一样纯洁柔弱;母亲想象着从树上往下一跳能否从另一边的树底下钻出来,儿子大吃一惊,母亲却淡淡地说,"有海就能,哪怕有口井也行。"这也是一种"涅槃"的意象。母亲的"涅槃"不是靠"火",而是"水",这既是暗指一种女性的阴柔,与母亲最后在河水中留下衣物失踪的情节相呼应,也回忆了当年因为生下儿子有了新的生命寄托(羊水破了);母亲讲述《树上的疯子》就是暗讽自己当年如一个疯子一般主动投入李不空布下的陷阱,同时这个细节也与李不空信中的内容相照应(李不空杜撰说普希金写了一个名叫《树上的疯子》的故事);母亲坚持认为李从喜在18年前送她回到这村庄后不久就牺牲了,而对眼前真实的李从喜置若罔闻,因为她只愿意记得18年前那个单纯、善良、真诚的小警察,而不愿接受眼前这个用十几年"混了四个兜"而沾沾自喜的小官僚;母亲在屋顶用吴越方言反复念着"昔人已乘黄鹤去,此地空余黄鹤楼。黄鹤一去不复还,白云千载空悠悠。"可身边的人包括儿子和王叔,无一人知道她念的内容,可以想象母亲是生活在一个怎样闭塞甚至荒芜的环境中,诗歌中的意境也多少暗合母亲渴望空灵、虚净的心情;影片中,王叔明显暗恋母亲,这恐怕也是儿子能当会计和小队长的原因。这种暗恋,类似于第二单元中那些女性暗恋梁老师,都是在平庸俗世的"匮乏"中追求"超越";有一次,母亲突然掐住儿子的脖子说,"你要敢把我交给警察和大夫,我就掐死你。"因为,母亲没病,也没反常,她只想为内心活一回而已;母亲建造的那个诡异的石窟,其结构和摆设具有强烈的仪式感,有神龛,有卧室,像洞房,也像坟墓。石窟就是母亲内心的一方净土,寄托了她全部的期待(包括为儿子建一个洞房,但她觉得儿子的婚姻对象只能是宣传画中的"李铁梅"),那些在现实中被砸碎的算盘和饭碗都被她精心按原样放好,似乎从未破碎……

这就能理解母亲为什么在建好石窟之后平静地与"现实"告别,因为她早

就生活在别处。母亲最后一次与儿子聊天时,她穿上了李不空当年留下的军装,也穿上了梦中见到的有黄须子的鱼鞋。当母亲提醒儿子今天要去接一个下放劳动的人时,母亲可能已经知道是李不空回来了。因为,李叔是警察,母亲可能从他手中看到了来者的照片,所以选择在这一天失踪/自杀。最后,儿子只看到鱼鞋、军装和裤子随水漂流(李不空在河边看着军装若有所思),这真是一种优雅的告别,一种从容的退场。母亲最后穿上李不空的军装,应该不是为了纪念李不空或者那段爱情,而是祭奠自己曾经的天真、浪漫、单纯、热烈、执着、坚强。

影片中与母亲在气质和命运选择上最接近的人物无疑是梁老师。梁老师在影片中的出场是紧随母亲之后,伴随着那首优美的《美丽的梭罗河》。在影片的36分54秒,影片从第一单元切入第二单元(歌声和女人的嬉笑声早就在第一单元结尾处先期出现),在一个暗调的画面中,前景是一只弹吉它的手的特写,画面右边有字幕:一九七六·夏·东部。随后,影片又出现一盆胡萝卜的特写,它们在顺光照耀下很有诗意和质感,有非常饱和的橙色。镜头摇,旁边的韭菜碧绿得耀眼。此外,镜头也推向食堂里那些在冒汽的蒸笼,摇过摆在案板上洗干净了的胡萝卜、辣椒、大白菜,它们在侧光中鲜活得像一件件艺术品(图8)。影片还用几个特写介绍了梁老师与众不同的气质:穿着棕色凉鞋和棕色袜子,嘴里叼着一枝烟弹吉它,微笑着又自我沉醉地深情吟唱。那五个揉着面的姑娘,显然经常听梁老师唱这首歌,不时地和唱、打闹,咯咯地笑着,并时或将一条腿举得高高。她们在以音乐和肢体的方式含蓄又公开地与梁老师调情。对此,梁老师心领神会却视而不见。这个场景让观众有些恍惚,分不清这是现实世界还是艺术世界,影片通过动作、光影和镜头运动轻易地超越了食堂工作的枯燥,食堂环境的灰暗与杂乱,将一切都浸染在一种欢欣、坦然和优雅之中。这个场景里的温馨与欢快,似乎一扫第一单元中的疯癫与迷乱,将观众领入一个温情而甜腻的世界之中。

《美丽的梭罗河》是一首印度尼西亚歌曲,在东南亚均有一定影响,在中国大陆一度作为"革命歌曲"而广泛传唱。梁老师用吉它伴奏的抒

图8

情唱法,与当时这首歌的"标准革命唱法"差异很大,梁老师在歌声中融入了更多个体性的体悟,传达了一种柔婉细腻,又不乏奔放豪迈的情绪。无疑,梁老师身上的艺术家气质与身边的世界是格格不入的。

这就能理解,为什么在放映"革命样板戏"的那个晚上,梁老师会躲到银幕后面去观看,而且会看到一个姑娘和着银幕上的音乐节拍扭动身体和摆动手臂时不由自主地站到她身后。在影片的50分15秒,在一个正面近景中,梁老师站在姑娘的身后,摊开双手,想恶作剧地抚摸她。就在这时,画外传来"抓流氓"的声音。姑娘突然转身,怒目而视。本来,正面近景中的姑娘有一张黝黑且线条粗犷的脸,她突然转身时沐浴在银幕上射来的侧光中,脸变得柔和而洁白,明丽而动人,有一种惊人的美(这种"美"应该是梁老师的主观错觉)。在一个侧面仰拍的近景中,两人对视,姑娘看到是梁老师,从愤怒到意外,转瞬又有一丝惊喜(图9)。镜头旋转,姑娘甚至有一种欣喜若狂的激动,举起手来,攥紧拳头,继而又陶醉地仰起头,与梁老师对视,画面变成红色调。镜头下摇,梁老师的手掌正贴在姑娘的屁股上。本来,梁老师对姑娘的欣赏不带任何色情意味,姑娘对梁老师的意外靠近却满怀欢喜。但是,这样一个本来可以很温馨的场面马上变成一场纷乱的"抓流氓"的闹剧,其中还夹杂了另一位姑娘的嫉妒与阴险。——像是命中注定,梁老师不

图 9

可能在这个世界找到自己心仪的爱情,甚至找不到知音。

有了这些铺垫,影片另一个费解的细节也就一切尽在不言中:影片的64分57秒,梁老师挂着拐杖将要进入唐老师的房间时,学着林大夫的语气说,"讨厌!"门关上,里面响起众人的欢笑声,喇叭声还在画外响着。在一个侧面中景中,画面里只有很狭窄的走廊。镜头摇晃了几下,缓缓地推,画外响起梁老师唱《美丽的梭罗河》。镜头推向未锁的锁,溶化,是仰拍的建筑和树枝。镜头缓缓地下摇,一根绳子从高处垂落下来,在一个逆光的全景中,梁老师的头挂在绳子上,两只手插在裤子口袋里(图10)。镜头继续下摇,推,画外有林大夫的嬉笑声,还有唐老师和歌的口哨声。镜头反打,似乎是梁老师的视点,在一个俯拍全景中,地面上站着五个穿着白衣服的食堂姑娘,旁边是吴主任与

一个穿绿毛衣的姑娘,唐老师站在人群之前,后景还有一个穿红衣服的姑娘。下一个场景是梁老师的尸体停放在食堂门口,身上盖了一块有条纹的布。镜头推,越过双脚,掠过用各种蔬菜压住的床单。画面变白,像是

图 10

曝光过度,画外有唐老师及林大夫的嬉笑,还有梁老师唱的《美丽的梭罗河》。

考虑到之前吴主任已经说明摸屁股和被摸的十个人全部找到了,没一个是他们学校的,还当面撕了并烧掉梁老师的检讨书,梁老师还要自杀实在不合情理。但联系到梁老师身上的艺术家气质和优雅气度,他的自杀实际上是对身边环境一种从容的告别,一种平静的拒绝。正像他自杀后仍然将手插在裤袋里,脸上带着微笑一样,这多少是对众生的俯看,对世人的嘲笑,是一种不与这个世界同流合污或者妥协的清高姿态。

具体而言,梁老师在这样的时刻,选择以这样的方式与这个世界告别,主要有三个原因:

第一,梁老师的"精神家园"被摧毁后异常绝望。梁老师反复吟唱着《美丽的梭罗河》时,他在这首歌里寄托了自己的情思,那是对母亲的思念,对"过去"的怀念,对"未来"的想象,当然也有对"现在"的淡漠与超越。梁老师希望自己就像"梭罗河"一样,带着从容与豪迈,奔涌向前。他两次弹唱这首歌时,第一次的画外音是食堂五个姑娘的嬉笑,第二次是林大夫与唐老师调情的嬉闹,还伴有唐老师吹喇叭的声音。这些"杂音"正凸显了梁老师的孤高与寂寞,他努力用这首歌来对抗周围的世俗甚至粗俗,努力营造属于自我的精神家园,他几乎成功了。但是,当他听到吴主任高声唱着《我爱五指山,我爱万泉河》时,他知道自己的精神家园不可能在覆巢之处得以保存。如果说身边的嬉笑他可以坦然处之,就当是伴奏,这种"革命的声音"他却无法抗拒。这种高亢有力的唱法,这种对于"革命情感"的直白颂唱,在梁老师听来不止是强势空洞,更是艺术的堕落,因为演唱者只是充当政治的传声筒,它以铿锵的节奏建构一片整齐划一的精神园林,天然地排斥梁老师那种"小格局"的自我吟唱。

第二,"摸屁股"事件令梁老师心灰意冷。在那个放映"革命样板戏"

的夜晚，梁老师带着冷眼旁观的微笑从观影的人群面前走过，绕到银幕的后面。银幕的画面倒映在水中，一个石头扔在水中，打碎影像。镜头摇，一个仰角度中景中，一个老太太在扔石头，她的身体随着银幕上的音乐节奏摆动着，像是世外高人，超然于"革命样板戏"的正统与严肃中。梁老师像是遇到知音，与老太太一起扔石头。随后，梁老师看到那个同样在银幕后面的姑娘，她好像能过滤"革命样板戏"虚假空洞的政治情感而感受音乐的节拍，这令梁老师好奇和欣赏。应该说，这两个人算是梁老师在这个环境里的"知音"了，他在一个"标准化"的年代里看到了两个"另类"。只是，这种亲切和欣喜没有持续多久，就演变成一场"抓流氓"的闹剧，自己差点成了"流氓分子"。这彻底粉碎了梁老师关于"艺术""个性"等的幻想，意识到自己终究是庸常俗世中的"异己分子"。尤其是他被当作"流氓"之后的那种惶恐、紧张，更在事过境迁之后让梁老师对自己失望透顶：原来自己并没有想象中那样洒脱、优雅、淡然、超脱，自己骨子里仍然是一个世俗、怯懦的普通人。

其实，林大夫对梁老师作为"异己分子"的个性最为了解。在排查流氓时，林大夫站在一块白布前由三个男人隔着白布摸她的屁股。在一个侧面近景中，一号和二号都是张开手掌，像是张开一张血盆大口，狠狠地咬住林大夫那透出内裤边缘的屁股。轮到梁老师时，还是在侧面近景中，观众看到一根手指犹豫着从布后伸过来，轻轻地触了一下屁股又迅速缩回去。这根手指对充满肉欲的女性屁股的"轻轻一软"，几乎就是梁老师的身份认证，也是梁老师区别于其他人的标签。在这样一个被低俗的欲望表达或刻板的"革命气息"占据的环境里，梁老师除了平静地与之分手还有更好的办法吗？

第三，"爱情""坚贞"等信念的破灭使梁老师对这个世界再无任何留恋。影片暗示，梁老师和唐老师都曾在南洋，后来又一同到新疆支援国家建设，最后又在同一所学校工作。在第四单元，唐婳告诉母亲，唐老师离开的三年里，有一个人一直在追她，两人差点订婚了。如果没猜错的话，这个追她的人就是梁老师。

梁老师虽然追求唐婳失败，但他心中仍然有着对纯洁坚贞之爱的向往与渴望。在现实中，梁老师所接触的爱情却全以肤浅、虚伪、做作、轻浮的面目呈

现。本来，唐老师和唐婶经历了那么多的波折，那么久的坚持与等待，那么浪漫而富有诗意的开始，梁老师觉得在他们身上一定可以证明爱情的伟大与美好，但是，唐老师却与半老徐娘的林大夫公开偷情而处之泰然，这无疑让梁老师对"爱情"失望透顶。

梁老师住院时，林大夫和另一位姑娘都来到病房公开表白。这两次表白，对于梁老师是两次痛苦的折磨。他震惊于滥情而风骚的林大夫是如何坦然地表演着本应属于十六岁少女的纯真与热烈，他痛苦于另一个长得平庸而俗气的姑娘是如何展现她关于爱情的尖刻与嫉妒。在这两个场景中，外面一直在下雨，呼应两个女性湿漉漉的情欲，两人在暗调的氛围中或做作或激烈地表演着，梁老师则诧异或冷漠地察看着。尤其是林大夫用她那带着娇喘的语气向他诉说着爱情的神秘与激动时，影片用的全是小景别，加上林大夫经常俯身扑下来，梁老师经常处于一种受压迫和挤压的状态。影片几次在一个平角度的近景中，以前景虚焦的病床栏杆来"囚禁"后景有些漠然和震惊的梁老师。这些爱慕梁老师的女性，其实只是爱慕上梁老师身上那种超然物外的气度，那种优雅从容的气质，这是她们在身边的人身上遍寻无果的。

母亲和梁老师可能是影片中活得最纯粹，也最痛苦的人物，他们的纯粹来自于他们有一个强大的内心世界，有一种区别于周围环境的独特气质，他们的痛苦则来自于他们在这个世界中找不到任何精神慰藉与内心支撑。最后，他们只能带着在庸常俗世中终究意难平的遗憾与决绝平静地告别这个世界。

三 信仰坍塌后的迷茫与失重

在1958年或者1976年，许多人都被裹挟在政治洪流中，他们主动或被动地为着一个神圣目标而奋斗，那是关于消灭阶级，实现完全平等和国家富强等等宏观甚至抽象的美好蓝图。尤其是1976年，当"政治"统摄了所有人的生活，许多人的"信仰"是关于通过"革命"来改造并纯洁社会的想象。当然，影片中的大多数人其实只有"私人信仰"，"政治信仰"毕竟过于高远与

空洞。影片中唯一具有"政治信仰"的可能只有吴主任，他无法理解林大夫为了"爱情"欺骗组织，而将她指认梁老师摸了她屁股的行径视为"栽赃，抹黑，做手脚"；他也不能理解唐老师为了帮梁老师而建议主动检讨的诚恳性，而将其视为是一种别有用心的陷害。甚至，将"摸屁股"的罪行无限夸大，将找出"流氓分子"的政治意义无限拔高，都说明吴主任具有高度的"政治觉悟"和"革命信仰"。这就不难理解，吴主任对许多人来说都是一场灾难，他阉割了诗情，压制了个性。这恐怕也是影片对于那个特定时代政治气候的一种委婉影射。

影片四个单元出现了春、夏、秋、冬四个季节，方位上出现了南部、东部和西部，北部则在第三单元的那个秋天出现了。其时，唐老师去北京找天鹅绒，以满足小队长死前的最后一个愿望。这样，"北部"在影片中几乎是消隐不见的，但无论是1958年还是1976年，都是"北部"在统治中国，"北部"为全国人民提供"政治信仰"和"精神食粮"。所以，"北部"在影片中是一种"不在的在场"，像是付之阙如但又无处不在。影片的吊诡之处在于，唐老师去北京时正是毛泽东逝世后举行追悼会期间（因为，唐老师的朋友戴了口罩，唐老师受其影响也为村里的小孩子买了口罩，对唐婵说，"这是北京最时兴的。"）或许，影片意欲表明，毛泽东的逝世代表一种政治信仰的式微。对于影片中的人物来说，悲哀之处在于"政治信仰"式微并坍塌之后"个人信仰"又全面溃败。

母亲最初怀着对爱情的信仰和对于"英雄"的崇拜之情，跟随李不空，最后却发现所谓的理想与信仰背后不过是无尽的欺骗和伤害，而所谓的"英雄"说到底不过是一个自私而虚伪的男人，一个喜新厌旧的不贞之流。这种伤害和打击，虽然因为儿子的出生使她有了活下去的勇气和信心，但十八年过去，平淡的生活令她感觉迟钝，精神荒芜。而且，母亲悲哀地发现，儿子并不能成为自己的"理想与信仰"，她的世界依然一片空无，她不愿忍受这种空无，她想在现实中寻找奇迹与梦想，她想用石头建造一个伊甸园，但周围人都认为她疯了。影片在6分37秒才出片名，其时正是母亲"失常"后从树枝上摔下来。这种处理方式有一种讽刺的意味，因为片名是"升起"，画面却是"下坠"。对于母亲来说，她以这种"反常"的方式追随"内心的信仰"注定是一次在平庸俗世的"坠落"。

母亲与儿子最后一次谈话后,在一个平角度的正面近景中,母亲神情黯然,背景全是黑色,她像是坐在一片虚空之中,镜头推成特写,大特写,母亲眼睛里满是悲戚。母亲最后穿上李不空留下的那件军装失踪/自杀,算是对"回忆"和"过去"的一种祭奠,也是对于"理想和信仰"的一种祭奠。

再看李不空,他年轻过追随过"革命",参加过"抗美援朝"战争,也算是有过"理想和信仰",后来还参加新疆石油管道建设。甚至,他曾经痴情地追求过唐婶,可以为爱生,为爱死。但是,李不空却可以在对唐婶的思念中与母亲"始乱终弃",又在与唐婶结婚后与林大夫"暗渡陈仓",可见他没有对爱情的信仰。而且,李不空虽然参加"革命"与"建设",但并没有一种对国家的"忠诚",他可以随时"失踪",在个人的情欲放纵中甘之如饴。也许,唐老师最后的信仰是"天鹅绒",那是他曾经的青春热情,爱情理想。这种圣洁之感被小队长用最粗俗的旧锦旗亵渎、玷污与庸俗化时,他毫不犹豫地以开枪来捍卫。

影片虽然在结尾出现一轮朝阳,希望人们能挣脱现实的种种羁绊,活得自由而舒展,活得纯粹而灿烂,活得兴兴头头又超然物外,但影片的悲凉底蕴是关于理想和信仰如何在现实中失落和沦陷的悲剧,是普通人如何在现实中小心翼翼地守护着精神之灯而最终归于寂灭的绝望。影片名为"太阳照常升起",从政治层面上讲有一种悲凉和绝望("太阳"仍会升起),从理想和信仰的角度讲也有一种悲凉和绝望("太阳"再也不会升起了)。

在第四单元,唐婶表达了她对爱情的"信仰"。在那个场景中,大部分时间都是在新疆戈壁和荒原中,唐婶和母亲各骑着骆驼,一路上都是唐婶在讲述着唐老师追求她的种种事迹,母亲则一言不发。这个场景从影片的92分44秒开始,至95分11秒结束,却用了十六次镜头之间的"化出、化入"(溶变)。由于"溶变"可以避免切换镜头的跳跃感,产生柔和、抒情的效果,因此使这个场景显得异常温暖、亲切。观众在唐婶如拉家常的絮叨中轻柔地触摸了一段缠绵热烈的爱情往事,并被唐婶欢快殷切的情绪所感染。影片通过唐婶的语调表明了她对于这种跌宕起伏的爱情的钟情与痴迷,或者说她有关"地老天荒"、"坚贞不渝"等爱情神话的信仰。影片安排她们行走在一片荒漠般的戈壁里,在同一天里历经阳光明媚和大雪纷飞的天气变化,多少也是为了传达类似的隐喻意味(变幻不定)。尤其值得注意的是,两人的行走

图 11

由于地处荒漠,没有明确的轨迹和方向,在十六次"溶变"中,也将镜头组接的方向打乱。最终,两人的行走在观众看来更像是一次漫无目的的闲逛,一次没有目标的追寻。

影片的 94 分 40 秒,在一个特写中,出现一个写着"尽头"的箭头,切,另一个方向的箭头上则写着"非尽头"。镜头反打,在一个仰拍近景中,母亲神色黯然,唐婶则十分惊喜。因为,唐老师说了会在路的"尽头"等她。在影片的 100 分 48 秒,唐婶真的看到远处出现一只逆光中的大手掌("翻云覆雨"手?),上面写着"尽头"二字,唐老师从手掌后面走出来,叼着烟,拿着一把枪(图11)。两人拥抱在一起,镜头旋转,唐老师吐出一口烟后说,"你的肚子像天鹅绒。"然后举起枪放了一枪。在一个逆光的仰拍远景中,唐老师又放了一枪。在这几个镜头中,隐喻意味非常明显,母亲沿着"非尽头"走下去,迎接她的是李不空的欺骗,以及她在此后生活里没有尽头的孤苦与空虚,以及觉醒与绝望。至于唐婶,她和唐老师真的在"尽头"相遇,表明他们的爱情走到了尽头,那份热烈浪漫的爱情将在婚姻生活中华丽落幕,只留下千疮百孔的背叛与疏远。因此,影片对于爱情的"信仰"在唐老师与唐婶结婚之后就破灭了,在长年的两地分居以及唐老师习惯性的出轨之中,唐婶放弃了"坚贞",与小她 20 多岁的小队长偷情。

本来,小队长作为一直生活在山村的孩子,是异常单纯而善良的,但遇到唐婶之后,他对"外面的世界"的好奇,对优雅与美丽的感觉似乎开启了。对于小队长而言,"天鹅绒"更像是来自另一个世界的圣物,具有难以言表的美丽与神秘,但当他发现所谓的"天鹅绒"不过是一块布,而且唐婶的肚子甚至没有破旧的锦旗一般细腻有质感时,他几乎是在向唐老师求一死。因为,他再无"信仰"了。

可见,影片中大多数人物都在生活中遭遇了信仰危机,这种信仰是丰盈人生的支点,是对于生活的憧憬,对于爱情的美好想象,他们最终都主动选择了与世界的告别(除了唐婶)。这样,影片就留下一个"信仰"坍塌的世界,在"政治信仰"与"个人信仰"的废墟上留下一片狼藉。

在1976年东部的那个夏天,影片还为观众呈现了"政治信仰"如何受到

冷落和戏谑。本来，"革命样板戏"是当时对民众灌输政治信仰，进行政治教育的权威载体，但银幕上放映"革命样板戏"时，观众看似一个个正襟危坐，但其实没有一个人在与银幕上的政治情感进行沟通、对话。

在影片的42分40秒，银幕上出现跳芭蕾舞的女演员脚尖踮起来的近景，虽然是彩色，但色彩还原明显失真，颜色不饱和。随后，影片有四个摇镜头来呈现观影人群的各色形态：在一个仰角度的侧面近景中，两个老人看得异常专注，但他们是从一个侧面去观看银幕，使得影像全部扭曲变形；在一个平角度的正面全景中，两个人端着饭碗坐在树上边吃边看；一个俯角度的背面中景中，一群小孩在看水中的影像并用石头扔进水中；摇到放映机所在的方位，放映机的光束更显出周围的昏暗，人群中大多数在交头接耳。影片还特地播放了一段"革命样板戏"，让戏里戏外的观众看到银幕上夸张的表演与动作，梁老师看得不由哑然失笑，随着银幕上的音乐节奏晃动肩膀。可以说，"革命样板戏"在这个场景中被解构了全部的庄严与神圣，成为空洞、虚假、做作的艺术样式和情感表达方式，其政治教育意义也可忽略不计。这不是因为没有一个人在认真观看，而是许多人都在以一种调侃甚至恶作剧的方式将观影过程当作一次娱乐。否则，就不能解释一声"抓流氓"就可以令所有男人"群情激愤"、闻风而动，更不能解释在这样庄重的场合有五个男人在摸女人的屁股。

也许，在1976年，人们真正的"信仰"是女人的屁股，影片不厌其烦地多次在女人的屁股上停留：

1. 41分21秒，梁老师与林大夫两人拧床单时，前景是林大夫白大褂里透出来的白内裤的轮廓。

2. 46分12秒，46分16秒，一号和二号的手狠狠地捏住林大夫白大褂下透出白色内裤边缘的屁股。46分23秒，三号的手指犹豫地触碰了林大夫的屁股。

3. 50分04秒，梁老师看到那个在银幕后面看"革命样板戏"的姑娘，她紧凑的屁股充满了诱惑力。

4. 50分24秒，在一片慌乱中，梁老师的手无意间靠在姑娘的屁股上。

5. 51分49秒，林大夫来病房里看望梁老师，从梁老师的视点又看到林大夫透出内裤边缘的屁股。

6. 64分34秒,林大夫拎着两袋东西来到唐老师房间,走得婀娜多姿,尤其白大褂下的白色内裤看得异常清楚。

7. 85分21秒,唐婶与小队长偷情被发现的第二天早晨,唐婶在准备早餐,她的屁股对着镜头。开始是虚焦,待焦点清晰,唐婶的屁股异常清晰和突出。

在这些"屁股"登场的画面中,"屁股"先是作为一种肉欲的诱惑(林大夫),后也间或作为一种优雅的吸引(那个看"革命样板戏"的姑娘),最后成为一种冷冰冰的拒绝(唐婶)。或许,在1976年,"屁股"的严肃性远甚于"阶级斗争"。在第二单元,当梁老师不确定自己是否摸了前面姑娘的屁股时,唐老师很是不满,"梁老师,这个恐怕你得确认,那可是屁股啊。如果不是手摸了屁股,难道是屁股摸了手吗?"吴主任对于"摸屁股"事件也高度重视,甚至惊动了公安局。其实,无论是唐老师被林大夫的屁股俘获,还是观影的人在黑暗中享受犯罪般的猥亵快感,都是信仰坍塌之后走向庸俗的必然选择。至于梁老师,他的悲哀之处在于他"超尘脱俗"的欣赏最终(在别人眼里)演变成了一次下流的情欲冲动;唐婶的屁股则呈现了爱情褪色之后的世俗本相:当年唐老师眼中的"女神"在时间的磨洗中只留下一个张扬并透着疏离与拒绝的"屁股"。

因此,影片中的1976年实际上是一个"全面陨落"的年份,不仅政治权威相继谢世,民众的"政治信仰"早已名存实亡,"个人信仰"也无枝可依,所有人(除了吴主任)都成了飘零者,在生活的浪潮中一番挣扎后终于黯然撒手或者随波逐流。

因此,《太阳照常升起》虽然晦涩,但并非浅俗或故弄玄虚,它仍然有非常强烈关于爱情,关于理想与信仰,关于政治,关于人性的表达欲望。当然,影片拒绝了平实流畅,选择了艰涩晦暗,甚至有意远离历史与现实,当然更远离政治,以一种精英的姿态将梦境、回忆、幻觉不加暗示地镶嵌在现实性的场景中,用省略、断裂的方式留下许多情节和情绪上的空白。本来,这可以成为一种艺术上的创新,但如果处理失当,裂隙太大或者沉醉在梦幻情境中不可自拔,呈现的就可能是艺术把握能力上的欠缺,是自我感觉良好的一厢情愿与自负。

第十五章

电影精读(十)

《让子弹飞》(Let The Bullets Fly)

导　　演：姜文
编　　剧：朱苏进　述平　姜文　郭俊立
　　　　　危笑　李不空
主　　演：姜文　葛优　周润发　陈坤
　　　　　周韵
上　　映：2010年
地　　区：中国
语　　言：中文
颜　　色：彩色
时　　长：132分钟

 情节梗概：

 北洋年间，南部中国，花钱捐得县长的马邦德携妻及随从走马上任。途经南国某地，遭劫匪张麻子一伙伏击，随从尽死，只夫妻二人侥幸活命。马为保命，谎称自己是县长的汤师爷。为汤师爷许下的财富所动，张麻子摇身一变化身县长，带着手下赶赴鹅城上任。

 鹅城地处偏僻，一方霸主黄四郎只手遮天，全然不将这个新来的县长放在眼里。张麻子痛打了黄的武教头，黄则设计害死张的义子小六子。原本只想赚钱的马邦德，怎么也想不到竟会卷入这场土匪和恶霸的角力赛之中。鹅城上空乌云密布，血雨腥风在所难免……

获奖情况：

2010中国娇子新锐榜年度电影,第15届华语榜最佳影片,第11届华语电影传媒最佳导演。

《让子弹飞》：恣意喧闹背后的寂寞苍凉

影片《让子弹飞》上映时,市场反响热烈,票房一路高歌,大多数观众都觉得影片笑点很多,也不乏劲爆场面,观影过程痛快酣畅。但是,除了情节流畅,人物性格饱满之外,《让子弹飞》似乎与姜文的上一部影片《太阳照常升起》一样,充斥着许多令人疑惑不解的细节,其主题内涵看上去包罗万象但又众说纷纭,莫衷一是。甚至,网上许多影评热衷于对影片中的政治隐喻、现实指涉、暗线的挖掘,几乎到了走火入魔的地步。对此,笔者不解的是,一是一部商业电影真的可以无限上纲上线,尽情阐释吗?二是如果对一部影片的解读无法立足于影片本身而需要借助无数的历史背景和资料,甚至可以随意加上观众的猜测和附会,这样的电影评论与电影有关吗?而且,作为影评,如果不涉及任何影像本身的解读,而是将影片的情节浓缩成一个故事,再对这个故事进行无限发挥,那还叫"影评"吗?

在解读《让子弹飞》之前,笔者觉得先要理清影片三个主要人物的前世今生。概括而言,张麻子、黄四郎、马邦德的人生经历极富时代气息,而且呈现了中国特定历史阶段的不同侧面：在"鸿门宴"上,黄四郎向马邦德、张麻子提及,1900年时他见过张麻子(张麻子当时已跟随蔡锷将军)。而且,黄四郎手上有一颗珍藏版的地雷,与之相似的一颗在"辛亥革命"时爆炸了。据此可以推断,黄四郎直接或间接参加过辛亥革命。"辛亥革命"失败后,黄四郎盘踞鹅城,成为当地一霸,并控制小半个民国的烟土生意,另外做一些贩卖人口的生意,并派了一个假麻子在城外劫杀前来赴任的县长,从而使自己成为鹅城实际上的县长。至于张麻子,他17岁时当了蔡锷的手枪队长,随着蔡锷病逝于日本(1916),他实现不了政治理想,又不想和投机者同流合污,遂与几个兄弟落

光影之魅：电影鉴赏的方法与实践

草为寇。再看马邦德，夫人说他以前是一个写戏本的文人，显然也曾是一个读书人，随着帝制终结，科举废除，他只能混迹于当时属"下品"的"文明戏"舞台，并在1912年左右到山西开矿，生意失败后走上买官发财的路子。

　　这三个主要人物都经历了中国近现代史上的巨大转型和变革，在这个过程中，他们的命运被改写，人生目标被不断重置。张麻子和黄四郎都曾投身于新时代的缔造，但到头来发现不过是替少数几个野心家作嫁衣裳。马邦德曾是旧时代的知识分子，在社会变革中一度失势，但在混乱的政治格局中终于找到了安身立命之所，并混得如鱼得水。这样，影片将情节核心放在三个"热血青年"在人到中年后如何有一次致命的邂逅，从此，他们快意的生活被终结，心境也沉重了许多。在三人中，唯有张麻子还存留了当年的政治理想，但现实中又找不到实现这理想的契机和土壤，他只有游走在法律和现实的边缘，看起来痛快恣意，但其实活得最落寞。

　　由此可见，《让子弹飞》没那么玄乎，但也决非喧闹过后的一无所有。影片真正的暗线乃是张麻子、黄四郎、马邦德的人生经历和人生信念，只有理解了这三个人物的历史和现状，才能真正理解影片的立意以及导演的意图。虽然，在这三个"坏人"斗法的过程中，影片编织了大量极富喜剧色彩和戏剧张力的桥段，使观众有一阵阵痛快的眩晕感。但是，作为一个自视甚高且才华横溢的导演，姜文不会将赢得观众廉价的笑声视为一部影片的全部旨趣。对照马识途的原作《盗官记》，影片显然是刻意将背景放在一个动荡纷乱的年代，进而在"变"中呈现中国社会某种不变的东西：国民性中的愚昧麻木、自私狭隘，专制社会中老百姓满足于"暂时做稳了奴隶"的苟且，社会变革中宿命般的轮回与虚无，等等。

一　理想主义者的孤独身影

　　影片开始，就用字幕说明了时间地点："北洋年间，南部中国"。确切地说，影片的时代背景是1920年（马邦德到鹅城后发现以前的县长将税收到了90年后，也就是2010年），具体地点则不详（从马邦德等人热衷吃火锅来看，可能在四川一带）。众所周知，中国的权力中心一向在北方（最南的时候也不过是南

京和杭州），南方向来远离政治斗争的漩涡，而与"杨柳岸，晓风残月"的风流缠绵、"十里荷花，三秋桂子"的江南风情相联系。但在北洋年间，中国南部却一直是"革命的温床"，许多对中国政治格局影响深远的变革都

图1

是在南部发酵和爆发。或许，影片将地点选择在"中国南部"，正是为了观察影片中的人物在"革命"之后以及在"革命"边缘的生存状态和精神状态。

字幕之后，画外传来《送别》的歌声，吟唱的是送别故知的伤感，以及知音难觅的感慨。画面渐显，一只雄鹰在众山之中翱翔，这是对雄心壮志的讴歌，但又分明流露出一种英雄寂寞的苍凉之感。镜头随着雄鹰上升，越过了群山的包围，可以看到天空一角（图1）。或许，这只雄鹰身上有着张麻子的心理投射，暗示了张麻子注定只能孤独高飞，而无法与燕雀为伍。

张麻子在山野之中时，天地广阔，活得自由恣意。他临时想到去鹅城做县长，与其说是为了钱，还不如说是想实现他少年时某种匡世济时的梦想。这正是他在打了武举人的板子后所说的，他来鹅城只做三件事，公平，公平，还是公平。再看张麻子对小六子的期望，他不希望小六子当土匪，也不许他做官，而是希望他去留洋，去学科技。显然，张麻子接受过"五四新文化运动"的洗礼，"民主"（德先生）和"科学"（赛先生）的意识深入其心。或许，张麻子是彻底的理想主义者，他面对苦难深重、军阀混战的中国，仍然和那批新文化运动的领导人一样，相信"民主"和"科学"可以救中国。但是，张麻子后来会意识到，"公平"（民主）在鹅城无法实现，黄四郎甚至让小六子死于张麻子追求的"公平"之中。而随着小六子的枉死，"科学"的梦想也成幻影。自此，张麻子的人生目标变成了复仇和匡扶正义。在此过程中，"民主"和"科学"根本没什么用处，唯有武力和大智大勇才能占得先机。

在张麻子与黄四郎斗智斗勇的过程中，出现了影片中最迷人的场景，那就是张麻子与马邦德心机各异地去赴黄四郎的"鸿门宴"。在那个场景中，镜头运行得相当平稳流畅，大都是横移，显得不动声色，但其中分明暗潮涌动。影片还用分切镜头的近景，将三人分置在不同的画面中，具像地呈现了各怀心思的三人。期间，黄四郎想逼张麻子显出真身，马邦德装糊涂只想着挣钱，张麻

子则想与黄四郎斗斗。最后,马邦德问张麻子,"美女你也不要,钱你也不要,你要什么?"张麻子说,"腿,江湖豪情侠胆柔肠之大腿。"此时,张麻子从一个崇尚"民主"与"科学"的革命军人又回归到了一个极富正义感的古代侠客。这既是对张麻子刚到鹅城时自信满满地宣称"公平"的一次反讽,也是对张麻子在小六子死后人生目标失落后的一次呼应,并暗示当时的中国社会根本不可能凭借着"民主"与"科学"走向现代文明。这一点在黄四郎身上其实也有极好的体现。黄四郎曾留学日本,曾直接或间接地参加了"辛亥革命",也算是一个热血青年。从他有"五代家业"来看,他出身富贵,家族在当地也算显赫。他参加革命,可能不是为了钱,而是为了一种理想,一种改变社会秩序的努力。但"辛亥革命"之后混乱的政治格局,使得西方式的政治民主无从实现,反而为各种野心家提供了新的政治资本和实现个人野心的舞台。此时,黄四郎可能看破了"立宪"的虚幻,回到老家开始经营非法生意。[1]

其实,无论是"雄鹰",还是"五四青年",抑或是中国古代侠客,张麻子都与俗世格格不入。这就可以理解,张麻子在策划假绑架并收到了两大家族的赎金后,并不打算离开鹅城,因为他想对黄四郎"杀人诛心"。难怪众兄弟会说和张麻子在一起虽然高兴,但是"不轻松"。因为张麻子有信仰,有理想主义情怀。这种情怀使张麻子觉得钱对他并不重要,黄四郎的生死对他也不重要,"没有黄四郎"对他更重要。(图2)一个清明公正的社会秩序才是他的终极目标。众兄弟无法陪他为一个过于高远的政治理想去打拼,他们选择了逃避,选择了及时行乐。

当黄四郎"从容赴死"之后(笔者对黄四郎是否真正死了心存疑惑),张麻子心生安慰,但另外一种寂寞之感恐怕也油然而生。这不仅是因为民众的畏葸与势利(在"杀四郎,抢碉堡"的利诱面前民众仍然畏缩不前,张麻子无疑会心生沮丧,觉得民众连鹅都不如),更因为"革命者"很容易蜕变成利益攫取者。张麻子仰望天空,告慰六子、老二、师爷(马邦德)、夫人。在

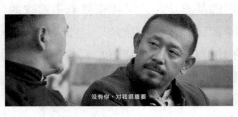

图2

[1] 当然,也有可能黄四郎一开始就是抱着投机的心态去参加革命,以便为家族利益提供政治保障。但从黄四郎在鹅城的所作所为来看,"革命资历"对他事业的开展毫无帮助。

一个化镜头中,张麻子的仰拍特写上叠印着一只雄鹰。天空中的雄鹰看似天地广阔,但实际上也可能漫无目标。影片又切到张麻子的仰拍近景,他骑着马行走在山谷中,再次望着那只鹰,镜头拉开,张麻子黯然神伤,低

图3

头沉思。他骑着马走在铁轨中间,心生茫然。后面响起了《送别》的合唱,白马拉着的火车再次奔来,只是这次没有火锅冒的烟。画外音响起了花姐与众人的对话,"老三,去上海还是浦东?老三,去浦东还是上海?"老三说,"上海就是浦东,浦东就是上海。"[1]火车从张麻子身边驶过,后面挂着一辆自行车。车厢后面隐隐站着一个高大的白衣男子,似是黄四郎。张麻子看得发呆,跟在火车后面,镜头拉高,张麻子和火车越来越小,直至消失,画面渐隐(图3)。其实,对于影片来说,黄四郎是否还活着并不重要,张麻子那批身手不凡的兄弟到了浦东,难保不成为"黄四郎"第二。这样,张麻子的理想永无实现之日。影片结尾处,张麻子也许要跟着火车去浦东,去实现一个"没有黄四郎"的世界;也许,张麻子选择了放弃和务实,去浦东当一回"黄四郎"。

张麻子曾对马邦德说,他真名叫张牧之。马邦德反应极快,说好名字,兖州牧,豫州牧(曹操曾任兖州牧,刘备曾任豫州牧)。实际上马邦德自己的名字也含有"治国平天下"的理想。但是,在纷乱的社会现实和历史变革中,两人的理想和抱负都无从实现。最终,张麻子坚持理想却只赢得一片茫然和虚无,马邦德将理想改成了对钱财的追求,最终也死在银子堆里。倒是黄四郎,曾经有过政治理想,后来投靠了大靠山(刘都统),疯狂敛财,活得如鱼得水。看来,在乱世中空谈政治抱负可笑又可悲,唯有如"黄鼠狼"(黄四郎)般会钻营才能屹立不倒(只要不碰上一根筋般的理想主义者)。

[1] 在20世纪20年代,浦东尚未得到开发,顶多算是与灯红酒绿的外滩隔江相望的郊区和边缘之地。老三强调"浦东"与"上海"的等同,应该不是因为无知(他与老二和花姐嬉玩时说他们在上海浦东骑过自行车),而是看到了浦东作为享乐之地的优势:与外滩近在咫尺,但又与"政治权力"相隔遥远,类似于"鹅城",可以营造一个独立王国。或者,在老三看来,上海即使繁华如西方,但其根子依然是"中国封建式"的,是一个更大的"鹅城"而已,是一个在(思想观念、政治体制上)尚未开发的"浦东"而已。更进一步的话,无论是浦东还是上海,其运作模式是一样的,人心的状态,欲望的表现方式都是相通的,故没有本质的区别。

再看张麻子手下的那批兄弟，当年也是革命军人，是张麻子的手下，后来随张麻子落草为寇。在野外时，他们也活得恣意舒展，但进了鹅城之后，他们无法认同张麻子的政治理想或者说个人意气。在老六死于非命时，老三等人还想着拼个鱼死网破以复仇，但随着政治格局的变化，或者说随着张麻子目标不断变化，他们也变得务实了，觉得与张麻子在一起"不轻松"。他们在黄四郎大势已去时选择了离开张麻子。面对这种局面，张麻子诧异又坦然。老七在张麻子耳旁耳语了几句，可能是说花姐是黄四郎的卧底，已经收服了老三。当老三搂着花姐对张麻子说，他要替老二娶花姐时，张麻子不由慨叹，老二啊老二（图4）。因为，老二是同性恋，根本不会娶花姐，他喜欢的是老三。如此说来，老三借着老二的幌子娶花姐就不仅显得虚伪，还侮辱了"兄弟情义"。[1]

影片中的两个女人，也是"功利务实"的代言人。如县长夫人，曾是青楼女子，对于做寡妇已经无所谓，对于跟哪个男人也无所谓，她懂得趋利避害，懂得自我调适，她甚至喜欢张麻子作为土匪头子的那种粗犷豪迈。她虽然不一定懂诗书，但对事物却有着很准的直觉。当汤师爷在火车上用刘邦项羽的诗句来恭维马邦德时，夫人都是直接一个"屁"字回应。在去鹅城的路上，张麻子与夫人攀谈，说当过县长，再当麻匪，怕是不习惯。夫人说，曾经沧海难为水，这都展示了她的敏锐与直接。还有花姐，作为黄四郎买来的妓女，死心塌地地帮着黄四郎，而且能做到八面玲珑，既不得罪黄四郎，又能收服老三（收服了老三，自然也就收服了老二）。在黄四郎的势力崩瓦解之后，花姐又能坦然地跟随老三去浦东。

图4

其实，影片中最没有原则和信念的是胡千和武智冲，两人都是黄府的家丁，但在黄四郎大势已去时，武智冲率先带人攻入黄府。胡千面对汹涌的人潮，本来还想抵抗，一看形势不对，立刻转头对着民众说，"跟我

[1] 其实，影片中还有线索表明，黄四郎也是一个同性恋，因为他并不喜欢女色，对于黛玉晴雯子，他可以毫不犹豫地举刀欲杀，对于胡万，则表现了深切的思念。平时，黄四郎也经常要胡千为他修指甲、掏耳朵、做面膜。这也能解释，为什么年轻英俊的胡万能做到总管家，而精明能干的胡千只能做跟班。

来。"在鹅城，根本就不存在"坚定"之类的情怀，所有人都是随风倒，顺势而为，只做对自己最有益的事。

可见，与张麻子不同，影片中的所有人物都有趋利避害的本性，都活得世俗功利。影片中活得最纯粹和孤独的是张麻子，他以为在为自己的政治理想而努力，但不承想身边的人全部没有政治理想，只有现实利益。而且，从张麻子指挥若定，运筹帷幄的气度来看，众人跟着他实在压力过大。例如，在杀黄四郎的那场戏里，张麻子的安排让众人不知所措，对于他心中的"把握"也猜不准。所以，离开一个过于"出众"的人实在是一个不错的选择。这样，张麻子在一个"天下熙熙，皆为利来"的年代里坚守高拔的理想注定如空中的那只雄鹰一样，不断追求更高更远更阔大，但天空的尽头可能是空无，而且，在此过程中要忍受无尽的孤独和落寞。至此，张麻子与姜文上一部电影《太阳照常升起》(2007)中的疯妈、梁老师又有了精神上的沟通与共鸣。

二　隐晦的政治寓意和现实指涉

《让子弹飞》呈现的是一个奇妙混合的世界，俗称"混搭"。这种"混搭"恐怕正是当时中国社会现实的折射：帝制虽然已经废除，但依然有袁世凯之流渴望做皇帝；"五四新文化运动"已经倡导多年，但"民主"、"科学"的精神并未深入人心；自袁世凯之后，政治体制上虽然自称"共和立宪"，但这个国家的根基仍然是封建式的；西方的许多先进技术已经输入了中国，但大多是摆设，与中国人精神上的"封建落后"形成奇妙的混合……似乎是为了凸显或呼应这种"混搭"，影片在许多细节中强调了这种不和谐但有趣的并置。

影片开始就是一种"混搭"：一边是宁静的空镜头（大远景），一边是近景中扭曲的人物略显滑稽的动作（小六子贴着铁轨听火车的声音）。而且，火车的轰鸣与女声的《送别》也极不和谐：一个是浅吟低唱，完全是牧歌情调的抒情，另一边则是粗犷的嘶鸣。再者，苍翠山谷中的烟囱本身就带有不祥的意味，那滚滚的白烟带着工业文明的痕迹，将要破坏这农业文明式的景色。当然，最大的"混搭"是用马拉着火车飞奔，将前现代的动力与现代的机器奇妙地勾连在一起（图5）。

图 5

镜头切到车厢里时，观众又看到三个恶俗的男女将一首意境伤感、意蕴悠长的《送别》唱得欢天喜地，真正让人哭笑不得。马邦德还得意地说，他不光要吃喝玩乐，更要雪月风花：一边是世俗的物质享受，一边是高雅的精神追求。马邦德还要汤师爷写一首诗，要有风，要有肉；要有火锅，要有雾；要有美女，要有驴。这显然又将性质和气质差别最大的内容混在一起。影片最令人惊奇的还是火车上的那个"烟囱"，是对当时中国的辛辣调侃：本来可以带领中国走向现代文明的火车只是一个高级马车，那本应是推动火车前进的蒸汽机却被火锅代替（那滚滚白烟正是火锅冒出的烟）。

影片还善于在景别、动作上营造一种强烈的对比：大远景中的火车显得气势不凡，呼啸而来；对准火车的枪则用特写，只呈现扳机和枪口。这是动与静，远与近的对比。火车车厢里面也对比鲜明：一边是马邦德、师爷、夫人三人的恣意享乐，一边是前面车厢里士兵们"恪尽职守"的安静。或许，影片意欲表明，马邦德式的醉生梦死看似安全、长久，但其实相当脆弱，只要远处的那枝枪响了，一切都将烟消云散。当然，即使枪响了，只要子弹还在飞的路途中，马邦德就可以置若罔闻。这恐怕正是影片片名的本义：变革（"辛亥革命"）已经发生，但变革的目标如那还在飞的子弹，总是被延宕，甚至可能漫漫无期。

在张麻子等人凌厉的攻势和完美的配合中，火车被掀翻。火车凌空飞舞时，滴下几滴油在张麻子的面具上，张麻子摸了一下，说，"火锅？"火车栽入河中，渐隐，出片名，"让子弹飞一会儿"，但"一会儿"三字马上被顶飞。于是，"让子弹飞"的过程在影片中呈现为一种暂时的安全时刻，并在影片中多次出现：第一次是张麻子射击拉火车的白马，枪响了，可火车没动静，小六子疑惑地问，"没打中？"张麻子自信地说，"让子弹飞一会。"（图6）第二次是黄四郎派胡万等人夜晚去偷袭县衙里的张麻子，被张

图 6

麻子众兄弟反击,众人一阵枪响,但屋顶未见动静,过了一会,才看到黄四郎的人"扑通扑通"地掉到院子里。最后一次是黄四郎出动马车去收缴民众的枪时,张麻子又开了一通枪,又是在子弹飞了一会后才见马匹倒地。可见,子弹在飞的过程中,一切都是平静且安全的。影片故意设置的这个"时间差"明显不合现实逻辑,或许是意欲表明,对于必然会来临的结果,总有一些人不愿面对,总愿意延宕真相大白的时间。具有反讽意味的是,张麻子一直自信满满地让身边人等待那个预料之中的结果,却没有意识到,他身边的人其实也在"让子弹飞一会",让张麻子到最后时刻去面对"众叛亲离"的下场。甚至,这也是一部"让脑子飞一会儿"才能让人明白的影片,因为每一条重要的线索都被后置或在漫不经心中提及。

张麻子在逼马邦德说出钱藏在何处时,用了一个闹钟。闹钟上标识的是罗马数字,显然是"舶来品"。但在中国,这个闹钟的计时功能远不如其摆设功能(图7)。而且,在一个1919年8月28日就签发了委任状,但直到1920年夏天才驾着马拉的火车去上任的国家来说,"时间"根本就是停滞的东西,唯有在被人用枪指着脑袋时,"时间"才突然变得尖锐起来。此时,影片插入了一个空镜头,一面国旗漂在水中,水面还浮着几个空皮箱(上任以后就将满载而归)。

图7

抢劫无果后,张麻子临时决定去当一回县长,在一个俯拍的远景中,一只铃铃响的闹钟飞向空中,几声枪响,闹钟被击得粉碎。这是影片第二次出现"空中飞物"(第一次是那被掀翻的火车在空中飞过),第三次是剿匪时老四为引开敌人视线而扔向空中的斗笠,第四次是黄四郎为引开张麻子的视线而扔向空中的礼帽。在这四次"空中飞物"中,只有第二次用了俯拍,其余全是仰拍。而且,前两次是为了呈现一种"飞"的奇观,后两次是为了转移对方的视线。所以,"飞"在影片中是一种很奇特的状态,让人惊叹,让人酣畅,让人困惑。

众人到达鹅城时,"鹅城"的特写之后镜头反打,在一个正面仰拍近景中,张麻子与马邦德的背景一片朗朗。鹅城的城门打开,前面有护城河,城两边是两座欧式的城堡,远处也是西式的建筑(图8)。这延续了影片一以贯之的"混

图 8

搭"风格,前面的护城河和城门、围墙,都是中国式的,而那些城堡和建筑,又是西式的。这是中国当时历史情境的真实写照:有中有西,不中不西;有现代,更有前现代。这种"中西混杂"的情境还出现在夫人的葬礼上,有一个神父在不停地说着祷辞。说明当时西方文化已经入侵,但改变不了中国社会根本性的思维观念和运作机制。

张麻子进入鹅城时,黄四郎一直在楼顶用望远镜观察。这时胡千带来了一个替身杨万楼。黄四郎很是满意,"赝品是个好东西。"黄四郎要杨万楼走几步,走出个虎虎生风,走出个一日千里,走出个恍如隔世。杨万楼用的是同一种姿势,但这几个词语对于黄四郎来说恐怕意味深长,他当年参与过"辛亥革命",感受过那种"虎虎生风"的豪情,也憧憬过"一日千里"的变革,但硝烟散去,中国依旧没有实质性的改变,当年的豪情与梦想倒是"恍如隔世"了。

可以说,黄四郎与张麻子是"一见钟情"(也许,20年前黄四郎就对张牧之"一见钟情")。黄四郎作为鹅城的恶霸,没有对手的寂寞怕是深入骨髓,无人可以违抗他,无人可以企及他,来了一个"霸气外露"的张麻子,实在是"相见恨晚"。对于张麻子来说,落草为寇那么久,只能动一些为富不仁者的财富,却不能动摇这个社会的根基恐怕也让他深为沮丧。而且,他作为麻匪中的领头人,智商、枪法都超过其余人许多,恐怕也有一种深深的寂寞。所以,张麻子听马邦德说鹅城的税已收到了90年后并不恐慌,反而觉得这个地方不错,因为有一个嚣张霸道的黄四郎。

打了武举人之后,张麻子与黄四郎算是开始了正面交锋,但小六子很快死于胡万等人的算计。这也再次证明,智慧比武力更可靠。武智冲说他是光绪三十一年皇上钦点的武举人,论官职比县长大。但张举起枪,武举人赶紧跪下。可见,武智冲的时代已经过去了,现在是热兵器的年代。事实上,这也是张麻子内心矛盾的地方,他知道这个世界不能全靠武力(革命也是一种武力,最终不能改变精神),可他又迷恋武力并相信武力对世界的改变。

从杨万楼出现之后,影片反复强调了一个逻辑:死人比活人有用,赝品

比真品好使。刚进鹅城时，张麻子就将那些火车上的守卫的尸体戴上面具充当麻匪枪毙了一回，以此表明他与土匪势不两立的决心。张麻子还利用夫人之死策划了一次绑架，得到了两大家族送来的赎金。雨夜决战时，张麻子更是用胡万等人的尸体一举击溃黄四郎的心理防线。在黄四郎身上，则体验着"赝品"带给他的悲喜剧：在绑架案中，黄四郎得意洋洋，因为张麻子绑走的是他的替身（赝品）。此外，黄四郎还安排一个假麻子在城外杀害前来赴任的县长，既保证了鹅城的政治真空，又成功地嫁祸于人。但当张麻子把黄四郎的替身当作真身当众斩首时，黄四郎又成了"替身"，受尽武智冲的羞辱。

也许，在张麻子所处的时代，真与假是难以分辨的，"死去"与"复活"也经常相互缠绕，这不仅体现在政治上的"共和立宪与封建帝制"并存，也体现在经济上"现代工业与农业文明"并置，还有文化上的"全盘西化与中国传统复古"相争，以及思想观念上的"民主、科学与专制、愚昧"的交锋。或者说，在那个风云变幻的年代里，一切都像是真的，但其实骨子里是假的（那辆马拉的火车）；一切都像是假的，但又暗含着某种真实之处（张麻子做着假县长，但其倡导的价值观又有着那个时代民众普遍性的呼声）。在真真假假，死而复活中，影片有对中国历史和现实的深刻指涉，这不仅是国民性中的苟且麻木、自私怯懦，更是中国政治格局中的封建底色，社会现实中的功利虚无。

三 电影配乐的意蕴空间

影片一开始远远传来的是那首脍炙人口的《送别》，其源头是19世纪十九世纪美国音乐家J·P·奥德威（John Pond Ordway）创作的《Dreaming of Home and Mother》，这首歌流传到日本后，日本音乐家犬童球溪以原歌的曲调作成日文歌曲《旅愁》；李叔同留学日本，被《旅愁》的优美旋律所打动，产生了创作灵感，后于1915年在浙江省立第一师范学校任教时便以J·P·奥德威的曲调配上中文歌词，作成了在中国传颂至今的《送别》，这也是中国最早的学堂乐歌。这样，这首歌就带有"舶来品"的意味，加上张麻子听的莫扎特

的音乐，都说明当时的中国与西方或国外有着密切的文化交流，当然也有科技、政治体制上的引进或借鉴。只是，这一切都不能保证中国走向"民主与科学"，而只是为中国社会增添一些有趣的点缀（马邦德等人也知道《送别》，但不愿意知道《送别》的意境和情感）。

在《送别》的歌声中，那辆荒诞的马拉火车进入观众的视线，买官的马邦德也开始粉墨登场。其实，《送别》在影片中对马邦德等人来说实在有些风马牛不相及，因为马邦德是"踌躇满志"地赴任，与"伤感""离别"丝毫不沾边，他们三人在火车里手舞足蹈地演唱着这首歌本身就是对这首歌的一种亵渎，同时也成了影片的一个主要情感基调：正面价值被亵渎和误读，粗俗功利大行其道。但另一方面，这首歌又是张麻子的心声，他退出革命阵营之后，心中的失意自是难以言表，影片开始和结尾的女声吟唱正道出了张麻子的款款心曲。

进入县府之后，张麻子调试好了留声机，说前几任县长从未听过留声机，只忙着收税。恐怕，这正是"西方文明"与"现代科学"在中国的现实处境，成了一个摆设，至多是对时尚的标榜。父子俩对话时（21分钟处），影片选用了莫扎特A大调单簧管协奏曲K622第二乐章。在单簧管甜美的旋律中，父子俩在轻松的氛围中构想着美好未来。小六子问莫扎特在哪，张麻子说，他离我们很远（图9）。这个远，不仅是指生死相隔，地理上的遥远，更是指莫扎特所代表的西方文明与中国的距离。另外，这首乐曲是莫扎特的最后一部纯乐器作品，不知这是否也预示着小六子人生的最后乐章，或是预示着张麻子对于"西方文明"与"现代科学"的最后一次憧憬和信任。

除了上述两首音乐作品算是借用外，影片的主要音乐由日本作曲家久石让完成。久石让除了为这部影片定制一些新的音乐片段外，《太阳照常升起》（2007）中的音乐也再一次选用，这就是那首悠扬奔放的《The sun also rises》，这首音乐作品在影片中变化着乐器与曲风反复出现，不动声色地诠释着人物的心境和导演的情感立场：

"太阳照常升起"的主旋律第一次出现是张麻子射断马拉火车的缰

图9

绳后（2分58秒处），由一支木管乐器引出，旋律蕴含着几分浪漫奔放的意味，随即铜管、弦乐的进入丰富了旋律，伴随着枪声、张麻子兄弟们的口哨声、欢呼声，营造的是一种快意人生的酣畅淋漓。众人策马飞奔下山去时，摄影机侧面跟拍，极富动感，音乐也更为激越，几乎是在向张麻子等人的英雄气概致敬。

这段旋律第二次出现，则是在张麻子、黄四郎、马邦德剿匪动员会上（1小时34分31秒处），在强劲有力的鼓点伴奏下，三人踏着整齐的步伐出现在大家面前，虽然步子相同，但动机不一，因此"太阳照常升起"的主旋律俏皮地变化出现，更多了几分诙谐调侃的意味（图10）。而且，这个明显戏仿《巴顿将军》开头的片段，还将"庄严神圣"解构得体无完肤。

图 10

这段主旋律还有一次明显的出现是在片尾（2小时04分51秒处），黄四郎大势已去，张麻子心下释然，但老七告诉他众兄弟将要去浦东，张麻子顿时又神情黯淡。此时，"太阳照常升起"的旋律轻轻地、幽幽地在空气中回荡，其配器简单了很多，不认真听的话完全可以忽略音乐。此时的音乐传达出张麻子英雄寂寞的叹息。更重要的是，从这段音乐"激越——诙谐——轻忽"的渐次变化中，正暗合众兄弟的英雄气概、人生状态的渐次衰变。

影片最后，张麻子骑马追随着火车远去时（2小时08分），"太阳照常升起"的音乐再次响起，这次的基调和第一次类似，传达出激越奔放的力量感，但观众知道，这至多算是一次缅怀而已，缅怀张麻子与兄弟们的光荣岁月，缅怀张麻子与众兄弟的豪气干云。

此外，影片中还有一段配乐是由钢琴、大提琴、小提琴主奏的音乐片段，这个音乐片段也反复出现，营造着不同的情绪氛围。

第一次出现，是张麻子用胡万等人的尸体戏弄了黄四郎，众人告慰小六子之后，张麻子向马邦德自诉经历（1小时22分42秒）。此时，音乐响起，由简单两个音组成的动机经钢琴弹奏着急促地间或出现，与此同时，弦乐器却节奏平缓地抒情演奏，传达了两种不同的情绪：回忆起往昔峥嵘岁月，张麻子难免心潮起伏，可想到眼下情境，又难免唏嘘感叹。

第二次出现是在剿匪路上两支队伍交锋时（1小时38分53秒）。其时，老三与老七刚收拾了西面的十一个土匪（张麻子只听出了十个，看来确实"老了"），两人意气风发。这时，弦乐作为急促有力的伴奏为底，钢琴有力地出现，管乐时有时无地冲撞运用，旋律反反复复地运用了下行走向设计，营造了铿锵有力又带丝许不祥的情绪。如果说弦乐的节奏呼应了战斗的紧张气氛，那管乐的下行走向则暗示了张麻子的人生曲线：这次战斗，是他豪迈人生的最后一次绽放，接下来，他将面对兄弟的离去，一无所获的落寞，茫然不知归路的惆怅。

在马邦德归西前与张麻子的一段对话中（1小时45分），这个音乐片段再次以哀伤的小提琴的悠长旋律出现，伴随着大提琴短促的拨弦，两种乐器的"对话"正像是亦敌亦友的两位人物最后一次肺腑交谈。在音乐声中，张麻子最终不知道马邦德还有哪两件事骗了他，只能轻轻地合上马邦德的双眼。镜头拉高，俯拍全景中，马邦德埋在银子中，只露出一个头，张麻子跪在他身前，令人倍感生命的脆弱、人生的无力（图11）。

图 11

镜头化，音乐继续，张麻子等人烧掉了面具，"张麻子没了，真的没了，假的也没了。"因此，这段音乐正是张麻子的心声，有悲伤，也有某种坚持，但这已经是他一个人的坚持。

因此，《让子弹飞》除了有令人应接不暇的情节高潮、让人捧腹的妙语、使人错愕的奇思妙想，其实还有极为用心的配乐。音乐在《让子弹飞》中虽然大多时候表现得较为低调和含蓄，音画对位的场景并不多，但音乐背后的情绪表达仍然值得挖掘和关注。细细品味影片所选用的每一首歌曲、配乐，我们可以感受到情节发展的情绪基调、人物性格发展的脉络，甚至是影片蕴涵的文化意蕴、哲理意味，以及某些似乎不可言说的价值立场。

因此，《让子弹飞》可算是一部神作，也是姜文再次展示自己艺术才华和市场把握能力的得意之作。影片看似荒诞，却处处"顿入人间"；看似恣意酣畅，但实则辛酸沉重。因为，影片似在不经意间参透了中国政治、社会、文化、国民性的本质，并在喧闹之后的落寞中渗入了丝丝难言的痛心与

无奈。

　　也许，我们不该对《让子弹飞》过度阐释，但也不能简单地认为《让子弹飞》只是一部喜感十足的娱乐片，一部卖弄着粗口、暴力、性的市场投机之作。事实上，姜文对影片寄予了太多的期望，想要表达的内容几乎要将影片的叙事框架撑破，并留下了在情节设置、人物刻画等方面过于用力的痕迹。但是，姜文不再像《鬼子来了》（2000）那样直白地言说"政治"，而是含蓄委婉了许多，这才留下许多欲言又止的叙述空白（隐喻、暗示、伏笔）和令人难以捉摸的细节、线索，这些内容极大地丰富了影片的阐释空间，使得一些看似不经意的细节都像是有微言大义，观影过程像是一次对观众逻辑推理能力的挑战。当然，如果影片不是追求更多，而是将故事和人物关系处理得更简洁明了一些，观众就不用陷入无数模棱两可的意义歧路而心生茫然，也不用费尽心机去揣测导演的意图，而是可以集中精力欣赏一个有趣的故事，并在观影之后若有所思，似有所悟。

　　与前三部影片一样，姜文仍然算得上是"创造"了一部影片，他以天才的姿态完成了属于自己的电影表达方式，他仿佛不曾借鉴任何前人，又像是综合了不同民族、不同类型优秀影片的部分元素，但他的电影又是当之无愧的"姜文电影"，与前人电影绝不相同，别人也无法模仿他。

　　总体而言，姜文的电影并未刻意追求民族性，主题和镜语风格都具有一定的国际共通性，可是又深深植根于中国的国民性和中国大陆的政治、文化、历史语境中，清晰地彰显着中国作风和中国气派。而且，姜文使《让子弹飞》融合了许多矛盾，使娱乐性、商业性与深刻性并存，还能够巧妙地周旋于政治与艺术之间，以卓而不群的方式展现自我。只是，我们不得不期待又担忧：如此特立独行的姜文究竟能走多远？在他的下一部作品里是固步自封导致无路可走，抑或是超越自我开拓一条新路？

附录(一)

《小城之春》：废墟上的渴望与挣扎

《小城之春》(1948,导演费穆),只有简单的人物关系,平淡的戏剧冲突,平常的几个场景,但渗透着一种深深的哀怨与感伤,飘浮着令人窒息的压抑与绝望。

在女主人公周玉纹那带着幽幽叹息般的内心独白或旁白中(她的语言有时是说给自己听的,有时又像是说给观众听的),对应的是她凝滞、单调、循环的生活。周玉纹在这种氛围中磨蚀了激情与向往,守护着战后如废墟般的家园和荒芜凄凉的心境。一天,十年前的恋人章志忱意外地前来拜访,他们的情愫在废墟上潜滋暗长,但终又熄灭于中国式"发乎情,止乎礼"的伦理观念之中。从某种意义上讲,《小城之春》情节上的平淡与轮回其实正是它所要承载的意义内涵。或者说,影片为它所要表达的苦闷、无望情绪找到了一个与之相对应的结构形式。

一

《小城之春》表面看来是一个伦理故事:周玉纹应不应该抛却颓废、病弱的丈夫戴礼言而去追求新生?章志忱应不应该与周玉纹再续前缘而辜负老朋友戴礼言?这种伦理困境,在个体依身体感觉的自然权利为自己订立道德准

则的自由伦理背景下,根本不会成为问题。而在中国的传统伦理中,有明显的"耻感特征","任何人都十分注意社会对自己行动的评价。他只须推测别人会作出什么样的判断,并针对别人的判断而调整行动。"[1]这使中国人无法依从内心的感觉行事,而必须考虑外在的道德秩序和伦理期待。

对于章志忱和周玉纹来说,压抑内心的情感而符合外界伦理的要求将受到外人的认可甚至赞赏,个体内心也将获得安宁与平静。所以,《小城之春》是一个中国式的爱情故事。这种爱情处于情感与理智的冲突之中,但这种冲突不会以破坏性的力量爆发出来,只会在个体的内心荡起一阵阵涟漪尔后又平息。

当周玉纹与章志忱在城墙上聊天时,影片用独特的拍摄角度表明他们只有逃离现实世界才能获得内心的自由和伦理的坦然:在一个平角度的远景中,章志忱在城墙上遇到了周玉纹(图1),他跟在周玉纹身后,周围是一派萧瑟荒凉,两人像是行走在荒芜中,这是他们真实的现实环境。当周玉纹放下篮子,镜头化,变成了仰拍的中近景,背景被完全隐去,两人身后一片空无,像是身处真空(图2)。在这样的画面中,周玉纹亲密地将手搭在章志忱的肩上,带着一点戏谑地说起戴礼言要将妹妹许配给章志忱。在两个化镜头之后,两人仍是紧紧依偎在一起。当周玉纹说她不想跟章志忱走时,镜头切换,

图1

图2

[1] [美]鲁思・本尼迪克特.菊与刀—日本文化的类型[M].北京:商务印书馆,1996:155.

图 3

变成平角度的远景,荒草丛生的城头再次成为他们的背景,周玉纹奔走,章志忱紧跟其后(图3),想想又终于放弃了追赶。可见,他们只有在一个"真空"的世界中才能坦然地依偎,在现实世界中,他们无法冲破伦理的樊篱和内心的犹豫。

戴礼言觉得自己的衰病之躯无法使周玉纹幸福,只会拖累她,于是想自杀。戴礼言的自杀未遂使章志忱和周玉纹都感受到巨大的伦理压力,章志忱坚定了早日离开的决心。在章志忱和周玉纹身上,我们看到的是一种前现代的"负罪感",而不是现代意义上的"羞耻感"。

"负罪感含有道德上犯罪的意涵:这是一种在一个人的行动过程中所产生的、对无能满足特定形式的道德规则的失败感。"[1]可见,负罪感是一种焦虑的形式,这种焦虑来自于个体对一定形式的道德规则的背离。在章志忱看来,自己与周玉纹私奔,是对朋友情的辜负。而周玉纹也意识到自己离开戴礼言是对"妻子"责任的背叛。两人为了迎合中国传统的伦理情境而压抑了内心的渴望。他们无法从一种自我的反思出发去选择自己的生活,而是因为负罪般的羞愧而无法道德自如。这是影片对中国传统伦理和心理特征的一次影像呈现。

二

《小城之春》创作于1948年,虽然出场的人物只有五个,但联系"讲述神话的年代",我们发现影片不仅是对中国传统伦理的一次书写,更打上了特定时代的烙印。影片流露出的那种灰色、绝望、苦闷的情绪正是抗日战争结束后

[1] 安东尼·吉登斯.现代性与自我认同[M].北京:生活·读书·新知三联书店,1998:179.

又陷入内战的中国人的普遍心态。更重要的是,影片在世事沧桑之后具有超越时代的意义共通性。折射了中国社会转型时期两种伦理观念的冲突,展现了中国在现代化道路上的因袭沉重。

影片中,戴礼言常常坐在那片家园的废墟上发呆。也许,他是在悼念一个过去了的时代,在回味某种已经逝去的温馨宁静。正如他大多数时候穿一袭长衫一样,他固守并祭奠着"传统",缺乏面对"现实"的勇气和对"未来"的憧憬(仆人老黄作为"忠臣义仆"的形象,同样是"过去"的象征)。

周玉纹对生活、爱情都缺乏主动性,她总是"随遇而安",而不愿表明自己的意见。在影片中,她一直穿着旗袍,且大多是灰色旗袍。旗袍将她的身体裹得严严实实,也将她的爱情追求束缚得步履蹒跚。

章志忱是一个受过现代文明洗礼的医生。他第一次出现时带来的就是现代文明的气息:戴礼帽,穿风衣,打领带,提着现代款式的皮革包和箱子。周玉纹的旁白还介绍,"他是从火车站来。他是念医科的。"此后,章志忱常常穿着西装或夹克,用听诊器为戴礼言治病,但是,他的某些伦理观念仍然是"传统"的。

戴礼言的妹妹戴秀代表了一股新生的力量。妹妹在影片中第一次出现时,连续打开两扇窗,做着深呼吸,面带欣喜,充满朝气,走路也是一路小跑。妹妹渴望到上海去读书,想接触更广阔的天地和更开放、自由的生活。

从影片中的人物结构来看,似乎寓意着"现代文明"(西装、西医)来到了一个"传统社区"(中药、传统伦理与家庭关系)。在这里,"现代文明"感到了某种不适,但无力去改变或颠覆现状,只能黯然离去。

正如周玉纹在介绍戴秀时说,"她哥哥念念不忘过去的荣华,妹妹就不留恋。现在,戴家是没落了,在礼言是痛苦与绝望,妹妹就毫不灰心。"虽然,朝气蓬勃的妹妹与暮气沉沉的哥哥之间形成强烈反差,但并没有激烈冲突。因为,在中国传统"长兄如父"的伦理教化中,戴礼言对妹妹有着绝对的权威。妹妹想到花园玩一会时,哥哥制止,"别下去,上学去。"妹妹到处找"章大哥"时,哥哥很不满,"别那么大声叫人,难听。"更重要的是,哥哥自作主张就想将16岁的妹妹许配给章志忱。戴礼言是一个活在"传统"中的人,他的思维观念都是"旧式"的。在这样的氛围中,章志忱无所作为,妹妹感到憋闷,周玉纹也只能麻木、机械地生活着。

因此,《小城之春》既可以视为一则"时代寓言",也可以视为一个"中国

传奇"。影片投射了导演在特定时代的苦闷,折射了当时观众的某种灰色情绪,也表明了在中国这样一个因袭沉重的社会里,"现代性"因素如何艰难生长、呼吸。

三

《小城之春》中的伦理表达具有鲜明的民族特征,人物的思维方式、心理动机也有"温柔敦厚"的意味。同时,影片以中国古代诗词的意境来构思全片的视听形象,充满了大量具有情绪色彩的意象:废墟般的城墙、孤独残破的家园、波光粼粼的水面、曼妙轻拂的河畔小树,等等。这些意象,对应着人物不同的心境,有力地烘托了特定的情绪氛围。

影片在场景的选择和渲染、细节的处理、光影的构思、镜头机位的设计等方面都体现了足够的用心,从而使影片虽然呈现为散文式的自由、散漫,但又具有一种内在的严谨和张力,在一些似是不经意的细节中体现了导演的艺术构思,丰富了影片的意蕴空间。

例如,为了体现周玉纹与戴礼言之间的冷淡和疏离,影片通过两人之间简洁、客套、拘谨的对话来展现:

周玉纹问:"昨晚上你睡得好?"

戴礼言说:"还好。"

周玉纹说:"能睡就好。"

戴礼言补充:"全靠安眠药。"

在妹妹生日的那个晚上,周玉纹穿的是一件鲜艳的新旗袍,旗袍上有大朵的鲜花,她乘着酒意鼓足勇气去找章志忱(图4)。她的旁白说,"这时,月亮升得高高的。"画面却是仰拍的空镜头,月亮在快速下坠。"微微有点风。"画面却是横移的空镜头,如剪影般的大树伫立着,格外冷清萧瑟。

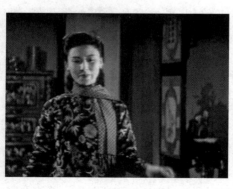

图 4

随后,画面切成周玉纹的腿部特写,脚步缓缓,到了章志忱门口,周玉纹停住,镜头上升,成周玉纹的中景,她却顾往来径,似有犹豫,终还是回头向前。这时,章志忱突然灭灯,走了出来,要周玉纹回去。周玉纹执意要进去,章志忱将她反锁在屋里,周玉纹用手打破门上的玻璃,伸手去开门,但伤了手背。这个动作是周玉纹要冲破束缚的隐喻,但只会招致鲜血淋淋的后果。

热情冷却后,周玉纹回到家,换下了带花的旗袍,又穿上日常的那件灰旗袍。第二天,周玉纹为自己"离经叛道"的行动而自责,独自来到城头,想自杀。此时,音乐是激越的,带有不祥之感,营造了某种紧张的气氛,或者说呼应了周玉纹如潮的心事;随即,音乐又舒缓下来,周玉纹摇了摇头,打消了自杀的念头。

综上所述,《小城之春》体现出费穆纯熟的导演技术,不仅有细腻含蓄的内心描写,对人物情绪的把握和诗化表达也恰如其分,镜头角度和画面构图非常讲究(常用规则、对称构图暗示一种"封闭",用侧面构图呈现一种"压抑")。同时,影片在镜头切换时大多用的是"化"和"渐隐渐显",这是两种比较舒缓的时空过渡方法,符合影片的情绪节奏,也符合人物无可奈何的心境。

因此,《小城之春》具有明显的导演个人风格和强烈的艺术感染力,而且,"费穆凭借《小城之春》开启了中国诗化电影的先河,他把中国传统美学和电影语言进行完美的嫁接,开创了具有东方神韵的银幕诗学。"[1]

[1] 王晓玉.中国电影史纲[M].上海:上海古籍出版社,2003:77.

附录（二）

《花木兰》：中国式英雄的成长与加冕

2002年,《英雄》(导演张艺谋)的"隆重登场",使中国观众全方位地领略了中国"大片"的风采,而且使"大片"的制作在中国蔚然成风。此后,中国的"大片"除了信奉好莱坞"高投入、明星阵营、立体营销"的理念之外,更在样式方面呈现出诸多相似之处:多为古装战争片(或武侠片),追求视听震撼、斑斓色彩、宏大场面、史诗气概。而且,这类影片都偏爱用东方意象包装西方式的主题,即在影片中点缀大量的中国古典文化元素,但在主题表达、人物行为动机等方面又力求"与世界接轨",如对"和平、统一"的膜拜,对人性阴暗面的揭示,对"弑父冲动"的影像再现,等等。

纵观中国近年出品的一些古装战争大片,应该说各有侧重和成就:《墨攻》(2006,导演张之亮)通过革离真实的遭际和细腻的心理活动来表达人类对"兼爱"的向往与努力,以及美好理念不敌人性阴暗的无限悲凉;《投名状》(2007,导演阿可辛)最能打动观众的,无疑是融注其中的三兄弟之间生死同心的情义、反目成仇的惨烈、人性卑劣与单纯的映照,以及对乱世中个体生存的某种哀叹与反思;《赤壁》(2008,导演吴宇森)犹如一次令观众大开眼界的冷兵器精粹集锦和极富视觉冲击力的古代阵法铺演,影片不仅在酷烈的战争背景下凸显男性之间义薄云天的豪情与情谊,更在战争的废墟上见证了"胜利"、"野心"的苍凉面容;《麦田》(2009,导演何平)没有聚焦于两军交锋,也没有在场面上过分渲染战争的视听震撼,而是将重心放在战争的后景,关注战争中女人的处境和遭遇,选取了一个独特的角度来反思战争。战争除了使无数男人洒血疆场,更

使无数女人经受身体和心灵的戕害,而且,战争造成的心理阴影和精神创伤可能是永久的。

面对这些古装战争大片,我们不由疑惑,《花木兰》(2009,导演马楚成)能有哪些方面的突破,能为观众带来怎样的惊喜?或者说将找到怎样的支点来标榜自己的独特性?

北朝民歌《木兰辞》礼赞了花木兰女扮男装代父从军的勇敢担当,但叙述的重心似乎放在木兰出征前的内心波澜和准备活动,以及木兰归乡后的欣喜和战友得知木兰是女性的惊讶,至于木兰十二年的征战经历,《木兰辞》只作了高度浓缩的表述:万里赴戎机,关山度若飞。朔气传金柝,寒光照铁衣。将军百战死,壮士十年归。对于电影而言,这种概括无疑过于简略,读者无从知晓木兰在军营中因女性身份而面临的尴尬与危险,也无从知晓木兰在战场上的心路历程。

而且,《木兰辞》流露出明显的厌战情绪,它没有详细描绘征战过程,是因为它站在普通百姓的立场来看待这场战争对于普通家庭、普通人命运的影响,这种影响显然不会是建功立业的豪迈。对于木兰来说,她替父出征不是为了功名,也未考虑"国家利益",而是考虑"家庭"和"孝悌"。《木兰辞》不厌其烦地描写木兰出征前的苦恼和准备过程的细节,正折射了她对和平生活的深深眷恋,当然也有对战争压制女性特征的痛苦。战争结束后,《木兰辞》又用了大量篇幅表现木兰回家后恢复女性身份的急迫心情。也就是说,《木兰辞》中的木兰只是出于"孝悌"而被迫卷入战争的女子,她最大的心愿不是驰骋沙场,杀敌报国,而是在和平环境中做一个平常的女子,享有一个女子所应有的幸福。注意《木兰辞》的最后几句:"雄兔脚扑朔,雌兔眼迷离;双兔傍地走,安能辨我是雄雌?"确实,在安静的状态(和平年代)下,雄兔和雌兔的特征是比较明显的(男性和女性的特征是分明的),但在运动状态(战争环境)下,雄兔与雌兔的特征被消隐不见(女性的特征淹没于男性的战争之中)。

1999年，迪士尼出品的动画电影《花木兰》（Mulan, Directed by Barry Cook and Tony Bancroft）中，木兰的形象不再是模糊的，但也不是血性阳刚的，而是像一个邻家女孩，充分展露出活泼、可爱、聪明、调皮的一面。从影像风格来看，影片具有中国水墨画淡雅幽远的意境，情节中也飘浮着一些中国传统文化的符号，如长城、"三从四德"、皇宫、媒婆、龙等，但除此之外，影片的内核基本上是西化的，如个体对"自我"的重新发现与体认，对荣誉、忠诚、爱情的现代性阐释。同时，影片中那夸张、滑稽的动作，人物俏皮又机智的语言，都营造出独特的喜剧氛围，这恐怕与中国式的"温柔敦厚"也是不相容的。

迪士尼出品的《花木兰》最大的特点还在对花木兰形象的塑造，它没有突出木兰男性化的勇敢、坚毅、血性，而是处处强调她作为一个女性所特有的性情，如她的柔弱、细腻、敏感、聪慧（图1）。她在战争中并不是靠武力取胜，她得到同伴的尊重也不是来自于力量，而是智慧。例如，在雪地遇到匈奴大军，木兰没有硬拼，而是用最后一发炮弹轰炸雪山，制造雪崩从而一举歼灭敌人（图2）。在拯救皇帝时，木兰也利用她的机智成功地化解了危机。在这些细节里，观众可以看到美国个人英雄主义的某些痕迹，以及好莱坞常常重复的主题：凡人身上的奇迹与梦想，以及凡人对自我的重新发现。正如影片中的木须龙所说，它去帮助木兰，初衷是想让老祖先见证自己的成就以宽恕自己打碎巨石神龙的罪过，并重新做回守护神。而木兰也坦言，她代父从军，可能不仅是为了尽孝，也是为了成就一个巾帼英雄。当然，他们都实现了自己的梦想，完成了常人不可能完成的伟业，从而书写了辉煌的人生。最后，木兰为父亲带回了单于的宝剑和皇上的玉佩，践行了光宗耀祖的重任，而且收获

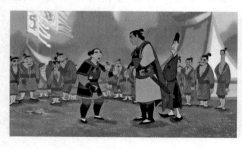

图1

图2

了与李翔的爱情(图3)。

因此,迪士尼出品的《花木兰》虽然有中国古典文化的某些意境和外壳,但其幽默手段、经典桥段、主题表达都是好莱坞习见的,因而失去了中华民族独特的心理和人格内涵的神韵。

图3

2009年的《花木兰》没有过多地聚焦于花木兰作为一个女性在军营中会遇到的尴尬以及她在战场上的不适应,而是将她塑造成了一个武功高强、指挥才能出众(虽然这多少令人可疑)的将才。所以,她基本上是以一个男性的身份在行军打仗,并赢得部下的爱戴与尊重。要说木兰女性化的特征,可能是她在战场常常流露出人道的关怀,即她不够血腥、冷酷,而是有着女性化的敏感、富于同情心和容易感情用事。显然,她的这些特点与战场的环境是格格不入的。

在第一次战役中,面对被制服的柔然将领,木兰心有犹豫,是文泰以"军令"相逼才使她痛下杀手(图4)。由此,木兰开始见证并适应战争的残酷与血腥。但是,这离木兰成为一名真正的战士和将领还有相当的差距。因为,她会出于对文泰安危的关切而放弃自己的职责去救援,致使军粮被毁,无数士兵被杀。面对这种灾难性的后果,木兰愧疚无语,并由此消沉(图5)。最后,木兰意识到有些事不得不去做,这是

图4

图5

责任。她对众将士说,她以前一直害怕和逃避打仗,这种害怕和逃避让她失去生命中最重要的朋友,"逃避,停止不了战争;害怕,只能让我们失去更多。"

因此,马楚成导演的《花木兰》不是像迪士尼出品的《花木兰》那样在战场上突出作为女性的花木兰,而是见证花木兰的成长:从害怕、逃避战争到直面战争;从害怕杀戮到正视杀戮的不可避免;从犹豫、消沉到勇敢担当;从感情用事到冷静刚强(后来小虎在她面前被敌人处死她也没有冲动而破坏全局);从敏感多思到剪断情感的羁绊以使自己更强大。可见,战争的法则是"反女性的",需要花木兰像一个男人那样去战斗,去压抑甚至扼杀自己情感性的因素(无论是面对杀戮的犹豫,对战友牺牲的同情和伤感,还是对文泰的爱情)。

《花木兰》(2009)在塑造花木兰时似乎使其失去了女性特征,但这不是影片的失误,而是从一个侧面呈现了战争的残酷:先是将本应不属于战争的木兰卷入战争,又在战争中窒息木兰的同情、善良,以及女性情感。注意木兰回家后对着镜子里自己老去的容颜所流露出的那一缕难以察觉的失落与感伤,与《木兰辞》中木兰回家后"对镜贴花黄"的欣喜相比较,凸显的是战争对女性青春和幸福的戕害。

《花木兰》(2009)虽然书写了花木兰的成长,但并没有融注个人英雄主义的豪迈与张扬,而是飘浮着无言的沉重与悲凉。因为,花木兰出征的主观意愿并非追求功名,她的"成长"也是在一种被动的姿态下(对责任的担当)不自觉地完成的,这使花木兰常用一种悲悯的眼光去看待战争中的血腥与惨烈,也使她用一种透彻的从容去面对"功成名就"的显赫。在这一点上,《花木兰》与《墨攻》、《赤壁》等影片有相通之处。

三

或许是出于对海外市场的考虑,近年中国的古装大片都热衷于用传统的"瓶"装西方的"酒"。如《满城尽带黄金甲》(2006,导演张艺谋,情节类似曹禺的话剧《雷雨》),仅将中国民族文化外化为一些宫廷仪式、服饰和

建筑,而人物之间的情感纠葛全然是西化的。还有《夜宴》(2006,导演冯小刚),显然脱胎于莎士比亚的《哈姆雷特》,影片中虽然有竹林、皇宫、(具有民族特色的)音乐舞蹈的点缀,但在情节主题上沿袭了原作的核心内容。从客观效果来看,这两部影片浓郁的"民族特征"并不能救赎失却了民族底蕴的电影之魂。

2009年的《花木兰》并没有刻意堆砌中国传统文化元素,而是在现代性理念的照拂下书写了中国式英雄的成长轨迹。当然,影片既然脱胎于北朝民歌《木兰辞》,也必然包含了民族文化的精神内核,那就是中国式的伦理动机("孝")与人生理想("尽孝")。

在影片中,至少有两个人物从军的初衷不是荣誉、功名,甚至不是国家利益,而是伦理上的动机。花木兰考虑到父亲体弱多病,显然不能再上战场而主动担当起尽孝的责任。这也可以理解,当皇上要封木兰为大将军时,木兰婉拒,她只想回到父亲身边尽孝(图6)。还有小白,他母亲病了,他为了给母亲治病而代邻居的儿子出征。或许,这种从军的动机不够高尚和宏大,却是典型的中国式思维方式。因为,中国是一个讲究血缘的民族,和谐完满的人伦秩序是个体一生谨记并信奉的原则。对于个体而言,"孝"是先于"忠"而存在并体认的。所以,影片让个体从"孝"出发去践行对国家的"忠",这能引起中国观众的情感共鸣,而且不会使影片的主题陷入空洞矫情。

如果一部影片只有中国式伦理的表达,恐怕在主题内涵上会略显单薄与贫弱,而且难以触动海外观众的心弦。因此,《花木兰》(2009)既立足于民族文化的土壤,也在此基础上生发出具有世界共通性的命题,如对战争残酷性的反思、人性的复杂、责任的沉重等。这些命题,在《投名状》、《麦田》等影片中也有触及,甚至更为丰富和深入,但《花木兰》对战争的反思仍有独到之处,对"责任的沉重"更是反复渲染。

影片开始不久,花木兰的父亲花弧就向旁人说,战场上不应该有感情,而且,战场上只有死人和疯子,没有英雄。当花木兰真正参与

图6

战争之后，才真切地意识到这是一位征战多年的战士得出的带血启示：在那个杀戮无时不在的环境里，个体性的同情、悲悯、犹豫、软弱，更不要说爱情都是不合时宜的，都只会影响个体的判断力和行动能力；在那个死亡时刻逼近的氛围里，高谈功名、荣誉都是虚无的，只有本着求生的本能才能在战场上获得坚韧的生存。因此，影片对战场生活本质的概括是异常朴素和深刻的。

同时，《花木兰》还细腻地呈现了人性的各色表现：不仅有花木兰面对杀戮的犹豫与厌恶，也有门独因个人野心膨胀而形成的扭曲与邪恶，还有臧质因嫉妒而生的残忍，当然也有小虎等战俘面对死亡的从容，胡奎面对战友命悬一线的拼死救助，还有花木兰在臧质背弃她之后的坚贞。这些人性的复杂内容，都因为战争的背景而被放大。

此外，影片也反复渲染了"责任"的沉重。出于对责任的担当，花木兰走出了个体性的厌战情绪，也走出了一己的伤感与失落，内心变得强大了。而当部队陷入绝境时，文泰主动站出来，愿意做人质以拯救几千弟兄。战争结束后，面对文泰对花木兰的眷恋，皇上要文泰必须和柔然公主结婚，以缔造和平安宁的局面，这是责任。文泰最后想与花木兰离开时，花木兰也是用"责任"劝文泰以天下苍生为重，以个人情感为轻（图7）。因此，影片呈现了个体在责任与情感之间的艰难选择。这种选择，不仅有"能力越大，责任越大"的担当，更有个体对自己身份与处境的真切体认。这种体认，具有意义的世界共通性。

影片《花木兰》虽然选择了中国传统的题材，但在反映"人"的成长以及对战争的反思、责任与情感的冲突等方面都具有现代性的内涵，并对这些内涵提供了独特的思考角度，这对于影片娱乐大片的定位来说是难能可贵的。

图7

虽然影片中的主要人物都表现不俗，但对老单于和柔然公主的刻画多少流于表面，观众尤其难以索解柔然公主"和平"观念的来由。同时，影片在台词方面有过于用力之嫌，如对"责任"、"忠诚"的

强调，都由人物一次次地宣讲，没有让"倾向性"自然地流露，恰当地表白。但不管怎样，《花木兰》体现了中国制作古装战争大片方面的信心和成就，不仅为观众提供了具有视听冲击力的影像，而且交织了含蓄真挚的爱情，以及人物对伦理、情感、责任的沉重担当，在思想内涵方面也比较丰富和深刻，这无疑代表了中国对抗好莱坞大片的一种方向。

附录(三)

《山楂树之恋》:张艺谋的华丽转身与沉静回归

自《红高粱》(1987)以来的几部影片,张艺谋似乎有意识地坚持一种"边缘"立场,与"政治""社会""历史"保持一定距离,醉心于在影片中营造一个独立自足的封闭时空,展现这个时空里的爱恨情仇、人性悲歌、人性渴望(《红高粱》、《菊豆》、《大红灯笼高高挂》)。1992年,张艺谋开始思考这个封闭时空接触到现实社会时会遇到怎样的抵牾、冲突(《秋菊打官司》)。1994年,张艺谋甚至以一种激烈冷峻的方式来展现外在的政治风云怎样播弄普通人的命运(《活着》)。可以说,《活着》是张艺谋与"历史"和"政治"走得最近的一次,也是最勇敢和激越的一次,当然处罚也最严厉(影片禁止公映)。之后,张艺谋一度开始纯商业片制作(《摇啊摇,摇到外婆桥》,1995)、艺术实验(《有话好好说》,1996),乃至在影片中完全过滤掉"政治"内容(1999年的《我的父亲母亲》中,"历史"和"政治"都"不在场",影片沉醉于"用诗意、浪漫、抒情和单纯去表现一个时代中的爱情故事")。后来,张艺谋在远离、逃避"政治"之后又来了一个华丽的转身,开始向"政治"致敬、"献媚",这就是《一个都不能少》(1999)和《英雄》(2002)。因此,从《红高粱》到《英雄》,张艺谋完成了艺术个性的追寻与确证之旅,也完成了对市场的适应,还完成了对"政治"的疏离、探询与"献媚"。在此过程中,张艺谋所代表的第五代导演,也从当初的"边缘"走到了"中心",成为中国电影艺术探索和市场开拓上的领军人物。

《英雄》以后的张艺谋,一度成为中国"大片"的领军人物。这些"大片",明星云集,色彩斑斓,场面浩大,但大都剧情空洞,人物苍白,主题牵强,与中国具体的社会现实或历史真实往往没有直接关联,与民族性的情感与文化也相去甚远,因而饱受非议和质疑。2005年,张艺谋导演了一部文艺片《千里走单骑》,影片通过父亲的一路奔波完成了大团圆式的"圆融":人心之间的沟通与交流,心灵的相通与共鸣都得以实现。也许,张艺谋再不愿意像在《秋菊打官司》中那样寻找并突出差异性,而是在极力弥合地理的、文化的

种种裂痕和缝隙，强调一种共通性的人类情感（父子情）。2006年，张艺谋的《满城尽带黄金甲》以十分强悍的姿态登场，但观众的质疑、批评乃至嘲讽之声不绝于耳，评论界的口诛笔伐更证明了这仅是一部"好看"的电影，而不是一部能以剧情、人物或主题打动人的影片。2009年，张艺谋的《三枪拍案惊奇》更是令人"惊奇"，天真的观众无论如何想不到，一个国际大导演，会靠着一帮以"低俗"闻名的小品演员来演绎一场闹剧。在这种背景下，《山楂树之恋》（2010）似乎必然走向某种回归，回归细腻的剧情，回归平淡的感动，回归人性的美好。

一

同样是以"文革"为背景，影片《活着》（1994）流溢着令人动容的辛酸与感动，福贵所代表的普通个体在历史的动荡中，在政治风云的变幻中显得异常无力，不断遭受精神阵痛与亲人离丧。虽然福贵用生存的坚韧和天性的乐观谱写了"活着"的朴素与纯粹，但普通个体的生存伦理与政治伦理（大炼钢铁、"文化大革命"等）的冲突仍然是影片前景中尖锐的存在。影片在戛纳国际电影节上获得了最佳男主角奖（葛优）和人道精神奖，但国内的严厉处罚使张艺谋在此后的影片中再不愿直接触及残酷的历史或政治，而是走向了"纯粹"，纯粹的娱乐片或文艺片，或纯粹的"主旋律片"。

1999年，张艺谋导演《我的父亲母亲》时，有意识地将父母的爱情置于一个纯粹的时空里，政治运动对父母爱情的干扰被淡化或忽略。影片中提到父亲因为被打成"右派"而与母亲分开了几年，这是放在后景中来交待的。村里人问起骆老师到哪去了时，有人回答，"说是让他回城当个右派"。并且，当过"右派"的父亲在"文革"中按理说也难逃迫害，但"文革"在影片中根本就没有出场。这是对影片意在用"怀旧"来打动观众的最好诠释。影片只想让观众想起他们有过的浪漫初恋，而绝不想让观众记起与初恋交织在一起的历史伤痛，更不愿因对往事的回忆而陷入对历史无休止的声讨。

或许，张艺谋在历经了艺术生涯的起伏与探索之后，愿意去回归一种

纯真与美好，令当下的观众在一种"怀旧"的气息中触摸内心深处的真实渴望。因此，影片《我的父亲母亲》(1999)设置了两个叙述层次：超叙述是"我"回家奔丧的始末；主叙述是父亲与母亲当年感人的爱情。超叙述中使用黑白色调，而且天气恶劣，大雪纷飞，阴云密布，主叙述中却永远阳光明媚，在白桦林金黄色的树叶与草原的辽阔中抒写乡村的诗情画意。这样，现实的阴沉压抑与回忆中的明丽单纯就构成了鲜明对比，强化了影片对"回忆"的感伤与悼念。影片这种叙述分层不是形式上的装饰，而是表达主题的重要方式。因为，超叙述和主叙述形成了多个角度的互文性参照。在超叙述的世界里，"我"虽然在城里挣了钱，但无法治愈母亲心灵上的伤痛，无法替代母亲精神上的依靠。"我"劝母亲不必亲手为父亲织挡棺布，自己可以买一块，母亲拒绝了。这正从一个侧面折射了当下现实的某种尴尬：物质的极大富裕并不能滋润精神上的干涸，在一个"金钱"成为强势话语的年代里，真情的退位，美好情感的失落将永远成为人们内心无可填补的一个空缺；现实的种种疲惫，人与人之间的冷漠，似乎只有在美好的回忆里才能得到片刻释然。这才可以理解，父亲与母亲的恋爱纯净得像是不食人间烟火，执着深沉得让今人汗颜。

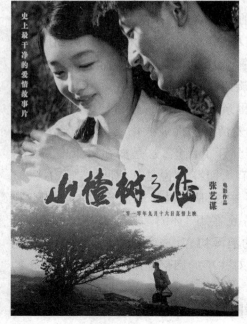

2010年，张艺谋的《山楂树之恋》又选择了"文革"背景，又讲述了一段令现代人心存向往可又知难而退的纯真爱情。这似乎是一种巧合，或者是一个轮回。观众非常关注的是，历经了《活着》的教训之后，张艺谋此次会怎样处理"文革"；或者，有了《我的父亲母亲》的纯美爱情作为参照，张艺谋又将如何在爱情书写上超越自己。粗略地看，《山楂树之恋》不同于《我的父亲母亲》(1999)、《千里走单骑》(2005)的地方在于，影片没有一味强调温情和圆融，而是直面了

爱情的忧伤和无奈,凸显了一份纯净之爱的深沉与坚贞,更流露出对这份夭折之爱的无限惋叹与追悼。

二

《山楂树之恋》的时代背景是20世纪70年代初,影片中充斥着时代性的标签:无处不在的毛主席像、毛主席语录,以及人们时刻挂在嘴边的"组织""政策",还有忠字舞、上山下乡运动,等等。这些标签营造出特定的时代氛围,更编织出对个体而言的一张无形之网。正如静秋和她母亲所担心的,在这个时代里,静秋不能犯任何错误(更不要说那个年代对"错误"的独特定义),否则不仅不能留校,而且将作为历史污点永远放在档案里。

可见,《山楂树之恋》没有过滤历史、政治、现实,人物的爱情与行动有一个比较清晰的时代背景。这个背景提醒观众静秋与老三(孙建新)并不是在真空环境里追求全然自由的个体情感,而是打上了那个时代的独特烙印,受着"历史""政治""现实生活"的束缚、压制、禁锢。但是,影片又尽力不让时代背景冲淡爱情本身的丰富情态、细微感觉、深沉感动,而是在时代的苍白和单调中凸显那份爱情的纯洁、美好、坚贞。对比之下,1999年的《我的父亲母亲》就只关注爱情的纯度与韧性,父母亲的爱情在经过时间过滤,经过子一代的想象性加工乃至臆造的回忆中,彰显的是乡村牧歌式的诗情。可以说,《我的父亲母亲》中"历史"与"政治"几乎是缺席的,甚至生活的真实性也被回避了,置于前景的,是父母亲从相识、相恋、思念、等候、相守、分离的过程。

20世纪70年代初的中国,是一个物质匮乏的年代,爱情也折射着那个时代的独特印迹。第一次见面时,老三送给静秋一颗大白兔奶糖。这让静秋莫名欣喜,不仅因为这颗在那个年代还比较稀罕的奶糖,更因为这来自一位异性的馈赠。此后,老三又给静秋送过灯泡、钢笔、核桃、钱、胶鞋、游泳衣、布料等礼物。这些礼物,对应着静秋的困窘处境,更承载了老三的细心、体贴、善意、关心。相比之下,静秋只送过老三一个自己手织的金鱼饰物。

这就是那个年代里的爱情,没有奢华的享受,没有精致的礼物,但点点滴滴全是情意。

其实,相较于物质的匮乏,更令人痛心的是精神贫困。在那个年代里,人们似乎不用思考,更不需要有个性。因为,"战无不胜"的毛泽东思想可以武装人们的头脑,可以统一人们的思想,可以指导人们的行动。于是,影片中的人物说话时往往先要带上一句"伟大领袖毛主席教导我们"。在这种"教导"背后,"人"实际上是消隐不见的。再看那个年代的一些特有词语,"革命秩序""革命友谊""革命的墨水"等,一切内容都被统摄于一个宏大概念("革命")之中。在这种背景下,老三和静秋的爱情一开始就是不自由的,甚至是不合时宜的。于是,老三和静秋恋爱时要小心翼翼,避人耳目,远离人群。在公众场合,静秋和老三一般形同陌路,保持着一定的距离;只有到了比较私人化的空间,如小河边,或静秋用衬衫包住自己的脑袋时,两人才可以亲密依偎,放肆大笑(图1)。在河里游泳的那个场景,两人似乎独享一个远离尘嚣的世外桃源,尽情享受着二人世界的自由与欢欣(图2)。回到现实世界,他们又要面对那无处不在的政治教导,那无形但异常有力的"舆论"压力,那僵化但强势的"革命秩序"。这种秩序要求人们以"革命""集体"为重,抛却个体性的情感和打算。在这种秩序看来,专注于个人情感无疑是自私狭隘的表现,是"错误"的。

《山楂树之恋》中的那棵山楂树是一个重要的意象,它被称为"英雄树",它浸染了革命历史传统,见证了革命先烈的英勇事迹,被烈士的鲜血所浇灌,成为"宏大叙事"的一个代言人(图3)。静秋她们来到西坪村就是为了编写革命教育课本,其重点正是这棵山楂树。未曾预料的是,这棵山楂树也成为一份永恒之爱的见证。最后,山楂树又因修建三峡水库而永远沉入水底。虽然静秋相信山楂树在水底也能开花,但观众知道,山楂树的

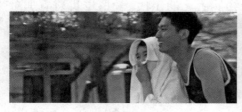

图1

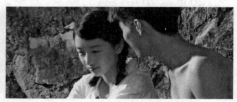

图2

图 3　　　　　　　　　　　　　　图 4

消失意味着一个时代的落幕,乃至一种纯情的退位(图4)。从这个意义上讲,影片与《我的父亲母亲》一样,具有一种怀旧的品质,它在我们今天这样一个浮躁功利的年代里昭示出真情与纯情的价值。老三和静秋之间的那份深情,正因为其高贵与脆弱,将成为现代人可望不可即,但又永远渴慕的精神指标。

老三曾对静秋说,"你活着,我就活着;要是你死了,那我就真的死了。"原来,他们的爱情已经超越生死,将成为生者心中永恒的怀想,将成为世间的不朽传奇。因为意外,或不可预知的命运,老三撒手而去。这是这份爱情的悲情结局,也是这份爱情因此永远美好的原因。影片和观众都不愿看着一份纯净之爱在日常生活中日渐褪色,日渐庸常和恶俗。而且,因为离丧,老三反而实现了自己的承诺,"我不能等你一年零一个月,不能等你到25岁,但我等你一辈子。"

老三与静秋几乎是一见钟情,是什么打动了他?或许是静秋身上那种沉静的气质,是她像是未被污染过的眼睛,那纯洁得令人心碎的神态。这些气质,在那个时代里像是一朵奇葩,绽放出耀眼的光芒,令老三怦然心动。而对静秋来说,老三身上的温柔、体贴、坚贞、勇敢,同样令她感动。在那个"人人都一样"的年代里,这两个人像是有着独异于众人的特征,他们忘我地投入两人的爱情世界之中,以情感的力量对抗"集体伦理"的制约。或者说,静秋和老三身上有着"自由伦理"的某种品质。相形之下,魏红等人就与"集体伦理"有致命的遭逢,那就是"上山下乡"运动。在这场运动中,个体性的生命

热情完全被漠视,置于前景的是伟大领袖的教导:"农村广阔天地,大有作为。"在集体伦理的情境下,老三和静秋在个人的情感世界流连忘返就与"革命热情""革命事业""革命理想"背道而驰。

影片中静秋有两次穿了"制服",一次是集体排练"革命舞蹈"《党的恩情比天高》,一次是排球训练。穿上军装的静秋在舞台上身轻如燕,矫健有力,完全融入那个集体之中(图5)。而在排球训练时,开始只有静秋没有穿运动服,她显得另类而不合群(图6)。后来,老三给她买了一套运动服。统一着装的静秋在运动场上更加活跃、欢快(图7)。这两个细节透露了时代性的气息和普适性的情绪:逃避自由。也就是说,在任何时代,个体都愿意成为社会所期望的样子,而不能为所欲为地追求自己想成为的样子。尤其在集体伦理的情境中,追求"个性""独特"是痛苦而艰难的,甚至过于沉重。这时,个体愿意让渡自己的"自由",而接受社会性的角色要求,变得和他人所期望的一样。此时,"逃避自由"虽然失去了个性和自由,但获得了集体的接纳,以及安全感、认同感。

图5

图6

图7

因此,静秋和老三都陷入一种矛盾之中而不自觉:在政治生活中,他们并不能做独特的个体,而是希望变得和别人一样,甚至变得和文化语境所期望的一样;在个体情感领域,他们又渴望与别人不一样,与时代性的要求不一样,听从内心的渴望和希冀,追求独特的情感体验。老三的母亲就因这种矛盾无法调解而选择自杀:她爱美的"个性"与"不爱红装爱武装"的时代性要求不合拍。

虽然老三对静秋的爱情异常直接和单纯,纯洁而无私,但对静秋而言,她对老三的爱情其实有某种模糊和暧昧的地方。老三的出现,首先是以兄长的身份出现的,他点点

滴滴的关爱,无微不至又用心良苦。这种如兄长又如父亲般的关怀,令静秋感动,像是找到久违的父爱。后来,当老三住院时,静秋不再是那个被动的被关怀者,她开始勇敢面对内心的情感波澜,开始把老三当作

图 8

自己的爱人。这种身份的变迁或许可以解释,静秋自始至终没有称呼过老三,即使在老三弥留之际,众人劝静秋赶快叫老三,"平时怎么叫就怎么叫。"静秋仍然没有喊出老三的名字,而是反复强调"我是静秋"(图8)。静秋对老三无法用明确的称呼,既可以看到老三在静秋心中的复杂形象(父亲、兄长、爱人),更可以看到两人之间这份爱情的纯净与超拔,它似乎无法用人间的称呼来定义和定性,它是现代人永恒的一种精神向往,而难有确切的定义和形态。这再次证明,老三和静秋的爱情只具有怀旧的意义,只能成为想象性的渴慕,而难以在现实的土壤里成长为一棵枝繁叶茂的大树。

其实,影片可以在老三和静秋的爱情之间设置更富现实感和历史感的障碍与考验,但是,影片最终轻易地滑向了(廉价的)悲情,放弃了对历史和现实更富穿透力的反思与批判。因为,老三和静秋的爱情并没有受到太多的阻力和困难。老三因为白血病过早逝世,使这段爱情因为命运的无常而成绝唱。或者说,老三和静秋的爱情开始于那个时代,结束的原因却不是时代性的。这样,这个爱情悲剧就无法成为时代性的指涉或具有超越性的人性观照,观众不会认为这是时代性的必然命运或人性的永恒性悲剧。

但不管怎样,《山楂树之恋》再次体现出张艺谋出色的镜语把握能力和讲述故事的能力。而且,影片比《千里走单骑》(2005)更具生活底色,当然也更具情感感染力;比《我的父亲母亲》更具历史质感和时代真实,通过许多温情或细节如绵密针线编织出极具韧度的情感之网,令观众欲罢不能。从这个意义上讲,《山楂树之恋》确实是张艺谋相较于《英雄》的华丽转身,但又是《秋菊打官司》(1992)、《我的父亲母亲》(1999)、《千里走单骑》等文艺片的沉静回归。

附录（四）

《我11》：时代阴影笼罩下的"纯真11岁"

在《我11》(2012)中,王小帅再次关注当年响应国家号召支援"三线建设"的"移民家庭"。与《青红》(2005,导演王小帅)不同的是,《我11》的核心情节不是主人公如何处心积虑地回到故乡上海,而是一个11岁的孩子对那个特殊时代的伤痛记忆与困惑关注。而且,两部影片都书写了"时代性的压抑与个体无力的反抗"的命题,还有"青春成长与时代残酷的碰撞"等主题。

《我11》的时代背景是1975年,地点是中国西南三线建设的某兵工厂。1975年正是中国最压抑,最沉重,最无望,但又隐约可以看到光亮的年代。影片中那些从上海来到西南的工人,生活在一种刻板单调的政治氛围中,想冷眼旁观不同政治派别之间血腥的武斗,想漠然又机智地应对政治宣传的虚伪与空洞,想苦心经营个体性的家庭生活,但他们无法欺骗内心真实的渴望,无法抵挡时代性的残酷与人性的阴暗所带来的疼痛。

当然,《我11》将成人世界的苦痛放在背景中来展现,并置于一个11岁的孩子的视域来模糊地勾勒。在这方面,影片与《纯真11岁》(2004,美国、墨西哥、波多黎各联合摄制,导演路易士·曼都吉)有某种精神内涵上的气息相通,但《我11》的视角比《纯真11岁》更为疏离,需要观众去细细品味那隐藏在日常生活场景背后的苦涩。

影片开始,成年王憨的旁白说:"我们在生命的过程中,总是看着别人,假

设自己是生在别处,以此来构想不同于自己的生活。可是有一天你发现一切都太晚了,你就是你,你生在某个家庭,某个时代。你生命的烙印,不会因你的遐想而改变。那时,你所能做的就是接受它并尊重它。"

显然,在回望那个年代时,影片并不希望一味地沉浸在控诉或悲叹中从而逃避真切的面对,也不愿因为那个年代满是伤痛就干脆抹煞浸透其中的青春成长与青春记忆。影片无奈但又真诚地指出,时代性的荒谬与苦痛既然已经成为人生的一部分,我们能做的不是忘却,也不是情绪激烈地控诉,而是静静地回味,深沉地反思与拷问,选择一个独特的视角去探寻那些被遮蔽的现实与人生苦难,以及那些隐藏在"现实与人生苦难"背后的精神荒芜与人性悲剧。

一 儿童世界与成人世界的多重对话关系

影片以11岁的王憨的视点来严谨地统摄全片,片中几乎所有场景都有王憨在场,否则就呈现为王憨的主观视点镜头或者画外音空间。这样,影片彰显出强烈的主体性,观众随着王憨的好奇、困惑、失落去深味那个特定时代里的压抑、荒谬、残忍。而在王憨、小老鼠、八拉头、卫军四个小伙伴之间,既有所有年代里共通的孩子气的纯真、可爱、隔阂、别扭,更有专属于那个年代的欢乐与苦涩。更重要的是,影片由此构建了儿童世界与成人世界的多重对话关系。

影片对王憨、小老鼠、八拉头、卫军四人着墨很多,通过许多细节来刻画他们迥异的性格(图1):王憨的敏感多思,沉默倔强;卫军的少年老成,稳重耿直;小老鼠的伶牙利齿,机智圆滑;八拉头的大大咧咧,心直口快。相比之下,成年人中性格鲜明的人物却不多,反而有一些时代的共性:隐忍、谨慎、保守。联系影片中无处不在的起床号、革命歌曲、广播里的新闻报道以及标语,说明那是一个政治意识形

图 1

态已经渗入人们生活各个角落的时代，是一个"集体"大于"个人"的时代，那些"个性"的特征，那些真性情的流露，只有在尚未被完全同化的孩子身上才有迹可寻。而且，从王憨因为做广播体操"动作标准"而被选为领操的细节来看（图2），成年人显然

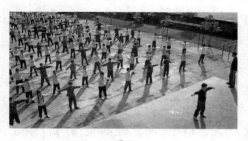

图2

希望从孩子开始就培养一种"整齐划一"。再从影片结束时广播里反复播报的犯人名单来看，每个人的罪行前面都加了一个定语"反革命"，这可视为那个时代的一种"清洁运动"，即将"异己分子"、"偏离正轨的人"以暴力的方式加以清除，以保证每个人思想和行动的"整齐划一"。

影片中，王憨那件来之不易的衬衣折射了许多时代的内涵，不仅成为重要的情节线索，还具有一定的象征意味，联结着儿童世界与成人世界，更联结着这个世界的单纯与邪恶。衬衣第一次登场时，是纯白的布料，显得纯洁而珍贵，后来被谢觉强的鲜血染红之后，成了"不洁之物"，浸透了仇恨、血腥与死亡的气息。最后，当衬衣从第一监狱寄到王憨手上时，它又恢复了洁白的本色（图3）。对王憨来说，他的童年本来应该是单纯而美好的，就像那件白衬衣一样，但当他看到身边那么多的丑陋与残忍之后，尤其是与谢觉强不期而遇之后，他的童年注定与单纯明朗彻底无缘了。此外，那件衬衣虽然被重新洗干净了，但背后的血腥意味将挥之不去，它将成为对那个时代的祭奠，成为对王憨童年时光的一种铭记方式和青春成长的见证。对谢觉强来说，他可能也曾经纯洁如白纸，但世界的邪恶令他成为"恶魔"，他唯有通过死亡才能回到人生的本真状态（白色）。

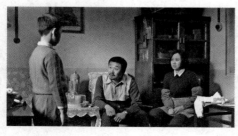

图3

对王憨等孩子来说，成人世界留给他们许多谜一样的困惑，留待他们成年之后去破解，也留待观众去思索。而且，成人世界的懦弱、谨小慎微令儿童都感到不齿。对谢觉强杀陈昆放为妹妹报仇一事，成人只是把它作为"精彩"的谈

资,对谢觉强的指称是"杀人犯",对他的评价是"凶残狠毒",倒是像卫军这样的小孩子对谢觉强有同情、理解和尊重,他反驳八拉头说,"要是我的妹妹也被人欺负了,我肯定也会为她报仇的。"既然如此,王憨父母对谢富来一家避之如虎,生怕扯上关系,就不仅关乎胆量和血性,更关乎良知和正义。

换言之,成人世界在影片里不仅是作为映照儿童世界的镜像,也是儿童成长的反向参照物:通过陈昆放的尸体,王憨第一次亲眼见证了"死亡",并开始直面这个世界的另一副面容;通过爸爸的伤口,王憨隐约知道了正直善良的人在那个时代的一无所成;在谢觉红沉默隐忍的身影背后,王憨读懂了成人世界对一位少女的摧残与伤害;在那些为一位姑娘而打群架的青年工人那里,王憨看到了真实的暴力和青春冲动的无可排遣。

因此,影片选择以王憨的视点来结构情节,呈现场景,既是为了凸显限制视点的叙述逼真性,也是为了用一种疏离角度来为那个时代提供另一个剖切面,同时也通过儿童视角建构儿童世界与成人世界之间的复杂勾连,多维对比。

二 时代性的压抑与个体无力的反抗

1975年,时代性的荒谬正接近尾声,但其统治力依然显得强悍。影片通过无处不在的标语、毛主席瓷像、大幅的毛主席油画、革命歌曲来还原时代氛围和历史真实,同时也营造出一种时代性的压抑与虚伪。因为,那些通过各种官方媒体宣传的信仰只是一种僵硬刻板、虚假空洞的许诺,人们表面上尊敬它们,但心里早就漠视它们,并以各种方式表达着自己的不满。

影片的地域空间是中国西南的一个偏僻乡镇,那里有葱郁的山林,清澈的小河,古朴的石桥,看起来像个世外桃源,但"政治"在这里依然是强势存在。这不仅因为兵工厂本身就是"政治"产物,还因为这里的政治空气令人窒息。那些从上海来的第一批工人,在生活的不习惯、人生的灰暗、政治的压抑之中饱受煎熬,变得苦闷而麻木,只能在有限的范围里作一些微茫的挣扎与反抗;年轻一代则将"革命"作为事业,投入到"411与保皇派"的武斗中,或为了尊

严、仇恨、青春冲动而大打出手；儿童一代则"少年不识愁滋味"，享受着他们以为生来如此的童年时光。

陈昆放作为兵工厂革委会的干部，是"革命"的代言人，代表着官方的神圣与权威，但他却趁着谢富来希望调动工作之际，强暴了16岁的谢觉红。眼看着花季少女失去往日的光彩，变得沉默而阴沉，哥哥谢觉强挺身而出，不仅杀死了陈昆放，割掉了陈昆放的生殖器，还准备放火烧工厂。如果说谢觉强杀陈昆放是为了"以暴制暴，以血还血"，那他烧工厂的举动则表明他对这个时代的不满，他要质疑的是"三线建设"的政策本身，他要摧毁的是以工厂为代表的"革命权威"和"集体意志"。可惜的是，谢觉强一家的悲剧正说明，个体对现实的"挣扎与反抗"只能在意识层面进行，而无法落实到行动中去：谢富来想在行动层面改变现状，结果被陈昆放算计，女儿被糟蹋；谢觉强想在行动层面实施报复，结果被当作"反革命杀人纵火犯"枪毙（图4），并给他的父亲和妹妹带来更为深远和长久的精神伤痛。

王伯驹夫妇与一群朋友在一起喝酒时，众人不想唱"革命歌曲"，唱了一段亲切的沪剧，又让王伯驹夫妇唱了一段《草原上升起不落的太阳》。众人想听这首歌，是被歌曲那优美的旋律、歌词中辽阔壮美的意象、对故乡的热爱与自豪所感动，王伯驹唱到"这里的人们爱和平，也热爱家乡"时，突然不唱了，众人会意地哄堂大笑起来（图5）。原来，接下来的歌词是：

歌唱共产党，草原上升起不落的太阳。
毛主席啊共产党！草原上升起不落的太阳。
抚育我们成长，草原上升起不落的太阳。

图4

图5

众人不想违心地抒发内心并不存在的情感，因为他们的人生正是被"党的政策"所彻底改写，他们的儿女也将因"党的政策"而前途渺茫。

王伯驹作为一个"排不上戏的小演员"，心中有怨念，但他不会反抗现实，甚至不会去设想就近上班的可能性，而是安然于命运的安排，但他希望王憨可以活得不一样，可以依从内心的信念活得更为自由率性。为此，王伯驹亲自教儿子学画画，并告诉儿子，"学会画画就可以自己给自己上班了。……如果你以后当了画家，就可以自由自在地生活了。"他说这番话时，后景处大门上的巨幅对联隐约可见，"听毛主席话，跟共产党走。"

王伯驹崇尚"印象派"画家，"印象派"画家主张"走出画室，到大自然去，去观察光线照在大地上的变化。然后再把这种观察用画笔画下来"，这让王伯驹找到了逃避或者说对抗现实的途径，他带着王憨去野外写生，既是为了亲近那个远离尘嚣的自然世界，更是为了远离那个人工化、扭曲化的现实世界。

在"印象派"画家那里，并没有统一的理论主张，而是希望完全自由地作画，但也有某些共同点，其中，"对光的赞美和强调成为统率一切的原则。"联系影片中永远雾气朦胧的天气，偶尔出现的惨白色太阳，以及阴冷潮湿的场景，"阳光"实际上是影片中最匮乏的元素，也是每个人心存向往的。可是，那个时代里，他们只有"红太阳"，却没有能照进心底的温暖阳光。

三 时代阴影笼罩下的青春成长与青春记忆

王憨一直关注着谢觉红，这种关注，缘于谢觉红命运的独特，当然也夹杂了性意识的觉醒。王憨和父亲在野外写生时，他第一次有机会近距离观察谢觉红，这也是谢觉红在影片中第一次出现侧面近景，她皮肤白皙，眉心有一颗痣，神情温婉，但眉宇间又有一种忧郁。谢觉红可能感受到了王憨的视线关注，微微地侧了一下头。画面又切到谢觉红的下半身特写，镜头上摇，在她胸部停留了一下。这都是王憨的主观视点镜头，他看完后有点羞惭地低下了头。也许，在王憨想来，谢觉红是一个被玷污的女神，同时也是一个有性魅力

图 6

的成熟少女,这让谢觉红在他心中有一种别样的"罪与美"。两人共披一件衣服蔽雨的经历,也让王憨有莫名的激动,尤其王憨看到谢觉红换衣服时半露的青春躯体时,镜头久久地停留,谢觉红那浑圆白皙的胳膊和光洁的腰身在不均匀的布光中闪出瓷器般的光泽(图6),这恐怕是王憨对女性美的最初记忆吧。

正是在那个看似平静的11岁,王憨完成了他的成长:父亲让他喝白酒时,已经将他视为"大人"了;与觉红的近距离接触,王憨开始感受到情感的萌动和青春的困惑;当王憨知道觉红再也不会回来之后,他在双杠上第一次体验了性快感,但这种快感伴随的是巨大的失落和痛苦;影片结束时,母亲发现王憨梦遗了,这是他性成熟的标志,他在懵懂中告别了童年,告别了纯真。

也许,在11岁的王憨心中,当他回忆那个年代时,印象最深刻的不会是工厂报喜的卡车,或者领操的经历,甚至不是和小伙伴玩耍、闹别扭的经历,而是谢觉红和谢觉强。这两兄妹,代表了那个时代里两种受难的意象:被摧残的青春,夭折的成长;无言或激烈的反抗。王憨没有见到被捕、被枪毙时的谢觉强,但他肯定会记住谢觉强在大限来临之前仍然记得对一个孩子的承诺,在生死未卜时看到天真可爱的王憨会不由自主地想起他的妹妹。影片没有交代谢觉红的命运,但王憨显然会记住他隔着监狱的玻璃远远地看到身穿一袭红衣的谢觉红,她像一位高贵而贞节的圣女,成为一座时代的雕像,使王憨在悼念青春时也悼念那个时代。这也可以理解,影片中唯一的两场雨都与这两兄妹有关:第一次是军队和民兵拉网式围捕谢觉强时,天空不时有炸雷响起,滂沱大雨使天地都变得暗沉;第二次下雨是王憨与谢觉红在野外不期而遇,在一件衣服下蔽雨,谢觉强也在那个雨夜被捕。

影片最后,王憨放弃了去观看枪毙犯人的冲动,呆呆地望着伙伴们远去的身影,陷入了沉思,成年王憨的旁白响起,"我不记得当时,是否听到了远处刑场的枪声,但是随后这一年,中国发生了很多事情,却始终清晰地留在我生命的记忆中。那年,我十一。"

王憨倒退几步离去了,音乐响起,出字幕:

附录（四） 《我11》：时代阴影笼罩下的"纯真11岁"

"一九七六年一月八日，中国总理周恩来逝世；

七月六日，朱德总司令逝世；

一九七六年九月九日，中华人民共和国主席毛泽东逝世；

十月，文化大革命结束。"

其实，我们会怀疑王憨叙述的真实性，他记得最清楚的显然不会是那几个大人物的逝世或者"文化大革命"结束这样的宏大事件，而是谢觉红和谢觉强。因为，影片用了大量细节来表现谢觉红与谢觉强在那个年代里的命运，却只用几行字幕交代了"时代性的重大事件"。这本身就说明，那些"大事件"对于王憨的青春记忆来说并不重要，至少不会刻骨铭心，反而是成长岁月里那些命定般的遭逢和错过，才最令人难忘。

《我11》从一个儿童的视角，展现了那个特定年代里人们的生存状态和精神状态，提供了观照并思考那个时代的独特角度，用"童真"触摸了历史深处隐秘而暧昧的忧伤。影片虽然没有激烈的情节冲突，但它用限制视点制造了一种叙述的逼真性，用清冷的场景和阴沉的色调还原了那种时代性的压抑与憋闷，更用疏离的观照呈现了那个时代的荒谬与悲哀。在笔者看来，这代表了王小帅最高的电影创作水准，甚至超过了《十七岁的单车》（2001），但是，《我11》这种含蓄而克制的叙述方式，注定了它只能是一部孤独而落寞的作品，需要浮躁的现代人用最大的诚意和最沉静的心态去慢慢感受，细细琢磨。

而且，当影片选择了儿童视角，也使一些场景无法直接表现，而必须借助别人的叙述来补充主人公不在场的视点空白。尤其当一个11岁孩子有限的理解力无法更深刻地理解那种时代性的荒谬与悲哀时，更是常常要借助成年人的解释来为观众补足信息。这样，影片有时会陷入某种刻意与说教的氛围中。但是，这不影响影片通过叙述方式的自觉所带来的独特观影体验与思考角度，它常常避免用小景别来细致地观察，而是用大远景来凸显个体的无力和历史的真实感，为观众提供不一样的景致和视域空间，描绘那个时代的悲凉肖像，记载一段青春岁月的苍凉记忆。

附录（五）

《一九四二》：
生非容易死非甘

影片《一九四二》(2012，导演冯小刚)围绕着范财主等人在1942年的逃荒之旅对底层民众的生存状态、精神状态进行了较为细腻的描摹，同时也对当时中国的官场生态和政治道德作了一定程度的揭示，使得影片不仅仅是一部历史性的苦难纪实片，也是一个深刻的政治讽谕文本，从而不仅使今日的观众窥得了历史深处那被有意无意地遮蔽的一页，更留给观众深远的历史警示和思想启迪，并对中国人的民族文化心理和人格结构有独特的观照与反思。

影片一开始就设定了一个情境：因为旱灾，河南3 000万人的生计受到威胁，加上战争和政府的不作为，一千多万人成为灾民。在这个饿殍遍野的背景中，影片聚焦于范财主、拴柱和瞎鹿、花枝等少数几个人物的命运遭际无疑是极为明智的艺术处理。因为，影片不是历史文献纪录片，不可能全景式地呈现1942年的历史细节，而是必须用几位主人公的命运起伏来使观众产生移情效果，并形成集中的叙事线索，营造强烈的情感冲击力。

从影片选择的几个人物来看，有财主，有长工，也有普通的农民(佃农)，基本能够代表灾民的主体部分。这样，影片中几个主要人物与饥饿的搏斗也就成了一千多万灾民生死逃荒的生动写照。

但是，影片没有将叙事视野局限在"典型人物"身上，而是在一个宏大的政治背景下对普通民众的处境作了更具政治批判意味的表达。影片一开始，

就是蒋介石的演讲,将中国的抗日战争置于世界反法西斯战争的背景下来称量其意义;随后,在灾民后代的旁白中,又在叙述河南灾情的同时刻意突出国际上的几件"大事":斯大林格勒战役、甘地绝食、宋美龄访美、丘吉尔感冒;最后,影片才定格于范财主的房产,并打出字幕:河南省延津县王楼乡西老庄村。

影片的这个开头暗含了创作者的"政治意图":在宏大叙事里,只有世界反法西斯战争、中国抗日战争、豫北会战,它们淹没或者说遮蔽了"西老庄村";一直以来,我们的历史书写只关注宏观层面的"历史意义",却忽略了普通个体的生命存在。影片中的蒋介石也一直用更大的政治目的来掩盖河南省的灾情。这样,影片实际上提出一个道德层面的诘问:既然普通个体的生死对更大的政治局势来说无足轻重,那么更大的政治局势关乎的又是谁的生死? 或者说,既然更大的政治局势可以漠视普通个体的生死,那么普通个体的生死是否会影响或决定更大的政治局势? 不管影片对这种诘问的答案为何,它能从微观层面对普通个体的生存挣扎投以悲悯的一瞥,就已经体现了巨大的历史价值和艺术价值。

一 人类对苦难的承受能力究竟有多大?

影片中范财主、花枝等人逃荒的路途,是一个逐渐遭遇"失去"和离丧的过程。在这个过程中,影片用悲悯的目光注视着在生死一线间无助哀号的苍生,看着他们在苦难的深渊中绝望奔突。影片像是借助那个特定的历史情境来检验人类对苦难的承受能力究竟有多大。

影片一开始,范财主就在灾民暴动中失去了房产和大部分粮食、财产,并失去了放纵无度的儿子。随后,在逃荒途中,范财主又逐渐失去了驴车、粮食和银洋,只留下一本没有用处的账本;接着,范财主的儿媳妇产后虚弱,撒手离去,老伴也在饥饿中咽下最后一口气,女儿星星则为了生计而自愿卖身;最后,范财主唯一的希望,他的孙子也在逃荒途中被他闷死。

花枝与范财主的命运差不多,不同的是她没有太多财产和粮食可以失去,但她也直面婆婆的离去,老公的下落不明,最后还要与一双儿女生离死别。

光影之魅：电影鉴赏的方法与实践

影片《活着》(1994，导演张艺谋)也为主人公福贵设置了类似的境遇：因为自己的过失、历史的荒唐与残酷，福贵先后失去了家产、父亲、母亲、儿子、女儿（原作小说中还失去了妻子、女婿、外甥）。在福贵身上，"活着"也成为一项严峻而艰巨的任务，但因导演的温情化处理，影片仍然充盈着一种坚韧、宽容、乐观的情绪。影片《活着》虽然有对时代的批判，但置于前景的仍然是普通个体有韧性的生存本身，它没有像原作小说一样凸显对死亡的达观，对世界的宽容，对苦难的超脱，而是渲染了一种对命运艰辛的被动承受。但是，影片《活着》没有对主人公的那种"活着态度"进行反思，更没有上升到民族文化心理的高度来作重新审视。

《一九四二》与《活着》有着气质上的相通之处，虽然《一九四二》的情绪基调更为绝望、悲凉、深沉，但《一九四二》呈现的仍然是底层民众对于"活着"的被动姿态，将"活着"视为生存的全部内容和最高目的的悲哀。而且，影片《一九四二》在努力对中国老百姓的这种生存哲学进行有限的反思。

在范财主和花枝身上，观众看到了1942年河南灾民共通性的处境，就是逐渐失去身外之物和身边的亲人。为此，影片还为几个逃荒人设置了几件含义鲜明的道具：瞎鹿一家视祖宗牌位为至宝；范财主视账本为东山再起的资本；星星视她的黑猫为心爱之物；拴柱将枪视为一路的保障；范财主的儿媳妇则将陪嫁的挂钟紧紧地抱在怀里。在这几人的珍视之物中，指向性非常明显，既有物质性的，如账本、挂钟；也有精神层面的，如祖宗牌位代表着对血脉延续的渴望，以及一种家族的归属感，而黑猫是星星的一点精神寄托，一点小资情调。在逃荒的路途中，拴柱的枪最早被收缴，表示在大的局势面前，个体性的力量根本无济于事。随后，范财主也逐渐意识到在生计堪忧时，账本到底是虚无缥缈的，不如几升小米实在；星星也发现，在尖锐的饥饿面前，小资情调更像是一个笑话，她不仅同意煮了她的黑猫，还表示要喝猫汤；瞎鹿家的祖宗牌位最后也在混乱中无暇顾及。影片中的人物在遭逢无处不在的"失去"之后，逐渐变得一无所有，一无所求，全部的人生目的只剩下"活着"本身。

影片中这种"身外"的失去在叠加的过程中虽然也能令观众动容，但也容易令观众麻木。因为，当一个人无可失去时，当一个人朝不保夕时，外在的失去很容易使观众无动于衷。影片似乎也意识到了这一点，巧妙地在人物失去

"身外之物"和"身边亲人"的同时也向观众展示了他们内心某些价值的无法坚守。

例如,范财主虽非善人,但也绝非十恶不赦之徒。至于瞎鹿和拴柱,也是本分的农民,但是,在饥饿难耐时,

图1

他们也会联手去偷白修德的毛驴。这是道德底线在生存危机面前的失守。

至于星星,一个受过教育的十七岁少女,在饥饿面前,开始逐渐放弃那些浪漫理想(上前线,护校),放弃少女情怀,放弃对于爱情的憧憬(接受拴柱),甚至放弃贞操观念。星星被卖入妓院后,在伺候军需官时,并没有表现出委屈和痛苦,而是尴尬于因为吃得太多无法弯腰为军需官洗脚(图1)。

相对于失去身外之物和亲人,这种内心道德底线的失守才是人物最大的悲哀。影片异常痛心地看着这些平时或伪善,或淳朴的灾民在灾难情境中变得绝望、麻木、冷酷,甚至失去廉耻。似乎,影片《一九四二》借助着"灾难"也在考察人类坚守道德底线的限度。只是,影片得出的结论令人失望——在极端的饥饿面前人将无所顾忌,无所信守。

二 有没有比"活着"更高的人生境界?

在范财主等人一路逃荒的过程中,影片除了让观众看到了生非容易,更揭示了比"活着"本身更为残酷和绝望的事实,那是关于人性善恶的拷问,关于道德立场的选择。这是影片令人深思的内容,它超越了对生存苦难的关注,思考比"活着"更为沉重和高尚的人生追求。

影片一开场,花枝就遭遇了"活着"与"贞节"的选择,少东家趁她来借粮之机想与她发生关系,花枝宁死不从。这既体现了花枝对清白、贞节等形而上价值的体认与捍卫,同时也是影片留给观众的一个疑问:当饥饿发展到极致时,花枝还能这样刚烈吗?

接着,别村的刺猬率众要来范财主家里"吃大户",而且是扛着大刀前来

威逼。这时,曾经范财主对他的恩情在饥肠辘辘面前不值一提。尤其听说范财主暗地里去县里搬救兵后,刺猬狠狠地用碗砸向范财主的头,随后就是一场混战,范财主的粮食被抢劫一空。这就是现实的残酷——极度的饥饿会蒙蔽人性和道德。

因此,影片像是设置一场巨大的灾难来看着那些"仓廪实"状态下人们在乎的价值,如伦理、道德、体面、尊严、梦想和希望,在生存危机面前是如何脆弱不堪。这时,影片实际上又留给观众一个疑问:当一个人食不裹腹时,还能不能追求比"活着"更高的人生境界?

小安是一位神父,他出于信仰的忠诚而随灾民一起逃荒,试图在灾民中传教。小安一直认为,只有信主才会得永生,才会远离灾祸。为此,他在范财主被暴民抢光了家产之后在废墟上对民众宣扬信仰的重要性,并用烧焦的木材做了一个十字架。但是,小安在日军的轰炸和国民党军队的残暴无耻中彻底失望了,他发现他做的弥撒并不能令死者瞑目,他发现他的十字架并不能阻止杀戮和死亡,他发现他的《圣经》无法阻止在轰炸中死去的小女孩身上汩汩流出的血液。小安崩溃了,他质问上帝为什么对世间的苦难无动于衷,无能为力,为什么上帝在魔鬼的淫威面前无所作为(图2)。小安开始质疑他的信仰,动摇他的坚持,并从灾民队伍中逃走了。

或许,小安意识到,在生存没有保障时,奢谈信仰是极其荒谬的。而在老马等人看来,在"活着"都成问题时还要顾全民族大义和个人尊严也是极其愚蠢的。于是,老马可以坦然地在日本军队里做厨师,恭顺地接受日军厨师带有侮辱性的喂食。因此,在小安身上,观众看到了信仰无法救赎世间的苦难;在老马身上,观众看到了中国人实用理性的处世哲学,或者说将"活着"视为最高要义的人生哲学。

影片临近结束时也对人性的光辉给了几个正面的特写,那是拴柱对花枝一对儿女的关爱,是拴柱超越死亡的恐惧对尊严和承诺的坚持。还有范财主,在失去一切,对生命已经无所留恋时,仍然收留了刚刚成为孤儿的小女孩(图3)。

只是,这两个人物身上的人性光

图2

辉显得有些微弱和牵强,不足以驱散整部影片的沉重与阴暗基调。而且,拴柱用性命来试图保全那个风车,究竟是出于责任、尊严,还是因为固执和绝望?范财主在生计无望的情况下收留小女孩究竟是出于救助的勇

图3

气还是人道意义上的慈悲,抑或是对生活绝望之后的无为之为?更进一步说,影片的大部分时间都在表现范财主、拴柱等人对生存苦难的被动承受,对不幸命运的无能为力,以及为了生存而放逐尊严、道德、同情心,却在影片结束前的几分钟渲染两人身上超越生存的人性光辉,这不仅显得牵强,而且导致前后矛盾、意义的自我消解。

在影片中,观众既看到了许多人为了生存而不择手段,为了生存而放弃作为"人"的尊严和道德底线;同时,影片也努力让观众看到有人将承诺、责任、尊严、怜悯看得比"活着"本身更为重要。或许,这正是人类的复杂,也是人性的复杂。但总体而言,影片对于一个没有宗教信仰的民族能否超越生存本身完成更高意义上的精神追求是心存犹豫和怀疑的。

三 有没有比"个人利益"更宏大的价值追求?

影片《一九四二》的出场人物中,主要可以分为三大类:灾民;各级政府官僚(包括军官);外国人(包括大使、记者和宗教人士)。在这三类人身上,观众看到的不仅是当时中国的某个政治侧面和生存真实,更看到了人性的多元形态。

如果说在灾民心中,"走下去,活下去"是最高甚至全部的人生目标,那么在各级官僚心中,"个人(政治)利益"就是其首要的人生目标。与此相映照的是影片中的两个外国人,一个是美国记者白修德,一个是美国神父梅甘。这两个美国人本来都可以在中国的这场灾难中置身事外,冷眼旁观,但他们都体现了高昂的正义感和慈悲心。这种正义感和慈悲心可能来自于他们的职业道德、个人修养、宗教信仰,但更多的是来自于一种超越个人利益

的无私与无畏。在这两个出场并不多的美国人身上,彰显的是影片的最高人文价值,代表了一种人性的高度,烛照出中国人的卑微、软弱、自私、狭隘、冷酷、愚昧。

围绕着这三类人,影片也设置了三条叙事线索:灾民的死亡之旅;官员的冷酷无情;西方人的慈悲为怀。这种叙事野心当然值得尊敬,但由于篇幅的限制和把握失当,反而造成了结构的松散和偏弱的戏剧冲突。而且,灾民和官员两条线索之间距离过大,缺乏有效的勾连和组织,像是各不相关的两个平行时空(影片暗示了,是因为官员的失责、腐败、无能,加剧了灾民的苦难;影片也暗示了,因为日军的侵略,导致国民政府分身乏术,无暇顾及救灾。因此,抗日战争和官员的自私腐败,说到底只是灾民逃荒的一个背景,而没有更深入地编织进灾民的命运轨迹中)。为了填补这两条线索之间的沟壑,影片希望让白修德和梅甘神父来串联两个时空。但从实际效果来看,梅甘神父的作用非常有限,白修德也仅仅起到了一个信息传递的作用,并没有将官方的行动与灾民的命运进行更为直接的联动,从而导致灾民这条线索虽然篇幅最多,但最为被动,甚至有点单调,缺少除了煽情之外的戏剧冲突和情节张力。

虽然存在着叙事线索处理上的失衡,但影片仍然完成了对各级官僚政治立场的揭示,谴责了政府的腐败和冷漠,更拷问了这种腐败和冷漠背后深层次的人性因素和国民劣根性。

按理说,蒋介石作为当时中国的最高行政长官,理应胸怀全国,救济灾民,但在他眼里,政治地位,政治声誉才是第一位的。这就可以理解,当缅甸局势关系到中国与同盟国的关系,关系到蒋介石在国际上的地位时,他可以亲赴缅甸,却对河南的灾情选择性地忽略,他甚至可以从缅甸发来电报,要求蒋鼎文从河南撤军。因为,河南只是蒋介石"抗战大业"中的一颗棋子,为了"顾全大局",河南都可以放弃,河南民众的疾苦又算什么?但是,白修德拍摄的几张狗吃人的照片摆在蒋介石面前时,他恐慌了,因为这些照片一旦刊登出去,将有损他的形象,容易被人描述为不顾民众水火的独夫民贼(图4),他对秘

图 4

书说,"日本人走了,我们就要救灾,不然全世界怎么看我们?"因此,中央政府的救灾注定只是一场做给世界看的"政治秀",不关乎人道,只关乎政治利益。在"政治利益"面前,一切道德原则、民族大义都可以变通。要蒋鼎文撤军是出于政治利益,命令蒋鼎文开始"豫北会战"也是出于政治利益。因为,开罗会议即将召开,蒋介石需要一场对日作战来巩固他在国际上的政治地位。

在政治利益至上的背景下,尤其对政治利益作了"抗战大业"的包装之后(不准灾民进入洛阳市是为了"抗战大业",运送灾民去陕西也是为了"抗战大业",枪决一批偷投倒把的官员还是为了"抗战大业"),民生疾苦被各级官僚漠视并忽略。在这个官场里,每个人都在关心自己的政治前途和个人利益,而没有人具有超越性的人道关怀。因此,日军轰炸下重庆街头一个巨型匾额的颓然倒地就具有强烈的讽刺意味,匾额上写着:中美伟大领袖为公理自由奋斗。"公理自由"是超越了个人利益的普世价值,但在中国的各级官僚身上观众看不到这种价值立场。

河南省的主席李培基算是一个"忠厚之人",关注河南的灾情,但他去面见蒋介石时,却因为蒋介石为他剥了一个鸡蛋而受宠若惊,更因为听到了秘书向蒋介石报告缅甸战局,甘地绝食等消息而认为这些事都比河南的灾情更为重要。在李培基身上,观众看到的是一个迂腐而怯弱的官员形象:南亚的局势竟然比三千万河南人的灾情更为重要,这是愚蠢;因为蒋介石对他表现了亲近而主动为委员长"分忧",这是谄媚。

尤其令观众印象深刻的是,当国民党政府决定救济河南省8 000万斤粮食时,李培基召集各位厅长讨论粮食分配方案。在会上,每位厅长都从各自的立场出发,夸大自己管辖领域的困难,希望重点照顾(图5)。此时,更有蒋鼎文扣下财政厅长和粮政厅长,要李培基补齐军粮才肯放人。更不要说洛阳市政府不准灾民进城的冷酷,陕西省政府不准灾民进入陕西境内的狠劲,都说明每级官员都是从各自的立场考虑问题,不可能全盘考虑中国局势,更不会设身处地地考虑灾民的处境。这就不奇怪,军需官勾结商人用军粮谋取私利,妓院趁火打劫低价买进一批灾民的女儿。因为,这是一个没有绝对的

图5

道德标准的民族,每个人只有私人的道德,只做对私人有利的事情。

影片《一九四二》通过"温故一九四二",不仅带领观众重温了那段沉重得令人窒息的历史,更让观众在这段历史中看到了丰富的人性形态、民族文化心理。正因为影片努力超越历史还原本身,使得影片的情节内容对"今天"也产生了深远的启示和警示意味。尤其影片结束时的字幕,"1949年,蒋介石退守台湾。"这分明暗示了蒋介石退守台湾的原因,那就是没有真正胸怀苍生,各个部门各自为政,各怀算盘。

因此,《一九四二》并不是一部纯粹意义上的灾难片,从人物塑造和刻画来说,《一九四二》的主人公并不是灾民,而是蒋介石。影片将蒋介石置于复杂的历史情境中,表现其内心的复杂性和艰难的道德选择,尤其表现其作为政客和普通个体之间的人性搏斗。影片结束前,蒋介石听说河南饿死了300万人之后,多少有些震惊和痛心,并一个人在教堂里忏悔,流下了泪水,并对起来的陈布雷说,"如果让日本人占了陕西,就是他们请我去开罗,我也不去了。"也许,这时的蒋介石不再是一个中国最高行政长官,而是一个有着正常的同情心和尊严感的普通人。

当然,影片在艺术处理上有不够理想的部分,除了叙事线索重心不平衡,三条线索之间的呼应与勾连缺乏更有效的组织之外,影片中实际上缺乏真正能引起观众认同的人物。或者说,影片太过迷恋"宏大叙事"、追求全景式的历史图景再现,却忽略了对主要人物更为细腻和更有层次的刻画。从现有人物来看,范财主、瞎鹿、花枝、拴柱都没有很好地展现他们在不同阶段、不同处境下的内心状态。观众更多时候看到的只是一些外在苦难施加在这些人物身上,却很少看到他们在这个过程中内心所完成的嬗变。因为观众对这些人物"知之甚少",对他们的性格、内心缺乏了解,因而对他们的苦难也缺乏感同身受的共鸣。

但是,《一九四二》题材选择和主题表达的野心依然体现了极大的艺术诚意和艺术勇气。影片将灾民的全部苦痛都浓缩为"活着无望"的困境,让观众直面"活着"本身的沉重,又让观众真切地意识到世上还有比"活着"本身更为艰难的选择。这样,影片不仅为观众还原了一段历史,同时对这段历史进行了现代意义上的解读与反思,这是影片留下的深远长久的历史回响。

附录(六)

《太极侠》:中美文化的碰撞与反思

当前，中美合拍片已经蔚为大观，成为许多美国制片方趋之若鹜进入大陆市场的一条捷径。因为，美国制片方跨境合作能突破中国每年引进34部好莱坞分账大片的配额限制，且无需缴纳海关关税，还能获得国产片的分账比例，再加上中国的场地、人工、采购成本更为低廉，这样一来，资本收益无疑将大幅度提升。

粗略地看，中美合拍片有这样几种方式：一是美方主导制作，中方演员参与出演，如《功夫梦》《功夫之王》；二是中方主导制作，美国演员出演，如《金陵十三钗》；三是美方只是资本介入，外形上是纯粹的华语片，如《全城热恋》。但是，对于中国电影主管部门来说，无论哪种形式都没有实现平等交流、优势互补、合作共赢的效果。尤其在一些大制作影片中，往往只有中国面孔、中国元素的点缀，完全沦为"贴拍片"。因此，要打造真正意义上的"合拍片"，中方不仅需要在影片的编剧、制作方面有更高的参与度，还要有意识地进行自我的文化输出，在核心剧情的设定上体现中国文化的精髓。在此基础上，通过"合拍"才能真正促进国内电影的制作水平，引进先进的制作理念和领先的管理经验，并传播中国文化，促进文化交流，增进文化的发展与丰富。

至今为止，最成功的中美合拍片可能要算李安导演的《卧虎藏龙》（2000）。李安基本上掌控了影片的艺术形态和价值取向，在影片中注入了中西方文化的要义，以及对这两种文化的反思。例如，在玉娇龙身上，我们可以

看到西方以自我为中心、自由张扬的文化个性;在俞秀莲身上,我们看到的则是东方文化的隐忍、克制、含蓄,为人处事圆融通透,处处以外在伦理秩序的要求为出发点。对于这两种文化,影片都不欣赏:像玉娇龙那样为所欲为,无视外在的伦理戒律,不顾及他人的感受,对自我来说固然自由奔放,人性舒展,但最终会对自己和他人造成伤害;像俞秀莲那样时刻考虑他人和外界的评价,看起来人人称许,但却压制了内心的情感需求,失却了人生的本真状态。影片的文化立场是希望将中西方文化进行圆融调和,各取其长,各避其短。可见,《卧虎藏龙》从更为中立客观,清醒辩证的角度对中西方文化进行了现代性的审视与观照,为中西方的观众提供了基于各自文化传统,但又兼容并蓄,并能自我反思的思想洗礼。

遗憾的是,中美合拍片中这种文化层面上的交融与反思,除了《卧虎藏龙》有较为完美的实现之外,笔者至今尚未见到更为理想的个案。这时,基努·里维斯于2013年导演的《太极侠》倒是可以作为一个极具话题和启示意义的文本,在全球化的语境下反思中西方文化的存在形态和现代性的嬗变。而且,《太极侠》在艺术和市场上的探索与得失,也可以为中美合拍片提供有益的借鉴与警示。

一 《太极侠》中的中国文化特征

《太极侠》的主人公陈林虎是一个家境普通,长相普通的快递员。本来,他还有另一个神圣而庄严的身份:河北灵空太极门的唯一传人。可惜,这个身份在现实世界中毫无意义,并不能为他带来声望和财富,对于快递员的职业发展也毫无用处。也许,陈林虎的人生将是平庸而灰暗的,一生注定与"辉煌"、"荣耀"、"成功"、"传奇"无关。如果按照好莱坞的惯常思维,影片接下来的情节应该是陈林虎在某个机缘巧合的时刻拯救了地球或者某座城市,最不济也是摧毁了某个重大犯罪团伙,成为一名举世瞩目的英雄,并抱得美人归。

但是,《太极侠》为了显示区别度,也可能是为了彰显合拍片的独特气质和艺术野心,故事走的是另一个方向:勾勒了一个涉世不深的年轻人迷失自

我又回头是岸的沉沦与救赎之路。值得一提的是，这条沉沦与救赎之路的延伸处，散落的正是中国文化的要义。

影片中，师父曾在与陈林虎切磋武艺时点化他："要自我观照你所做的选择。……你的选择不仅影响你的武学修行，更关乎你为人之根本，你要有所觉悟。……只有消除迷惑，控制虚无，方能脱胎换骨。"但是，陈林虎活在现实世界中，经受着纷扰俗世的种种窘迫与诱惑，无法放空自我，无法做到圆融贯通，形与神合。

这就可以理解，陈林虎参加全国武术王锦标赛，看起来是为了"纠正大家对太极的误解，向全世界展示太极拳不单能强身健体，更蕴含着无穷的威力"，但未尝不是他对默默无闻、平淡无奇的生活的一种回击和突围（图1）。因为，参加比赛所代表的是一种拼搏奋进的生命状态，胜过师父固守在一个与世隔绝的道观中寂寞老去。更重要的是，陈林虎可能意识到师父的这种"清修无为"看似超脱，却也与懦弱、逃避现实仅有一纸之隔，他曾对师父说，"我活在现实里，您不是。这儿学到的一切，在现实生活中一点用都没有。"

可见，影片在师父与陈林虎身上投射了两种文化意向："静态意向"与"动态意向"。师父的一生不是为了追求世俗意义上的成功，也不是为了创造一种新的秩序，而是为了维护一种秩序的稳定，保护一种文化传统的流传（灵空观和灵空太极门）。这是一种在中国具有普遍性的"静态意向"，也即费孝通所谓的"阿波罗文化"，这种文化"认定宇宙的安排有一个完善的秩序，这个秩序超于人力的创造，人不过是去接受它，安于其位，维持它"。[1]在这种文化的影响下，师父面对灵空观将要被拆除的困境时，只能抱怨："天地不仁，以万物为刍狗，还是顺其自然吧。"而不会像陈林虎一样积极去寻求解决办法。

陈林虎最初对于自己的生活状态以及身份定位虽有抱怨或者质疑，但总体是安于天命且知足常乐的（静

图1

[1] 费孝通.乡土中国 生育制度[M].北京：北京大学出版社，1998：44.

态意向)。但是,生活的清贫,在房地产热潮中朝不保夕的灵空观促使陈林虎与生活搏斗,这体现的是一种"动态意向",即"浮士德文化"的特点:"(浮士德文化)把冲突看成存在的基础,生命是阻碍的克服;没有了阻碍,生命也就失去了意义。他们把前途看成无尽的创造过程,不断的变。"[1]这种文化鼓励个体不断进取、拼搏,追求自我实现与成功。

在师父身上,我们还可以见证中国伦理本位的文化特点。师父发现道观难保时,他第一时间想到的不是政府、社会团体,而是陈林虎。因为,在伦理本位的文化里,"中国各人有问题时,各寻自己的关系,想办法。而由于其伦理组织,亦自有为之负责者。"[2]而在西方个体本位和团体观念的影响下,个体遇到困难时首先是自己想办法,彰显的是个体的信心、勇气、毅力;个体无能为力时,才会想到各种社会团体或者政府组织。在这个过程中,家庭或亲属往往是最后考虑的,且大多数时候是不能指望的。

在陈林虎身上,"孝"是一种比较突出的伦理情感,这也是中国文化决定的。例如,接到师父说灵空观有难的电话后,陈林虎义不容辞地为师父排忧解难。这是一种"孝"。此外,即使是做快递员,陈林虎回家也要用微薄的收入为母亲买鱼,为父亲买一瓶酒,父亲客气地说上次买的还有时,陈林虎淡淡地说"慢慢喝"。陈林虎打黑拳挣了钱之后,不仅为母亲买了洗衣机,还为父亲换了新的电视机。这既体现了陈林虎的"孝",也证明了"家庭"在中国个体生命中的重要分量。梁漱溟就认为,"中国文化自家族生活衍来,而非衍自集团。亲子关系为家族生活核心,一'孝'字正为其文化所尚之扼要点出。"[3]因此,陈林虎许多行为的出发点都是"孝",他的很多选择也必须考虑"家庭"的期待。

远离中国伦理本位的文化之后,陈林虎获得了解脱,可以依从内心的召唤行事,但其后果也极为可怕:他背叛师门,迷失人性,为社会不齿,不仅个人性命堪忧,还导致灵空观申请文物保护单位的报告未被批准(至于为什么河北的道观要到北京去申请文物保护单位,这要问导演)。这似乎说明,中国伦理本位的社会组织形式虽然可能会给个体带来诸多限制与戒条,但也能在一定程

[1] 费孝通.乡土中国 生育制度[M].北京:北京大学出版社,1998:44.
[2] 梁漱溟.中国文化要义[M].上海:上海人民出版社,2014:81.
[3] 同上书,2014:278.

光影之魅：电影鉴赏的方法与实践

度上保证个体的为人处世符合社会伦理的规范和期望，不至于任由心魔支配走入万劫不复的境地。

二 《太极侠》中的美国文化特征

影片中，当纳卡与陈林虎第一次面谈时，双方的对话实际上就是中美文化的一次碰撞和交锋：

当纳卡向陈林虎发出打黑拳的邀请："想试试看你到底有多强吗？或者能变得多强？没有裁判，没有规则，一对一的赤手相搏。"

陈林虎一口回绝："我不能用太极拳来挣钱，这有辱门规。"（图2）

当纳卡继续问："你要照顾的人不少吧？师父，父母，为他们而比。"（图3）

这时，陈林虎其实已经动心了。当纳卡串通房地产商准备拆迁灵空观之后，陈林虎便顺理成章地同意参加地下搏击。

在这段对话中，当纳卡一开始是用美国式的"个人实现"来打动陈林虎，陈林虎拒绝的理由不是从自我本心出发，而是以外在的伦理秩序即"门规"为挡箭牌。这正展示了个人本位和伦理本位的文化语境下个体不同的思考方式和行为动机。随后，当纳卡换了一种中国的思维方式与陈林虎对话，强调陈林虎活在一个伦理关系的网络中，既然不能为自己而拼搏，总该为师父和父母而奋发有为吧。这个理由让陈林虎的私心和公心都有了寄身之处。

我们还可以注意另一个细节，在陈林虎打电话给当纳卡同意比赛之前，他对着贴在墙上的一张阴阳太极图看了许久。这再次说明，陈林虎最初同意比

图2

图3

赛确实不是为了个人意义上的成功或者财富,而是为了责任(筹钱修缮灵空观,以免被拆除)。

但是,赚够了修缮灵空观的钱之后,陈林虎又深陷在物质欲望和暴力宣泄的泥沼中,他为自己换了座驾,并在搏击比赛中暴露出嗜血和狠毒的一

图 4

面。这时,中国传统伦理对他的束缚已经微乎其微了。当纳卡要陈林虎不要在比赛中限制自己时,陈林虎更是卸下所有的伦理观念、为人准则和武德,变得凶狠冷酷,失却了他最初的纯真、善良、厚道(图4)。这正是中国传统文化逐渐远去,美国文化开始占据陈林虎内心的一个过程。

本尼迪克特在《菊与刀》一书中将美国文化视为"罪感文化","提倡建立道德的绝对标准并且依靠它发展人的良心,这种社会可以定义为'罪感文化'。"[1]但是,这种"罪感文化"的确立需要有宗教背景才能实现。因为,只有站在上帝的视角,个体的行为才能得到终极的评判。或者说,有了无处不在的上帝,个体做了不道德的事情之后,即使能背着世人,也无法逃离上帝的审判与裁决。既然这种文化如此依赖宗教的监督,那么,当"上帝"被放逐之后,个体的"罪恶感"将无从发展,法律和道德也将难以约束膨胀的私欲。

影片中孙靖诗提到,当纳卡1997年曾在香港开设安保公司,客户都是外交官和有势力的人。孙靖诗想不明白,一个这么成功的生意人,为什么现在要冒险搞地下搏击俱乐部,播放死亡格斗直播真人秀节目。其实,当纳卡的内在动力就来自于个体性的膨胀欲望:追求更多的财富,追求更刺激的生活,体验更令人眩目的成就感(将一个纯真的人打造成一个杀戮机器)。从积极的方面来说,当纳卡本着一种积极进取的精神,不满足于现状,追求突破和自我实现,体现了美国的开拓精神和"动态意向"的特点;从消极的方面讲,当纳卡完全活在一个纯粹意义上的"个体空间"里,放弃宗教的约束,道德和法律也无法管束他,其人生将只追求财富、地位、享乐。"自己管理自己",这是美国文化的

[1] [美]鲁思·本尼迪克特.菊与刀—日本文化的类型[M].北京:商务印书馆,1996:154.

可贵之处,也是其可怕之处。

中国文化强调集体,而贬抑个人,强调个人对他人,对社会的责任而压抑个人正当的对荣誉、对金钱的追求。而美国文化中认为个人是社会的本位、目的和核心,尊重合理的个人主义、利己主义、个人英雄主义和自由主义。而且,美国文化中认为人与生俱来就应追求个人幸福,"个人幸福既包括个人感官的享受、欲望的满足,也包括理想、智慧和道德的获取,因此既要追求个人物质上的享受,又要追求个人精神上的自我实现。"[1]确实,在陈林虎身上,我们看到了责任的沉重,他不仅要为师父负责,还要为父母负责,最后才能为自己谋划生活。而在当纳卡身上,我们则感受到一种生活的轻盈,他拥有私人飞机,超级跑车,以及私人庄园,完全是一种享乐主义的生活状态。因为,在美国文化中,这种追求是被鼓励的,它甚至打着"自我实现"的旗号以获得更为冠冕的精神嘉奖。

而且,假如陈林虎肆无忌惮地追求个人成功和财富,他将必然被伦理秩序指责甚至抛弃。因为,"中国人的精神形态迥异于其他文化中的'超越'意向。在中国文化里,'个体'的自我超越并不是去达到一个比世俗更高的原则,而是超越一己的'私心'去符合人伦的、社群的、集体的、公共的'心'。"[2]也就是说,不出意外的话,陈林虎只能做一个父母或者师父期望的人,很难超越这个期望值成为自己想成为的人。而在当纳卡身上,他的所有行动似乎只需要对自己负责。因为,美国的文化想象可以把个人从任何脉络当中解放出来,"个人"自身则变成至高无上的崇拜对象,个人全面自主自理,不为世俗关系所累——这包括父母、配偶、子女在内。

三 《太极侠》中的文化反思

《太极侠》中有约40分钟的打斗场面,基本上没有用特效,是硬桥硬马的功夫对决,涉及综合格斗、跆拳道、蒙古摔跤、鬼步拳等不同功夫门派。但是,

[1] 唐红芳.价值论层面的中西文化差异[J].求索,2008,2:
[2] 孙隆基.奴化的人——中国文化的深层结构[M].香港:香港集贤社,1985:64.

对于熟悉了威亚满天飞、凌厉剪辑、后期特效处理的观众来说，《太极侠》中的打斗反而显得稀松平常。其实，影片对于打斗的处理还是比较用心的，既兼顾观赏性，也考虑通过打斗来推动情节，刻画人物性格并表达主题。例如，通过陈林虎在全国武术王锦标赛上的四场比赛，我们可以清晰地看到陈林虎如何在一步步抛弃道家伦理之后变得血腥冷酷：

第一场比赛，陈林虎对阵南拳王周平。打斗中，听到对手一声因剧疼而发出的喊叫，陈林虎马上松手。对手倒地之后，陈林虎立刻停手。制服对手后，陈林虎只以获胜为目的，决不伤害对手。这时的陈林虎，因长期受师父的教导和感染，谨记武德和道家风范，赛出了武学风格，更赛出了人格水平。

第二场比赛，陈林虎的出招节奏更快，还犯规用手肘击打对方的后脑勺。对方倒地之后，陈林虎还想冲上去痛打，被裁判拦住。这说明，经过地下搏击的磨练，陈林虎心中的血性已经被激发出来。

第三场比赛，陈林虎的拳脚更加凌厉刚猛，很快击倒散打冠军。武协主席丁陆认为，陈林虎把太极的阴柔招数，用刚猛的力道施展出来。这说明，陈林虎不再拘泥于太极的招数和心法，更注重实战的效率。

第四场比赛是半决赛，陈林虎对阵灵鹤拳高人。陈林虎拳拳制敌要害，招招狠辣阴险，击断对手的手脚关节，用太极来搏命，最终被取消比赛资格（图5）。这时，陈林虎完全被邪气控制，违背了武林精神。

本来，陈林虎有工作，有师父，有庙观，有尊严，但他却在一次次的地下搏击中变成了一个"斗士"，放下了所有妨碍他的清规戒律，为达目的不择手段，一步步走向卑鄙、背叛、耻辱、杀戮、毁灭。正如当纳卡对陈林虎说，观看搏击比赛没什么了不起，但亲眼看着一个人的命运被改变，这才是真正的娱乐，"这从来都不是什么搏击，你的人生才是真正的看点。因为大家都想目睹纯真的丧失，大家都想看着纯洁厚道的太极之子，如何变成一个杀手。"

影片的最后一场比赛，正是陈林虎的自我醒悟之时。此前，师父对陈林虎说，"面对来袭，你只会用力，而

图5

图6

忽视了心意的运用。"但陈林虎一直认为,有了力量,就会有控制力。只是,在身高和力量占绝对优势的当纳卡面前,陈林虎发现只凭力量并不能取胜,关键时刻他终于领悟到放空自我的重要性,摆开了太极架势,用龟元气功击伤当纳卡。

影片结束时,乐土地产和北京城建协会合建文化村,灵空观保住了,师父还美其名曰"传统与现代和谐共存",但显然,变成旅游圣地之后,灵空观再不可能清净独立了。一桩心事已了,陈林虎带着青莎来到山顶欣赏群山逶迤的美景,颇有一览众山小的豪放(图6),但影片的最后一个镜头却是雾霾中的现代北京。因为,陈林虎的理想并非固守在灵空观,而是想到北京城开一间学校,招徒授艺。

可见,影片肯定了中国式的伦理本位,同时也鼓励了美国式的自我实现。或者说,影片没有让陈林虎放弃"阿波罗文化"(维护伦理秩序,保护灵空太极门),但也希望为个体注入不断进取的"浮士德文化"(追求更为理想的生活)。

"在中国没有个人观念;一个中国人似不为其自己而存在。然在西洋,则正好相反了。"[1]而且,"在中国弥天漫地是义务观念者,在西洋世界上却活跃着权利观念了。在中国几乎看不见有自己,在西洋恰是自己本位,或自我中心。"[2]对于这两种文化背景下的个体,影片发现,中国文化中的个体活得比较"尚情无我",似乎都在为他人而活,这并不可取;而美国个人本位的文化背景中,个体固然活得自由洒脱,却容易只为个人私利而活,甚至放逐良知,无视法律,这同样不可取。

至于影片中的香港,突出的是法治精神(这是影片在剧情安排上的一个败笔,香港警察这条线索对剧情的参与度最弱,对于主题建构的意义也十分有限)。但是,法治社会固然美好,却需要完美的制度作为保障,更需

[1] 梁漱溟.中国文化要义[M].上海:上海人民出版社,2014:89.
[2] 同上书,2014:89.

要有一种"罪感文化"的因子才能保证法律执行不走向"因人而异"的后果。影片中，同样是警察，孙靖诗大义凛然，信守承诺，具有高超的职业操守；黄警司则追求一己私利，放逐良知和法律。这也间接暗示，让远离了伦理关系和宗教指引的独立个体去执行法律，考验的是个体的良知水平和道义担当。

此外，影片也多少涉及了道家文化。道家以"道"为核心，认为天道无为，主张道法自然，提出无为而治、崇尚贵虚守雌、追求天人合一的境界。至于太极功夫，源自阴阳太极图，蕴藏着以柔克刚的中国智慧和破中有立、立中有破的原始辩证主义哲学。可惜的是，影片对道家文化的发挥极为有限，甚至陈林虎打斗中也很少使用纯正的太极功夫。

但是，以道家文化为依托，《太极侠》还是探讨了学武的意义和人生的定位。在师父看来，学武的意义在于"个人修为"（养身养心），为此可以在穷乡僻壤自成一家；至于人生的定位，师父主张"放空自我"，实际上就是放下俗世的诸种诱惑和欲望，有自己的坚守和戒律。陈林虎经过一番迷失与彻悟之后，基本上回归了道家的澄静守一，纯粹素朴。

当然，影片并没有无条件地"回归传统"或者"返朴归真"，要求今人避世自立，将武学之花在清幽山谷间寂寞开放，或者身处红尘而一尘不染，而是体现了一种"与时俱进"的变革意识。因为，时代变化了，老祖宗留下的东西也不能一成不变，而是要思考如何用一种现代意识来保存、传承"传统"，并赋予其时代意义，甚至使之能被西方人接受。

本来，中国（大陆）电影界希望通过合拍片借船出海，把中国文化、中国价值观输送给世界，希望中美合拍片演绎的是中国故事，彰显的是中国气度和中国作派。但让人尴尬的是，以美国元素为主的合拍片似乎与中国没什么关系，而以中国元素为主的合拍片又难以获得全球认可，尤其是美国本土市场的认可。在这种背景下，合拍片似乎主要是各种资本寻求政策空间以扩大资本收益的权宜之计，而非具有长远规划和民族自信、民族意识的产业策略和文化战略。

确实，从艺术层面来说，《太极侠》并不算是高水准的作品，它剧情薄弱，逻辑牵强，人物形象单薄，陈虎的表演偏于生硬木讷，主题表达的力度也欠弱；作为一个文化产品，影片也乏善可陈，影片投资约1.5亿人民币，票房收

入约2800万人民币，属于投资惨败。但是，这不能否定《太极侠》作为一个中美合拍片所彰显的启示意义。它至少告诫我们，作为中美合拍片，应努力用西方观众所熟悉的电影语言和传播方式，把中国文化"翻译"为通俗易懂的简易读物，把深刻的思想意境融入看似并不复杂的叙事剧情之中，无论是看热闹的"外行"，还是看门道的"内行"，都能抚掌高赞，若有所思。而且，在中美合拍片中，中国制片方不仅要有资金的投入，更要有文化的价值立场坚守，对于中国传统文化有一种现代性的观照与反思，对于美国文化也要有更为中肯的评价，有更为清醒的认识，从而在中美合拍片中实现文化层面上的碰撞与交融。

附录（七）

《迈克的新车》：
消费社会的癫狂与迷失

皮克斯的短片《迈克的新车》(2002)只有3分48秒，但仍然设置了许多夸张、滑稽的细节，并且，短片在让人会心一笑之后似乎又若有所思。这使我们不得不承认，皮克斯的一些动画电影，真的是老少皆宜：儿童醉心于影片中那奇谲的想象力，魅力十足的造型，逼真震撼的视听效果，令人忍俊不禁的幽默桥段和妙趣横生的情节结构；成人则可以从影片中得到丰富的回味，如关于梦想的力量，关于人的成长，对现代社会的隐喻式书写，关于现代人生存状态的寓言化表达，等等。

《迈克的新车》的情节相当简单（3分钟的剧情还不简单除非装深沉上瘾）：迈克买了新的跑车，邀请朋友一同去兜风，不承想因对新车的操作还不熟练，加上一些阴差阳错的意外，这次显摆的经历成了一次噩梦。表面看来，短片似乎要批评迈克因为贪新厌旧而导致灾难性后果，或者强调"并非越贵越新就好，适合自己的才是最好"的理念。其实，短片具有更大的野心，它用夸张的效果嘲讽了现代人的消费心态以及现代社会某种本质性的虚荣和矫饰，有着对现代人和消费社会的某种戏谑和反思。

短片只有两个人物：全身蓝色，身躯庞大，略显笨拙的朋友，以及全身绿色，身材娇小，只有一只巨大的眼睛的迈克。而且，两人的区别远不止颜色、身材的反差，更来自于迥异的性格：迈克生性活泼，追逐时尚，朋友则沉稳平和，对生活的理念是崇尚简单实用。设置这样两个性格反差极大的人物，既是短片为了制造矛盾冲突和幽默效果，同时也在两人身上分别指向了不同的价值观念：是追求外在的虚荣和物质的满足感，还是追求内心的平静坦然；更进一步说，迈克代表了消费社会里膨胀的物欲，现代社会中对于时尚的虚荣心，朋友则代表了前现代社会里慢节奏的生活，讲究实用的消费理念。其实，短片在两人外观的颜色上，已经投射了不同的情感指向：绿色象征着青春活力，不断求新求变的尝试，是这个时代的"弄潮儿"；蓝色则象征了沉静平和的气度，不会因外在的快速变化而失却内心的精神向度。这就不难理解，进了跑车以后，

附录（七）《迈克的新车》：消费社会的癫狂与迷失

满是炫耀之情的迈克手舞足蹈，志得意满，而朋友则在经历了对可调节座椅的好奇之后，总体显得很平静。

短片一开始，迈克准备以新车给朋友一个惊喜，朋友按迈克的要求遮住了眼睛，等着看奇迹。在一个仰拍的中景中，朋友睁开了双眼，镜头反打，一辆黄色的跑车沐浴在阳光下显得霸气而高贵，它有漂亮的尾翼，更重要的是有六个轮子，在这个全景画面中，前景的迈克异常得意，中景是跑车，后景的建筑处于阴影中，路边停了两辆显得异常简陋的蓝色和绿色，汽车（图1）。或许，路边的两辆汽车体现了汽车最本初的代步功能，迈克的车则是富有、成功、欲望、享受的象征，并附加了许多代步之外的气质和功能（注意短片中两次出现的那个仪表盘，复杂得令人目眩）（图2）。这辆跑车一出场，观众已经明了导演的意图，即展示某些超过实用功能的矫饰是多么可笑：六个轮子，六个轮子，有必要吗？但是，六个轮子代表了一种与众不同的气度，它直接表明拥有者的身份、地位、财富，它能吸引艳羡的目光，能使人崇拜甚至尊敬，它能带给拥有者无限的满足感和优越感。当然，蓝毛朋友对于这一切感觉迟钝，他有些疑惑，问迈克，"你的旧车不是很好吗？为什么要换？"迈克不以为然，"换车的原因很简单，因为这是六轮驱动的酷车！"

从短片的43秒开始，是一个固定机位的正面平角度的中景，朋友和迈克坐在跑车里（图3）。此时，街道空旷，路两边有鲜艳的红叶树。可见，迈克是在一个清晨迫不及待地邀请朋友兜风，短片的色调也以暖色调为主：黄色、红色，营造的是一个明丽热情，又不乏诗意的世界。当跑车发动，迈克眉开眼笑，

图1

图2

337

图 3　　　　　　　　　　　　图 4

一只独眼睁得更大（图4），"这声音就像一只蓄势待发的猎豹。"但就在这时，跑车发出警示声，迈克有点疑惑，马上意识到是安全带没系。但迈克的安全带拿不出来，朋友却已经平静地扣好安全带。迈克像是受了侮辱，使劲拉安全带，不小心掉到车外。这个片段从43秒一直到1分28秒，共45秒，这在3分多钟的短片中算是长镜头了。这个长镜头细腻地呈现了朋友对座椅的好奇，迈克对车的满意，以及发现自己在系安全带上不如朋友之后的气急败坏。而且，这个长镜头也代表了一种暂时平静的时刻，以安全带警示声为标志，短片随后将进入一个异常癫狂、躁动的阶段，各种令人心惊肉跳的音响纷至沓来，镜头的切换节奏也明显加快。

　　在各种意外编织的偶然之中，迈克被关进了引擎盖中，受尽折磨后才得以出来，此时的迈克惊魂未定，直喘粗气，一声叹息后灰溜溜地回到车厢里，身后还拖着一缕轻烟（图5）。在正面中近景中（机位同前一个长镜头，但景别更小，是为了呈现一种束缚和压迫感），两人处于狭窄的车厢里。迈克又按错了按钮，车内响起震耳欲聋的音乐。2分39秒，出现短片唯一的一个俯拍远景，街道被早晨的阳光分割成阴阳两面，迈克的车处于向阳一边，冷清的街道上还停放着一些朴素的汽车（图6）。迈克的车就在这样的氛围中疯狂地颤动，引擎盖神经质地弹起又落下。一个路人显然也被吓坏了，落荒而逃。正因为短片中几乎全是全景和中近景，这个唯一的远景就提供了一种独特的视野。也许，当迈克因沉醉于成功的满足感中而忘乎所以时，不会意识到自己在局促的车厢里多少有点"作茧自缚"的意味，更不会意识到自己的狭隘和肤浅。通过

附录（七）《迈克的新车》：消费社会的癫狂与迷失

图5

图6

这个俯拍远景，观众也得以居高临下地看到诙谐可笑的一幕，看到迈克可悲的一幕，甚至返身质询自己生活中的某些迷失和悲哀。

图7

最后，迈克将这一切的失控状态都归罪于朋友，将朋友赶出车外。在一个侧面全景中，引擎轰鸣，跑车冲了出去，留下路边一阵惊惶的朋友。但是，六个车轮陆续弹跳着回来了，朋友看得发呆，"安全气囊应该爆炸了呀？"一阵呼啸声，迈克飞了过来，朋友一把抓住（图7）。迈克吁了一口气，画面收缩成一个圆孔，只留下迈克沮丧的头，直至消失（影片的开头是一个门把手的特写，然后迅速扩展为整个画面）。迈克说，"我怀念我的旧车，尤其是那些嗡嗡、咔咔和乒乓声……"语调已经接近呆滞和绝望。朋友则还是那么平静，"你想一起出去走走吗？"迈克有气无力地说，"好吧！"可见，短片在这里设置了一条下行的曲线：迈克一开始钟情于酷炫的新跑车，但一场灾难之后想念旧车，朋友的建议则是回到生活最本初的状态，去掉一切矫饰和虚荣——走路。

此外，从迈克这次兜风经历的语调中也可以勾勒出一条情绪逐渐下行的曲线：迈克一出场时有一种按捺不住的欣喜，语速欢快，到了跑车里后又是异常的激动，被关在引擎盖里时是愤怒又无奈，从引擎盖里出来是垂头丧气，再

光影之魅：电影鉴赏的方法与实践

回到跑车里已有些气急败坏，按错了按钮跑车处于失控状态时不知所措，一切都平息后迈克用异常平静的语气要朋友下车，迈克被气囊弹回来时已是彻底绝望，有气无力。

表面上看，短片将这一切失控的局面都归因于跑车功能太多而迈克尚不熟悉，但实际上短片试图指出问题的症结不在于功能太多，而是迈克一开始就追求了许多不需要的功能，沉醉于不实用的虚荣与矫饰之中而忘却了生活最初的目的。因为，汽车等一切现代化的设备都是为了使生活更简单，解放人的劳动，但当现代人沉溺于这些设备的新奇、炫目之中时，这些设备的最初功能已经被忘却，现代人不仅要去了解每一件设备身上许多附加的功能，更被这些设备强加的社会文化符号所俘获并奴役。

而且，我们知道，朋友的"出去走走"的建议只适合迈克一时一地的感受，而不可能成为现代社会的一种普遍趋势。现代社会的本质依然是鼓励高消费，高浪费，从而推动社会经济的发展。现代社会除了为我们提供各种各样的设备之外，更提供不同档次、不同包装，代表不同身份和地位的型号。现代人在某种程度上就是迷失于这种纷繁复杂的选择之中，不停地选择你生活中可能并不需要的设备，又在这个设备中选择许多你可能一辈子也用不上的功能（六个车轮的汽车），然后再花大量的时间去熟悉和适应这些花样翻新的功能。

因此，短片只是为我们提供了现代生活的一个极端片段而已，甚至为了达到警示的目的而对这个片段作了夸大和渲染——崭新的跑车第一次起步就会六轮俱飞？而且，短片为了突出迈克如何因为自视甚高、目空一切而吃尽苦头时，也明显留下了一些情节上的漏洞：朋友能很熟练地打开车门，为什么迈克掉到车外时要多此一举去按什么按钮？再次，迈克被关在引擎盖里，是通过手机告诉朋友赶快想办法，先且不论技术上的可能性，短片在这里多少展示了科技带来的便利，与其讥讽跑车所代言的"现代科技"产生了抵牾。

不管怎样，《迈克的新车》作为一部短小精悍，制作精良的动画作品，轻松而不肤浅，它以调侃的姿态似是不经意地探询了我们这个时代的某些本质内容，并以嘲讽的姿态呈现了现代人在追求时尚和物欲过程中的可笑举动，又以怀旧的姿态呼唤一种真诚平和的生活态度，确实能为观众提供多种维度的解读空间，让观众有所思，有所悟。

附录(八)

《老爷车》：英雄暮年，壮心不已

一

在伊斯特伍德的从影经历中,西部牛仔已经成为他的标志性形象。尤其在莱昂内导演的《荒野大镖客》《黄昏双镖客》《黄金三镖客》中,那个沉默寡言,处变不惊,但又偶有柔情流露的硬汉持枪立马,肃立于西部平原上,已成为一尊时代性的雕像,记录着那段狂野豪迈、粗犷奔放、血性阳刚的时光。到了人生的晚年,伊斯特伍德也塑造了一些"父亲"形象,这些"父亲"虽然惜字如金,声音苍老,面容沧桑,但充满了对"子一代"的关爱和呵护,用自己全部的人生智慧和勇气来完成一段"护犊"之旅。

可以说,伊斯特伍德将自己的人生经历、岁月痕迹恰巧妙地烙印在胶片上,并在其塑造的银幕形象中浓缩了他的心路历程,从一个洒脱不羁的牛仔成为一个外冷内热的老人,完成了人生阶段从豪迈到从容的过渡。这就像黑泽明一样,在他人生的最后阶段,其导演的影片情感基调不再坚定、自信,或悲愤、犹豫,而是充满了宽容、谅解、豁达。尤其是黑泽明的最后一部电影《袅袅夕阳情》(1993),几乎就是他在人生暮年的心情写照,那是在笑谈中从容面对世事风云变幻的超脱,是在乐观中迎对死亡与落寞的坦然。《袅袅夕阳情》中的黑泽

明，体现出一种东方式的恬淡平静，享受着学生对他的尊敬与爱戴，是一种真正的颐养天年的人生状态。而在伊斯特伍德的《老爷车》(2008)中，伊斯特伍德饰演的华特却是一个内心终究意难平的孤独老人，这位老人古旧又孤僻，倔强又顽固，外表冷漠但内心仍有正义感和良知。

同样是在人生的暮年，都将内心情感投射在影片中的人物身上，但《袅袅夕阳情》和《老爷车》的情感基调却相去甚远，这除了不同导演的个人性格、人生经历、艺术风格等方面的差异外，恐怕还涉及不同的民族文化心理。

黑泽明一生创作甚丰，多部电影创造了日本电影的票房神话和艺术高度，但在20世纪70年代，黑泽明遭遇了创作瓶颈，他对"个人决断下的人道主义"有了怀疑和反思，并产生了绝望情绪。在自杀未遂之后，黑泽明重新调整了创作方向，此后的电影基调变得平和了许多，但又遭遇融资困难、票房低迷等现实困境。《袅袅夕阳情》中那位老师的心境恐怕就是黑泽明的晚年向往，那是历经世间风雨之后的达观与从容，是具有东方禅意的圆融与释然。在那位老师身上，观众甚至可以看到许多儿童式的思维和行为方式，这正是人生返朴归真的"淳朴"与"自然"。

与东方追求"静态意向"的文化不同，伊斯特伍德身上体现了西方浮士德式的"动态意向"，即人生是一个不断进取，不断突破障碍，不断创造的过程。《老爷车》的华特，就没有甘心于寂寞老去，庸常度日，而是通过与隔壁邻居两个年轻人的忘年情来完成对生与死的重新认识，对人生价值的重新定位，进而获得一种自我救赎之后的澄静与欣慰。虽然，拍摄《袅袅夕阳情》的黑泽明时年83岁，而拍摄《老爷车》的伊斯特伍德时年78岁，但从影片中的情绪基调来看，黑泽明是一种真正的老者心态，伊斯特伍德却仍然有一种年轻人的"创造"冲动。

《老爷车》中华特对于"子一代"的态度也精妙地呼应了西方的"弑父文化"的特点，即认为"父一代"天然应该被"子一代"超越，为"子一代"让路，并对"子一代"的成长起到一定的指引和扶持作用。而在东方的"杀子文化"背景中，"父一代"对于"子一代"具有不可质疑的权威性，天然应该受到"子一代"的尊敬和照顾。

《老爷车》中的华特/伊斯特伍德虽然身处人生的暮年，却没有消极低沉，或者用东方式的"逍遥"来化解生活的空虚与凝滞，而是仍然积极作为，提升

自己的人生境界和生命价值,成为年轻人的精神导师和"肩起黑暗闸门"的牺牲者。这种具有鲜明的西方文化色彩的"殉道者"和"浮士德"形象,折射了晚年伊斯特伍德的人生态度,对观众也是一次具有震撼效果的精神洗礼。

《老爷车》涉及诸多主题内涵,可以从多个方面进行延伸、辐射式的解读:独居老人的生存状态、代沟、文化差异、种族偏见、社会治安、宗教信仰的地位、战争的影响等等,但是,这些主题都不是影片要表达的核心内容,它们只是影片的一个背景,共同构成了华特的生存环境。华特就是要在这个充满了孤独、偏见、沟壑、冲突、疏离、冷漠的环境中完成自我救赎,确证生命的意义,找寻死亡的价值。可以说,华特身处的这种孤独冷漠的生存环境,成为影片情节发展的逻辑起点和情感起点。

从分析人物动机的角度将能更加清晰地看到影片《老爷车》的主题建构策略。在这个建构的过程中,影片运用了大量的对比和重复,不断进行渲染和映照,使得主题的凸显不仅更为自然,且更为厚重。

影片开始时,华特刚刚丧妻,与两个儿子又不亲近,对于孙辈也百般看不顺眼。其实,华特的孤傲、挑剔、冷漠,对"子一代"的鄙夷,都源自他对内心传统价值的坚守,源自战争岁月留给他的那些难以释怀的负疚感。于是,华特选择了独居生活,这种生活平静而简单,但又多少有点单调乏味。此时,华特的人生动机就是安宁地渡过这段生命的最后时光。为此,他拒绝神父的殷勤邀请,不愿到教堂去告解以获得心灵的澄静或完成对人世苦痛的超脱。因为,华特还是一个相信个人奋斗的人。这从他车库里堪称完备的工具可以看出,他相信可以依靠个人的力量处理好生活的各种琐事,可以依靠枪解决各种外在的纷争。"工具"与"枪"成了华特的人生信仰,他认为依靠这两类东西可以保障晚年的安逸。当然,这种安逸缺乏更高层次上的精神追求,也缺乏更为充盈的人生意义的融注。

隔壁陶一家搬进来之后,华特开始被动地与这家人接近。在此过程中,华特开始羡慕陶家里那种温馨和睦的气氛,开始享受陶家里的东方美食,当然更

享受与苏和陶的忘年情。当陶的堂哥方等人要破坏这种温馨的氛围,并欲将陶带入歧途时,激发起了华特胸中的正义感和保护欲。在影片过半后,华特的人生动机成了对苏和陶的保护,使他们永远远离黑帮的骚扰和伤害。但是,经过一次失败的教训之后,华特意识到,此前他信奉的"以暴制暴"的原则并不奏效,他无法凭一己之力将黑帮分子全部消灭,法律不允许,他的身体也不允许。更何况,华特一直为在韩战中享受那种杀人的快感而心存负疚,再杀亚洲人无疑会增添新的罪恶感。这时,选择死在亚裔人手中,对华特来说也算是一种谢罪。因此,华特最后的行为选择,体现了一种高超的人生智慧,既是出于自我救赎的目的,同时也有英雄暮年的无奈,以及他对于"以暴制暴"的重新反思。

当华特倒在地上,躺成一个十字架的意象时(图1),这是一次双重意义上的拯救。对于苏和陶来说,华特的牺牲使他们获得了安宁;对于华特来说,他的人生也因此获得了完满和意义的提升。因为,在华特最初的人生动机里,只有个体性的平静,是一种狭隘的幸福,是一种庸常的老去;在拯救苏和陶的过程中,华特的行为动机有了飞跃,他的人生因奉献和牺牲而变得异常厚重,他的死亡也因拯救而变得异常高贵。

在华特的帮助下,苏和陶的人生也将焕然一新。此前的陶,因为没有父亲,缺乏精神上的参照物,活得盲目而空虚,迟早会因为方等人的诱惑和威逼而走上歧路。华特出现之后,陶知道怎样去做一个男人,怎样去体现一个男人的担当,怎样去展现一个男人的智慧与勇气。影片最后,陶听到华特的遗嘱里将老爷车送给自己时,他的嘴角露出了会心的微笑(图2),这不是凭空得到财富的喜悦,而是对华特的会心一笑,对华特期许的心照不宣。当陶驾驶着华特的老爷车,带着华特的狗出去兜风时,他对华特的怀念变成了对自己人生道路的自信。这时的陶,更像是华特生命的延续,

图1

图2

因为他已经知道如何去做一个男人,如何去面对人生,如何去面对死亡。在那个海边的大远景中,影片的视野一时变得开阔了许多,这种开阔,是陶打开心胸,远离了邪恶的侵扰之后的人生拓展,也是华特用自己的生命争取来的。

苏虽然一直显得自信而淡定,聪明而机智,但她对"男友"的定义一度是传统意义上帅气、富有的白人。但是,在三个黑人的挑衅面前,那个白人男孩显得那样无助而懦弱。倒是在华特身上,苏看到了一种成熟男人的自信、沉静、威严。此后,苏又看到了华特的宽容、责任感。也许,华特成了苏心目中的理想男人。因此,华特的出现对于苏和陶来说不仅是远离了方等人的骚扰、伤害,更在于华特为他们重新定义了男人,重新定义了人生。

华特、陶、苏、神父四人是幸运的,他们通过自己的努力或他人的帮助,完成了对人生的重新认识,有了自己的人生方向,影片中另外一些人则未能完成这个升华。如华特的两个儿子,一如既往的功利、冷漠,迷失在金钱的渴望中,放逐了道德、亲情、尊严,活得势利狭隘,实用至上。还有以方为代表的那些青少年,有些混帮派,有些浑浑噩噩,都迷失在生活的海洋中,无所事事,无所用心,活得浮泛空虚。

也许,华特的牺牲并不能改变这个世界,这个世界仍然充满了隔膜、残忍、世俗、功利。但是,华特的义举,至少在这个畏葸的世界里高举了一面道德的旗帜,具有一定的昭示意义,使观众能够思考生之为何,死有所益。

在艺术手法上,《老爷车》体现出非常对称的特点,全片几乎全靠重复和对比编织而成,而主题内涵也就从这些重复和对比中自然流露出来。

影片开始就是一场葬礼,是华特的妻子先他一步离开人世。这对于华特来说是一个巨大的悲伤,对他人来说则只是一次平常的告别,甚至在华特的儿子、儿媳、孙辈眼里,参加葬礼更像是一次聚会、一项迫不得已的任务。在这场葬礼上,观众看到了美国社会的冷漠和疏离(图3),看到了人心的隔膜。在这种背景里,神父高谈死亡的救赎意义确实是机械刻板

图 3　　　　　　　　　　　　　图 4

的教条主义，根本没有深植于生活的土壤中去真切地体会死亡的悲伤与意义升华。

影片结束前，又是一场葬礼，这次是华特的。在这场葬礼上，人们多少庄重了一些，华特的孙辈也不敢太放肆，苏更是穿上了民族服装盛装出席（图4）。在这场葬礼上，神父对华特表示了感激，是华特使他真正明白了生与死。在这场葬礼上，陶和苏庄重的面容看似波澜不惊，但一定已经领会了华特牺牲的意义，领会了生与死的真谛。影片用两场葬礼来结构开头和结尾，看起来是一种艺术手法的重复，但实际上已经完成了人生境界的升华，完成了主题内涵的表达。

与这两场葬礼相呼应，影片中也多次出现教堂这个意象。教堂代表了信仰，代表了对现世的救赎、来世的承诺。但是，整体而言，影片中的大多数人上教堂更像是一种习惯，而非来自信仰的虔诚。至于那些从不上教堂的青少年，其人生信念只是当下的享乐。这样，神父所从事的工作就显得苍白空洞，因为他并不能解决人们关于生存的困惑，不能使人们获得面对死亡的超脱，甚至不能使人们心中的罪恶感得到释然。

华特虽然最后还是上教堂去告解，但这并不表明他皈依了宗教，也不意味着他认为宗教能使他心中的罪恶感得到真正的净化，而是他在死亡之前要完成对妻子的承诺。这才可以理解，在教堂里，华特只说了与两个儿子不亲近，背着妻子亲吻别的女人，赚了钱没有纳税等谈不上"罪恶"的事情。因为，这都是伦理、道德、法律层面的问题，而非关信仰与心灵困境。相比之下，华特在韩战中犯下的罪恶，他即将要进行的自杀式拯救才会产生心灵的困扰和犹豫，但是，华特却对此闭口不提。也许，华特认为这些问题"上帝"无法解决，或者说，面对这些问题他有自己的信念，有自己的解决方法。说到底，华特在生命将要结束时仍然相信"个人能力""个人得救"。因此，影片多少质疑了教堂的

感化作用,质疑了宗教的救赎意义。换言之,影片认为不存在超越现世的救世主,有大智慧和大勇气的人就是上帝。

影片还有一个重要的意象就是那辆老爷车了。这辆诞生于1972年的车已经有几十年历史,对华特来说是一段人生的重要记忆,也是一种历史传统的承载。华特精心保养它,却舍不得驾驶,说明这辆车已经超越了交通工具的"代步"意义。但对于大多数青少年来说,这辆老爷车体现的是一种复古式的个性,是奢华和时髦的象征,或者说是一笔巨大的财富,而无视这辆车背后的精神价值和心灵向度。最终,华特没有将车送给觊觎已久的孙女,而是送给了没有血缘关系的陶,这不仅是对功利的孙女等人的惩罚,也是对陶的一种勉励,希望他能延续这辆车所代表的价值信仰和精神传统。

影片大多数场景都是内景,景别也以中近景为主,突出的是一种对抗性和冲突感,以及一种局促感。应该说,这也是美国社会大多数人的生活处境,即活得逼仄狭隘,需要应对层出不穷的纷争。一直到了影片结束时,才出现那个海边的大远景(图5)。这是从压抑走向开阔,从局促走向澄静的一种暗示。虽然,这大远景只具有抚慰的意义,而未必能真正成为现实获救的一种希望。

总之,《老爷车》用一种平缓从容的叙事节奏,在大量生活化的细节和场景

图 5

中,选取了美国社会的一个侧面,用奉献和救赎的主题,重新定义了生命的价值,死亡的意义,并探讨了美国社会内在的文化融合、代际沟通、疏离冷漠、信仰缺失等深层精神问题,从而留给观众深远而长久的思考。

后　记

从2006年秋天我开始接触大学公共影视课程，至今已十年了。在这十年里，我从胆战心惊地讲授《影视剧艺术》，到"挥洒自如"地开设《当代电影美学》《中外电影比较研究》《微电影编剧的方法与实践》，确实完成了一种成长，甚至一种嬗变。我从一个电影的初学者成为一个电影研究者，并在电影评论方面取得了一定的成绩。这本《光影之魅：电影鉴赏的方法与实践》正是我这十年来在电影评论方面的部分总结。

除了正文中的十个电影文本细读，本书还附了八个电影评论，评论兼顾了影像分析和宏观论述，没有故弄玄虚，也没有流于粗浅和浮泛，而是能够深入影像文本的内在肌理，兼论影片的主题、情节、人物、表演、剪辑等多个方面，使读者在具体的影片分析中掌握电影的各种元素，以及这些元素如何作用于影片整体。

这本书的主要章节完成于2011年的暑假，那真是一段充实而紧张的日子。有时，我要花两天时间一个镜头一个镜头地观赏一部电影。这是一个痛苦的过程，可一旦有新的发现和体悟，那种欣喜和成就感又非常人能理解，那是一种与导演完成精神上的沟通与对话的奇妙过程。每观看完一部电影，我的观影笔记就有两万字以上，然后又要花四至五天撰写影评的初稿，然后再逐字逐句地修改、调整，最终定稿大概需要两周。

2016年3月，在沉淀或者说等待了五年之后，我又重新修改这本书，将这几年的研究和教学心得补充进去，使体例更为完善，部分论述更为完备，算是

光影之魅：电影鉴赏的方法与实践

对自己在复旦大学执教十年的一个总结与纪念吧。

有必要说明的是，第十章《〈阮玲玉〉：艺术传奇 女性悲歌》，第十一章《〈海角七号〉：落魄人生的奇迹演出》中的部内内容曾被选入《电影名片十五讲》（厉震林主编，北京：文化艺术出版社出版，2011年）。而且，《海角七号》的电影音乐分析是与陈寅老师合作的，《让子弹飞》的电影音乐分析是与陈瑜老师合作的，相关论文《〈海角七号〉：落魄人生的奇迹演出》发表于《中国艺术教育》2010年1期，《〈让子弹飞〉：恣意喧闹背后的寂寞苍凉》发表于《中国艺术教育》2011年2期。此外，《〈花木兰〉：中国式英雄的成长与加冕》发表于《电影新作》2010年1期，《〈太极侠〉：中美文化的碰撞与反思》曾被选入《资本·文化中国电影的破与立新世纪中外合拍片研究》（厉震林主编，中国电影出版社2015年）。在此，对上述出版单位及期刊社表示衷心的感谢！

本来，这本书原计划要写十六部影片，但写完十部以后，我觉得身心疲惫，没有信心去面对接下来的浩大工程。在这十部影片中，中国以外的影片只有两部：《蓝色》和《末路狂花》，这无论如何是一个遗憾。确实，要用细读的方法来分析外国影片更为困难一些，因为你无法确定字幕翻译是否准确，也不可能深入全面地了解影片背后的民族文化心理、历史传统和风俗习惯，这必然会对影片的理解造成一定偏差。于是，我选择了专注于华语电影，这不仅是因为没有语言障碍，也是因为我致力于让读者领会电影鉴赏的基本方法和分析一部影片的基本过程，至于具体选择哪些影片，倒真的比较其次。

如果读者能在认真观摩本书涉及的十部影片之后，先自己试着进行分析，再仔细阅读本人的影评，我想不仅会对影片的理解更加深入，注意许多微妙之处，更可以在电影鉴赏水平方面完成一种飞跃。

另外要注明的是，本书截取了许多图片作为分析的例证，本意是希望为读者提供更为直观生动的"图文并茂"的论述效果，并真正体现电影的光影魅力，但由于出版经费的限制，尤其因为原图的像素达不到出版的基本要求等因素，图片不仅被缩小到极致，尺寸和比例也很难和原图保持一致，而且很多图片变成黑白之后，其实已经难以让读者领略其中的光线、色彩等更为细致的元素。因此，这些图片只能作为一种阅读的调节和最基础的引导作用，更为细腻

丰富的观影体验，还得借助高清的电影资源才能获得。在此，也向所有出现在本书中的电影制作单位、导演及全体创作人员表示感谢！

 本书的出版要感谢我的恩师周斌教授，他带领我进入了影视文学这个研究领域，并在各方面对我加以扶持、鼓励、帮助，使我得以在电影教学和科研方面慢慢起步。同时，要感谢复旦大学出版社总编辑孙晶女士，她的热情支持使本书能够高效而顺利地完成各项出版工作。此外，还要感谢复旦大学中文系2015级博士生胡小兰同学对本书的协助。

 当然，本书还有许多疏漏之处，部分专业术语也未必完全准确，还有待进一步完善。

<div style="text-align:right">

2011年10月初稿

2016年5月第二稿

</div>

图书在版编目(CIP)数据

光影之魅:电影鉴赏的方法与实践/龚金平著. —上海:复旦大学出版社,
2016.9(2019.12 重印)
ISBN 978-7-309-12479-8

Ⅰ. 光… Ⅱ. 龚… Ⅲ. 电影-鉴赏 Ⅳ. J905

中国版本图书馆 CIP 数据核字(2016)第 183146 号

光影之魅:电影鉴赏的方法与实践
龚金平　著
责任编辑/郑越文

复旦大学出版社有限公司出版发行
上海市国权路 579 号　邮编:200433
网址:fupnet@fudanpress.com　http://www.fudanpress.com
门市零售:86-21-65642857　团体订购:86-21-65118853
外埠邮购:86-21-65109143　出版部电话:86-21-65642845
上海春秋印刷厂

开本 787×960　1/16　印张 22.75　字数 342 千
2019 年 12 月第 1 版第 3 次印刷

ISBN 978-7-309-12479-8/J·302
定价:48.00 元

如有印装质量问题,请向复旦大学出版社有限公司出版部调换。
版权所有　　侵权必究